CE
LIVRE
†

appartient à

Alexandra
Sergerie L.

LA
BIBLE
illustrée

l'histoire, les Textes, les documents

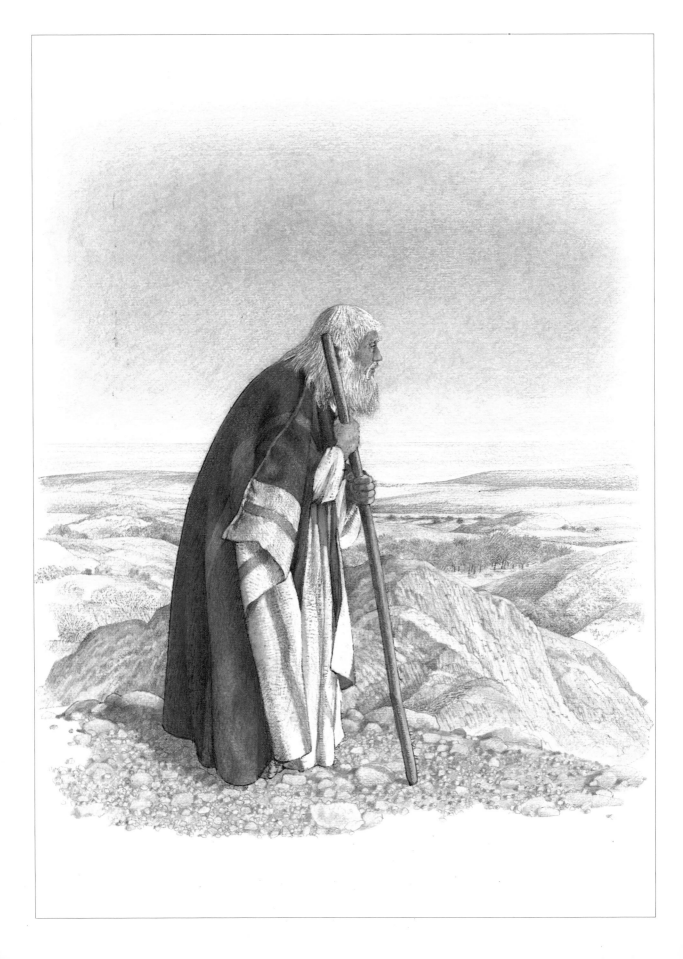

LA
BIBLE
illustrée

l'histoire, les Textes, les documents

SELINA HASTINGS

Illustrations de

ÉRIC THOMAS

AMY BURCH

Traduction et adaptation

CLAUDE LAURIOT PRÉVOST

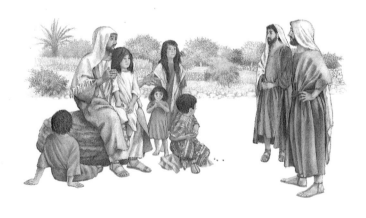

SATOR – ep ÉDITIONS PAULINES

Pour l'édition française :
© 1994 Éditions Nathan, Paris

ISBN : 2.09.240 270-6
N° éditeur : 100 13 238

Réviseurs du texte :
Charles Ehlinger
Claude-Bernard Costecalde, Docteur en Sciences des Religions (Sator)

Pour la première édition de ce livre parue sous le titre *The Illustrated Bible* :
Copyright © 1994 Dorling Kindersley Limited, 9 Henrietta Street, London WC2E 8PS

Pour le texte : © 1994 Selina Hastings
Pour les illustrations : © 1994 Eric Thomas

Mise en page de l'édition française : Atelier Lauriot Prévost
Photogravure de Colourscan, Singapour
Imprimé et relié en Espagne par Graficas Reunidas

Nihil Obstat : Paris, le 24 janvier 1994, Michel Dupuy
Imprimatur : Paris, le 24 janvier 1994, Maurice Vidal, v.é.

Éditions Paulines — 3965, boul. Henri-Bourassa Est
Montréal, QC, H1H 1L1 (Canada)
ISBN 2-89420-217-2

Dépôt légal — 2e trimestre 1994
Bibliothèque nationale du Québec
Bibliothèque nationale du Canada

A DORLING KINDERSLEY BOOK

Conseiller pédagogique : Geoffrey Marshall-Taylor, Executive Producer, BBC Education, responsable des programmes religieux pour les écoles.

Ancien Testament
Conseiller historique : Jonathan Tubb, Westem Asiatic Department, British Museum. Londres
Conseillers religieux : Mary Evans, London Bible College, Jenny Nemko, écrivain juif et préentateur à la BBC

Nouveau Testament
Conseiller historique : Carole Mendleson, Westem Asiatic Department, British Museum, Londres
Conseillers religieux : Révérend Stephen Motyer, London Bible College, Bernadette Chapman et le frère Philip Walshe, St Mary's College, Twickenham

Table des matières

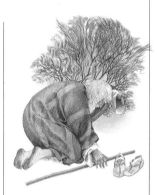
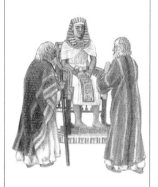

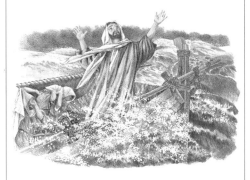

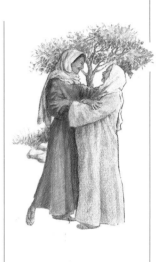

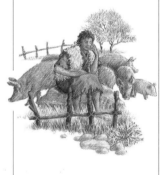

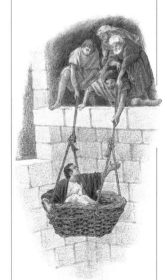

Présentation de la Bible

L A BIBLE EST UN ENSEMBLE DE LIVRES écrits durant plus de mille ans par différents auteurs. Elle comprend deux parties : l'Ancien et le Nouveau Testament.

L'Ancien Testament réunit les livres saints du peuple juif. C'est l'histoire du peuple d'Israël durant des siècles à partir de 1700 av. J.-C. Le Nouveau Testament, lui, réunit des écrits sur Jésus et ses premiers disciples et recouvre une période de soixante à soixante-dix ans. L'ensemble de l'Ancien et du Nouveau Testament constituent la Bible des chrétiens.

Pour les chrétiens, l'Ancien Testament est également important. Il se divise en quatre parties : le Pentateuque ou la loi, les livres historiques, les livres poétiques et de sagesse et les livres prophétiques. Véritable bibliothèque, la Bible réunit des écrits de genres très différents : des livres qui contiennent des lois, d'autres des récits d'histoire ou de la poésie, ou encore des propos de sages ou des proverbes, des chroniques et des lettres.

L'Ancien Testament

L'ensemble de l'ancien Testament hébreu comprend trente-neuf livres, divisés en trois parties – la Loi, les Prophètes et les autres écrits –, mais sa traduction grecque, du II e siècle av. J.-C., en a sept de plus. Certaines Bibles françaises les contiennent, d'autres non. L'Ancien Testament grec est divisé, lui, en quatre parties – la Loi, les livres historiques, les livres poétiques et de sagesse, et les livres prophétiques.

Les livres de l'Ancien Testament ont guidé le peuple juif à travers son histoire. C'étaient les Écritures que lisait Jésus. Pour les juifs, la partie la plus importante est la Tora, constituée des cinq premiers livres de la Bible – le mot hébreu *tora* signifie "loi". Ces cinq livres sont la Genèse, l'Exode, le Lévitique, les Nombres et le Deutéronome, ensemble appelé Pentateuque, mot grec qui signifie "cinq rouleaux".

Chaque sabbat les juifs assemblés dans la synagogue écoutent la lecture d'un passage de la Tora écrite sur des rouleaux. Il faut une année de lecture hebdomadaire pour lire entièrement la Tora. Le jour où le dernier passage est lu et où l'on recommence le début de la Genèse, a lieu une célébration appelée Simhat Tora, "l'allégresse de la Loi". Une procession se déroule dans la synagogue : les participants brandissent les rouleaux en signe de reconnaissance.

Au cours des offices chrétiens, on lit souvent des passages de l'Ancien Testament. Les chrétiens attachent une grande importance à ces récits riches d'enseignements sur Dieu, sur les hommes et sur soi-même.

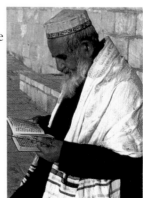

Moïse reçoit les Lois de Dieu sur le mont Sinaï.

La Tora est particulièrement importante pour les juifs car les cinq livres qui la constituent renferment les paroles que Dieu a transmises au peuple hébreu, leurs ancêtres, par l'intermédiaire de Moïse. C'est pourquoi on l'appelle aussi "les cinq livres de Moïse". Les histoires, les chants, les prières et les lois apprennent à connaître et à aimer Dieu. Les récits des premiers livres de l'Ancien Testament furent d'abord transmis oralement d'une génération à l'autre. Par la suite, ils furent écrits

Un rabbi, maître en hébreu, transmet la parole de la Tora.

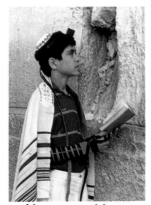

Un garçon juif devient bar-mitsva à treize ans.

en langue hébraïque sur du parchemin, c'est-à-dire sur des peaux. Chaque mot était transcrit, tel qu'il nous est parvenu, avec soin et respect par un scribe. Les enfants juifs étudient la Tora dès leur plus jeune âge. Quand un garçon juif atteint l'âge de treize ans, il devient bar-mitsva, ce qui signifie "fils du commandement". Il est maintenant considéré comme adulte et il peut lire la Tora dans la synagogue. Une jeune fille juive devient bat-mitsva à douze ans.

Les rouleaux de la mer Morte

En 1947, un berger trouva d'anciens rouleaux dans des grottes près de la mer Morte : il s'agissait de fragments de tous les livres de l'Ancien Testament, excepté celui d'Esther, qui ont sans doute été copiés au temps de Jésus. On pense qu'ils viennent du monastère de Qumrân et qu'ils furent cachés dans des grottes par un groupe de juifs appartenant au courant essénien, une secte conservatrice stricte. Cette découverte montre avec quelle précision les scribes ont transcrit ces textes à travers les siècles.

Le psaume 119, au verset 105, nous dit pourquoi l'Ancien Testament est si important pour les juifs et les chrétiens. L'auteur dit à Dieu :

*Ta parole est une lampe pour mes pas,
une lumière pour mon sentier.*

Les rouleaux de la mer Morte, enfouis dans des jarres, ont été trouvés dans des grottes à Qumrân (ci-dessous). Certains fragments datent du II^e siècle av. J.-C.

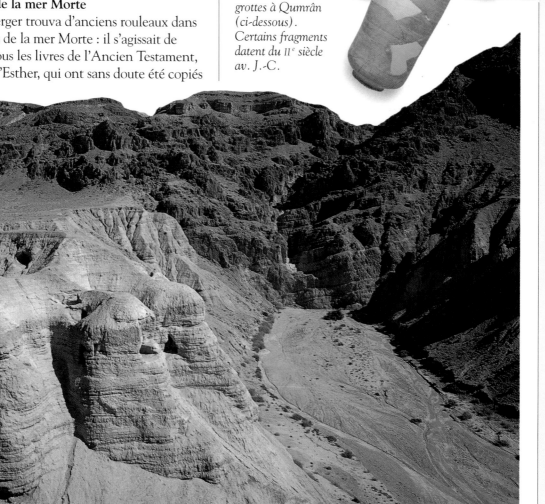

LE NOUVEAU TESTAMENT comprend vingt-sept livres. Les quatre premiers sont les évangiles de Matthieu, Marc, Luc et Jean : ils racontent la vie, la mort et la résurrection de Jésus. Les Actes des Apôtres parlent ensuite de la croissance de l'Église chrétienne et des voyages de Paul. Les épîtres sont des lettres envoyées par des responsables chrétiens aux nouveaux convertis. L'Apocalypse renferme des lettres aux sept Églises et des visions sur le règne du Christ à la fin des temps.

Les Évangiles

"Évangile", en grec, veut dire "bonne nouvelle". Les paroles des évangiles furent d'abord transmises oralement dans les communautés. Beaucoup d'historiens pensent que l'évangile de Marc fut écrit le premier et que Matthieu et Luc s'y sont référés dans la rédaction de leurs propres évangiles. Celui de Jean est très différent. Il retient moins d'événements de la vie de Jésus et les étoffe de discours dévoilant ce qu'est l'amour du Père pour les hommes. Les Évangiles ne nous racontent pas toute la vie de Jésus. Ils parlent surtout des trois années qui ont précédé sa mort, dont ils retiennent les événements les plus importants. Ils ont été écrits par quelques-uns de ses très proches disciples pour montrer aux hommes pourquoi ils croyaient que Jésus était le Messie, le Fils de Dieu. Leur but était de transmettre le message de l'enseignement de Jésus aux hommes de leur génération et de laisser un témoignage écrit aux générations à venir.

LES AUTEURS DES ÉVANGILES sont parfois associés à des créatures symboliques : un bœuf pour Matthieu, un lion pour Marc, un ange pour Luc et un aigle pour Jean. On les trouve ainsi représentés dans les *Évangiles de Lindisfarne*, manuscrit irlandais datant du VIIe siècle.

Les premières éditions de la Bible

Les livres du Nouveau Testament furent tout d'abord écrits sur des rouleaux de papyrus. Puis les chrétiens se mirent à les recopier sur des feuilles de papyrus attachées ensemble et serrées entre deux pièces de bois, les tablettes. Cette forme primitive de livre était appelée *codex*.

papyrus

On a retrouvé des fragments de manuscrit du Nouveau Testament qui datent du IIe siècle. Le document le plus ancien que nous possédions est un fragment de l'Évangile de saint Jean qui date d'environ 125 ap. J.-C.

Matthieu

Marc

Luc

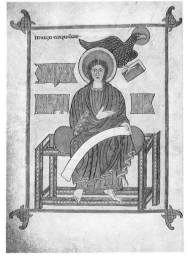

Jean

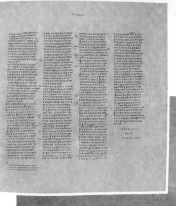

Codex sinaiticus

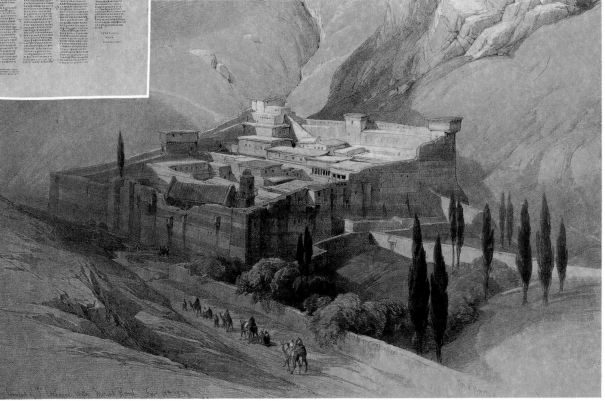

Le Codex sinaiticus fut découvert au monastère de Sainte-Catherine, représenté ici sur une peinture de David Roberts.

Un Nouveau Testament complet sous forme de *codex* fut trouvé au monastère de Sainte-Catherine au pied du mont Sinaï en 1844 : c'est le *Codex sinaiticus*, écrit en grec et daté du IV⁰ siècle ap. J.-C.

Tandis que le christianisme se répandait, le Nouveau Testament fut traduit en latin et en d'autres langues. Ce n'est qu'entre 1200 et 1250 que les premières bibles en français firent leur apparition.

Gutenberg imprima la première bible en 1456 ; le texte était celui de la *Vulgate* en latin.

Le Nouveau Testament de la *Bible Historiale* de Guyart des Moulins, en français, fut imprimé pour la première fois à Lyon, en 1477. Mais c'est Jacques Lefèvre d'Étaples qui, le premier, a donné une traduction française littérale et intégrale de la *Vulgate* qui parut en un seul volume en 1530.

Il existe maintenant de nombreuses versions de la Bible complète (329). Plusieurs livres ont été traduits en plus de deux mille langues. Ainsi donc presque tous les hommes du monde entier peuvent l'entendre lire dans les églises ou peuvent la lire eux-mêmes dans leur propre langue. C'est important pour les chrétiens pour qui la Bible est l'un des principaux chemins par lesquels les hommes peuvent découvrir l'amour de Dieu pour le monde.

Le Nouveau Testament rapporte l'enseignement de Jésus qui attirait des gens de tous les âges.

L'Ancien Testament

Au commencement,
Dieu créa le ciel
et la terre…

Genèse 1, 1

L'ANCIEN TESTAMENT

LA PLUPART DES ÉVÉNEMENTS évoqués dans les traductions et les récits de l'Ancien Testament se déroulent dans une petite région située à l'est du bassin méditerranéen. Depuis les temps anciens, des populations vivaient et se déplaçaient sur une bande de terre nommée le Croissant fertile qui s'étendait de l'Égypte à Babylone, et dont faisaient partie le pays de Canaan et la Mésopotamie. Il y avait assez d'eau dans ces régions pour élever du bétail et cultiver la terre. De nombreuses civilisations s'y sont développées et, au cours des siècles, ont subi l'assaut d'envahisseurs qui voulaient s'y installer.

Canaan, la "Terre promise", où vivaient les Israélites, ne mesure que 230 kilomètres du nord au sud. Ce pays présente des paysages très divers, des plaines et des vallées propices à l'élevage, des lacs, des collines et des déserts rocheux. Le plus haut sommet atteint 1 000 mètres ; le point le plus bas, la mer Morte, est à 392 mètres au-dessous du niveau de la mer.

La végétation de Canaan aux temps bibliques devait être assez différente de ce qu'elle est aujourd'hui. Quand les Israélites entrèrent au pays de Canaan, les pentes des collines étaient couvertes de forêts. Depuis, beaucoup d'arbres ont été abattus pour la construction et pour servir de combustible. Cependant, on a récemment reboisé certaines régions et des projets d'irrigation intensive afin de "faire fleurir le désert" (Isaïe, chapitre 35) sont en cours.

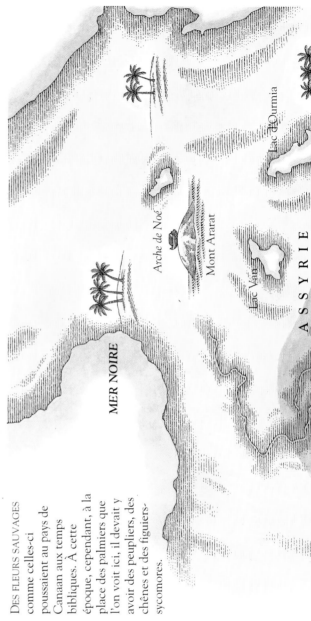

MER NOIRE

Arche de Noé

Mont Ararat

Lac Van

Lac d'Ourmia

ASSYRIE

DES FLEURS SAUVAGES comme celles-ci poussaient au pays de Canaan aux temps bibliques. À cette époque, cependant, à la place des palmiers que l'on voit ici, il devait y avoir des peupliers, des chênes et des figuiers-sycomores.

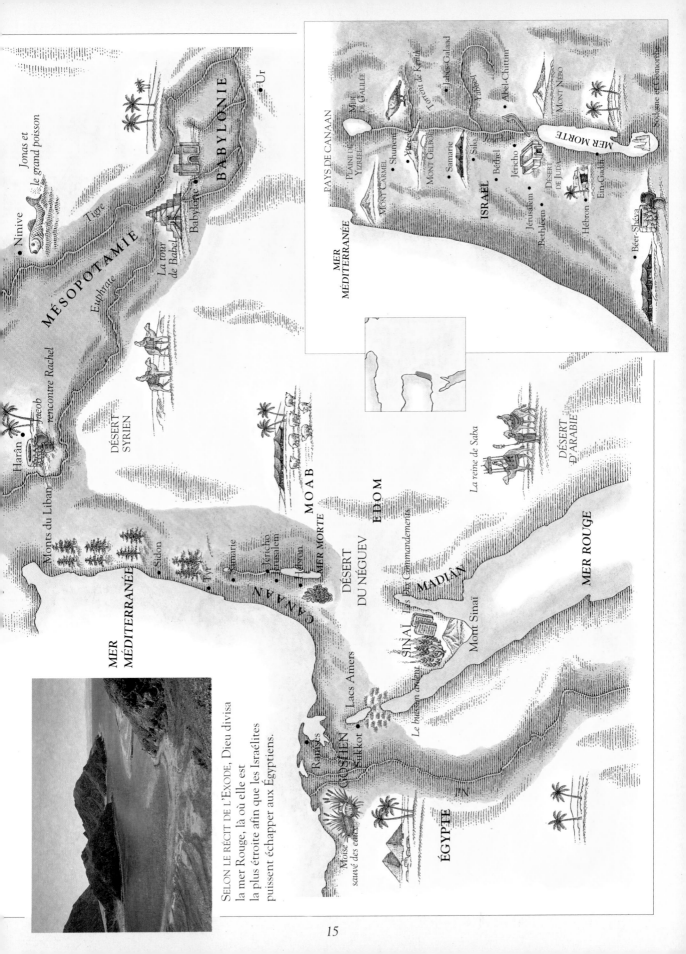

MER MÉDITERRANÉE

BABYLONIE

Ur

Ninive

Jonas et
le grand poisson

MÉSOPOTAMIE

Tigre

Euphrate

La tour
de Babel

Babylone

PAYS DE CANAAN

MER
MÉDITERRANÉE

Jabès-Galaad

Torrent de Kerith

Dotan

Abel-Chittim

MONT NÉBO

Sodome et Gomorrhe

MER MORTE

MER DE GALILÉE

PLAINE DE
YIZRÉEL

Jizréel

Shunem

MONT CARMEL

MONT GELBOÉ

Samarie

Silo

Béthel

Jéricho

DÉSERT
DE JUDA

Ein-Guédi

ISRAËL

Jérusalem

Bethléem

Hébron

Béer-Shéva

Harân

Jacob
rencontre Rachel

Monts du Liban

DÉSERT
SYRIEN

MOAB

EDOM

DÉSERT
D'ARABIE

La reine de Saba

Sidon

Tyr

Samarie

Jéricho
Jérusalem

Hébron

MER MORTE

DÉSERT
DU NÉGUEV

CANAAN

MADIÂN

Les Dix Commandements

SINAÏ

Le buisson ardent

Mont Sinaï

MER ROUGE

Lacs Amers

Soukkot

Ramsès

GOSHEN

Moïse
sauvé des eaux

NIL

ÉGYPTE

SELON LE RÉCIT DE L'EXODE, Dieu divisa
la mer Rouge, là où elle est
la plus étroite afin que les Israélites
puissent échapper aux Égyptiens.

15

Abraham

L E PEUPLE D'ISRAËL (les Hébreux) différait des autres peuples par un point très important : il n'adorait qu'un seul dieu, pour lui le seul et vrai Dieu. La Bible dit que le Seigneur fit alliance avec Abraham et ses descendants, le peuple d'Israël : «J'établirai mon alliance en alliance éternelle entre moi et toi et tes descendants après toi, et je serai votre Dieu.»

Sur le mont Sinaï, Dieu donna à Moïse les Lois que le peuple devait respecter : ces "Dix Commandements" disent comment honorer Dieu et comment traiter son prochain. Ils comportent aussi des règles à propos de divers aspects de la vie quotidienne, allant du mariage jusqu'à la propriété privée. Pour les Israélites, on devait honorer Dieu non seulement par des prières et des sacrifices, mais aussi par la façon dont on vivait.

L'Arche de l'Alliance

Les Dix Commandements étaient gravés sur deux tables de pierre, très précieuses aux yeux des Israélites. Ils les conservaient dans un coffre en bois d'acacia plaqué d'or, l'Arche de l'Alliance. L'Arche était très importante pour eux, car elle leur rappelait la promesse que Dieu leur avait faite de rester avec eux.

Comme les Hébreux passèrent de nombreuses années à se déplacer avant de trouver un lieu où se fixer, ils fabriquèrent une tente portable, ou "tabernacle",

Les prêtres portent le coffre d'or renfermant les dix commandements.

qu'ils pouvaient emporter partout où ils allaient. L'Arche était placée dans cette tente, et autour d'elle on offrait tous les jours des sacrifices et des prières à Dieu. C'était un lieu d'adoration très important.

Le Tabernacle mesurait 14 mètres de long,

4 mètres de large et 5 mètres de haut. Il était fait d'un cadre de bois recouvert de tapisserie de lin fin de couleur bleu, pourpre et écarlate. Le tout était protégé par une couverture en peau qui

LE TABERNACLE

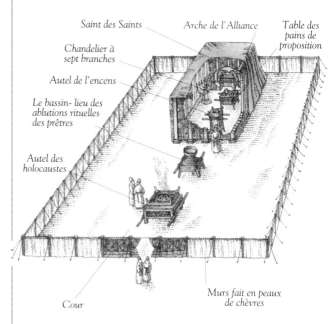

Saint des Saints
Chandelier à sept branches
Autel de l'encens
Le bassin- lieu des ablutions rituelles des prêtres
Autel des holocaustes
Arche de l'Alliance
Table des pains de proposition
Cour
Murs fait en peaux de chèvres

l'abritait des intempéries. L'intérieur était divisé en deux chambres. La plus petite était appelée "le Saint des Saints". Seul le grand prêtre avait le droit d'y pénétrer, une seule fois par an, le Jour du Grand Pardon. C'est là que se trouvait l'Arche de l'Alliance.

Dans l'autre espace, plus vaste, on brûlait de l'encens chaque matin et chaque soir sur un autel de bronze. On y gardait un chandelier d'or à sept branches, la *menorah*, et une table d'or sur laquelle, une fois par semaine, on plaçait douze pains, un pour chacune des douze tribus d'Israël.

Le Tabernacle s'élevait au milieu d'une cour rectangulaire de 50 mètres de long sur 25 mètres de large. Là, sur un grand autel, les prêtres brûlaient des animaux en sacrifice

La menorah, chandelier à sept branches était gardée dans le Tabernacle.

d'adoration. Avant d'entrer dans le Tabernacle ou d'offrir un sacrifice, les prêtres se lavaient les mains dans un bassin en bronze.

Bien des années plus tard, quand le peuple

LE TEMPLE DE SALOMON

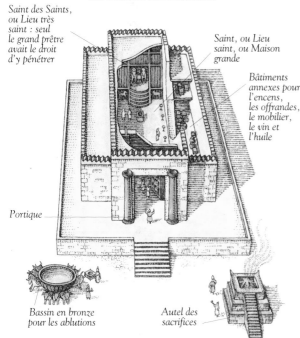

Saint des Saints, ou Lieu très saint : seul le grand prêtre avait le droit d'y pénétrer

Saint, ou Lieu saint, ou Maison grande

Bâtiments annexes pour l'encens, les offrandes, le mobilier, le vin et l'huile

Portique

Bassin en bronze pour les ablutions

Autel des sacrifices

d'Israël se fut fixé, le roi David décida de construire un temple à Jérusalem pour y abriter l'Arche d'Alliance et y adorer Dieu. Ce fut son fils, Salomon, qui le fit bâtir autour du Tabernacle. Quand il fut achevé, le roi Salomon le dédia à Dieu.

Un second temple rem-plaça celui de Salomon en 515 av. J.-C., et un dernier fut construit par le roi Hérode le Grand, aux environs de 9 av. J.-C. Il était beaucoup plus grand et beaucoup plus imposant que les précédents. En 70 ap. J.-C., les Romains le firent entièrement brûler.

Le Temple d'Hérode comportait plusieurs parvis : d'abord le parvis des prêtres, puis celui d'Israël ;

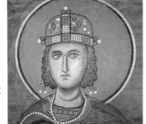

L'œuvre la plus importante de Salomon, roi d'Israël, fut la construction du Temple de Jérusalem.

venait ensuite le parvis des femmes car elles n'étaient pas admises dans la proximité immédiate du sanctuaire ; enfin le parvis des gentils ou des païens. Bien qu'il y ait eu des prières et des

LE TEMPLE D'HÉRODE

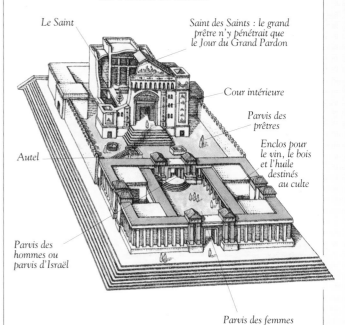

Le Saint

Saint des Saints : le grand prêtre n'y pénétrait que le Jour du Grand Pardon

Cour intérieure

Parvis des prêtres

Enclos pour le vin, le bois et l'huile destinés au culte

Autel

Parvis des hommes ou parvis d'Israël

Parvis des femmes

sacrifices presque tous les jours, le Temple était surtout fréquenté les jours de fêtes religieuses.

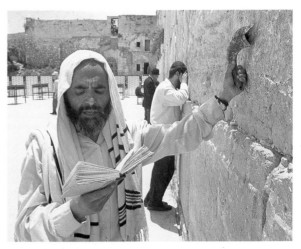

CET HOMME PRIE AU MUR OUEST. Le *shofar*, instrument de musique fait dans une corne de bélier, retentit au début des fêtes religieuses juives.

Voici d'abord quelques très vieux récits. Ils disent comment les anciens Israélites se représentaient les origines du monde et le début de l'humanité. Avec les images et les histoires de leur temps, ils affirment surtout que le monde et l'histoire des hommes sont dans les mains de Dieu.

La Création

AU COMMENCEMENT, DIEU CRÉA LE CIEL ET LA TERRE. L'eau recouvrait la surface de la terre ; et l'obscurité régnait partout. Dieu dit : «Que la lumière soit.» Et la lumière fut. Dieu sépara la lumière de l'obscurité, et ce fut le jour, et ce fut la nuit. Et ce fut le premier jour de la création.

Puis Dieu dit : «Qu'il y ait un firmament, l'espace libéré au milieu des eaux», et il appela le firmament ciel ; et ce fut le deuxième jour.

Le troisième jour, Dieu fit surgir le continent au milieu des eaux, et Dieu appela le continent, terre, et les eaux, mer. Aussitôt l'herbe poussa sur la terre ainsi que toutes sortes de plantes ; les bourgeons s'ouvrirent, les graines germèrent et les arbres se couvrirent de fruits.

Le premier jour, Dieu crée la lumière.

Le second jour, Dieu crée le ciel.

Le troisième jour, Dieu crée la terre, la mer et toutes les plantes.

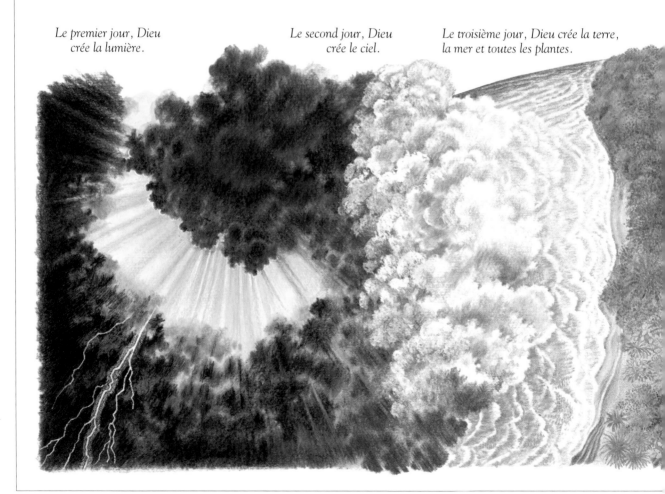

Le quatrième jour, Dieu dit : «Qu'il y ait des luminaires dans le ciel pour séparer le jour et la nuit.» Alors Dieu créa deux luminaires, un grand qu'on appelle le soleil, pour briller durant le jour, et un petit, la lune, pour briller durant la nuit. Autour de la lune, il fit les étoiles.

Le cinquième jour, Dieu créa toutes les créatures de la mer et du ciel. Les oiseaux volaient dans les airs, et les poissons nageaient silencieusement dans les profondeurs des eaux. Le sixième jour, il créa tous les animaux, les bêtes sauvages du désert et de la forêt, ainsi que le bétail qui paît dans les champs et toutes les espèces de bestioles sur le sol.

Et Dieu dit : «Je vais faire l'homme pour qu'il règne sur eux.» Et à partir de la terre elle-même Dieu créa l'homme, mâle et femelle, à sa ressemblance. Et ce fut le matin et ce fut le soir du sixième jour.

Le septième jour, Dieu se reposa, car il avait terminé son ouvrage, et il vit que tout cela était très bon.

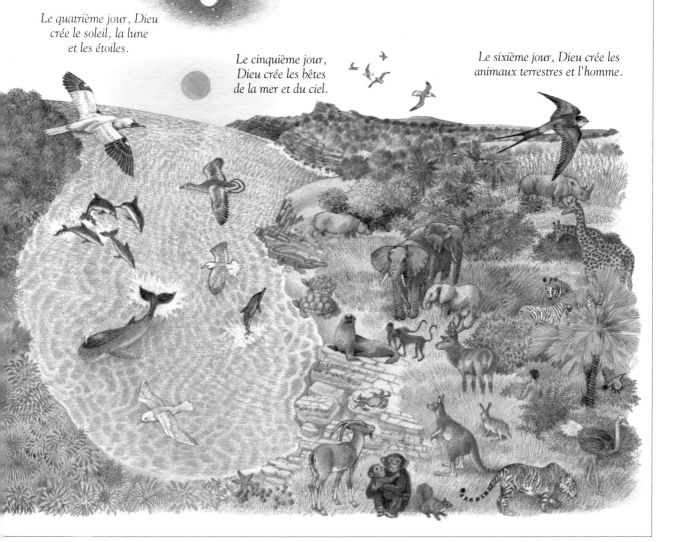

Le quatrième jour, Dieu crée le soleil, la lune et les étoiles.

Le cinquième jour, Dieu crée les bêtes de la mer et du ciel.

Le sixième jour, Dieu crée les animaux terrestres et l'homme.

Le jardin d'Éden

À L'ORIENT, EN ÉDEN, Dieu fit un jardin dans lequel poussaient tous les arbres et toutes les plantes, et juste au milieu se trouvaient l'Arbre de Vie et l'Arbre de la Connaissance. Dieu mit l'homme dans le jardin, lui disant qu'il pouvait manger tous les fruits qu'il désirait excepté ceux de l'Arbre de la Connaissance, car s'il mangeait des fruits de cet arbre, il mourrait.

Dieu amena à l'homme, Adam, tous les animaux afin qu'il puisse les désigner. Puis il plongea Adam dans un sommeil profond et, pendant qu'il dormait, il prit une de ses côtes et en fit une femme pour l'homme. Adam et Ève allaient nus et heureux dans le Jardin, et n'avaient pas besoin de vêtements.

Alors le serpent, la plus astucieuse de toutes les créatures vivantes, s'adressa à Ève et lui demanda si elle pouvait manger tous les fruits qu'elle désirait. «Oui, répondit-elle. Tous ceux que je veux, sauf ceux de l'Arbre de la Connaissance. Car si on en mange, on meurt.

— Mais non, vous ne mourrez pas, dit le serpent. Vous découvrirez la différence qui existe entre ce qui est bien et ce qui est mal et vous deviendrez l'égal de Dieu.» La femme regarda l'arbre. Elle fut tentée par les fruits succulents qui lui donneraient la clairvoyance. Elle en prit un et le mangea ; elle en donna

LES SERPENTS, comme ce cobra, étaient considérés par beaucoup comme la représentation du mal ou de Satan. Dans le livre de la Genèse, Satan s'oppose à Dieu et tente de bouleverser ses plans.

LES CHÉRUBINS étaient souvent représentés sous forme de sphinx ailés ou de lions à tête d'homme, comme sur cette sculpture assyrienne sur ivoire. Dans le livre de la Genèse, les chérubins sont les serviteurs de Dieu. Ils gardent l'Arbre de Vie, symbole de vie éternelle.

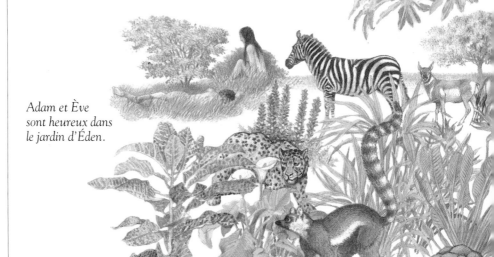

Adam et Ève sont heureux dans le jardin d'Éden.

Ève cueille un fruit de l'Arbre de la Connaissance et le donne à Adam.

un à son mari, et il le mangea. Ils se regardèrent, et ils s'aperçurent qu'ils étaient nus. Alors ils cueillirent rapidement des feuilles de figuier, les cousirent et en firent des pagnes.

Ils entendirent le pas de Dieu qui se promenait dans le Jardin, à la brise du soir, et ils firent comme s'ils ne le voyaient pas. Dieu appela Adam : «Adam, où es-tu ?»

Adam dit : «J'ai entendu ton pas, mais j'ai eu peur et je me suis caché.

— Si tu as peur, c'est que tu as mangé le fruit de l'arbre auquel je t'avais dit de ne pas toucher.

— C'est la femme qui m'a donné le fruit.»

Et Ève dit : «C'est le serpent qui m'a tentée et qui m'a trompée.»

Alors Dieu maudit le serpent, et le renvoya du Jardin. Il donna des habits à Adam et Ève en leur disant : «Maintenant que vous connaissez le bien et le mal, vous devez quitter l'Éden. Vous ne pouvez demeurer de crainte que vous mangiez aussi des fruits de l'Arbre de Vie. Car si vous en mangiez, vous resteriez en vie à jamais.»

Et Dieu les renvoya hors du Jardin et les laissa dans le monde. À l'est d'Éden il posta un chérubin armé d'une épée foudroyante pour garder la route de l'Arbre de Vie.

Dieu chasse Adam et Ève du Jardin et les envoie dans le monde.

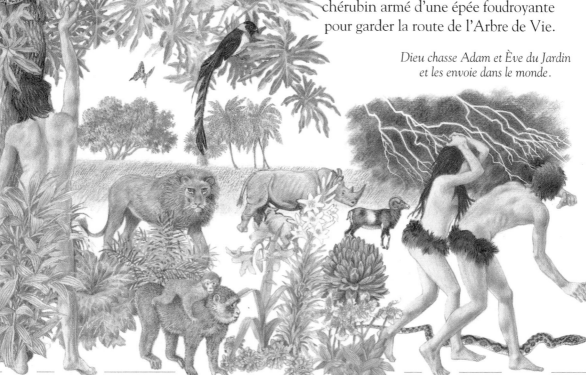

Caïn et Abel

blé dur
lentilles
amandes
pistaches
olives
dattes

raisin

DIEU A REJETÉ LES
OFFRANDES DE CAÏN.
Caïn devait cultiver les
produits représentés ici.

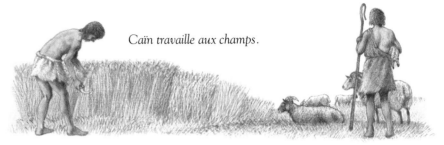

Caïn travaille aux champs.

Abel est berger.

EVE ENFANTA DEUX FILS. Abel, le plus jeune, était berger. Son frère Caïn travaillait aux champs. Vint le temps où tous deux firent des offrandes à Dieu : Caïn fit une offrande de fruits de la terre, Abel fit une offrande des plus belles et des plus grasses de ses bêtes. Dieu se réjouit de l'offrande d'Abel, mais pas de celle de Caïn. Cela mit Caïn très en colère et il en fut tout abattu.

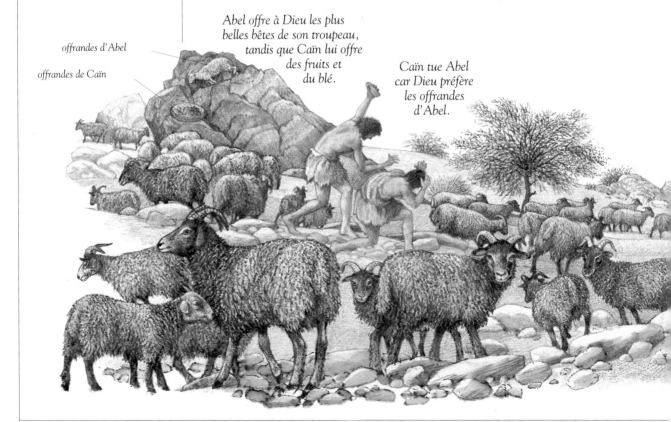

Abel offre à Dieu les plus belles bêtes de son troupeau, tandis que Caïn lui offre des fruits et du blé.

Caïn tue Abel car Dieu préfère les offrandes d'Abel.

offrandes d'Abel

offrandes de Caïn

«Pourquoi es-tu en colère ? lui demanda le Seigneur Dieu. Tu avanceras si tu fais bien ; mais si tu n'agis pas bien, ce sera de ta faute.»

Caïn ne fut pas apaisé par ces paroles. Il suivit son frère aux champs, il l'attaqua et le tua.

«Caïn, où est ton frère ? lui dit le Seigneur.

— Je ne sais pas, répondit Caïn. Suis-je le gardien de mon frère?»

Dieu dit : «Qu'as-tu fait, Caïn ? Depuis le sol, la voix du sang de ton frère crie vers moi. Maintenant tu es maudit, condamné à errer sur la terre, loin de l'homme et de Dieu.

— Ma faute est trop lourde à porter ! s'écria Caïn. Toi, mon Dieu, tu vas détourner ta face de moi et tu me condamnes à errer sur la terre. Le premier qui croisera mon chemin me tuera.»

Le Seigneur lui dit : «L'homme qui tuera Caïn s'attirera une terrible punition.» Et le Seigneur mit un signe sur Caïn pour que tout le monde le reconnaisse et qu'en voyant le signe tous sachent qu'il ne fallait pas le frapper.

Caïn s'en alla habiter dans le pays de Nod, à l'est d'Éden.

ABEL CONDUISAIT SON TROUPEAU vers de bons pâturages et le protégeait de tout mal. Les moutons fournissaient de la viande, du lait, de la laine et des peaux. Les agneaux les plus beaux et les plus gras étaient toujours offerts à Dieu.

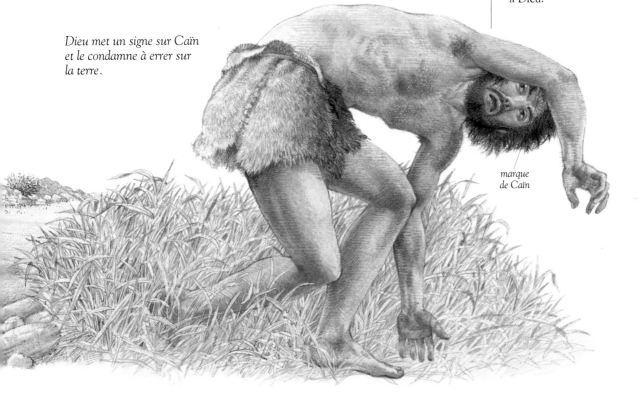

Dieu met un signe sur Caïn et le condamne à errer sur la terre.

marque de Caïn

L'arche de Noé

ON RETROUVE LE CYPRÈS dans tous les pays de la Bible. Le bois est léger, fort et résistant. C'est le matériau de construction idéal pour un grand bateau.

ES ANNÉES PASSANT, les descendants d'Adam croissaient en nombre et s'étendaient jusqu'aux quatre coins de la terre. Mais, à mesure que leur nombre augmentait, leur méchanceté augmentait aussi. Et Dieu, voyant la violence et la corruption partout, dit : «Je vais détruire tous les hommes et tous les animaux que j'ai créés.»

Il y avait cependant un homme que le Seigneur aimait, un homme bon qui menait une vie honnête. Il s'appelait Noé. Dieu décida de le sauver et de sauver aussi sa femme et ses trois fils, Sem, Cham et Japhet, ainsi que leurs femmes.

«Le monde est devenu mauvais, dit-il à Noé. J'ai l'intention de détruire toute la vie que j'ai créée. Mais toi, Noé, toi et ta famille, je veux vous sauver.

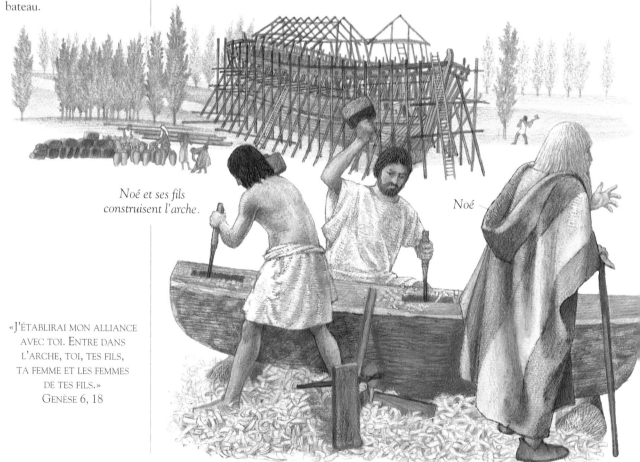

Noé et ses fils construisent l'arche.

Noé

«J'ÉTABLIRAI MON ALLIANCE AVEC TOI. ENTRE DANS L'ARCHE, TOI, TES FILS, TA FEMME ET LES FEMMES DE TES FILS.»
GENÈSE 6, 18

Je vais provoquer un déluge qui recouvrira toute la terre. Fais-toi une arche en bois de résineux qui flottera sur les eaux ; tu la recouvriras de roseaux et tu l'enduiras de bitume. Elle mesurera trois cents coudées de long, cinquante coudées de large et trente coudées de haut. Elle aura trois étages, avec une porte et une fenêtre sur le côté. Tu y feras une habitation pour toi et pour ta famille, et pour un couple – un mâle et une femelle – de chaque espèce de créatures vivantes, de chaque espèce de bêtes, de reptiles et d'oiseaux. Tu devras la remplir avec assez de nourriture pour tous. Car il pleuvra durant quarante jours et quarante nuits, et toute vie sera rayée de la terre.»

COUPLE PAR COUPLE, MÂLE ET FEMELLE VINRENT À NOÉ DANS L'ARCHE, COMME DIEU L'AVAIT PRESCRIT À NOÉ.
GENÈSE 7, 9

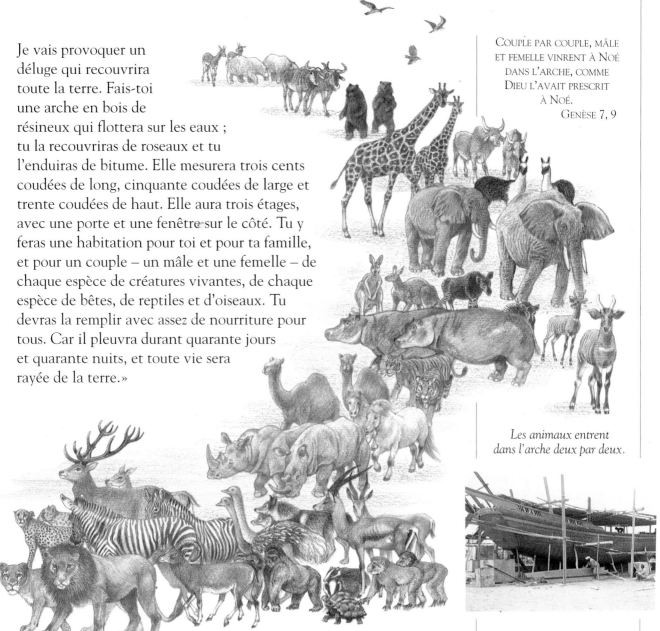

Les animaux entrent dans l'arche deux par deux.

NOÉ ET SES FILS construisent l'arche de leurs mains. Les planches de bois sont enduites de bitume pour assurer l'étanchéité. Cette méthode de construction traditionnelle est encore utilisée de nos jours au Moyen-Orient.

Noé fit exactement ce que lui avait dit Dieu : il construisit l'arche avec ses fils, il la fit étanche et il la remplit de nourritures en tous genres pour les hommes et pour les animaux. Quand tout fut prêt, il embarqua les animaux dans l'arche. Puis il fit monter sa famille et il ferma la porte.

Le ciel s'obscurcit et la pluie se mit à tomber.

Le déluge

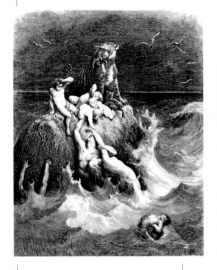

LA PLUIE TOMBA PENDANT QUARANTE JOURS ET QUARANTE NUITS. Les eaux du déluge grossissaient et soulevaient l'arche qui finit par flotter au niveau des collines. Même les chaînes de montagnes furent recouvertes et tout ce qui était vivant périt. Il ne resta plus aucune vie sur la terre.

Mais Dieu n'avait pas oublié Noé et tous ceux qui étaient avec lui dans l'arche. Un jour, la pluie s'arrêta. Le temps passa, puis un grand vent s'éleva. Après le vent, vint le calme, et lentement les eaux se retirèrent. Finalement l'arche se posa sur le sommet du mont Ararat.

CETTE GRAVURE de Gustave Doré représente des hommes surpris par le déluge.

Tous les êtres vivants périssent dans le déluge.

LES EAUX FURENT EN CRUE, FORMÈRENT UNE MASSE ÉNORME SUR LA TERRE, ET L'ARCHE DÉRIVA À LA SURFACE DES EAUX.
GENÈSE 7, 18

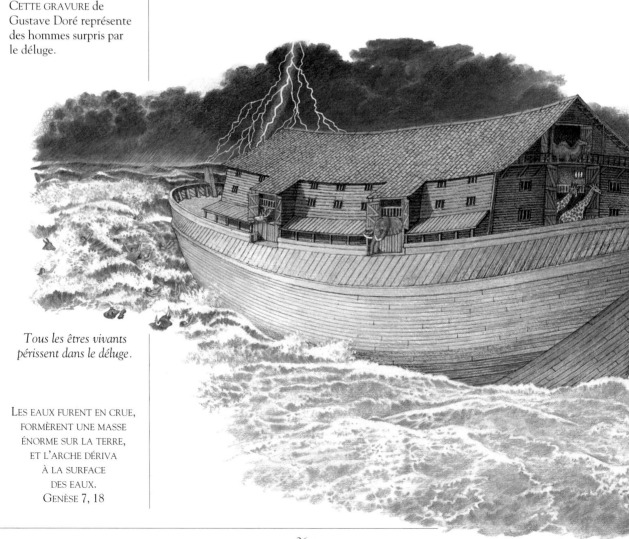

Le temps passa et Noé voulut savoir si les eaux étaient encore là. Il ouvrit une fenêtre et lâcha un corbeau afin de savoir s'il trouverait où se poser. Mais le corbeau vola au loin, dans toutes les directions, en attendant que la terre réapparaisse.

Puis Noé lâcha une colombe : elle aussi vola dans toutes les directions sans trouver où se poser, car les eaux couvraient toujours la terre. Elle regagna l'arche et Noé l'accueillit avec soin. Sept jours passèrent. Noé la lâcha de nouveau : cette fois, elle revint sur le soir, un rameau d'olivier dans le bec.

Noé sut ainsi que les eaux avaient baissé. Il attendit encore sept jours et il lâcha encore une fois la colombe. Cette fois-ci, elle ne revint pas. Ouvrant le toit de l'arche, Noé regarda à l'extérieur et vit que le sol était sec.

Alors Dieu parla à Noé. «Maintenant, quitte l'arche, toi, ta femme, tes fils et leurs femmes, et tous les animaux qui sont avec toi. Le monde est à toi et à tes enfants, et les bêtes de la terre et les oiseaux du ciel et les poissons de la mer te fourniront ta nourriture.»

Noé éleva un autel pour remercier le Seigneur et lui fit des offrandes. Dieu fut heureux du sacrifice, il bénit Noé et sa famille et leur assura que leurs descendants couvriraient la terre.

Et tandis qu'il parlait, un arc-en-ciel apparut au firmament.

«Cet arc, dit-il, est le signe que jamais plus la terre ne sera détruite par le déluge. Quand il apparaîtra des nuages dans le ciel, vous verrez aussi un arc, il rappellera ma promesse, une promesse faite à vous et à toutes les créatures vivantes de la terre.»

LE MONT ARARAT se trouve dans une zone montagneuse, en Turquie. On raconte que l'arche est venue se poser là. Certains pensent que l'arche s'y trouve toujours et des expéditions sont parties à la recherche de ses vestiges.

SUR LE SOIR, LA COLOMBE REVINT VERS NOÉ, ET VOILÀ QU'ELLE AVAIT AU BEC UN FRAIS RAMEAU D'OLIVIER.
GENÈSE 8, 11

Les eaux du déluge montent pendant quarante jours et quarante nuits.

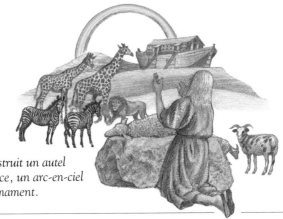

Tandis que Noé construit un autel en signe de reconnaissance, un arc-en-ciel apparaît au firmament.

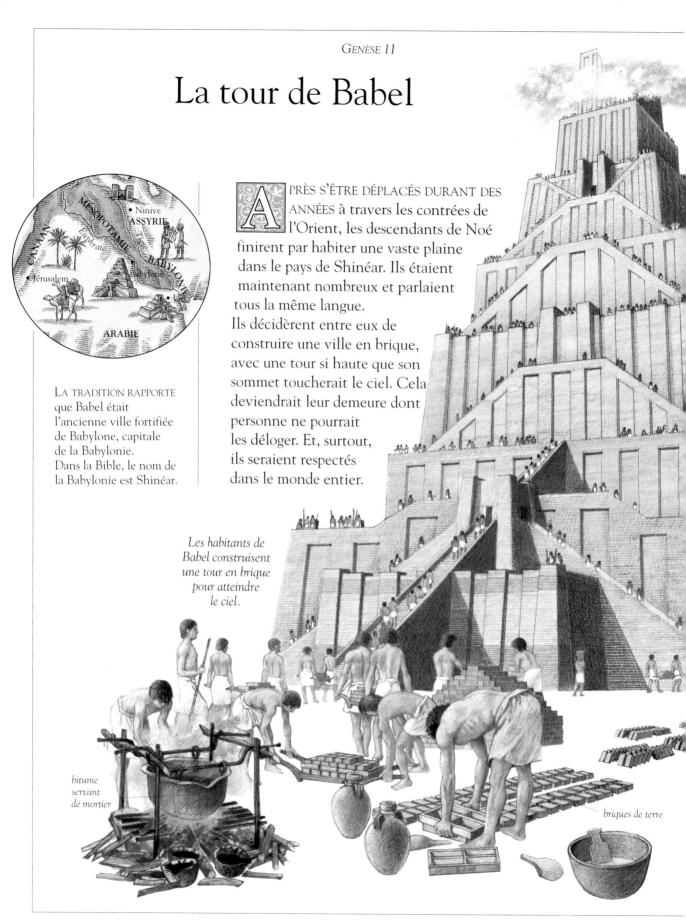

La tour de Babel

APRÈS S'ÊTRE DÉPLACÉS DURANT DES ANNÉES à travers les contrées de l'Orient, les descendants de Noé finirent par habiter une vaste plaine dans le pays de Shinéar. Ils étaient maintenant nombreux et parlaient tous la même langue.

Ils décidèrent entre eux de construire une ville en brique, avec une tour si haute que son sommet toucherait le ciel. Cela deviendrait leur demeure dont personne ne pourrait les déloger. Et, surtout, ils seraient respectés dans le monde entier.

LA TRADITION RAPPORTE que Babel était l'ancienne ville fortifiée de Babylone, capitale de la Babylonie. Dans la Bible, le nom de la Babylonie est Shinéar.

Les habitants de Babel construisent une tour en brique pour atteindre le ciel.

bitume servant de mortier

briques de terre

Ils se mirent donc à l'ouvrage, faisant cuire les briques au four et se servant de bitume comme mortier.

Le Seigneur regarda la ville qui prenait forme, et la tour qui s'élevait dans le ciel. «Ces gens sont pleins d'orgueil, dit le Seigneur. Bientôt il n'y aura plus de limite à ce qu'ils projetteront de faire. Je vais brouiller leur langue, changer les mots mêmes dans leur bouche, afin qu'ils ne se comprennent plus.»

Ainsi fut fait : pour chacun, les mots que disait l'autre n'avaient plus aucun sens. Cela entraîna une confusion complète.

La construction de la ville, que l'on nomma alors Babel – car c'est là que le Seigneur brouilla la langue de toute la terre – s'arrêta.

Les gens quittèrent la plaine de Shinéar et le Seigneur les dispersa sur toute la surface de la terre. À partir de ce temps-là, les hommes et les femmes parlèrent des langues différentes.

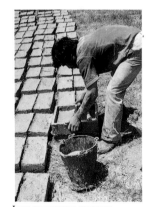

LA TOUR DE BABEL est décrite comme une ziggourat. Il y en avait à Babylone et à Ur. Ces bâtiments en forme de pyramide possédaient des escaliers extérieurs qui menaient à un sanctuaire situé au sommet. Là, les hommes croyaient s'approcher plus près de Dieu.

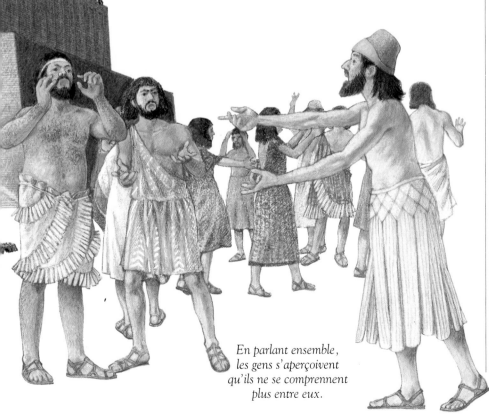

En parlant ensemble, les gens s'aperçoivent qu'ils ne se comprennent plus entre eux.

LES GRANDES TOURS ÉTAIENT CONSTRUITES en briques d'argile. Pour les fabriquer, on foulait avec les pieds un mélange de terre et de paille que l'on mettait dans des moules en bois et que l'on faisait sécher au soleil. Cette méthode est encore en usage dans certaines régions du Moyen-Orient.

Les Patriarches

LE PEUPLE D'ISRAËL HONORE ABRAHAM comme son premier grand chef. Quand il mourut, son fils Isaac lui succéda, puis ce fut au tour de Jacob, le fils d'Isaac. On appelle ces hommes les Patriarches, ce qui signifie en grec "chef de famille". Les douze fils de Jacob, dont Joseph, sont aussi considérés comme des Patriarches, ou pères fondateurs du peuple d'Israël. Ils ont vécu vers 1500 av. J.-C.

Durant la vie d'Abraham, des liens de confiance très étroits s'établirent entre Dieu et sa famille. Cela commença dès son départ de la grande ville d'Ur et durant le voyage qu'il entreprit avec ses serviteurs et ses troupeaux jusqu'à Harân et au pays de Canaan. Quand il quitta Harân, Abraham n'avait aucune idée du genre de vie qui les attendait. Cependant, il crut que Dieu voulait qu'il se rende au pays de Canaan, et il n'hésita pas à partir avec sa famille. Dieu fit une alliance avec Abraham et ses descendants : ils seraient son peuple et lui serait leur Dieu. Abraham s'appelait Abram (Père éminent), mais Dieu l'appela Abraham (Père d'une multitude).

Il y avait déjà des villes au pays de Canaan, mais les familles d'Abraham, d'Isaac et de Jacob se déplaçaient comme des nomades et vivaient sous des tentes. Ils recherchaient des endroits où s'installer en sécurité, où il y aurait assez d'eau et de pâturage pour leurs moutons, leurs chèvres et tous leurs animaux.

Des récits mêlés de légendes gardent le souvenir de ces temps anciens, de leurs coutumes et de leur façon de comprendre Dieu.

L'ARBRE GÉNÉALOGIQUE DES PATRIARCHES

Abraham fut le premier des Patriarches. Il était marié à Sara, mais eut un fils, Ismaël, d'Hagar, la servante de sa femme. Plus tard, Sara et Abraham eurent eux-mêmes un enfant, Isaac.

Isaac, le fils d'Abraham, se maria avec Rébecca. Le frère de celle-ci, Laban, était le père de Léa et de Rachel qui devinrent les épouses du fils d'Isaac, Jacob.

Jacob fut d'abord trompé et se maria avec Léa, la fille aînée de Laban. Plus tard, il épousa la plus jeune, Rachel, qu'il aimait.

Jacob eut douze fils et une fille de ses deux épouses et de ses servantes, Zilpa et Bilha. Ces fils sont les ancêtres des douze tribus d'Israël.

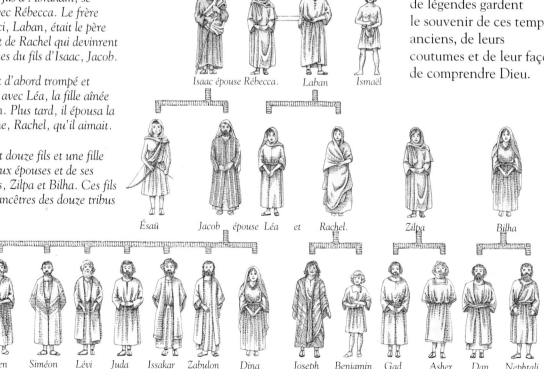

Sara épouse Abraham. Hagar

Isaac épouse Rébecca. Laban Ismaël

Ésaü Jacob épouse Léa et Rachel. Zilpa Bilha

Ruben Siméon Lévi Juda Issakar Zabulon Dina Joseph Benjamin Gad Asher Dan Nephtali

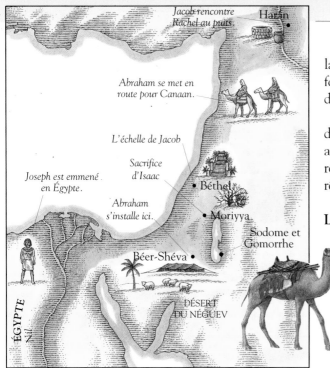

Cette carte montre les principaux événements qui se sont produits dans la vie des Patriarches. Abraham et son peuple ont dû voyager depuis le désert jusqu'en Canaan avec des caravanes de chameaux.

Le Dieu d'Abraham, d'Isaac et de Jacob

Les vieux récits racontent comment les Patriarches ont mis leur confiance en Dieu. À chaque épreuve, leur foi devint plus forte. Abraham était même prêt à offrir son fils unique, mais Dieu ne veut pas qu'on lui sacrifie des enfants, comme le font les peuples païens.

Isaac apprit à faire confiance à Dieu à travers la façon dont il rencontra sa femme Rébecca. La foi de Jacob augmenta après qu'il eut fait ce rêve étonnant de l'échelle qui réunissait

ABRAHAM ET SON PEUPLE menaient une vie de nomades, se déplaçant sans cesse. Ils devaient s'installer à la périphérie des grandes villes, dans des tentes semblables à celle-ci qui appartient à des Bédouins d'aujourd'hui.

la terre et le ciel. C'est ce qu'exprime bien la formule qui revient sans cesse dans la Bible : «Dieu dit à Abraham…»

Ces hommes ont compris que Dieu était présent dans leur vie quotidienne. Ils donnaient un nom aux lieux en souvenir de ce que Dieu leur avait révélé. Jacob décida d'appeler l'endroit où il avait rêvé "Béthel", ce qui signifie "la demeure de Dieu".

L'influence des Patriarches

Abraham, Isaac et Jacob possédaient un grand pouvoir, comme tous les chefs de famille en ces temps-là. Ils devaient prendre les décisions importantes, y compris celles qui concernaient le culte et les sacrifices offerts à Dieu.

On devait obéir au Patriarche, et on ne pouvait revenir sur sa bénédiction. C'est pourquoi Jacob, après avoir été béni par Isaac son père, devint son héritier, bien qu'il ait obtenu cette bénédiction en trompant son frère aîné Ésaü.

Le nom "Israël" désigne d'abord Jacob lui-même. Une nuit, celui-ci se battit avec un inconnu mystérieux mais à travers lequel il reconnut une manifestation de Dieu. À la fin du combat, au lever du jour, l'inconnu dit à Jacob qu'à partir de maintenant on ne l'appellerait plus Jacob, mais Israël, «car tu t'es montré fort avec Dieu», ajouta-t-il.

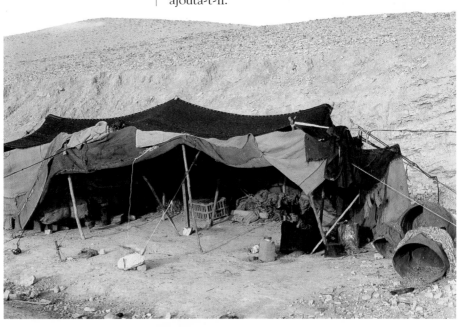

Le voyage d'Abram

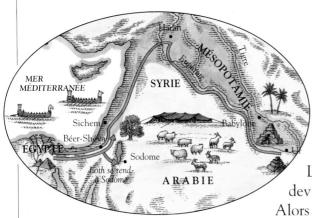

A BRAM ÉTAIT UN HOMME RICHE, né à Ur en Mésopotamie. Il alla s'installer avec sa femme Saraï à Harân. Ils étaient tristes car ils n'avaient pas d'enfant. Un jour, Dieu parla à Abram. «Quitte ton pays, Abram. Prends ta femme, tes parents, tes serviteurs et tout ce que tu possèdes, et va au pays de Canaan.

Là je te bénirai, ton nom sera grand et ton peuple deviendra une grande nation.»

Alors Abram, avec sa femme Saraï et son neveu Loth, avec ses serviteurs, son or et son argent, ses ânes et ses chameaux, ses moutons et son bétail, se mit en route vers le sud, pour le pays de Canaan.

LA CARTE INDIQUE la route que durent vraisemblablement emprunter Abram et Loth lors de leur voyage de Ur à Harân puis jusqu'en Canaan. Loth s'installa finalement à Sodome.

Les hommes de Loth

Loth et Abram décident de se séparer. Loth et ses hommes se dirigent vers la plaine du Jourdain.

Loth *Abram*

CE CASQUE ET CE POIGNARD, avec son fourreau décoré en or, furent trouvés à Ur, cité puissante où étaient nés Abram et Loth.

Mais au premier endroit où ils s'installèrent, il n'y avait pas assez de terre fertile. Les bergers d'Abram entrèrent en conflit avec ceux de Loth, car tous voulaient les meilleurs emplacements pour faire paître leurs troupeaux. Abram dit à Loth : «Ne nous disputons pas. Tout le pays s'étend devant nous. Va-t'en vers l'est, je m'en irai vers l'ouest, et nous aurons chacun tout ce qu'il nous faut.»

Alors Abram et son peuple s'établirent à Canaan, tandis que Loth, regardant vers l'est, vit la plaine du Jourdain. Elle était aussi

luxuriante et verdoyante qu'un jardin bien irrigué. Et Loth accepta de s'y rendre.

Avec son peuple, il s'établit à Sodome, une des villes de la plaine dont les habitants passaient pour être mauvais.

Le Seigneur parla de nouveau à Abram :

«Regarde autour de toi : tout ce pays que tu vois, je te le donnerai, à toi et à ta nombreuse descendance.

— Mais comment aurai-je une descendance ? dit Abram. Je suis un vieil homme et je n'ai pas d'enfants.

— Tu auras un fils, lui dit Dieu. Et ton fils aura des enfants, et les enfants de leurs enfants seront aussi nombreux que les étoiles dans le ciel.»

EN CE JOUR LE SEIGNEUR CONCLUT UNE ALLIANCE AVEC ABRAM EN CES TERMES : «C'EST À TA DESCENDANCE QUE JE DONNE CE PAYS, DU FLEUVE DE L'ÉGYPTE AU GRAND FLEUVE, LE FLEUVE EUPHRATE.» GENÈSE 15, 18

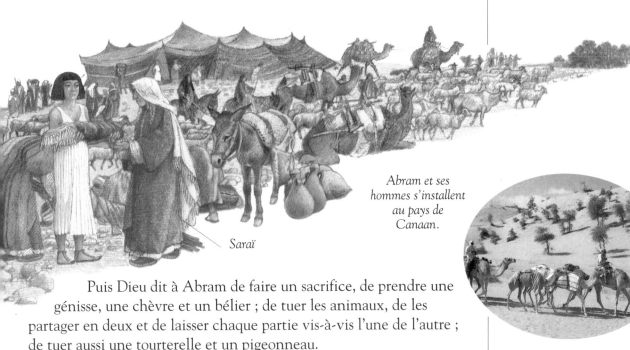

Abram et ses hommes s'installent au pays de Canaan.

Saraï

Puis Dieu dit à Abram de faire un sacrifice, de prendre une génisse, une chèvre et un bélier ; de tuer les animaux, de les partager en deux et de laisser chaque partie vis-à-vis l'une de l'autre ; de tuer aussi une tourterelle et un pigeonneau.

Ainsi fit Abram, partageant les animaux en deux, mais pas les oiseaux. Un peu plus tard, il chassa les oiseaux de proie qui s'abattaient sur les carcasses. Quand le soleil se coucha, il sombra dans un profond sommeil et, tandis qu'il dormait, il fut saisi d'une grande crainte. Il entendit la voix de Dieu qui lui parlait, lui promettant que tout irait bien, et que lui et sa descendance vivraient dans la prospérité et mourraient en paix.

La nuit tomba et soudain surgit de l'obscurité un four fumant et une torche de feu qui passèrent entre les morceaux du sacrifice d'Abram.

ABRAM ET SA FAMILLE menaient une vie nomade. Ils se déplaçaient à la recherche de pâturages et d'eau pour leurs troupeaux. Ils transportaient toutes leurs richesses sur des chameaux, et vivaient sous des tentes. Les Bédouins d'aujourd'hui mènent une vie semblable dans le désert.

Abram, Saraï et Hagar

AUJOURD'HUI, LES BÉDOUINS du désert vivent presque comme vivait la famille d'Abraham. Ils voyagent tout le temps avec leurs troupeaux, à la recherche de pâturages nouveaux : tout ce qu'ils possèdent doit donc être léger et facile à transporter. Des tentes imperméables tissées en poils de chèvres grossiers sont des abris qui conviennent bien à ce mode de vie.

SARAÏ SE FAISAIT VIEILLE et n'avait pas encore d'enfant. Elle vint trouver son mari, Abram, et lui dit qu'il devait avoir un enfant d'Hagar, sa servante. «Va vers Hagar, lui dit-elle, et regarde-la comme si elle était ta femme.»

Abram écouta la proposition de Saraï, mais quand Hagar vit qu'elle était enceinte, sa maîtresse ne compta plus pour elle. «Hagar me méprise et m'insulte, dit Saraï à son mari.

— Fais d'elle ce que bon te semble», lui répondit Abram. Sur ce, Saraï traita si mal sa servante que celle-ci se sauva dans le désert.

Là, un ange la rencontra près d'une source ; elle pleurait.

«Que fais-tu là ? lui demanda-t-il.

— Je me sauve loin de ma méchante maîtresse.

— Retourne auprès d'elle et conduis-toi bien à son égard. Tu vas bientôt mettre au monde un fils que tu nommeras Ismaël. Sa descendance se comptera par millions.»

Hagar s'en retourna, et bientôt elle donna le jour à un garçon. Abram avait alors quatre-vingt-six ans. Il regarda son fils et lui donna le nom d'Ismaël, ce qui veut dire «Dieu a entendu ta détresse».

Hagar attend un enfant d'Abram et devient insolente avec Saraï.

Hagar se sauve au désert et pleure, car Saraï l'a traitée durement.

CETTE FEMME DE BÉDOUIN tient son petit enfant contre elle. Les Israélites accueillent les enfants comme un don de Dieu. Être stérile – incapable d'avoir un enfant – comme Saraï le fut durant des années, était considéré comme une punition de Dieu. Les enfants passaient leurs premières années avec leur mère.

Quand Abram eut quatre-vingt-dix-neuf ans, Dieu lui apparut et lui dit : «Tu seras le père de nombreuses nations, et on ne t'appellera plus Abram, mais ton nom sera Abraham. Je tiendrai ma promesse et Canaan t'appartiendra à toi et à tes descendants pour toujours. Et je serai leur Dieu. Dans ton peuple, tous les mâles seront circoncis, dès aujourd'hui et dans toutes les générations qui suivront. Ce sera le signe que vous tenez votre promesse à mon égard. À partir de maintenant, ta femme s'appellera Sara, et elle sera la mère de ton fils.»

Abraham se mit à rire à l'idée qu'un homme de quatre-vingt-dix-neuf ans et une femme de quatre-vingt-dix ans allaient avoir un enfant. Mais Dieu dit : «Sara va en effet avoir un enfant et vous l'appellerez Isaac, et il sera le père de nombreux princes. C'est avec Isaac que j'établirai mon alliance, que je garderai avec ses descendants de génération en génération.

Quant à Ismaël, je le bénirai et le protégerai. Il aura une vie longue et prospère et il engendrera de nombreux enfants.

Il aura un grand pouvoir sur la terre, bien que ce soit son frère Isaac que j'aie choisi pour être le père de mon peuple.»

Abram

Hagar

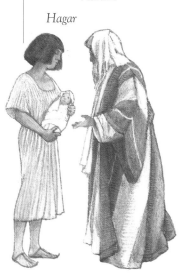

Hagar revient chez elle et met au monde un garçon qu'Abram appelle Ismaël.

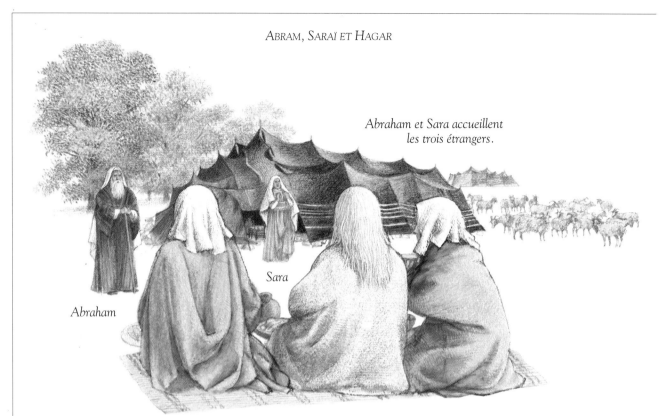

*Abraham et Sara accueillent
les trois étrangers.*

Abraham

Sara

*Les trois étrangers disent à Abraham et à
Sara qu'ils vont avoir un fils.*

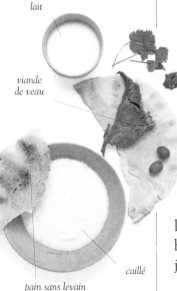

lait

*viande
de veau*

caillé

pain sans levain

SARA PRÉPARA UN REPAS
fait de pain qui ne devait
pas lever (cuit sans
levain), de lait de chèvre
ou de brebis, de caillé et
de viande de veau.
L'accueil fait aux trois
étrangers traduit
l'hospitalité des nomades
du désert.

Le temps passa et Dieu apparut à Abraham par l'intermédiaire
de visiteurs, près des arbres de Mambré, en pleine chaleur du jour.
Abraham était assis devant sa tente. Il leva les yeux et vit trois
étrangers qui se tenaient devant lui. Il se porta immédiatement
à leur devant pour leur souhaiter la bienvenue. «Mon Seigneur,
dit Abraham en se prosternant, si j'ai trouvé faveur à tes yeux,
ne passe pas ton chemin. Venez, asseyez-vous sous cet arbre pour
vous laver les pieds et vous reposer. Puis nous vous apporterons de
la nourriture, car nous sommes vos serviteurs.» Abraham rentra en
hâte dans la tente, ordonna à Sara de faire cuire du pain et rôtir un
jeune veau bien tendre.

«Où est ta femme ? demandèrent les étrangers.

— Elle est dans la tente.

— Elle va bientôt te donner un fils.»

Sara (Princesse) s'appelait jusqu'à ce jour Saraï (Ma Princesse).

Sara écoutait ces paroles et elle se mit à rire à l'idée qu'une aussi
vieille femme qu'elle puisse porter un enfant. Mais le Seigneur
l'entendit et la réprimanda.

«Crois-tu qu'il y ait quelque chose d'impossible pour Dieu ?» lui
dit-il.

Sodome et Gomorrhe

IEU DIT À ABRAHAM qu'il avait l'intention de détruire les villes de Sodome et Gomorrhe car leurs habitants étaient coupables de terribles crimes.

«Si tu trouves seulement dix justes, implora Abraham, n'auras-tu pas pitié d'eux et ne sauveras-tu pas ces villes de la destruction ?

— Si je trouve dix justes, dit le Seigneur, je ne les détruirai pas.»

Deux anges se dirigèrent vers Sodome. Ils y arrivèrent au soir. Le neveu d'Abraham, Loth, les reçut à la porte de la ville. Il les pria d'entrer dans sa maison, et leur offrit un repas qu'il avait lui-même préparé.

Ils avaient à peine fini qu'ils entendirent le bruit d'une grande foule. C'étaient les hommes de Sodome : ils demandaient à Loth de leur livrer ses deux hôtes pour les maltraiter. Loth se mit en colère et sortit pour parler à la foule. «Je préférerais vous donner mes filles que de faire ce que vous me demandez, dit-il. Vous ne devez pas toucher à ces deux hommes qui sont venus sous mon toit.»

LE SEIGNEUR DIT :
«LA PLAINTE CONTRE SODOME ET GOMORRHE EST SI FORTE, LEUR PÉCHÉ EST SI LOURD QUE JE DOIS DESCENDRE POUR VOIR S'ILS ONT AGI EN TOUT COMME LA PLAINTE EN EST VENUE JUSQU'À MOI.»
GENÈSE 18, 20-21

Loth sort pour parler à la foule.

Loth

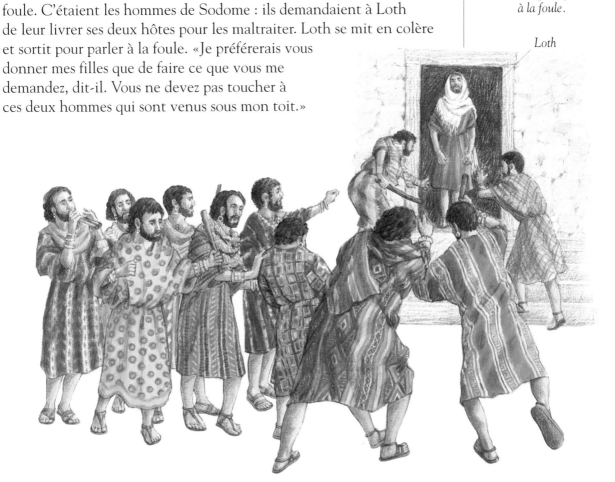

Une foule menaçante se réunit devant la maison de Loth.

La foule était en délire et ne tint pas compte des paroles de Loth. Les hommes se mirent à crier de plus en plus fort et tentèrent de forcer l'entrée de la maison. Soudain Loth sentit la main des anges sur son épaule : ils le firent entrer puis fermèrent la porte. Ils frappèrent la foule de cécité : les hommes ne pouvaient plus trouver l'ouverture.

Les deux anges dirent à Loth : «Qui as-tu encore ici de ta famille ? Va les trouver et dis-leur que vous devez quitter cette ville immédiatement ou bien vous mourrez dans sa destruction.» Loth se hâta vers les maris de ses filles et leur apprit ce qui allait se passer, mais ils ne l'écoutèrent pas et refusèrent de partir. Alors les anges redirent à Loth qu'il devait partir. «Prends ta femme et tes deux filles, et fais vite, car nous devons détruire cette ville et toute sa méchanceté.»

Quand l'aurore pointa, les anges pressèrent Loth de s'en aller. Voyant qu'il hésitait encore, ils le prirent par la main, le conduisirent à travers les rues désertes et lui firent franchir les murs de la ville avec sa femme et ses filles.

Dieu fait pleuvoir du feu et du soufre sur Sodome et Gomorrhe.

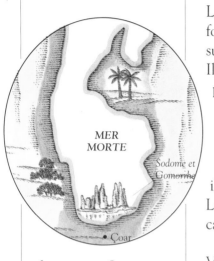

MER MORTE

Sodome et Gomorrhe

Çoar

LES VILLES DE SODOME ET GOMORRHE se trouvaient probablement à l'extrémité sud de la mer Morte. Cette zone était autrefois une terre sèche mais fertile. On pense qu'un tremblement de terre entraîna une élévation du niveau de la mer qui recouvrit ces villes.

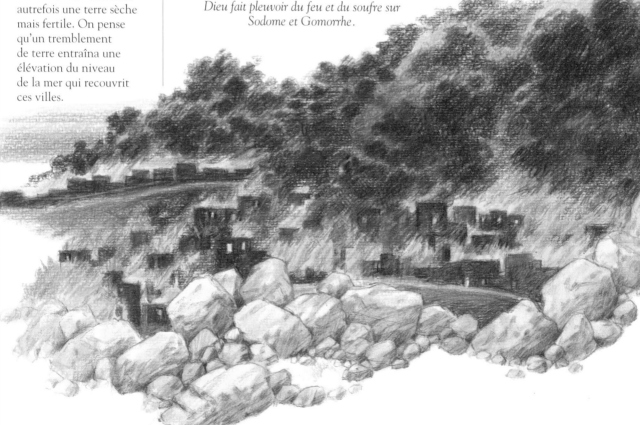

«Sauve-toi, cours jusqu'à la montagne. Et ne te retourne surtout pas.

— Je ne peux pas aller si loin, dit Loth. Les montagnes sont trop éloignées. Laissez moi m'arrêter dans la ville de Çoar. Laissez-moi y vivre et ne la détruisez pas.»

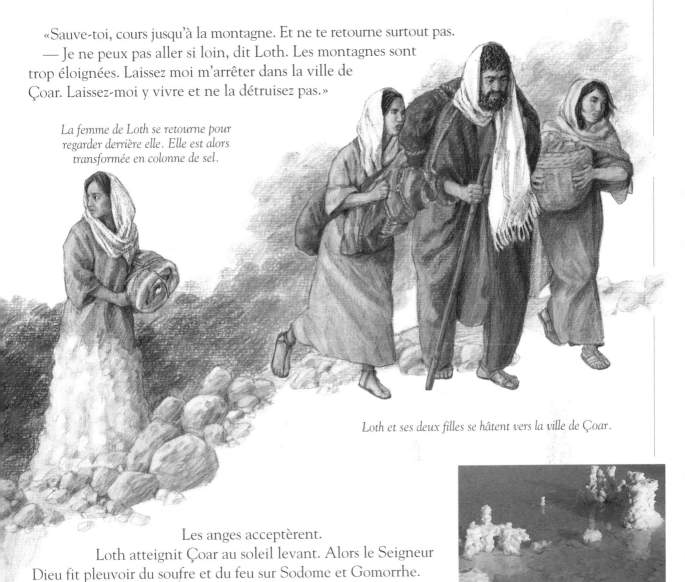

La femme de Loth se retourne pour regarder derrière elle. Elle est alors transformée en colonne de sel.

Loth et ses deux filles se hâtent vers la ville de Çoar.

Les anges acceptèrent.

Loth atteignit Çoar au soleil levant. Alors le Seigneur Dieu fit pleuvoir du soufre et du feu sur Sodome et Gomorrhe. Tous les habitants et tout ce qui vivait ou poussait dans les plaines environnantes furent détruits.

La femme de Loth, sentant la chaleur et entendant des bruits terribles, se retourna pour regarder. Au même instant, elle fut transformée en colonne de sel.

Le lendemain, Abraham se leva de bon matin et se rendit à l'endroit où il avait parlé avec le Seigneur. Il regarda du côté de Sodome et Gomorrhe. À la place des deux grandes villes de la plaine, il vit une épaisse fumée noire comme celle d'une fournaise.

À CAUSE DE LA HAUTE TENEUR en sel de la mer Morte, nul ne peut y vivre. De là lui vient son nom. Le site désolé, avec ses colonnes de sel, a pu inspirer les conteurs bibliques.

Les deux fils d'Abraham

IL ARRIVA COMME LE SEIGNEUR AVAIT DIT. Quand Abraham eut cent ans, Sara donna le jour à un fils qu'ils appelèrent Isaac ; et quand l'enfant eut huit jours, il fut circoncis par son père. Les parents étaient remplis de joie d'avoir enfin mis au monde un enfant. Abraham donna une fête magnifique en cet honneur.

« Qui aurait dit que moi, à mon âge, j'allaiterais un enfant ! s'exclama Sara. Dieu m'a fait rire de bonheur et tous ceux qui m'entendront riront avec moi. »

CE TABLEAU DE FRA ANGELICO représente la circoncision de Jésus. Au cours de cette cérémonie, on retire le prépuce des petits garçons. De nombreuses nations pratiquaient la circoncision, mais pour le peuple d'Abraham elle avait une signification particulière. C'était le signe de l'alliance entre Dieu et son peuple.

LE RÉCIPIENT D'EAU qu'Abraham avait donné à Hagar devait ressembler à cette outre de Bédouins.

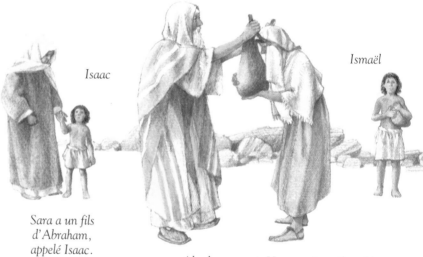

Isaac

Ismaël

Sara a un fils d'Abraham, appelé Isaac.

Abraham envoie Hagar et Ismaël au désert de Béer-Shéva.

Mais bientôt Sara s'aperçut que le fils d'Hagar, Ismaël, se moquait d'Isaac. « Ismaël doit s'en aller ! dit-elle. Chasse-le, et sa mère également, car mon fils ne peut hériter avec le fils de cette servante ! »

Abraham fut attristé car il aimait ses deux fils, mais Dieu le rassura. « Écoute ce que te dit Sara, car je protégerai tes deux fils Ismaël et Isaac. De tous deux descendront de grandes nations. »

Le lendemain de bon matin, Abraham donna du pain et une outre de cuir remplie d'eau à Hagar, et l'envoya au désert de Béer-Shéva avec son fils Ismaël.

Alors tous deux errèrent à travers le désert chaud et pierreux.
Mais bientôt il ne resta plus ni pain ni eau et il n'y en avait nulle part.
Sentant la mort prochaine, Hagar déposa son fils sous un buisson et,
en pleurant, alla s'asseoir seule un peu plus loin afin de ne pas le voir
mourir.

Soudain elle entendit la voix d'un ange. «Ne crains rien, dit
la voix. Dieu a entendu la voix du garçon. Va le trouver, prends-le
par la main, car de lui naîtra une grande nation.»

Dieu lui ouvrit les yeux et elle vit devant elle une source.
Elle remplit l'outre, alla auprès d'Ismaël et le fit boire.

LA TRADITION dit que
le peuple arabe descend
d'Ismaël.

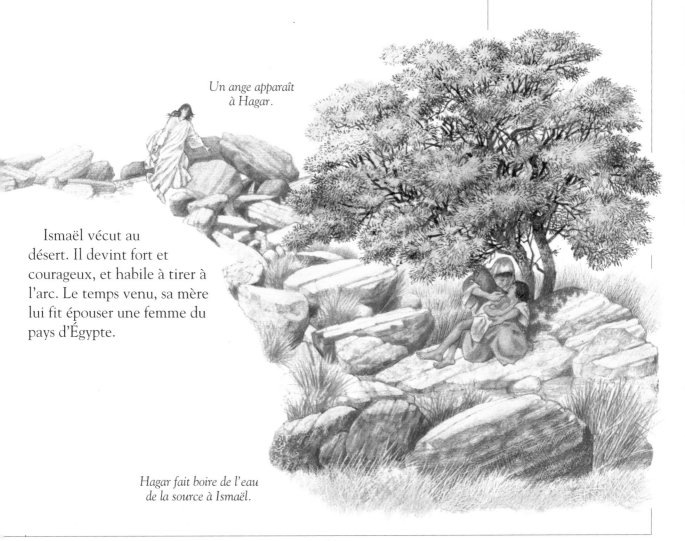

Un ange apparaît
à Hagar.

Ismaël vécut au
désert. Il devint fort et
courageux, et habile à tirer à
l'arc. Le temps venu, sa mère
lui fit épouser une femme du
pays d'Égypte.

Hagar fait boire de l'eau
de la source à Ismaël.

Le sacrifice d'Isaac

IEU MIT ABRAHAM À L'ÉPREUVE. Il lui dit : «Prends ton fils bien-aimé, Isaac, et va au pays de Moriyya, sur une montagne que je t'indiquerai. Là, tu l'offriras en sacrifice par le feu à la place d'un chevreau ou d'un agneau.»

Le lendemain matin, obéissant à la volonté de Dieu, Abraham sella un âne et se mit en route pour le pays de Moriyya en compagnie d'Isaac et de deux serviteurs. Quand ils atteignirent la montagne, Abraham fit halte pour couper du bois et le confia à Isaac. Il prit lui-même un couteau aiguisé et une torche enflammée afin d'allumer le bûcher. «Demeurez ici avec l'âne, dit-il aux deux hommes. Nous allons gravir la montagne pour prier et offrir un sacrifice à Dieu.»

Pendant qu'ils montaient ensemble, Isaac dit : «Père, nous avons le bois pour le feu, mais où est l'agneau pour le sacrifice ?

— Dieu y pourvoira», répondit Abraham.

Quand ils atteignirent l'emplacement choisi par Dieu, Abraham éleva un autel et disposa le bois. Puis, liant les bras d'Isaac, il plaça l'enfant sur le bûcher. Abraham leva son couteau au-dessus de sa tête, s'apprêtant à immoler son fils. Mais, à ce moment, il entendit l'appel de l'ange du Seigneur qui lui criait depuis le ciel :

«Abraham, Abraham, ne fais pas de mal à ton fils. Tu as prouvé que tu craignais Dieu en n'hésitant pas à lui sacrifier ton enfant.»

ABRAHAM ET ISAAC quittèrent leur maison de Béer-Shéva. Ils cheminèrent à travers le désert du Néguev, au sud du pays de Canaan, pendant trois jours, et atteignirent Moriyya.

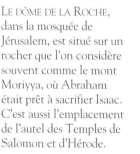

LE DÔME DE LA ROCHE, dans la mosquée de Jérusalem, est situé sur un rocher que l'on considère souvent comme le mont Moriyya, où Abraham était prêt à sacrifier Isaac. C'est aussi l'emplacement de l'autel des Temples de Salomon et d'Hérode.

Les deux serviteurs attendent avec l'âne.

Abraham et Isaac gravissent la montagne pour offrir un sacrifice à Dieu.

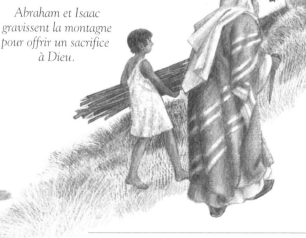

Abraham regarda autour de lui et vit un bélier qui s'était pris les cornes dans un buisson d'épines. Il délia Isaac et, s'emparant du bélier, il le mit sur l'autel à la place de son fils.

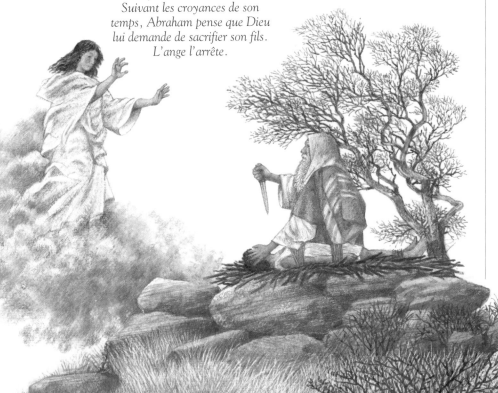

Suivant les croyances de son temps, Abraham pense que Dieu lui demande de sacrifier son fils. L'ange l'arrête.

ABRAHAM VIT UN BÉLIER pris dans un buisson et le sacrifia à la place de son fils.

Le sacrifice du bélier

L'ange l'appela à nouveau du ciel :
« Parce que tu as fait cela pour l'amour de Dieu, tu seras béni ; et ta descendance sera aussi nombreuse que les étoiles du ciel. »
Alors Abraham et Isaac descendirent de la montagne et retournèrent à Béer-Shéva en compagnie des deux serviteurs.

« JE M'ENGAGE À TE BÉNIR, ET À FAIRE PROLIFÉRER TA DESCENDANCE AUTANT QUE LES ÉTOILES DU CIEL ET LE SABLE AU BORD DE LA MER. »
GENÈSE 22, 17

Isaac et Rébecca

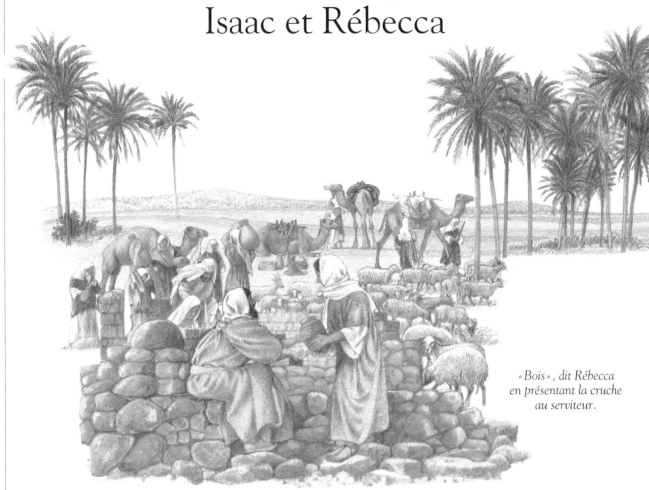

*«Bois», dit Rébecca
en présentant la cruche
au serviteur.*

Le serviteur *Rébecca*

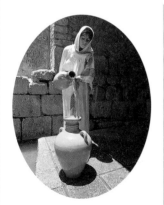

DES FEMMES COMME
RÉBECCA allaient souvent
chercher de l'eau à un
puits ou à une citerne
qui se trouvaient
généralement à
l'extérieur de la ville.

S ARA ÉTAIT MORTE et Abraham savait que lui-même n'avait plus longtemps à vivre. Alors il s'adressa au serviteur en qui il avait le plus confiance. «Mon peuple est installé au pays de Canaan, mais je ne veux pas que mon fils épouse une fille de Cananéen. Va dans mon pays, et ramène de là-bas une femme pour Isaac.»

Alors le serviteur partit pour la ville de Nahor en Mésopotamie, avec une caravane de dix chameaux chargés de riches présents. Il arriva le soir aux portes de la ville, à l'heure où les femmes vont puiser l'eau. Tandis qu'il les observait, il pria Dieu afin qu'il lui envoie un signe : «Fais que celle à qui je demanderai de l'eau soit une femme pour Isaac.»

Il avait à peine terminé sa prière qu'une jeune fille portant une cruche arriva au puits. Son nom était Rébecca et elle était très belle. Le serviteur s'approcha d'elle. «Peux-tu me laisser boire de l'eau de ta

cruche ? demanda-t-il.

— Bois, dit-elle en lui tendant sa cruche. Je vais puiser aussi pour tes chameaux.»

Le serviteur était comblé de joie par sa bonté.

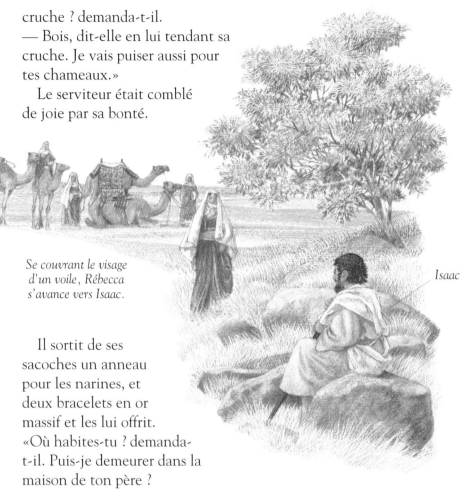

Se couvrant le visage d'un voile, Rébecca s'avance vers Isaac.

Isaac

Il sortit de ses sacoches un anneau pour les narines, et deux bracelets en or massif et les lui offrit. «Où habites-tu ? demanda-t-il. Puis-je demeurer dans la maison de ton père ?

— Tu es le bienvenu», répondit Rébecca. Alors elle se hâta pour prévenir sa famille. Son frère Laban accueillit l'étranger et comprit rapidement que c'était le désir de Dieu que Rébecca s'en retourne avec lui au pays de Canaan.

Le serviteur d'Abraham, ayant adressé à Dieu une prière de remerciement, offrit à Rébecca des bijoux d'or et d'argent et de magnifiques vêtements brodés. Le lendemain matin, Rébecca fit ses adieux à sa famille et s'en alla avec sa nourrice et ses serviteurs pour sa nouvelle demeure.

Isaac priait dans les champs au coucher du soleil. Il vit la caravane de chameaux qui approchait dans le crépuscule.

Se couvrant le visage d'un voile, Rébecca mit pied à terre. Le serviteur raconta tout ce qui était arrivé. Isaac prit Rébecca par la main et la fit entrer sons sa tente.

Peu après ils se marièrent.

LE GRAND TROUPEAU DE CHAMEAUX d'Abraham était le signe de la richesse de sa famille. Le chameau est un excellent animal de bât. Il est capable de porter jusqu'à 180 kilogrammes et peut parcourir dans le désert de 13 à 16 kilomètres en une heure.

L'ANNEAU DE NARINE OFFERT à Rébecca ressemblait sans doute à celui que porte cette femme bédouine. Les femmes de Mésopotamie portaient souvent des bijoux : anneaux, colliers et bracelets.

Ésaü et Jacob

ÉSAÜ CHASSAIT sans doute du gibier comme cet ibex, sorte de chèvre sauvage, dont la chair était très recherchée. On trouve encore des ibex dans les régions rocheuses du Moyen-Orient.

PENDANT DES ANNÉES RÉBECCA N'EUT PAS D'ENFANT, puis elle donna le jour à des jumeaux. L'aîné, qui était recouvert de la tête aux pieds d'une épaisse toison rousse, fut nommé Ésaü. Le plus jeune fut appelé Jacob. Ésaü, qui était le préféré d'Isaac, devint un chasseur expérimenté, tandis que Jacob, le préféré de sa mère, restait auprès d'elle.

Un jour que Jacob préparait un plat de lentilles, son frère revint des champs, épuisé. «Vite, je meurs de faim ! Donne-moi du plat que tu prépares ! demanda Ésaü.

— Je veux bien, répondit Jacob, si, en retour, tu me cèdes ton droit d'aînesse.»

Ésaü se mit à rire. «À quoi me sert mon droit d'aînesse ? J'ai besoin de manger !

— Alors, donne-moi ta parole.» Ésaü donna sa parole et il échangea son droit d'aînesse contre un plat de lentilles et du pain.

Isaac était devenu vieux et aveugle et il approchait de la mort. Il demanda à Ésaü de tuer du gibier et de lui préparer le plat qu'il aimait. «Je veux en manger encore une fois et te bénir avant de mourir», lui dit-il.

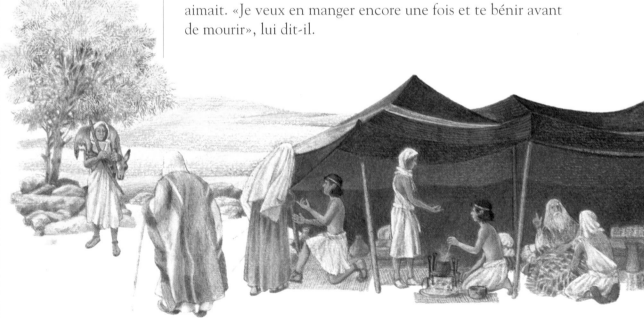

Ésaü, le préféré d'Isaac, est un chasseur.

Jacob, le préféré de Rébecca, reste auprès de sa mère.

Ésaü échange son droit d'aînesse contre un plat de lentilles.

Rébecca entendit ces paroles et décida que c'était Jacob et non pas Ésaü qui devait recevoir la bénédiction du père. «Je vais préparer le plat, dit-elle, et tu l'apporteras à ton père à la place d'Ésaü. Va me chercher deux jeunes chevreaux.

— Mais il saura que je ne suis pas Ésaü ! dit Jacob. Mon frère est couvert de poils, et ma peau est lisse. Il comprendra que je suis un imposteur et il me maudira !

— Fais comme je te dis, et tout se passera bien.» Rébecca habilla Jacob avec les vêtements de son frère et recouvrit ses mains et ses épaules de la peau d'un chevreau. Elle lui donna du pain et le mets qu'elle avait préparé. Puis elle l'envoya vers son père.

«Qui es-tu ? demanda Isaac, étonné. Approche que je puisse te toucher. Ce sont bien les mains d'Ésaü, mais c'est la voix de Jacob. Es-tu vraiment mon fils aîné ?

— C'est moi», mentit Jacob.

Ainsi Isaac fut trompé. Croyant que c'était Ésaü qui se tenait là, il mangea le plat qu'on lui avait apporté. Il bénit Jacob et lui promit de lui donner tout ce qui revient à un aîné. «Que le Dieu tout-puissant te bénisse, qu'il te rende heureux et père d'une communauté de peuples, et que soit béni qui te bénira.»

ÉSAÜ ÉCHANGEA SON DROIT D'AÎNESSE contre un plat de lentilles rouges, qu'il mangea avec des morceaux de pain sans levain. C'était un mets typique du Moyen-Orient.

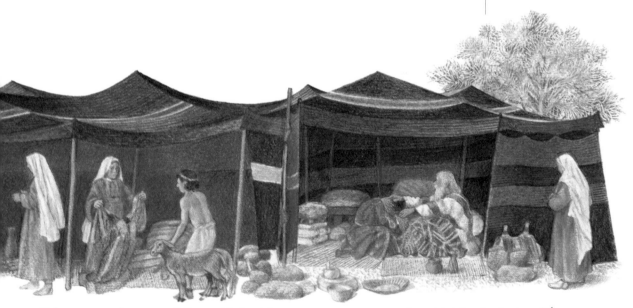

Rébecca apprend qu'Isaac va bénir Ésaü.

Rébecca aide Jacob à s'habiller comme Ésaü.

Isaac bénit Jacob à la place d'Ésaü, tandis que Rébecca observe la scène.

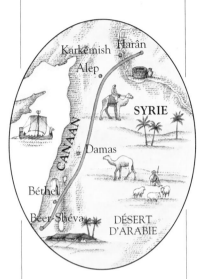

À peine Jacob avait-il quitté la tente de son père qu'Ésaü revint de la chasse. Il prépara le plat de gibier et le porta à Isaac. «Voici ton plat préféré, père, dit-il.

— Qui es-tu ? demanda le vieil homme.

— Je suis Ésaü, ton fils aîné.

— Alors, qui vient de me rendre visite et qui ai-je béni ?» demanda Isaac, avec un grand frisson dans la voix.

Lorsque Ésaü entendit les paroles de son père, il poussa un grand cri. Il comprit qu'il avait été lui aussi trompé. Alors il implora son père de le bénir et de lui rendre ses droits.

«Je te bénirai, dit Isaac, mais je ne peux pas te donner ce que j'ai déjà promis à ton frère.» Isaac savait que dans sa bénédiction figurait le nom de Dieu et qu'il ne pouvait pas la retirer.

Ésaü était plein de haine contre Jacob. Il savait qu'Isaac allait bientôt mourir, aussi décida-t-il de tuer son frère dès que le temps du deuil serait achevé. Rébecca entendit parler de ce complot et en informa Jacob. «Ton frère a l'intention de te tuer, lui dit-elle. Pars vite chez mon frère Laban à Harân. Tu habiteras là-bas le temps que la colère d'Ésaü s'apaise. Je te ferai savoir quand tu pourras revenir.» Alors Jacob quitta Béer-Shéva et se rendit à Harân.

JACOB QUITTA BÉER-SHÉVA situé au sud du pays de Canaan. Il s'arrêta à Béthel où Dieu lui apparut en rêve. De là, il a sans doute emprunté la route des caravanes et traversé des villes importantes comme Damas avant d'atteindre Harân.

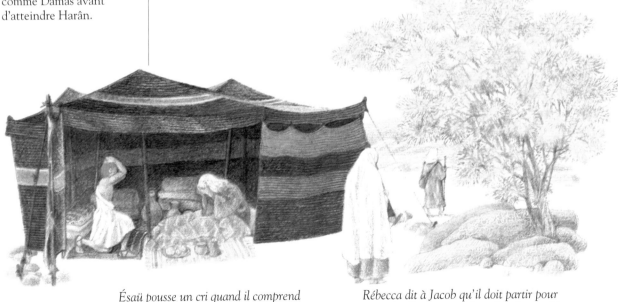

Ésaü pousse un cri quand il comprend qu'Isaac a béni Jacob.

Rébecca dit à Jacob qu'il doit partir pour Harân, afin d'échapper à la colère de son frère.

L'échelle de Jacob

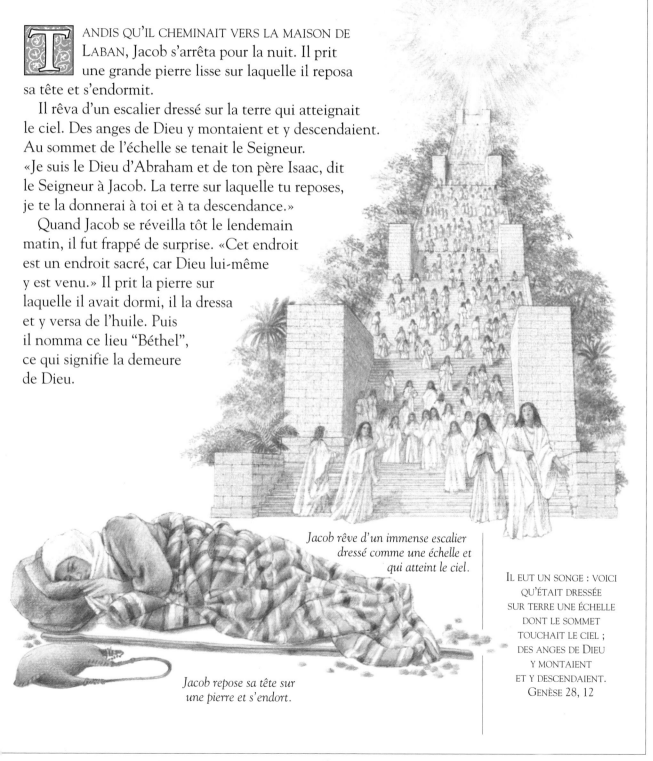

ANDIS QU'IL CHEMINAIT VERS LA MAISON DE LABAN, Jacob s'arrêta pour la nuit. Il prit une grande pierre lisse sur laquelle il reposa sa tête et s'endormit.

Il rêva d'un escalier dressé sur la terre qui atteignait le ciel. Des anges de Dieu y montaient et y descendaient. Au sommet de l'échelle se tenait le Seigneur. «Je suis le Dieu d'Abraham et de ton père Isaac, dit le Seigneur à Jacob. La terre sur laquelle tu reposes, je te la donnerai à toi et à ta descendance.»

Quand Jacob se réveilla tôt le lendemain matin, il fut frappé de surprise. «Cet endroit est un endroit sacré, car Dieu lui-même y est venu.» Il prit la pierre sur laquelle il avait dormi, il la dressa et y versa de l'huile. Puis il nomma ce lieu "Béthel", ce qui signifie la demeure de Dieu.

Jacob rêve d'un immense escalier dressé comme une échelle et qui atteint le ciel.

Jacob repose sa tête sur une pierre et s'endort.

IL EUT UN SONGE : VOICI QU'ÉTAIT DRESSÉE SUR TERRE UNE ÉCHELLE DONT LE SOMMET TOUCHAIT LE CIEL ; DES ANGES DE DIEU Y MONTAIENT ET Y DESCENDAIENT. GENÈSE 28, 12

Jacob et Rachel

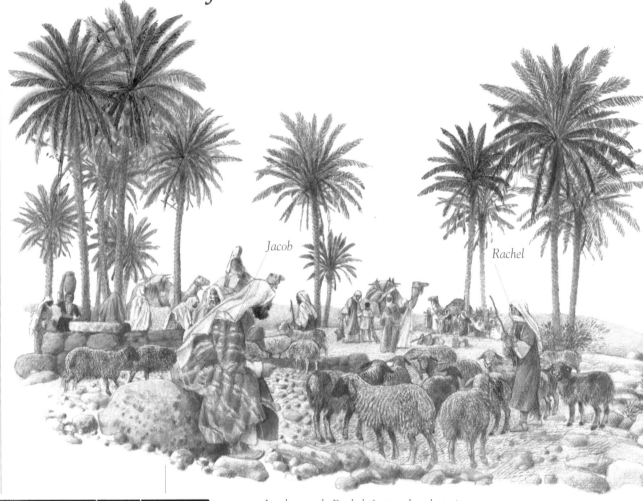

Jacob

Rachel

Jacob regarde Rachel s'approcher du puits.

RACHEL ÉTAIT BERGÈRE. Elle devait s'occuper de son troupeau avec soin et veiller sur lui.

JACOB QUITTA BÉTHEL ET POURSUIVIT SON VOYAGE. Il arriva près de Harân, au nord de la Mésopotamie. Il vit au milieu de la campagne un puits recouvert d'une large pierre. Tout autour, des troupeaux de moutons étaient gardés par des bergers. Chaque jour, les bergers roulaient la pierre et puisaient de l'eau pour faire boire leurs bêtes. Puis ils remettaient la pierre en place.

Jacob salua les bergers. «Pouvez-vous me dire où nous sommes ? demanda-t-il.

— Tu es à Harân, lui répondirent-ils.

— Connaissez-vous Laban ?

— Nous le connaissons bien, dirent-ils. Sa fille Rachel va bientôt venir puiser de l'eau pour leurs moutons.»

Jacob s'assit et attendit. Rachel arriva, conduisant devant elle son troupeau. Jacob la trouva très belle.

Tandis qu'elle approchait du puits, Jacob roula la pierre et l'aida à abreuver les moutons de son père. «Je suis Jacob, le fils d'Isaac. Ma mère est Rébecca, la sœur de ton père», dit-il à Rachel. Alors il l'embrassa.

Rachel était heureuse de la venue de son cousin. Elle courut annoncer la nouvelle à son père.

Laban, lui aussi, fut rempli de joie, et se hâta d'aller au-devant de son neveu. Prenant Jacob dans ses bras, il lui dit combien il était heureux qu'il soit venu. «Tu es le bienvenu dans ma maison. Toi, le fils de ma sœur, viens et demeure avec moi.»

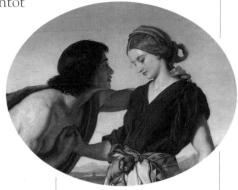

LE BAISER QUE JACOB DONNA À RACHEL la première fois qu'il la rencontra a inspiré le peintre William Dyce.

Apprenant de la bouche de Rachel que Jacob est là, Laban sort pour l'accueillir.

Rachel et Léa attendent Jacob pour lui souhaiter la bienvenue.

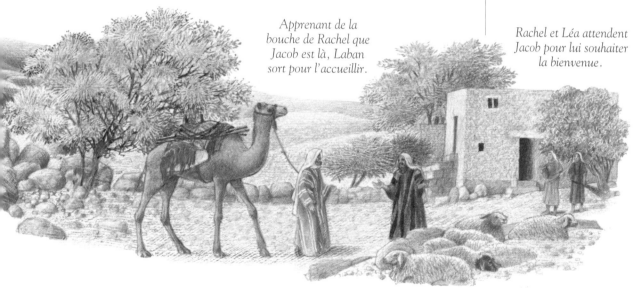

RACHEL ÉTAIT JEUNE et d'une beauté naturelle comme cette jeune fille.

Ils s'en retournèrent chez Laban où Rachel et sa sœur Léa les attendaient pour leur souhaiter la bienvenue.

Jacob raconta à son oncle tout ce qu'il s'était passé entre Ésaü et lui, et il demeura dans sa maison durant un mois. Il travailla dur, faisant de bon cœur tout ce que lui demandait Laban.

Le mariage de Jacob

JACOB SERVIT SEPT ANS POUR RACHEL, ET ILS LUI PARURENT QUELQUES JOURS TANT IL L'AIMAIT.
GENÈSE 29, 20

QUAND JACOB EUT TRAVAILLÉ UN MOIS POUR SON ONCLE, Laban lui dit : «Ce n'est pas juste que tu travailles pour rien. Dis-moi ce que je peux te donner pour te payer.»

Alors Jacob regarda les deux filles de Laban, Rachel et Léa. Léa était agréable, mais Rachel était très belle, et c'était elle que Jacob aimait.

Laban

La fille de Laban célèbre ses noces.

LE JOUR DE SES NOCES, Léa portait sans doute un voile sur le visage, un peu comme celui que porte cette femme bédouine. Cela explique pourquoi Jacob a pu prendre Léa pour Rachel.

«Je travaillerai pour rien, dit-il à Laban, si au bout de sept ans tu me donnes Rachel pour femme.

— Je préfère qu'elle se marie avec toi plutôt qu'avec un autre, dit Laban. Au terme de ces années, elle sera à toi.»

Donc, pendant sept ans, Jacob travailla le plus qu'il put. Il aimait tant Rachel et était si heureux à ses côtés que le temps passa rapidement, chaque année ne lui paraissant pas plus longue qu'une semaine.

Au bout de sept ans, Jacob alla trouver Laban et lui demanda son dû. «Maintenant laisse-moi épouser Rachel comme tu me l'as promis.»

Laban convoqua tous ses amis et toute sa famille et donna un banquet pour célébrer le mariage de sa fille. Mais la nuit, quand il fit sombre, il envoya Léa vers Jacob à la place de Rachel. Au matin,

quand Jacob vit que l'aînée et non pas la plus jeune des sœurs se tenait à ses côtés, il comprit qu'il avait été trompé. «Que m'as-tu fait là ? demanda-t-il, irrité, à Laban. N'avions-nous pas conclu un marché ? N'ai-je pas travaillé pour toi durant sept ans afin d'avoir Rachel pour femme ?»

Laban expliqua : «Dans ce pays, c'est la coutume que la fille aînée se marie la première. Léa est l'aînée, c'est donc juste que tu la prennes pour femme.» Puis il ajouta : «Achève la semaine de noces de celle-ci, puis tu pourras te marier avec Rachel si tu travailles encore sept ans pour moi.»

Jacob donna son accord. Une semaine plus tard, Rachel devint également sa femme et Jacob travailla encore sept ans pour Laban.

LA BIBLE DIT QUE LES FÊTES du mariage de Jacob et de Léa durèrent une semaine. Durant ce temps, la famille et les amis se réunissaient pour chanter, danser et jouer de la musique, comme au cours de ce mariage moderne dans un village d'Iran.

Jacob est en colère contre Laban qui l'a trompé en lui donnant Léa pour femme.

Laban Jacob

Léa

Jacob se marie avec Rachel une semaine après s'être marié avec Léa.

De ses deux femmes, c'était Rachel que Jacob préférait. Rachel n'avait pas d'enfant, mais Léa donna six fils et une fille à son mari. Rachel devint jalouse de sa sœur, et dans son malheur se retourna vers Jacob. «Pourquoi ne me donnes-tu pas un enfant ? demanda-t-elle.

— Suis-je, moi, à la place de Dieu ?» lui répondit sèchement Jacob.

Mais un jour Rachel conçut aussi un enfant, et donna naissance à un fils, appelé Joseph. Quand elle eut son enfant, la tristesse de Rachel disparut.

Léa met au monde des enfants tandis que Rachel n'en a pas. Léa Rachel

Le retour de Jacob

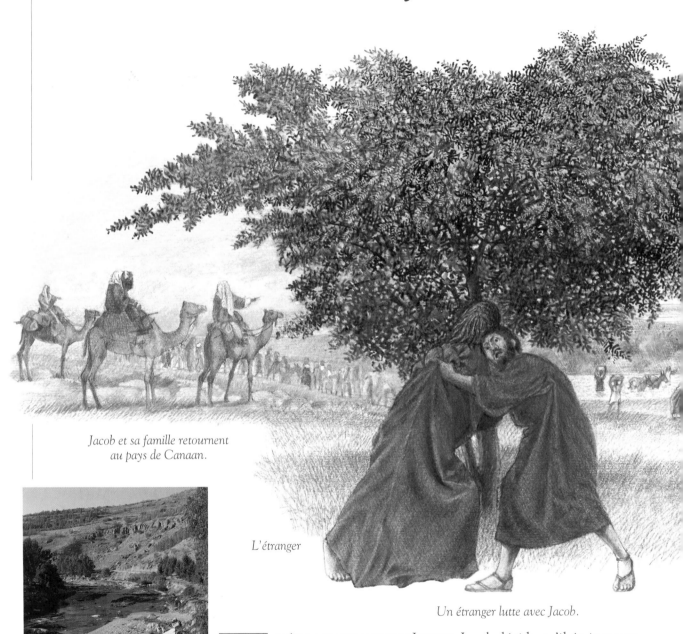

Jacob et sa famille retournent au pays de Canaan.

L'étranger

Un étranger lutte avec Jacob.

JACOB FIT TRAVERSER le Yabboq à toute sa famille afin de rester seul. Ce torrent se jette dans le Jourdain.

PRÈS LA NAISSANCE DE JOSEPH, Jacob décida qu'il était temps de quitter Laban, qui devenait jaloux de ses troupeaux et de ses richesses. Il envoya un messager à Ésaü pour lui dire qu'il rentrait chez lui, et qu'il espérait que cela ne le contrarierait pas. Prenant avec lui ses femmes et ses enfants, tous ses serviteurs et ses troupeaux, il se mit en route pour Canaan. Mais à ce moment, il apprit qu'Ésaü venait à son devant avec une troupe de quatre cents hommes.

«Je crains qu'il ne m'attaque», dit Jacob. Et il pria Dieu qu'il vienne à son secours. Il divisa ses hommes en deux groupes : si Ésaü l'attaquait, au moins la moitié serait sauvée. Puis il choisit un grand nombre de têtes de bétail, des chameaux et des ânes, afin de les offrir à son frère.

Ce soir-là, Jacob fit passer le gué du Yabboq aux hommes, aux femmes et aux enfants, ainsi qu'à ses troupeaux, et décida de rester seul au camp.

Soudain, venant de nulle part, un étranger surgit et se mit à lutter avec lui.

Toute la nuit, ils se battirent en silence.

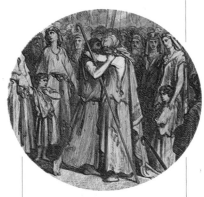

LES RETROUVAILLES DES DEUX FRÈRES sont illustrées par cette gravure du XIX^e siècle de Gustave Doré.

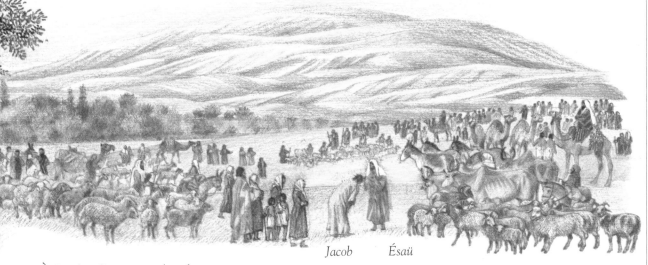

Jacob Ésaü

Jacob et Ésaü se retrouvent.

À l'aube, l'étranger lui dit :

«C'est le matin, je dois partir. Dis-moi, quel est ton nom?

— Mon nom est Jacob.

— Maintenant, on ne t'appellera plus Jacob, mais Israël.» Et sur ce l'étranger s'en alla. Quand le soleil fut levé et que la lumière fut de nouveau sur les champs, Jacob comprit qu'il avait vu Dieu face à face.

Il avait à peine rejoint son peuple qu'il vit un nuage de poussière sur la route. C'était Ésaü et ses quatre cents hommes qui approchaient. Jacob se hâta à leur rencontre et se prosterna devant son frère. Ésaü le prit dans ses bras, l'embrassa, et tous deux versèrent des larmes.

«Sois le bienvenu, mon frère, dit Ésaü. Toi et tous les tiens êtes les bienvenus chez moi.»

JACOB SE PROSTERNA SEPT FOIS À TERRE JUSQU'À CE QU'IL SE FÛT APPROCHÉ DE SON FRÈRE. ÉSAÜ COURUT À SA RENCONTRE, L'ÉTREIGNIT, SE JETA À SON COU ET L'EMBRASSA : ILS PLEURÈRENT. GENÈSE 33, 3-4

Les songes de Joseph

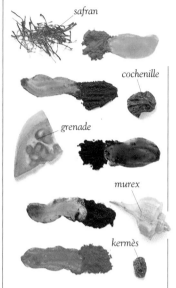

safran

cochenille

grenade

murex

kermès

LA TUNIQUE DE JOSEPH avait sans doute été teinte avec des couleurs naturelles semblables à celles-ci. L'orange venait de la fleur du safran, le rose de la cochenille, le bleu de la peau d'une grenade, le pourpre des coquilles de murex et le rouge des kermès.

JACOB HABITA AU PAYS DE CANAAN avec ses douze fils. Joseph était son préféré, car il était le fils de Rachel, sa bien-aimée. Il lui fit faire une magnifique tunique de toutes les couleurs de l'arc-en-ciel. Ses frères étaient jaloux de lui car il était le favori de leur père, et quand ils le virent ainsi revêtu, ils le haïrent. Une nuit, Joseph eut un songe. Il le raconta à ses frères qui le détestèrent encore plus.

«J'ai rêvé, dit-il, que nous étions aux champs au temps de la moisson. Nous étions en train de lier des gerbes. Ma gerbe se dressa tandis que les vôtres se prosternèrent devant la mienne.»

Peu après, Joseph eut un autre songe.

«J'ai rêvé, dit-il, que le soleil, la lune et onze étoiles se prosternaient devant moi.»

En entendant ces mots, les frères devinrent furieux. Quelques jours plus tard, ils emmenèrent leurs troupeaux paître au loin. Jacob envoya Joseph pour voir si tout allait bien. Les frères regardaient la route et virent Joseph qui approchait, vêtu de sa tunique multicolore.

Joseph raconte ses songes à ses frères.

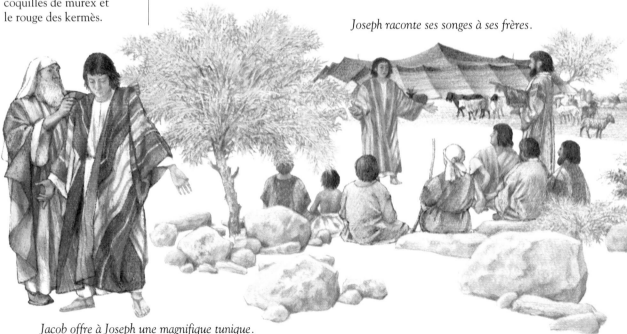

Jacob offre à Joseph une magnifique tunique.

«Voici venir le moment, tuons-le et jetons-le dans cette citerne. Nous pourrons dire qu'un animal sauvage l'a attaqué.»

Mais Ruben, qui avait un cœur droit, dit : «Ne le tuons pas. Nous ne voulons pas de son sang sur nos mains. Jetons-le plutôt dans la citerne et abandonnons-le à son sort.» Les frères acceptèrent, ignorant que Ruben avait l'intention de revenir plus tard pour sauver Joseph et le ramener à la maison.

Quand Joseph arriva, ses frères se précipitèrent sur lui. Ils lui ôtèrent sa tunique et le jetèrent dans la citerne. Ils l'abandonnèrent là, sans eau et sans nourriture. Puis ils s'assirent pour manger.

Au crépuscule, une caravane d'Ismaélites arriva. Elle se rendait en Égypte. Les chameaux étaient chargés de gomme adragante, de résine et de ladanum. Juda proposa de vendre Joseph comme esclave aux marchands. Ils seraient débarrassés de leur frère qu'ils détestaient, sans avoir son sang sur leurs mains.

Joseph fut donc vendu pour vingt pièces d'argent. Et les Ismaélites l'emmenèrent en Égypte.

Les frères tuèrent un jeune bouc, trempèrent la tunique de Joseph dans son sang et l'envoyèrent à leur père. Celui-ci fut saisi d'horreur quand il la vit. «C'est la tunique de Joseph ! Mon fils bien-aimé a dû être tué par une bête sauvage!» Jacob déchira ses vêtements et pleura. Il était inconsolable.

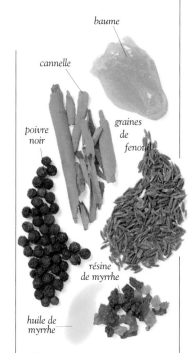

baume

cannelle

poivre noir

graines de fenouil

résine de myrrhe

huile de myrrhe

LES COMMERÇANTS ISMAÉLITES transportaient d'Arabie en Égypte des marchandises comme celles-ci. La cannelle servait d'épice et de parfum, le baume et le fenouil étaient utilisés en médecine, la résine et l'huile de myrrhe entraient dans la composition de parfums, d'onguents et d'anesthésiants.

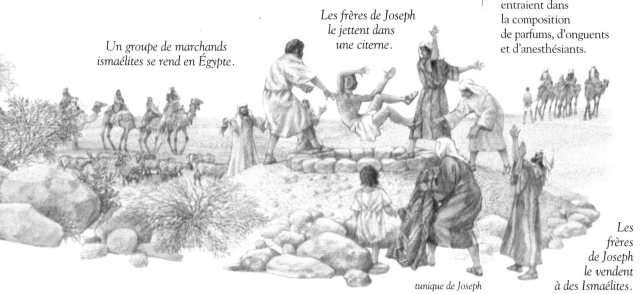

Les frères de Joseph le jettent dans une citerne.

Un groupe de marchands ismaélites se rend en Égypte.

tunique de Joseph

Les frères de Joseph le vendent à des Ismaélites.

Joseph en esclavage

QUAND LES ISMAÉLITES ARRIVÈRENT EN ÉGYPTE, ils vendirent Joseph à Potiphar, homme de confiance de Pharaon et commandant de la garde. Joseph travailla beaucoup pour Potiphar. Impressionné par ses qualités, il en fit son majordome.

Joseph était devenu un beau jeune homme, et bientôt la femme de Potiphar leva les yeux sur lui. Elle tenta de le séduire, mais Joseph lui

ELLE LE SAISIT PAR SON VÊTEMENT EN DISANT : «COUCHE AVEC MOI !» IL LUI LAISSA SON VÊTEMENT DANS LA MAIN, PRIT LA FUITE ET SORTIT DE LA MAISON.
GENÈSE 39, 12

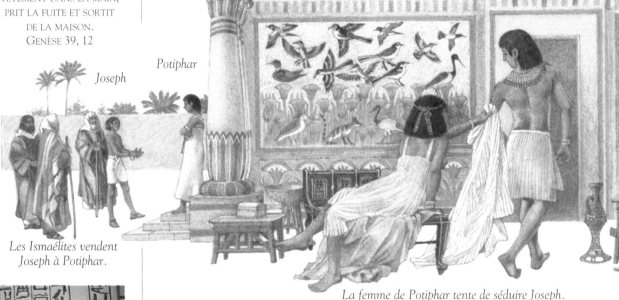

Potiphar

Joseph

Les Ismaélites vendent Joseph à Potiphar.

La femme de Potiphar tente de séduire Joseph.

CETTE FRESQUE ÉGYPTIENNE représente un officier servi par sa femme. Les femmes égyptiennes, comme celle de Potiphar, étaient puissantes. Elles pouvaient posséder et gérer des biens propres.

résista. «Ton mari a confiance en moi, lui dit-il. Ne me demande pas de le trahir.» La femme de Potiphar ne se souciait guère de son mari et de ce que pensait Joseph. Chaque jour, elle l'attendait et renouvelait ses tentatives. Et toujours il refusait. Or, un jour, en désespoir de cause, elle le retint par la manche de son vêtement. Mais Joseph fut plus rapide qu'elle et se sauva, lui laissant son vêtement entre les mains.

Alors la femme de Potiphar appela les serviteurs. «Voyez ce que cet Hébreu a tenté de faire ! dit-elle en brandissant le vêtement de Joseph. Il s'est introduit dans ma chambre, et quand j'ai appelé au secours, il s'est sauvé en oubliant son vêtement.»

Quand Potiphar rentra chez lui, elle lui raconta la même histoire. Fou de colère, il fit jeter Joseph en prison. Heureusement pour Joseph, il trouva grâce aux yeux du geôlier qui lui confia la surveillance des autres prisonniers.

Or se trouvaient également en prison le panetier et l'échanson de Pharaon. Une nuit, chacun d'eux eut un songe. Au matin, ils demandèrent à Joseph de les leur interpréter. «Dans mon songe, dit l'échanson, j'ai vu une vigne qui portait trois sarments couverts de grappes de raisins mûrs. Alors j'ai pressé les grains dans une coupe et je l'ai donnée à boire à Pharaon.

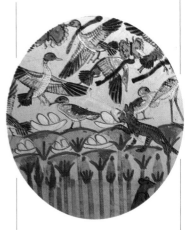

DES PEINTURES TELLES QUE CELLES-CI, qui représente une scène de chasse, devaient décorer les maisons des fonctionnaires comme Potiphar. Des matières premières étaient utilisées en guise de peintures : du charbon pour le noir, du cuivre pour le vert.

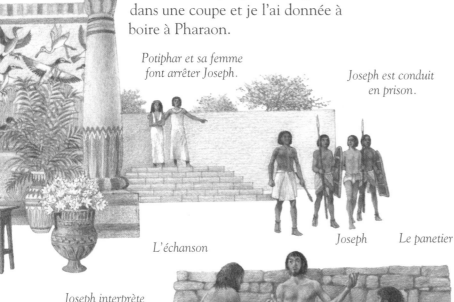

Potiphar et sa femme font arrêter Joseph.

Joseph est conduit en prison.

L'échanson

Joseph Le panetier

Joseph interprète les songes du panetier et de l'échanson.

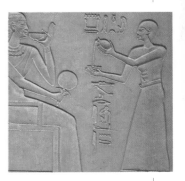

CE BAS-RELIEF REPRÉSENTE UN ÉCHANSON servant une princesse égyptienne. L'échanson de Pharaon était un haut fonctionnaire, occupant un poste de confiance. Son principal travail consistait à goûter la nourriture et la boisson avant de les servir, pour s'assurer qu'elles n'étaient pas empoisonnées.

— Ton songe signifie que dans trois jours Pharaon te pardonnera, dit Joseph.

— Moi, dit le panetier, j'ai rêvé que je portais sur la tête trois corbeilles remplies de pain, destinées à Pharaon. Des oiseaux se sont abattus sur les corbeilles et ont tout mangé.»

Joseph prit l'air sombre. «Je suis désolé de te dire que dans trois jours Pharaon te fera pendre.»

Et tout arriva comme Joseph l'avait dit : le troisième jour, l'échanson reprit son travail tandis que le panetier fut pendu.

Les songes de Pharaon

PHARAON DEVAIT AVOIR UN TRÔNE SPÉCIAL pour les cérémonies religieuses. On pense que ce trône recouvert de plaques d'or, trouvé dans la tombe de Toutankhamon, servait dans de telles occasions.

DEUX ANS S'ÉTAIENT ÉCOULÉS. Joseph était toujours en prison. Une nuit, Pharaon eut un songe étrange : il se tenait au bord du Nil et il vit sept vaches grasses et de belle apparence qui sortaient de l'eau pour paître. Un peu plus tard, sept vaches maigres sortirent du fleuve, si efflanquées et décharnées qu'elles pouvaient à peine se tenir debout. Les vaches maigres dévorèrent les vaches grasses. Pharaon se réveilla en sursaut. Puis il se rendormit et eut un autre songe. Il vit sept épis de blé gonflés et dorés sur une même tige, et sept épis petits et grêles qui engloutirent les beaux épis. À son réveil, Pharaon demanda que l'on trouve quelqu'un capable d'interpréter ses songes. Tous les prêtres et tous les sages parurent devant lui, mais aucun d'eux n'en fut capable.

Alors l'échanson se souvint de Joseph et raconta à Pharaon comme il avait interprété le songe du panetier

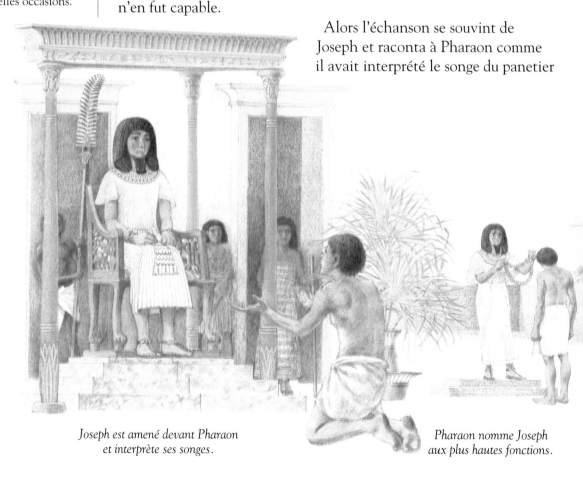

Joseph est amené devant Pharaon et interprète ses songes.

Pharaon nomme Joseph aux plus hautes fonctions.

ainsi que le sien. On alla immédiatement chercher Joseph dans la prison et il fut amené à Pharaon. Après avoir réfléchi un moment, Joseph dit : «Dieu m'a révélé le sens de tes songes : l'Égypte va connaître sept années d'abondance qui seront suivies par sept années de terrible famine. Durant les années d'abondance il faudra prélever du blé sur les moissons et l'entreposer, afin qu'il y ait de quoi manger durant les années de disette.»

Pharaon fut tellement impressionné par Joseph qu'il décida de lui donner le commandement du pays. Il retira l'anneau de son doigt et le donna à Joseph ; il lui passa au cou un collier d'or et le revêtit d'habits de lin fin. Il le fit monter sur un char magnifique et le présenta à la foule.

«Tu gouverneras toute l'Égypte, déclara-t-il, et ton pouvoir ne dépendra que de moi.»

Sous la surveillance de Joseph, le blé fut collecté puis entreposé durant les sept années d'abondance. Quand vinrent les années de disette, il y eut assez de provisions pour tout le monde.

Il y en avait tant que les gens venaient de pays lointains pour acheter du blé. Car la famine sévissait partout.

PUIS JOSEPH ACCUMULA DU FROMENT EN QUANTITÉS ÉNORMES, TEL LE SABLE DE LA MER, AU POINT QU'IL CESSA D'EN FAIRE LE COMPTE, CAR CE N'ÉTAIT PLUS MESURABLE.
GENÈSE 41, 49

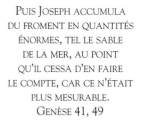

LES CHARS ÉGYPTIENS ÉTAIENT CONDUITS par de hauts dignitaires, comme par des guerriers et des chasseurs. Le char que Pharaon offrit à Joseph était un signe de son nouveau statut.

Joseph

Sous le contrôle de Joseph, le blé est collecté et entreposé.

Joseph le gouverneur

Siméon est jeté en prison.

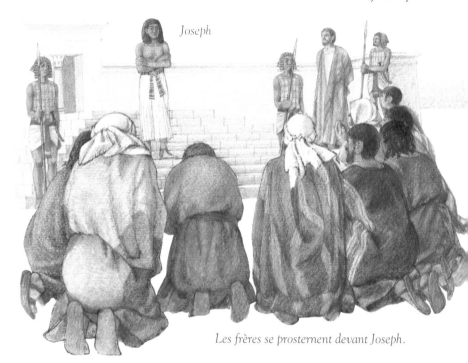

Joseph

Les frères se prosternent devant Joseph.

CETTE STATUE D'UN MENDIANT tenant un bol a été trouvée en Égypte et date du Moyen Empire (2133-1786 av. J.-C.), époque probable de la vie de Joseph. Elle traduit la souffrance du peuple en temps de famine, fléau toujours présent dans les temps anciens. En Égypte, la famine était sans doute causée par une baisse du niveau du Nil qui entraînait la sécheresse des terres cultivées.

ALORS JOSEPH S'ÉCARTA D'EUX POUR PLEURER, PUIS IL REVINT À EUX ET LEUR PARLA. IL PRIT PARMI EUX SIMÉON ET LE FIT LIER SOUS LEURS YEUX.
GENÈSE 42, 24

A FAMINE AVAIT AUSSI TOUCHÉ LE PAYS DE CANAAN. Jacob, le père de Joseph, vit que son peuple avait faim. Alors il envoya dix de ses fils en Égypte pour acheter du blé. Il garda Benjamin, son dernier fils bien-aimé, que lui avait donné Rébecca.

Les frères se mirent en route pour le long voyage de Canaan jusqu'en Égypte. Ils se présentèrent devant le ministre de Pharaon qui était leur frère Joseph. Une fois en sa présence, ils s'inclinèrent humblement devant lui, la face contre terre. Joseph les reconnut immédiatement, mais eux ne le reconnurent pas. Il leur parla durement. «Vous êtes des espions envoyés en Égypte.

— Non, protestèrent-ils. Nous venons du pays de Canaan pour acheter du blé. Nous étions douze frères, mais le plus jeune est resté auprès de notre père, et un autre est mort.

— Pourquoi vous croirais-je ? demanda Joseph. Vous devez me prouver que vous n'êtes pas des espions. Retournez au pays de Canaan et revenez avec votre plus jeune frère. Je saurai ainsi que vous dites la vérité.»

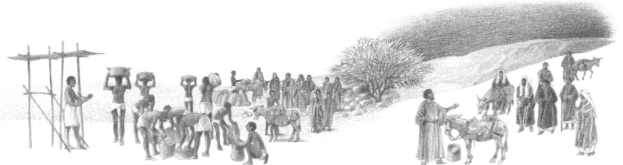

*Joseph fait remplir de blé
les bagages de ses frères,
et remettre leur argent
dans leurs sacs.*

*Au cours du voyage de retour, un des frères
ouvre son sac et découvre l'argent.*

EN ÉGYPTE, LE BLÉ ÉTAIT
ENTREPOSÉ dans de vastes
greniers. Des hommes
dressaient un inventaire
des réserves, comme le
montre cette peinture
murale égyptienne.
Joseph était un bon
organisateur et pouvait
fournir du blé à ses frères.

Mais d'abord Joseph envoya ses frères en prison pour trois jours.
Le troisième jour, on les lui amena. «Emportez ce blé dans votre pays,
dit-il. Mais ramenez votre plus jeune frère ici sinon je vous ferai tous
mourir. Et pour être sûr que vous m'obéirez, je garde l'un de vous en
otage.»

Les frères furent saisis de crainte. Ils se sentaient coupables et
pensaient que c'était le châtiment pour ce qu'ils avaient fait à Joseph.

Tandis qu'ils s'entretenaient à voix basse, Joseph écoutait en
pleurant silencieusement à la vue de leur frayeur. Il leur avait parlé
par l'intermédiaire d'un interprète, ses frères ne se doutaient donc pas
qu'il les comprenait.

Soudain il donna l'ordre que l'un des frères, Siméon, soit lié sous
leurs yeux et conduit en prison. Puis il fit remplir leurs sacs de blé et
remettre en place l'argent avec lequel ils avaient payé. Enfin il leur
fournit des provisions de route. À une halte, l'un d'eux ouvrit son sac
pour donner du fourrage à son âne, et vit l'argent. «Qu'est-ce que cela
veut dire ?» se demandèrent-ils nerveusement.

De retour au pays de Canaan, ils racontèrent tout à Jacob.

«On veut me priver de mes enfants. D'abord Joseph, puis Siméon,
dit Jacob. Et maintenant vous me demandez Benjamin. Mais vous
ne m'enlèverez pas mon plus jeune fils. S'il lui arrivait malheur,
je descendrais au tombeau dans l'affliction.»

AVANT L'INVENTION DES
PIÈCES DE MONNAIE, on
se servait souvent pour
payer de morceaux
d'argent que l'on pesait
sur des balances. Les frères
de Joseph suivaient sans
doute cette coutume.

Benjamin et la coupe d'argent

CET ENTONNOIR À VIN servait à filtrer la lie. On faisait couramment du vin en Égypte, c'est pourquoi les frères «burent et s'enivrèrent» au banquet chez Joseph.

LES ÉGYPTIENS AVAIENT UNE NOURRITURE DIVERSIFIÉE, et Joseph a dû offrir à ses frères toutes sortes de mets au cours du banquet. Il y avait certainement du canard, des concombres, des poireaux, des oignons, de l'ail et des olives. Et des mets sucrés comme des grenades, des dattes, des figues, des noix, des amandes et du miel sauvage.

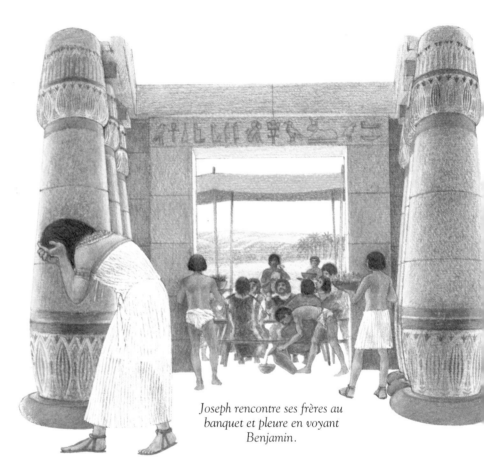

Joseph rencontre ses frères au banquet et pleure en voyant Benjamin.

QUAND LE GRAIN FUT ÉPUISÉ, Jacob dit à ses fils de retourner en acheter. «Nous ne pouvons pas retourner en Égypte sans Benjamin», dit Juda. Jacob était malheureux, mais Juda promit de veiller sur son frère et de le ramener sain et sauf chez son père.

«Emportez un présent pour ce tout-puissant ministre, dit Jacob. Prenez ce que notre pays a de mieux à offrir : du miel, des épices, de la résine, de la gomme adragante, et beaucoup d'argent pour payer le blé.»

De nouveau les frères se présentèrent chez Joseph qui les invita à prendre un repas. Ils furent accueillis par son majordome et retrouvèrent Siméon. Quand Joseph entra, ils se prosternèrent devant lui et lui offrirent leurs présents. À la vue de Benjamin, Joseph fut si ému qu'il dut se retirer pour pleurer. Il leur offrit ce qu'il avait

de meilleur et donna cinq fois plus à manger et à boire à Benjamin. Après le repas, Joseph ordonna à ses hommes de remplir de grain les bagages de ses frères, et de remettre dans leurs sacs l'argent qu'ils avaient apporté. Dans le sac de Benjamin, il fit cacher une coupe d'argent qui lui appartenait. Dès qu'il fit jour, les frères partirent. Ils n'étaient pas encore très loin quand le majordome de Joseph les rattrapa. Il fouilla leurs sacs les uns après les autres. Quand enfin il trouva la coupe dans celui de Benjamin, il les arrêta tous et les ramena dans la ville.

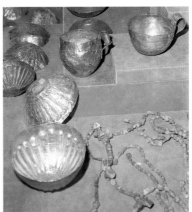

CES COUPES D'ARGENT DATENT DU MOYEN EMPIRE (2133-1786 av. J.-C.). Le vol d'une coupe d'argent était une faute grave car l'argent était un métal précieux que les Égyptiens faisaient venir de Syrie. De plus, la coupe appartenait à Joseph, le personnage le plus important du pays après Pharaon.

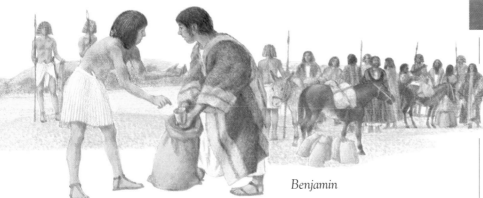

Le majordome *Benjamin*

La coupe d'argent est trouvée dans le sac de Benjamin.

Une fois encore, les frères se prosternèrent devant Joseph, implorant sa miséricorde. «Vous pouvez tous partir, dit Joseph, excepté celui dont le sac contenait la coupe. Celui-ci devra rester et devenir mon serviteur.

— Ne garde pas Benjamin, supplia Juda. S'il ne rentre pas à la maison, mon père mourra de chagrin, car il lui est très cher, et il a déjà perdu un fils. Je te supplie de me garder à sa place.»

Joseph sentit que son cœur allait se rompre et il ne put plus retenir son émotion. «Je suis Joseph, votre frère, que vous avez vendu comme esclave. Maintenant, je suis le Premier ministre de Pharaon et le gouverneur de toute l'Égypte. Venez vous installer ici, car il y a encore cinq années de famine à venir. Apportez tout ce que vous avez, votre menu et votre gros bétail, et je veillerai sur vous. Dites à mon père ce que vous avez vu.» Il prit Benjamin dans ses bras et pleura, et il embrassa tous ses frères.

Les frères retournèrent au pays de Canaan, et dirent à Jacob que Joseph était vivant. À cette nouvelle, Jacob fut transporté de joie. Il accepta immédiatement de partir avec eux pour l'Égypte où ils s'installèrent.

VITE, ILS POSÈRENT LEURS SACS À TERRE, CHACUN LE SIEN, ET ILS L'OUVRIRENT. LE MAJORDOME COMMENÇA LA FOUILLE PAR LE PLUS GRAND, IL L'ACHEVA PAR LE PLUS PETIT ET ON TROUVA LE BOL DANS LE SAC DE BENJAMIN. GENÈSE 44, 11-12

La vie en Égypte

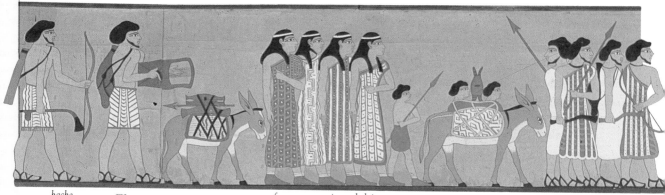

hache arc *femmes en tuniques de laine* âne *hommes en vêtements de laine*

Quand la famille et les amis de Joseph vinrent vivre en Égypte afin d'échapper à la famine qui ravageait leur pays, on leur donna des terres fertiles dans la région de Goshen, au nord du pays, dans le delta du Nil. Comme l'eau y coulait en abondance, les Israélites purent obtenir de bonnes récoltes. Un écolier égyptien raconte dans une lettre combien la vie y était agréable :

«La campagne fournit une quantité de bonnes choses. Les mares regorgent de poissons, la lagune retentit des cris des oiseaux,

Ces peintures murales viennent d'une tombe égyptienne de Beni Hasan. Elles montrent un groupe, probablement des Cananéens, qui se rend en Égypte avec ses bagages.

les prairies sont recouvertes d'herbe grasse. Les entrepôts sont pleins d'orge et de blé qui s'entassent jusqu'au ciel. Il y a des oignons et de la ciboulette pour assaisonner la nourriture, ainsi que des grenades, des pommes, des olives et des figues dans les vergers. Les gens sont heureux de vivre ici.»

Le récit des dix plaies donne un tableau des grands cataclysmes qui pouvaient troubler ce bonheur.

Le Nil (à droite) était la plus grande richesse de l'Égypte ancienne. Des légumes et des fruits (à gauche) poussaient dans sa vallée fertile.

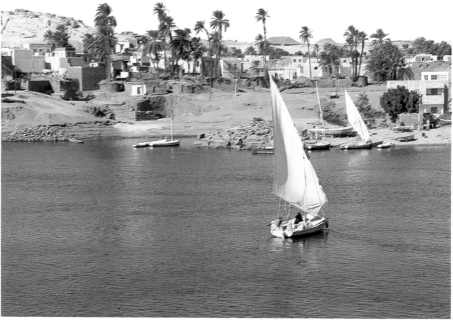

Souverains et esclaves

Les souverains d'Égypte, les pharaons, étaient au centre de la société égyptienne. Ils vivaient dans le luxe, construisaient des palais, des temples et des tombeaux somptueux. Ils se faisaient enterrer dans d'énormes pyramides de pierre avec leurs trésors.

De nombreux Israélites devinrent riches et certains, comme Joseph qui avait été vendu comme esclave, eurent une grande influence. Mais trois cents ans après l'époque de Joseph, leur condition changea. Aux environs de 1500 av. J.-C., les souverains égyptiens réduisirent en esclavage les gens venus d'autres pays, comme les Israélites, qui durent alors travailler pour leurs nouveaux maîtres.

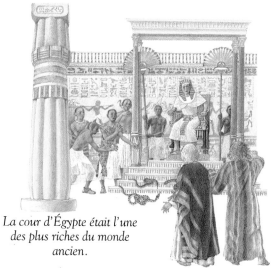

La cour d'Égypte était l'une des plus riches du monde ancien.

Les Israélites étaient durement traités par les Égyptiens.

Les esclaves exécutaient presque tous les grands travaux. Ils fabriquaient les briques avec un mélange d'argile et de paille. Ils taillaient et dressaient les pierres des monuments royaux. Des esclaves israélites ont sans doute été employés pour construire les villes de Pitom et de Ramsès, ainsi que la grande ville de Thèbes au sud du pays.

LA ROUTE EMPRUNTÉE PAR LES ISRAÉLITES durant l'Exode n'est pas connue avec certitude. On pense cependant que les Israélites, conduits par Moïse, évitèrent la route la plus directe le long de la Méditerranée afin de ne pas rencontrer les Philistins.

Moïse en Égypte

Moïse fut l'un des plus grands chefs des Israélites. La fille de Pharaon le trouva un jour dans les roseaux. Il grandit dans les palais de la cour d'Égypte et apprit à lire et à écrire les hiéroglyphes. Il pratiquait des sports comme le tir à l'arc et la gymnastique.

Moïse quitta l'Égypte après avoir tué un Égyptien. Il n'avait jamais oublié qu'il était israélite. Plus tard, il y retourna pour libérer son peuple et le faire sortir de l'esclavage sur l'ordre de Dieu.

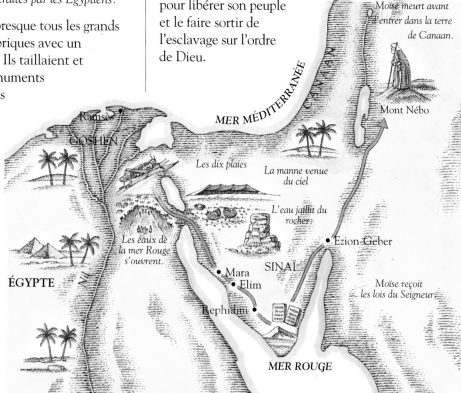

Moïse meurt avant d'entrer dans la terre de Canaan.

MER MÉDITERRANÉE

CANAAN

Mont Nébo

Ramsès

GOSHEN

Les dix plaies

La manne venue du ciel

L'eau jaillit du rocher

Ezion-Geber

Les eaux de la mer Rouge s'ouvrent.

ÉGYPTE

Nil

SINAÏ

Mara

Elim

Moïse reçoit les lois du Seigneur

Rephidim

MER ROUGE

Moïse sauvé des eaux

EN ÉGYPTE, UN NOUVEAU PHARAON ÉTAIT MONTÉ SUR LE TRÔNE. Depuis le temps de Joseph, les enfants d'Israël étaient devenus nombreux et puissants, et le nouveau roi eut peur qu'ils dominent son pays.

«Nous devons prendre des mesures contre eux pour qu'ils cessent de se multiplier, dit-il à ses conseillers. En cas de guerre, ils se rangeraient du côté de nos ennemis et ils nous battraient.»

Les Égyptiens tuent tous les enfants mâles nés chez les Israélites.

D'abord, il donna l'ordre que l'on traite les Israélites comme des esclaves, et qu'on les fasse travailler à la construction des routes et des villes. Puis il promulgua une loi selon laquelle tous les garçons naissant de femmes israélites devraient être immédiatement mis à mort.

Or une jeune femme mariée à un homme de la tribu de Lévi mit au monde un garçon. Les parents s'arrangèrent pour que leur enfant échappe à la loi cruelle de Pharaon.

Durant les trois premiers mois, sa mère parvint à le cacher dans sa maison. Mais il grandit rapidement et elle ne put plus le garder. Elle tressa une corbeille en roseaux et l'enduisit de goudron et d'argile pour qu'elle puisse flotter sur l'eau. Elle y installa son fils avec soin et le déposa au milieu des joncs, sur le bord du Nil.

La sœur de l'enfant se posta tout près afin de voir ce qu'il allait se passer.

Peu après, la fille de Pharaon, accompagnée de ses suivantes, descendit au bord de l'eau pour prendre un bain. Apercevant la petite corbeille, elle demanda qu'on la lui apporte. La princesse l'ouvrit et elle vit l'enfant. Son cœur en fut ému. «C'est un enfant des Hébreux», dit-elle.

La sœur de l'enfant s'approcha et lui dit :

«Je pourrai vous trouver une nourrice pour cet enfant parmi les femmes des Hébreux.»

La proposition plut à la princesse et la jeune fille se précipita chez elle pour chercher sa mère.

CES PORTE-BONHEUR protégeaient contre les dangers du Nil. Fabriqués en or, les enfants les mettaient sans doute dans leurs cheveux.

CE PANIER ÉGYPTIEN date de 1400 av. J.-C. Dans de nombreuses maisons, on utilisait des paniers pour ranger des vêtements ou garder de la nourriture. Il ne fut pas difficile pour la mère de Moïse d'en tresser un en roseau.

La princesse embaucha la femme.

«Si vous voulez vous occuper de l'enfant, dit-elle, je vous paierai bien.»

La femme prit l'enfant et l'allaita. Ainsi la mère put-elle élever son propre fils.

L'enfant grandit, et sa mère l'amena à la fille de Pharaon qui, s'étant mise à aimer l'enfant, l'adopta.

«Je lui donnerai le nom de Moïse car, dit-elle, je l'ai tiré des eaux.»

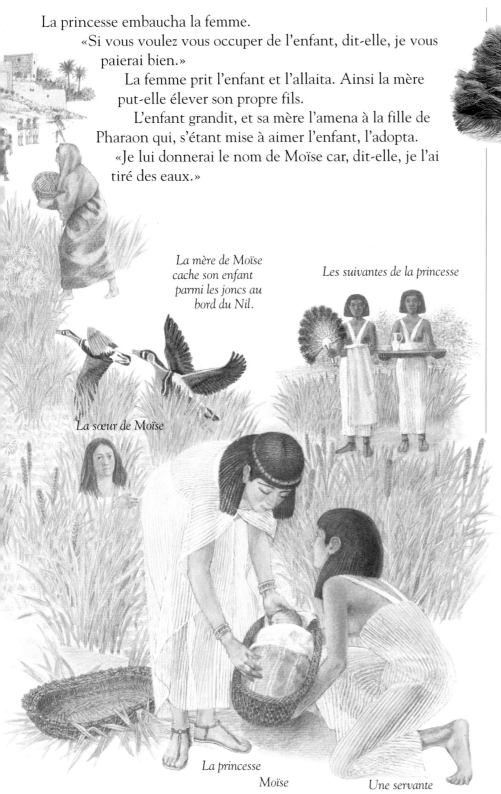

DES ÉVENTAILS FAITS EN PLUMES D'AUTRUCHE étaient maniés par des serviteurs à la cour d'Égypte. Cet éventail à manche d'ivoire date du temps de Moïse (vers 1300 av. J.-C.). On rencontrait beaucoup d'autruches dans les zones désertiques du Sinaï et d'Israël aux temps bibliques.

ELLE OUVRIT ET REGARDA L'ENFANT : C'ÉTAIT UN GARÇON QUI PLEURAIT. ELLE EUT PITIÉ DE LUI : «C'EST UN ENFANT DES HÉBREUX», DIT-ELLE.
EXODE 2, 6

La mère de Moïse cache son enfant parmi les joncs au bord du Nil.

Les suivantes de la princesse

La sœur de Moïse

La princesse et sa servante trouvent le bébé, tandis que sa sœur les observe de sa cachette.

La princesse

Moïse

Une servante

Moïse est appelé par Dieu

Moïse tue un Égyptien qui battait un Israélite.

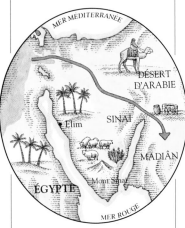

MOÏSE S'ENFUIT À TRAVERS LE DÉSERT DU SINAÏ, inhospitalier et aride. Il atteignit Madiân. Tandis qu'il faisait paître ses troupeaux au mont Sinaï (Horeb), Dieu lui apparut dans un buisson ardent. Plus tard, c'est là que Moïse recevra la Loi de Dieu.

BIEN QU'ÉLEVÉ COMME UN ÉGYPTIEN, Moïse n'oublia jamais qu'il était fils d'Israël. Un jour, il vit un Égyptien qui battait sauvagement un esclave israélite. S'assurant que personne ne les observait, il tua l'agresseur et enterra son corps dans le sable. Cependant, ce qu'il avait fait arriva aux oreilles de Pharaon, et Moïse sut que sa vie était en danger. Il quitta l'Égypte et se rendit au pays de Madiân.

Il s'assit près d'un puits pour se reposer.

Un prêtre de Madiân avait sept filles. Elles vinrent au puits pour y puiser de l'eau. Mais des bergers les chassèrent. Moïse chassa les hommes puis aida les jeunes filles à remplir leurs cruches.

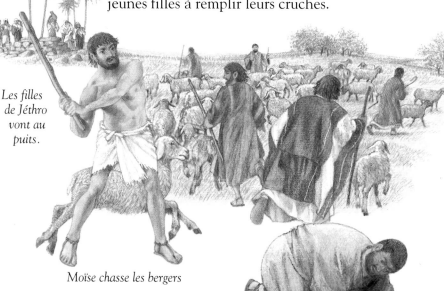

Les filles de Jéthro vont au puits.

Moïse chasse les bergers

Quand elles dirent à leur père ce qu'il s'était passé, Jéthro fut si reconnaissant à l'égard de Moïse qu'il lui donna sa fille Çippora en mariage.

Un jour que Moïse faisait paître les troupeaux de Jéthro, il les mena loin dans le désert, jusqu'à la montagne de Dieu, le Sinaï. Le bétail paissait tranquillement quand soudain le Seigneur apparut au milieu d'un buisson en feu. Moïse s'approcha pour voir : le buisson était en flammes mais il ne se consumait pas.

Alors Moïse entendit la voix de Dieu qui l'appelait.

«Moïse, n'approche pas, retire tes sandales car tu te tiens sur une terre sainte.

«J'ai vu la misère de ton peuple qui est en esclavage en Égypte, continua le Seigneur. Je vais le délivrer des mains des Égyptiens et lui donner une terre à lui, ruisselante de lait et de miel. Toi, Moïse, je t'envoie auprès de Pharaon et tu feras sortir mon peuple d'Égypte.

— Mais qui suis-je pour aller trouver Pharaon ? demanda Moïse.

— Je serai avec toi, dit le Seigneur. Tu diras aux Israélites que je suis le Dieu de leurs pères, le Dieu d'Abraham et d'Isaac, et ils te suivront. Dis-leur que Dieu, dont le nom est "Je suis celui qui est là", t'a envoyé auprès d'eux. Tu iras trouver Pharaon et tu lui demanderas en mon nom de laisser partir les Israélites. Il se mettra en colère et refusera. Mais j'étendrai ma main sur l'Égypte et il tombera tant de catastrophes sur le pays que Pharaon cédera et vous laissera partir.

— Mais, Seigneur, je ne suis pas doué pour la parole, dit Moïse.

— Alors ton frère Aaron parlera pour toi.

— Que se passera-t-il s'ils ne me croient pas quand je leur dirai que je suis envoyé par Dieu ?

— Moïse, que tiens-tu dans la main ?

— Un bâton, dit Moïse.

— Jette-le par terre.» Moïse jeta son bâton : il se transforma en serpent qui se tordait dans la poussière.

«Maintenant, saisis-le par la queue.»

Moïse prit le serpent qui redevint un bâton.

«Regarde ta main», commanda le Seigneur. Moïse vit avec horreur que sa main était lépreuse.

«Regarde encore.» Moïse regarda et sa main était redevenue lisse.

«Va, fais comme je t'ai dit, je serai avec toi, dit Dieu. Avec ce bâton dans la main, tu accompliras de grandes choses.»

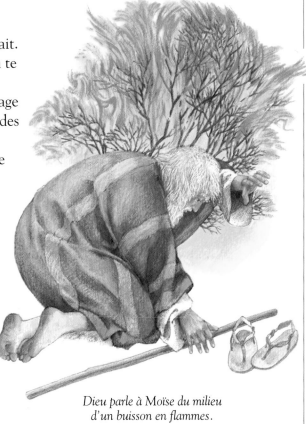

Dieu parle à Moïse du milieu d'un buisson en flammes.

LES QUATRE LETTRES DE L'HÉBREU *y h v h* forment le nom que Dieu utilise pour se faire connaître de Moïse. On écrit généralement "Yahweh". Ce mot vient du verbe hébreu "être". Il peut signifier "celui qui est là, avec vous".

Moïse avertit Pharaon

Pharaon

Moïse *Aaron*

*Moïse et Aaron
se tiennent devant
Pharaon et lui demandent
de laisser partir leur
peuple, mais il refuse.*

OÏSE S'EN ALLA ET RETOURNA CHEZ SON BEAU-PÈRE. Dieu lui avait dit que l'homme qui en voulait à sa vie était mort, et qu'il n'avait plus rien à craindre en Égypte. Moïse parla de ses projets à son beau-père et lui demanda de lui donner congé et de le bénir. «Va en paix !» lui dit Jéthro.

Alors Moïse quitta le pays de Madiân, le bâton de Dieu à la main. En compagnie de sa femme, de ses fils, de son frère Aaron, il regagna l'Égypte. Aaron et lui se rendirent immédiatement auprès de Pharaon. «C'est le Dieu d'Israël qui m'envoie te demander de laisser partir son peuple», dit Moïse.

Pharaon répondit : «Je ne connais pas votre Dieu. Pourquoi voulez-vous semer le trouble parmi mes esclaves ? Retournez à vos corvées !» Et il ordonna que les Israélites, qui moulaient des briques avec de la boue et de la paille, aillent eux-mêmes chercher la paille aux champs.

Les Israélites, qui travaillaient jusqu'à l'épuisement, furent au désespoir. «Comment pourrons-nous faire autant de briques s'il faut en plus que nous allions ramasser de la paille ?» disaient-ils. Mais leurs plaintes furent ignorées, et ceux qui ne faisaient pas autant de briques qu'auparavant étaient sauvagement battus.

«Regarde ton peuple, Seigneur, dit Moïse. Il est traité encore plus durement, et il n'a aucun espoir de libération.

— Va, parle encore à Pharaon, dit Dieu. Demande-lui de laisser partir mon peuple.»

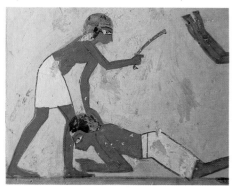

Les Israélites sont battus par les Égyptiens, leurs maîtres.

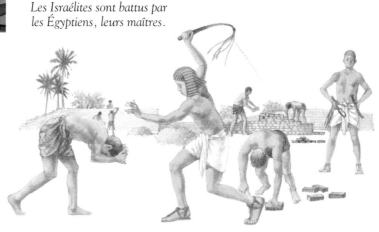

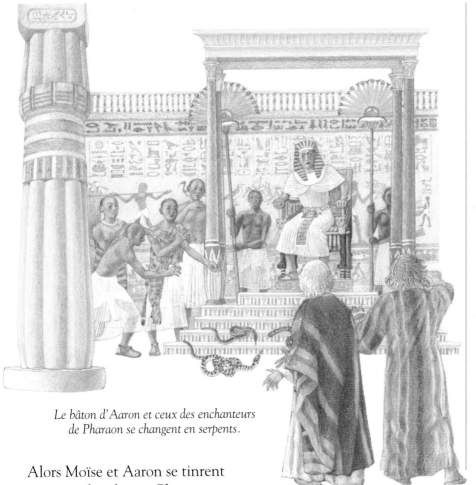

*Le bâton d'Aaron et ceux des enchanteurs
de Pharaon se changent en serpents.*

Moïse Aaron

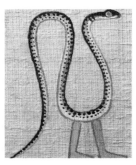

LES PUISSANTS
SOUVERAINS D'ÉGYPTE
étaient appelés Pharaons.
Cette statue représente
Ramsès II, qui gouverna
l'Égypte au cours du
XIII e siècle av. J.-C.
On dit que c'est le
pharaon auquel Moïse
eut affaire. Ramsès II
construisit plus de
monuments et de statues
que tous les autres rois de
son pays, d'où son nom :
Ramsès le Grand.

Alors Moïse et Aaron se tinrent
encore une fois devant Pharaon et sa cour,
mais reçurent la même réponse. Moïse,
se souvenant des paroles de Dieu, dit à Aaron
de jeter son bâton. Ainsi fit-il, et quand le bâton toucha le sol,
il se changea en serpent. À cette vue, Pharaon donna l'ordre à ses
enchanteurs de jeter leurs bâtons qui se changèrent aussi en serpents.
Mais tous furent avalés par celui d'Aaron.

Mais Pharaon resta inflexible.

«Va sur les bords du Nil, dit le Seigneur à Moïse. Et quand Pharaon
descendra vers le fleuve, demande-lui encore de laisser partir mon
peuple. S'il refuse, frappe la surface de l'eau avec ton bâton.»

Moïse et Aaron descendirent au bord du fleuve et attendirent
Pharaon.

LE SERPENT SITO était
un des dieux adorés par
les Égyptiens. L'histoire
du serpent d'Aaron
mangeant les serpents
des enchanteurs
égyptiens veut montrer
la supériorité du Seigneur
sur les dieux égyptiens.

Les plaies d'Égypte

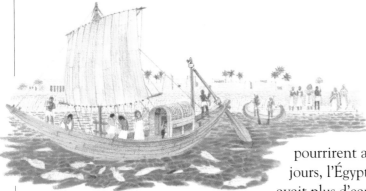

Les eaux du Nil se changent en sang et tous les poissons meurent.

UNE FOIS ENCORE, Moïse et Aaron demandèrent à Pharaon de laisser partir le peuple. Pharaon refusa. Alors ils frappèrent les eaux du Nil. Immédiatement elles se changèrent en sang. Tous les poissons moururent, pourrirent au soleil et empestèrent. Pendant sept jours, l'Égypte entière fut inondée de sang et il n'y avait plus d'eau à boire. Mais Pharaon refusait de libérer les Israélites. Alors Moïse et Aaron, suivant l'ordre de Dieu, étendirent leur bâton au-dessus des eaux du fleuve.

Sur-le-champ, à travers toute l'Égypte, des grenouilles par centaines et par milliers sortirent des rivières, des fleuves et des mares, et entrèrent dans les maisons, dans les armoires, dans les fours et même dans les lits.

Horrifié, Pharaon fit chercher Moïse. «Demande à ton Dieu d'enlever cette plaie, implora-t-il. Et je laisserai ton peuple partir immédiatement !» En une nuit, toutes les grenouilles périrent, dans les villages et dans les champs. On les rassembla en tas qui empuantirent le pays.

Les grenouilles envahissent les maisons.

Quand Pharaon vit que la plaie des grenouilles était éloignée, il revint sur sa parole.

Alors Aaron prit son bâton et frappa le sable sous ses pieds, et les millions de grains de sable se changèrent en millions de vermines, qui rampaient et grouillaient sur tous les hommes, toutes les femmes et toutes les créatures vivantes du pays. Mais le cœur de Pharaon était dur comme de la pierre.

La vermine rampe sur les hommes et les femmes.

Il vint un nuage de taons, gros et noirs, qui envahirent le palais de Pharaon et tout le pays.

Encore une fois Pharaon supplia Moïse de le débarrasser de cette nouvelle plaie, contre la liberté des Israélites. Quand les taons furent partis, de nouveau il renia sa parole.

Un nuage de taons attaque les gens.

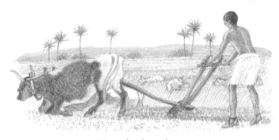

*Tous les bœufs sont
frappés par la maladie.*

Cette fois, le Seigneur envoya sur l'Égypte une maladie qui tua tous les chevaux et tous les chameaux, tous les bœufs et toutes les chèvres, et tous les moutons.

Mais Pharaon ne voulait toujours pas laisser partir les enfants d'Israël.

*Les gens sont couverts
de furoncles.*

Dieu dit à Moïse et à Aaron : «Prenez une poignée de cendre dans vos mains et que Moïse la lance en l'air.»

La cendre se changea en une fine poussière qui provoqua des ulcères bourgeonnant en furoncles sur la peau des hommes et des animaux.

Mais Pharaon n'en fut pas ému.

Alors Dieu dit à Moïse d'étendre la main vers le ciel : un coup de tonnerre retentit, des éclairs sillonnèrent le ciel et une grêle épaisse tomba du ciel. Elle frappa les champs et abattit les arbres.

Pharaon convoqua Moïse. «Je ferai ce que tu voudras si tu arrêtes l'orage.» Moïse parla au Seigneur : la grêle et le tonnerre s'arrêtèrent.

*Une lourde grêle
détruit les champs.*

Mais les enfants d'Israël ne furent pas libérés.

Le jour même, un vent d'est s'éleva ; il souffla tout le jour et toute la nuit, et le matin venu il avait apporté les sauterelles. Elles étaient en si grand nombre que le ciel était noir, et la terre également. Elles dévorèrent tout, l'herbe, les feuilles et tous les fruits qui pendaient aux arbres.

Quand Pharaon se repentit, Dieu détourna le vent, et les sauterelles furent précipitées dans la mer Rouge. Mais son peuple était toujours captif.

*Les sauterelles emplissent
le ciel et la terre.*

Aussi Dieu dit à Moïse d'étendre sa main, et les ténèbres tombèrent sur toute l'Égypte : il n'y eut plus de lumière durant trois jours. Pharaon fit quérir Moïse.

«Maintenant, partez, toi et ton peuple, mais laissez vos troupeaux.

— Ce n'est pas possible, dit Moïse.

— Alors je garderai ton peuple en esclavage, et je te défendrai de paraître en ma présence. Si tu me désobéis, tu mourras.»

Les ténèbres tombent durant trois jours.

La dixième plaie

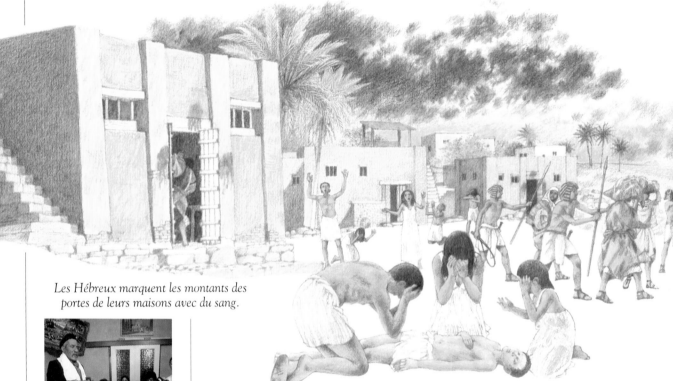

Les Hébreux marquent les montants des portes de leurs maisons avec du sang.

Dans toutes les familles des Égyptiens, le premier-né meurt.

CHAQUE ANNÉE, LE PEUPLE JUIF CÉLÈBRE LA PÂQUE. Diverses nourritures rappellent l'Exode : les azymes ou pain sans levain, le *harojset*, marmelade d'amandes, de pomme et de cannelle, le *maror* (herbes amères, raifort et laitue), un œuf dur cuit sous la cendre, un agneau rôti et de l'eau salée.

LE SEIGNEUR PARLA À MOÏSE. «Une dernière plaie tombera sur l'Égypte, une plaie si terrible que Pharaon n'aura pas d'autre choix que de laisser partir mon peuple. À minuit, tous les premiers-nés du pays mourront. Pas un seul n'échappera : tous mourront, du premier-né de Pharaon jusqu'au premier-né du plus pauvre des esclaves et tous les premiers-nés du bétail. Mais les enfants d'Israël seront épargnés.

«Ce jour sera pour toujours la Pâque, le passage, car cette nuit je passerai sur toute l'Égypte, et mon peuple sera délivré. À partir d'aujourd'hui, ce jour sera un jour saint et ce mois le premier des mois. Dans chaque maison, on égorgera un agneau, que l'on fera rôtir et qu'on mangera avec des herbes amères et du pain sans levain. Vous mangerez debout, prêts pour le voyage. Vous marquerez les montants

de vos portes avec le sang de l'animal égorgé. Ainsi, quand je passerai dans la nuit, je saurai que je ne devrai pas toucher aux maisons marquées du sang de l'agneau.»

Moïse rassembla tous les sages et les conseillers de son peuple et les informa de ce que Dieu lui avait dit, et aussi que ce jour, la première Pâque, devrait être un jour saint pour toujours.

Minuit arriva, et soudain un grand cri s'éleva : Dieu passait sur le pays. Excepté celles des fils d'Israël, pas une seule famille ne fut épargnée.

ET PHARAON APPELA DE NUIT MOÏSE ET AARON ET DIT : «LEVEZ-VOUS ! SORTEZ DU MILIEU DE MON PEUPLE, VOUS ET LES FILS D'ISRAËL. ALLEZ ET SERVEZ LE SEIGNEUR COMME VOUS L'AVEZ DIT.»
EXODE 12, 31

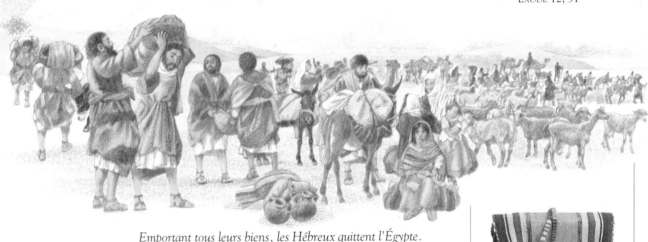

Emportant tous leurs biens, les Hébreux quittent l'Égypte.

La mort était partout. Partout, du palais de Pharaon jusqu'à la prison la plus sombre, de la maison du riche marchand jusqu'aux champs, les premiers-nés des hommes et des animaux furent frappés et moururent. Pharaon, se levant de son lit, fit demander Moïse et Aaron.

«Prenez votre peuple et partez ! Partez de mon pays, et prenez tout votre bétail, petit et gros !» Les Égyptiens étaient tellement effrayés qu'ils suppliaient les fils d'Israël de s'en aller au plus vite et les couvraient d'argent, d'or et de bijoux.

Ainsi, après quatre cent trente ans de captivité, les enfants d'Israël, six cent mille hommes, avec leur famille et leur bétail petit et gros et tous leurs biens, quittèrent l'Égypte.

DES SACOCHES COMME CELLES DES BÉDOUINS, faites de poil de chèvre et de laine, ont permis aux Hébreux de quitter l'Égypte en emportant leurs biens.

Le passage de la mer Rouge

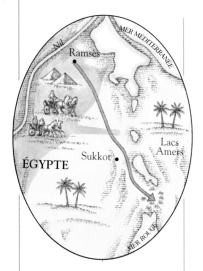

EN HÉBREU, LA MER ROUGE ÉTAIT LA "MER DES ROSEAUX". Les Israélites ont sans doute traversé une zone marécageuse située au nord de la mer Rouge.

DIEU CONDUISIT SON PEUPLE HORS D'ÉGYPTE à travers le désert, le long de la mer Rouge. Une colonne de nuée le guidait durant le jour et une colonne de feu durant la nuit. Il savait ainsi toujours où aller.

Mais de nouveau Pharaon endurcit son cœur, furieux d'avoir laissé partir ses esclaves. Il donna l'ordre aux officiers de son armée de se préparer et lui-même, à la tête de six cents chars, de ses cavaliers et de son armée, se mit à la poursuite des Israélites.

Les Israélites campaient au bord du rivage quand ils virent approcher l'armée de Pharaon. Ils se tournèrent, effrayés, vers Moïse. «Tu nous as sortis de captivité pour nous faire mourir dans le désert !

— N'ayez pas peur, leur dit Moïse. Le Seigneur vous protégera de tout mal.»

Et tandis qu'il parlait, la colonne de nuée se déplaça vers les Égyptiens qui ne purent plus voir où étaient les Israélites. Alors, sur l'ordre du Seigneur, Moïse étendit la main sur la mer. Un vent fort se leva et les eaux se partagèrent. Un passage de terre sèche apparut sur le fond de la mer. Moïse conduisit son peuple sur ce passage bordé de hautes murailles d'eau.

LES ISRAÉLITES ONT DÛ INSTALLER LEUR CAMP dans un endroit comme celui-ci, au bord de la mer Rouge. La mer est en général bleue, mais lorsque des algues qui y poussent meurent, l'eau devient brun-rouge.

Pharaon, voyant ce qu'il arrivait, se mit à leur poursuite avec toute son armée. Mais tandis que ses cavaliers et ses chars galopaient sur le sable sec, le Seigneur commanda à Moïse d'étendre de nouveau la main. Les eaux de la mer Rouge se refermèrent sur les Égyptiens, et tous furent engloutis.

Les enfants d'Israël atteignirent l'autre rive, sains et saufs. Quand ils virent que Dieu les avait protégés, ils lui firent confiance ainsi qu'à Moïse, son prophète.

Myriam, la sœur de Moïse et d'Aaron, prit en main son tambourin et, suivie de toutes les femmes, se mit à danser au bord de l'eau. Elles dansèrent et chantèrent en l'honneur du Seigneur, qui avait libéré de l'esclavage les enfants d'Israël et leur avait fait traverser la mer Rouge.

ET LES FILS D'ISRAËL
PÉNÉTRÈRENT AU MILIEU
DE LA MER À PIED SEC,
LES EAUX FORMANT UNE
MURAILLE À LEUR DROITE
ET À LEUR GAUCHE.
EXODE 14, 22

Les eaux de la mer Rouge se referment
sur les Égyptiens.

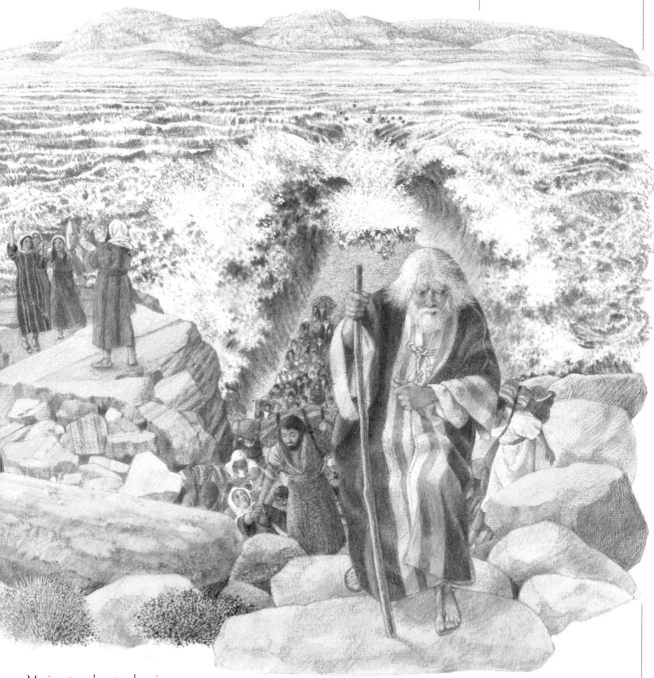

Myriam prend un tambourin
et se met à danser
avec les autres femmes.

Moïse et son peuple traversent la mer à pied sec
et atteignent l'autre rive, sains et saufs.

Dieu protège les Israélites

Des vols de cailles apparaissent dans le désert.

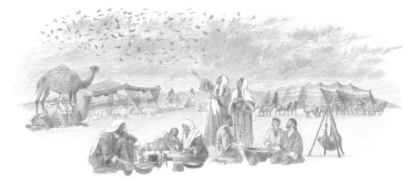

DES CAILLES MIGRATRICES traversent le désert du Sinaï deux fois par an. Fatiguées par un long vol, elles se déplacent lentement et sont faciles à attraper.

Les Hébreux attrapent les cailles et les font rôtir.

ES ISRAÉLITES ERRÈRENT DANS LE DÉSERT DU SINAÏ durant plusieurs semaines, affamés et épuisés. Ils commençaient à murmurer contre Moïse et Aaron. «En Égypte, nous avions de quoi manger, mais ici nous allons mourir de faim.»

Le Seigneur entendit leurs plaintes et dit à Moïse de convoquer son peuple. «Ils ne manqueront pas de nourriture», promit Dieu.

LA MANNE, SELON CERTAINS SAVANTS, venait d'un tamaris qui pousse dans le sud du Sinaï. Des insectes se nourrissant sur ses branches sécrètent une substance blanche sucrée que les Bédouins utilisent toujours comme édulcorant.

Le matin, le sol est recouvert de manne venue du ciel.

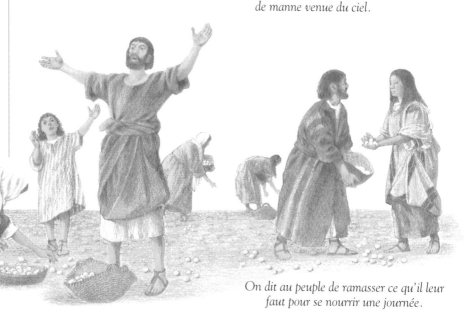

On dit au peuple de ramasser ce qu'il leur faut pour se nourrir une journée.

Le soir même, il apparut des cailles que le peuple attrapa et fit rôtir.

Le lendemain matin, le sol était couvert de quelque chose comme du givre, blanc, et au goût de miel. Les Israélites étaient tout étonnés et se demandèrent. «Qu'est-ce que c'est (*manne* en hébreu, d'où le nom de "manne" donné à cette nourriture) ?

— C'est le pain envoyé par Dieu, dit Moïse. Ramassez ce dont vous avez besoin pour la journée, pas plus.»

Mais certains étaient avides et en ramassèrent plus que nécessaire qu'ils cachèrent secrètement dans leurs tentes : pendant la nuit, la manne devint noire, se couvrit de vers et se mit à empester.

Le sixième jour, Moïse leur dit qu'ils pouvaient ramasser assez de nourriture pour deux jours. «Demain est un jour sacré de repos, décrété par Dieu. Aujourd'hui, ramassez ce qu'il vous faut, mangez autant que vous voulez, et gardez le reste pour le sabbat. La manne demeurera fraîche et bonne toute la nuit, car demain il n'y en aura pas sur le sol.»

La plupart des gens firent ce que Moïse avait dit, mais certains désobéirent et sortirent le jour du Sabbat pour chercher de la nourriture.

«Quand le peuple apprendra-t-il à obéir à mes lois ?» demanda le Seigneur à Moïse.

Les jours passaient et les Israélites progressaient lentement à travers le désert brûlant, se plaignant du manque d'eau. «Pourquoi nous as-tu fait sortir d'Égypte ? Pour que nous mourions de soif ?» demandaient-ils en colère.

Dieu dit à Moïse d'aller près d'un rocher et de le frapper avec son bâton. Il le fit. De l'eau fraîche et pure jaillit du rocher, et tous purent boire à leur soif.

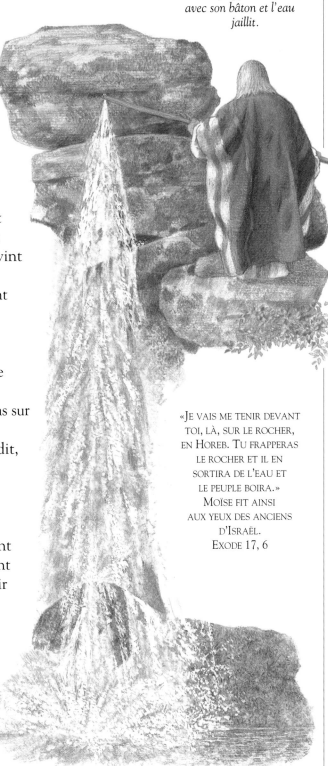

Moïse frappe le rocher avec son bâton et l'eau jaillit.

«JE VAIS ME TENIR DEVANT TOI, LÀ, SUR LE ROCHER, EN HOREB. TU FRAPPERAS LE ROCHER ET IL EN SORTIRA DE L'EAU ET LE PEUPLE BOIRA.» MOÏSE FIT AINSI AUX YEUX DES ANCIENS D'ISRAËL.
EXODE 17, 6

Moïse reçoit les lois de Dieu

ET LE PEUPLE SE TINT À DISTANCE, MAIS MOÏSE APPROCHA DE LA NUIT ÉPAISSE OÙ DIEU ÉTAIT.
EXODE 20, 21

L E TROISIÈME MOIS APRÈS LEUR SORTIE D'ÉGYPTE, les enfants d'Israël arrivèrent au pied de la montagne du Sinaï, dans le désert, où ils installèrent leur camp.

Moïse gravit la montagne pour prier Dieu. Dieu lui dit que dans trois jours il parlerait au peuple. Que le peuple devrait se préparer. Au matin du troisième jour, le tonnerre et les éclairs éclatèrent et il y eut une épaisse nuée sur la montagne. La montagne elle-même vomit de la fumée et du feu comme une grande fournaise, et le sol

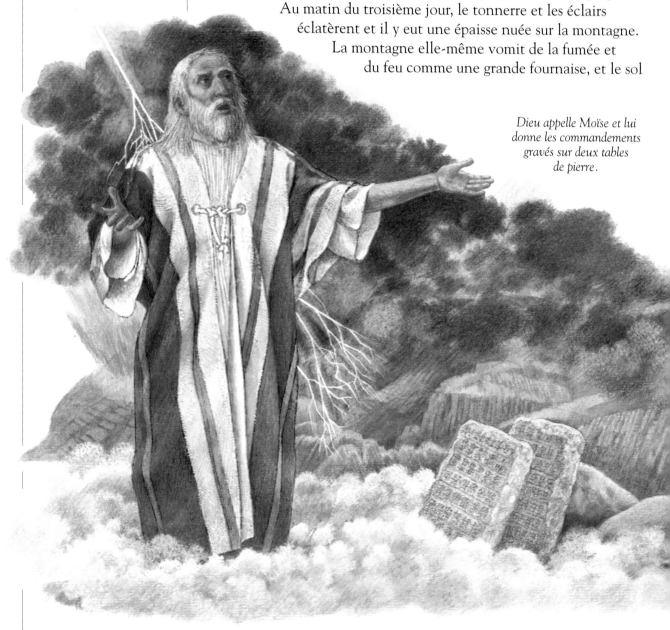

Dieu appelle Moïse et lui donne les commandements gravés sur deux tables de pierre.

trembla. Alors la voix de Dieu se fit entendre comme le son d'une trompette.

«Je suis le Seigneur ton Dieu.

Tu n'adoreras pas d'autre Dieu que moi.

Tu ne feras ni statue ni image sculptée comme idoles.

Tu ne prononceras pas le nom du Seigneur à tort.

Tu respecteras le Sabbat, le septième jour, comme un jour de repos sacré, car j'ai fait le monde en six jours et je me suis reposé le septième.

Tu respecteras ton père et ta mère.

Tu ne commettras pas de meurtre.

Tu ne seras pas infidèle à ton mari ou à ta femme.

Tu ne commettras pas de vol.

Tu ne parleras pas faussement de ton prochain.

Tu ne convoiteras pas le bien de ton prochain.»

Quand les Hébreux entendirent le tonnerre et virent les flammes et la fumée, ils furent terrifiés et n'osèrent pas approcher. Mais Moïse les rassura. «N'ayez pas peur, dit-il. Dieu est venu pour nous donner ses commandements et nous libérer du péché.»

Mais le peuple se tint à distance, et Moïse monta encore une fois, seul, sur la montagne de Dieu, et il y resta quarante jours et quarante nuits.

MOÏSE REÇUT LES LOIS DE DIEU SUR LE MONT SINAÏ, ou mont Horeb comme on l'appelle parfois dans la Bible. On pense que le mont Sinaï est le Djebel Musa ou "montagne de Moïse", un des pics situés au sud de la péninsule du Sinaï. C'est une masse granitique de 2 300 mètres de haut.

Les Hébreux campent au pied de la montagne sainte du Sinaï.

Le veau d'or

LE VEAU D'OR D'AARON devait ressembler à Apis, le dieu égyptien que montre cette peinture de Thèbes en Égypte. Autrefois, les dieux païens étaient souvent représentés sous forme de taureau. Les taureaux étaient réputés pour leur force et leur intrépidité ; ils étaient le symbole de la fertilité et de la puissance.

OR, COMME
IL S'APPROCHAIT
DU CAMP, IL VIT
LE VEAU ET DES DANSES ;
MOÏSE S'ENFLAMMA
DE COLÈRE :
DE SES MAINS, IL JETA
LES TABLES ET LES BRISA
AU BAS DE LA MONTAGNE.
EXODE 32, 19

QUAND LE PEUPLE VIT QUE MOÏSE ne redescendait pas de la montagne, il se réunit autour d'Aaron et lui dit : «Fais-nous un dieu qui soit devant nos yeux, car nous ne savons pas ce qu'est devenu ce Moïse qui nous a fait sortir d'Égypte.

— Alors apportez-moi vos bijoux d'or», dit Aaron.

Les hommes et les femmes apportèrent à Aaron leurs bijoux d'or. Il les fit fondre et façonna un énorme veau d'or. Il construisit un autel pour le veau, et le peuple se mit en prière devant lui et lui offrit des sacrifices. Puis il dansa et festoya en son honneur.

Regardant du haut de sa montagne, Dieu dit à Moïse : «Déjà ils ont oublié mes commandements ! Que ma colère s'enflamme contre eux !»

Moïse supplia Dieu. «As-tu fait sortir d'Égypte ton peuple élu pour le détruire dans ta colère ?»

Dieu renonça à son projet et fit descendre Moïse de la montagne avec les deux tables de pierre sur lesquelles étaient gravés ses commandements.

Tandis qu'il approchait du camp des Hébreux, Moïse entendit la grande fête et la musique ; il vit la statue du veau, les feux des sacrifices qui fumaient et des silhouettes ivres qui dansaient sauvagement. Rempli de colère, il lança par terre les tablettes de pierre qui se brisèrent en morceaux. Il écrasa l'idole d'or et la mit dans les flammes, puis il se tourna vers Aaron. «Comment as-tu pu laisser faire de telles choses ?» demanda-t-il.

Les hommes de la tribu de Lévi n'avaient pas adoré le veau d'or. Ils passèrent dans le camp l'épée à la main. Trois mille hommes périrent cette nuit-là.

Le jour suivant, Moïse vint de nouveau vers le Seigneur afin de demander son pardon pour son peuple.

«Va, conduis mon peuple vers la Terre promise. J'envoie mon ange devant toi, dit Dieu. Mais ils ont fait un faux dieu et je les punirai pour cela.»

Et le Seigneur donna à Moïse de nouvelles tables qui seront pour toujours la charte du peuple de Dieu.

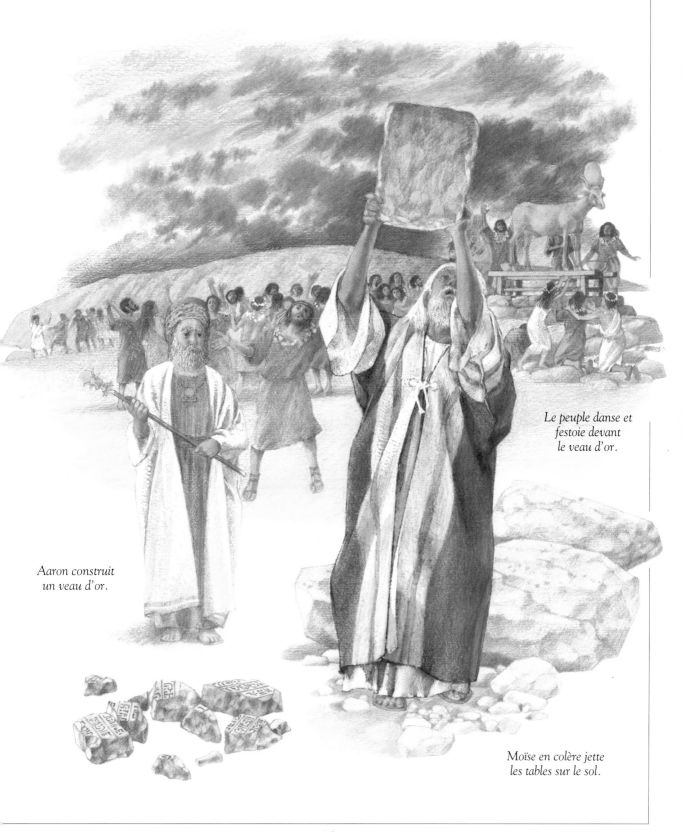

Le peuple danse et
festoie devant
le veau d'or.

Aaron construit
un veau d'or.

Moïse en colère jette
les tables sur le sol.

L'ânesse de Balaam

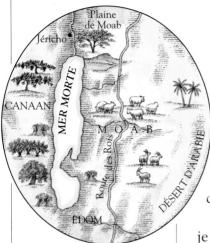

DANS LES PLAINES DE MOAB, à l'est de la mer Morte, les Hébreux avaient établi leur camp, ce qui inquiétait Balaq comme le rappelle ce récit légendaire.

BALAQ, ROI DE MOAB, regardait avec crainte les tribus d'Israël qui entouraient son pays. Il envoya des messagers au devin Balaam, pour lui demander de maudire ce peuple afin qu'il puisse le vaincre au cours d'un combat.

Mais Dieu avait parlé à Balaam : «Tu ne dois pas maudire le peuple d'Israël, car c'est mon peuple élu.»

Quand les messagers de Balaq arrivèrent, Balaam leur dit qu'il ne ferait pas ce qu'ils désiraient.

«Même si Balaq me donnait plein sa maison d'argent et d'or, je ne pourrais pas aller contre la parole de Dieu», dit Balaam.

Cette nuit même, Dieu parla de nouveau à Balaam.

«Va voir cet homme et fais ce que je te dis.»

À la vue de l'ange, l'ânesse de Balaam se couche par terre.

Balaam, accompagné des messagers de Balaq, se rend au pays de Moab.

LE SEIGNEUR DESSILLA LES YEUX DE BALAAM, QUI VIT L'ANGE DU SEIGNEUR POSTÉ SUR LE CHEMIN, L'ÉPÉE NUE À LA MAIN ; IL S'INCLINA ET SE PROSTERNA FACE CONTRE TERRE.
NOMBRES 22, 31

Le lendemain, Balaam sella son ânesse et s'en alla avec les messagers de Balaq. Soudain l'ange du Seigneur se posta en travers du chemin, brandissant une épée. L'ânesse vit l'ange, fit un écart, quitta la route et prit par les champs. Mais Balaam ne voyait rien et se

mit à battre sa monture. L'ange du Seigneur se posta dans un chemin creux qui passait dans les vignes entre de hauts murs. De nouveau, l'ânesse le vit et se colla contre le mur, écrasant la jambe de Balaam. De nouveau, son maître la battit. L'ange apparut une troisième fois dans un passage étroit où il n'y avait pas la place d'obliquer ni à droite ni à gauche. Quand l'ânesse vit l'ange, elle se coucha par terre. Balaam était encore plus en colère et battit son ânesse deux fois plus fort. Alors Dieu donna à l'animal le don de la parole. «Pourquoi me fais-tu mal ? demanda-t-il.

— Parce que tu m'as désobéi ! répondit son maître, furieux. Si j'avais une épée, je te tuerais !» Alors le Seigneur ouvrit les yeux de Balaam et il vit l'ange. Épouvanté, il tomba face contre terre et demanda pardon.

L'ÂNE EST L'UNE DES PLUS ANCIENNES BÊTES DE SOMME. Il peut porter de très lourdes charges et tirer une charrue.

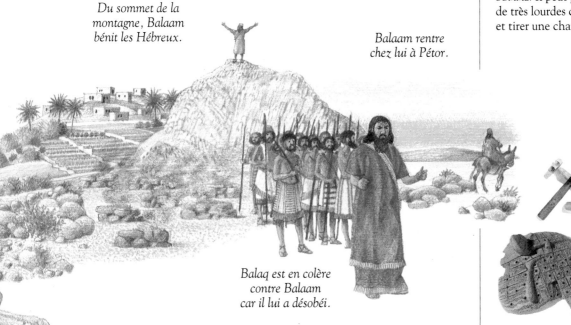

Du sommet de la montagne, Balaam bénit les Hébreux.

Balaam rentre chez lui à Pétor.

Balaq est en colère contre Balaam car il lui a désobéi.

os d'argile

foie de mouton modelé

BALAAM ÉTAIT UN DEVIN. Autrefois les devins utilisaient des objets comme un foie de mouton modelé en argile et des os d'animaux pour faire des prédictions. On jetait les os par terre et on interprétait le dessin qu'ils formaient.

Balaq accueillit Balaam et l'emmena dans la montagne.

Alors Balaam gravit la montagne. Dieu lui parla et lui demanda de bénir les Hébreux.

Balaam regarda au loin dans le désert et vit les tribus d'Israël dans leurs tentes. Il les bénit. Cela mit Balaq en colère. «Je t'ai appelé pour maudire mes ennemis, mais tu les bénis ! Je t'ai promis de grandes richesses si tu m'obéissais, mais maintenant tu peux te retirer les mains vides !»

La vie au pays de Canaan

L A BIBLE NOUS DIT que lorsque le peuple hébreu sortit d'Égypte, il s'installa au pays de Canaan, la "terre promise". La terre qu'il conquit fut divisée entre les douze tribus qui représentaient les descendants de Jacob, nommé aussi Israël. C'est pourquoi on appelle aussi les Hébreux les Israélites. Dans la vallée du Jourdain, à l'est du pays, et dans la plaine côtière à l'ouest, les cultures et les fruits poussaient en abondance. En comparaison avec les terres arides à travers lesquelles les Hébreux avaient cheminé durant quarante ans, Canaan était un pays où "coulaient le lait et le miel". Les Hébreux savaient s'occuper de leurs troupeaux et ils vivaient simplement de ce que rapportait la terre. Mais au pays de Canaan ils trouvèrent des hommes habiles dans de nombreux métiers. En plus des fermiers, il y avait des tailleurs de pierre, des potiers, des maçons, des artisans qui travaillaient les métaux, des joailliers, des charpentiers et des musiciens.

Les Hébreux trouvèrent que Canaan était une terre riche et fertile où poussaient en abondance récoltes et fruits.

Les Cananéens étaient d'habiles artisans.

Les dieux des Cananéens

Les Cananéens adoraient de nombreux dieux et déesses, dont un nommé Baal. À Ugarit, l'actuelle Ras Shamra en Syrie, on a trouvé une statue de Baal représenté en dieu guerrier.

La religion des Hébreux était bien différente : ils n'adoraient qu'un seul Dieu et n'en faisaient ni statue ni représentation d'aucun genre. Ces différences religieuses entraînèrent des conflits entre les Hébreux et les fidèles de Baal.

DES PALMIERS DATTIERS poussent dans la riche vallée du Jourdain.

Les douze tribus d'Israël

Selon la Bible, les douze tribus d'Israël descendaient des douze fils de Jacob. Il n'y avait pas de tribu du nom de Joseph, le fils le plus connu de Jacob. Mais deux de ses fils, Manassé et Ephraïm, donnèrent leur nom à deux tribus. Chacune des douze tribus possédait son identité et à chacune fut attribué un territoire lors de la conquête du pays de Canaan. Les Lévites, qui descendent de Lévi, ne possédaient pas de territoire, car ils avaient pour mission de faire et d'organiser le culte de Dieu dans le Tabernacle, la tente sacrée de la Rencontre (entre Dieu et son peuple).

Les Juges et les Rois

Au début, les Hébreux n'avaient pas de rois. Ils étaient unis par la Loi de Dieu donnée à Moïse et par leur compréhension et leur adoration du Seigneur. Moïse nommait des juges pour vérifier que le peuple vivait bien selon les lois de Dieu. Plus tard, ces juges devinrent les chefs du peuple. La Bible nous raconte que, lorsqu'ils furent attaqués par leurs principaux ennemis, les Philistins, les Hébreux décidèrent de se donner un gouvernement central qui devait être mené par un roi. Ainsi, Saül devint le premier roi d'Israël. Son gendre David lui succéda, puis le fils de David, Salomon, monta sur le trône.

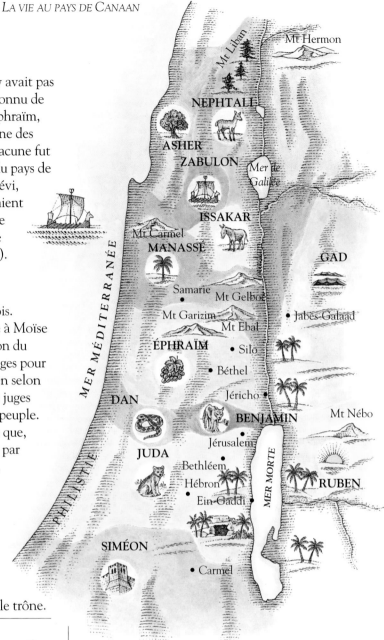

Saül

La carte ci-dessus montre les royaumes des douze tribus d'Israël avec leurs symboles.

LES ROIS D'ISRAËL ET DE JUDA

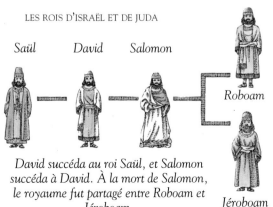

Saül David Salomon

Roboam

Jéroboam

David succéda au roi Saül, et Salomon succéda à David. À la mort de Salomon, le royaume fut partagé entre Roboam et Jéroboam.

Plus tard, le royaume fut divisé en deux : Israël au nord, dont le premier roi fut Jéroboam, et Juda au sud, gouverné par les descendants de Salomon dont le premier fut Roboam. Israël fut détruit par les Assyriens au bout de deux cents ans, mais Juda (d'où vient le mot Juif) vécut encore cent trente cinq ans jusqu'à la destruction de Jérusalem par les Babyloniens et le départ en exil pour Babylone.

La Terre promise

D U DÉSERT DE PARAN, Moïse envoya douze hommes pour reconnaître le pays de Canaan, la terre que Dieu avait promise à Israël. Les hommes explorèrent soigneusement la région et revinrent au bout de quarante jours, chargés de raisins, de figues et de grenades.

«C'est un pays riche où ruissellent le lait et le miel, dirent-ils à Moïse et à Aaron. Mais ses habitants sont forts et vivent dans de puissantes villes entourées de murs. Nous ne serons jamais capables de les vaincre.»

LES BELLES GRAPPES DE RAISIN gorgées de jus rapportées de Canaan étaient très importantes pour les Hébreux. Ils mangeaient les raisins frais, séchés ou bouillis en sirop. Ils en faisaient également du vin.

ILS FIRENT CE RÉCIT À MOÏSE : «NOUS SOMMES ALLÉS DANS LE PAYS OÙ TU NOUS AS ENVOYÉS ET VRAIMENT C'EST UN PAYS RUISSELANT DE LAIT ET DE MIEL.» NOMBRES 13, 27

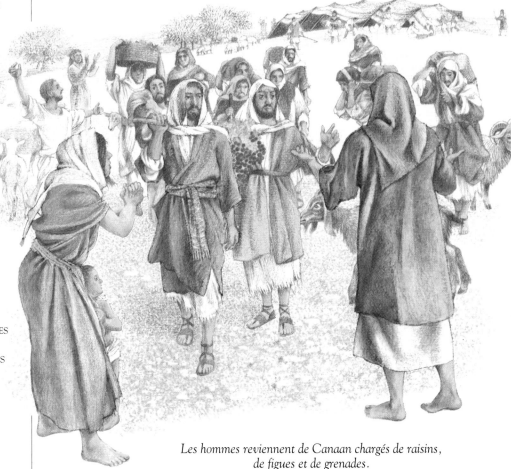

Les hommes reviennent de Canaan chargés de raisins, de figues et de grenades.

Josué

Moïse

Moïse appelle Josué et lui dit qu'il doit conduire le peuple jusqu'au pays de Canaan.

En dépit de ces paroles, Caleb, de la tribu de Juda, fut d'avis d'attaquer immédiatement le pays et d'en prendre possession. Mais les hommes qui l'accompagnaient étaient effrayés. «Nous serons vaincus», disaient-ils. Et pour se faire plus convaincants, ils ajoutèrent qu'ils avaient vu des géants, à côté desquels les Hébreux avaient l'air de sauterelles.

Durant quarante ans les enfants d'Israël avaient erré à travers l'immensité. Aaron mourut et Moïse sut, lui aussi, qu'il allait bientôt mourir. Alors il appela Josué, fils de Nun, et lui dit : «Je suis vieux et je n'entrerai pas dans le pays de Canaan. C'est toi qui conduiras notre peuple là-bas. Sois courageux et fort. Ne crains rien, car Dieu sera avec toi.»

Puis Moïse mit par écrit la loi de Dieu, car il savait que, sans ce guide, les Hébreux emprunteraient vite une mauvaise voie. Les prêtres placèrent la loi près d'un coffre d'or appelé l'Arche de l'Alliance, lieu saint où étaient déposées les tables des Dix Commandements.

Ayant béni son peuple, Moïse se rendit au sommet du mont Pisga où Dieu lui montra toute la Terre promise qui s'étendait de Galaad jusqu'à Dan et Juda, de la mer au loin à l'ouest jusqu'à la vallée de Jéricho, ville des palmiers.

Alors Moïse mourut et Dieu pourvut à son enterrement. Il ne s'est plus élevé en Israël de prophète semblable à lui. C'était un homme qui avait eu le courage de défier Pharaon et de sortir son peuple d'Égypte, un homme qui avait vu Dieu face à face.

PUIS MOÏSE APPELA JOSUÉ ET, DEVANT TOUT ISRAËL, IL LUI DIT : «SOIS COURAGEUX ET RÉSISTANT, CAR C'EST TOI QUI ENTRERAS AVEC CE PEUPLE DANS LE PAYS QUE LE SEIGNEUR A JURÉ À SES PÈRES DE LUI DONNER.»
DEUTÉRONOME 31, 7

AU NORD DE CANAAN s'étend la vallée de Yizréel (ci-dessus). Réputé pour être un pays "où ruissellent le lait et le miel", Canaan présente une grande variété de paysages. On y rencontre des collines et des champs fertiles, ainsi que des déserts arides où jaillissent quelques sources.

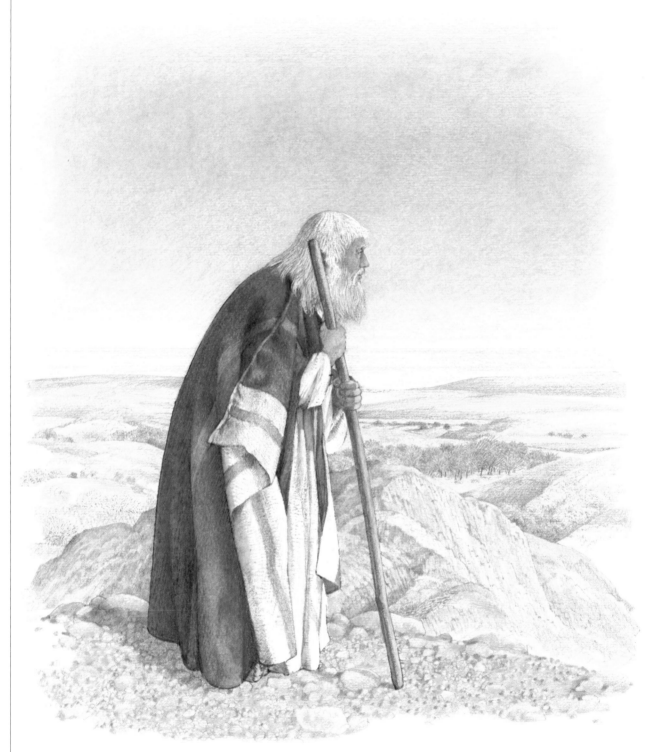

Moïse contemple la Terre promise avant de mourir.

Rahab et les espions

OSUÉ CONDUISIT SON PEUPLE JUSQU'AU JOURDAIN qui les séparait de la Terre promise. Il envoya deux hommes au-delà du fleuve pour espionner discrètement la ville de Jéricho. Là, ils se cachèrent dans la maison d'une femme nommée Rahab.

Le roi de Jéricho entendit des rumeurs selon lesquelles des espions seraient dans la ville, et il ordonna que l'on fouille toutes les rues et toutes les maisons. Quand ses officiers arrivèrent à la porte de Rahab qui avait caché les deux Hébreux sous des tiges de lin rangées sur sa terrasse, elle jura qu'il n'y avait personne chez elle. Une fois le danger écarté, elle dit aux hommes : «Comme je vous ai sauvé la vie, vous devez jurer sur le Seigneur qu'il n'arrivera aucun mal aux membres de ma famille.

— Nous le jurons», dirent-ils. Et il fut convenu que Rahab accrocherait un chiffon rouge à sa fenêtre afin que les envahisseurs sachent qu'il ne fallait pas toucher à sa maison. Alors Rahab fit descendre les espions par une corde, et ils s'enfuirent dans la nuit.

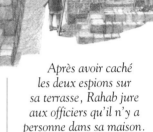

Après avoir caché les deux espions sur sa terrasse, Rahab jure aux officiers qu'il n'y a personne dans sa maison.

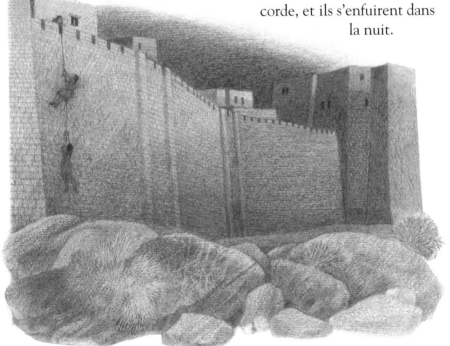

Rahab fait descendre les espions avec une corde.

LE LIN ÉTAIT CULTIVÉ POUR EN FAIRE DU LINON. On retirait les fleurs et on plongeait les tiges dans de l'eau afin de séparer les fibres, puis on les faisait sécher sur les toits en terrasse, comme celui de la maison de Rahab. On séparait les fibres à l'aide d'un peigne et on les tissait pour faire de la toile.

La bataille de Jéricho

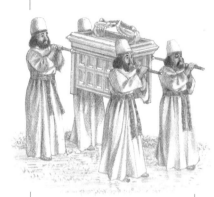

Les prêtres font traverser à l'Arche de l'Alliance le Jourdain, dont les eaux se sont retirées.

A LEUR RETOUR DE JÉRICHO, les deux espions racontèrent ce qu'ils avaient vu et Josué rassembla le peuple au bord du Jourdain. «Écoutez attentivement ce que j'ai à vous dire. Au moment où les prêtres chargés de l'Arche de l'Alliance mettront les pieds dans l'eau, le fleuve cessera de couler. Les eaux venant de l'amont s'arrêteront et un chemin sec apparaîtra. Vous pourrez tous traverser et atteindre l'autre rive sains et saufs.»

Tout se passa comme Josué l'avait dit. Le peuple quitta ses tentes et se rendit au bord du Jourdain ; les prêtres prirent l'Arche et s'approchèrent de l'eau. Immédiatement, les eaux s'arrêtèrent ; celles d'en haut étaient séparées de celles d'en bas. Les prêtres s'avancèrent jusqu'au milieu du lit du fleuve. Là ils s'arrêtèrent, levant bien haut l'Arche tandis que tout le peuple traversait le fleuve en sécurité.

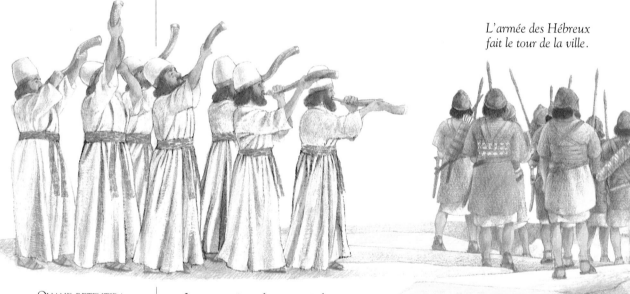

L'armée des Hébreux fait le tour de la ville.

Les sept prêtres font retentir leurs trompes faites de cornes de bélier.

«QUAND RETENTIRA LA CORNE DE BÉLIER, QUAND VOUS ENTENDREZ LE SON DU COR, TOUT LE PEUPLE POUSSERA UNE GRANDE CLAMEUR : LE REMPART DE LA VILLE TOMBERA SUR PLACE.»
JOSUÉ 6, 5

Puis les prêtres suivirent et, dès qu'ils posèrent le pied sur la terre ferme, les eaux se refermèrent derrière eux.

Josué réunit son armée. Plus de quarante mille hommes se tenaient prêts à combattre dans les plaines de Jéricho. Tous étaient volontaires pour mourir pour Josué, devenu chef incontestable comme Moïse :

son peuple avait confiance en lui et le respectait, car on le savait, comme Moïse, aimé de Dieu.

Jéricho était en état de siège ; les portes étaient barricadées contre les armées des Hébreux. Le Seigneur dit à Josué : «Tous les jours pendant six jours, toi et tous tes hommes ferez le tour des murs de la ville. L'Arche sera en tête, escortée par sept prêtres portant sept trompes en corne de bélier. Le septième jour, vous ferez sept fois le tour de la ville, les prêtres sonnant de la trompe et le peuple poussant des cris vers le ciel. Alors les murs de Jéricho s'effondreront. Tous les habitants de la ville mourront, à l'exception de Rahab et de sa famille qui seront épargnés, car c'est la femme qui a caché nos espions.»

Il en advint ainsi. Josué dit à ses hommes de ne faire aucun bruit les six premiers jours ; mais le septième jour, tandis qu'ils effectuaient le septième tour de la ville, Josué dit à son peuple : «Poussez des cris, car le Seigneur vous a livré cette ville !»

Alors les Hébreux poussèrent un cri immense, les prêtres sonnèrent de la trompe et les murs de Jéricho s'effondrèrent. Tous les hommes, toutes les femmes, tous les enfants de la ville furent tués : seuls Rahab et ceux qui vivaient avec elle furent épargnés.

ON DEVAIT CHAUFFER À LA VAPEUR les cornes de béliers pour les courber afin d'en faire des trompes nommées *shofar*. Le son triste et profond de ces cornes retentit encore de nos jours dans les synagogues juives lors de certaines fêtes, comme celle du Grand Pardon, jour durant lequel le peuple réfléchit au mal qu'il a commis.

Les murs de Jéricho s'effondrent.

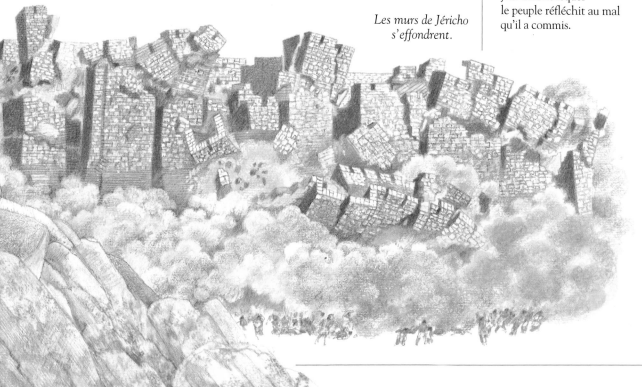

L'appel de Gédéon

ON AVAIT CONQUIS LA TERRE PROMISE. Josué était mort. Les Hébreux avaient maintenant un nouveau et très puissant ennemi, le peuple de Madiân. Quand vint le temps des moissons, les Madianites les attaquèrent, brûlant le blé et massacrant les animaux. Les Hébreux aussi s'étaient mis à adorer différents dieux mais, dans leur désespoir, ils se tournèrent vers le Seigneur pour lui demander son aide.

L'ange de Dieu apparut à Gédéon. «C'est toi qui dois sauver ton peuple de ce fléau», dit l'ange. Gédéon, fatigué d'avoir battu le peu de blé qu'il avait pu soustraire aux Madianites, regarda l'ange avec étonnement. «Mais je suis le plus pauvre des cultivateurs», dit-il.

Dieu lui répondit : «Je serai avec toi.»

Cette nuit-là, obéissant à la parole de Dieu, Gédéon démolit l'autel qui avait été construit au dieu Baal. À la place, il éleva un autel au Seigneur. Le lendemain matin, les Hébreux ramassèrent les débris. «Qui a fait cette chose terrible ?» demandèrent-ils.

On sut bientôt que c'était Gédéon. «Qu'il meure!» cria la foule. Mais le père de Gédéon dit : «Si Baal est un dieu, qu'il prenne lui-même sa revanche !» Le peuple fut d'accord.

Gédéon démolit l'autel de Baal.

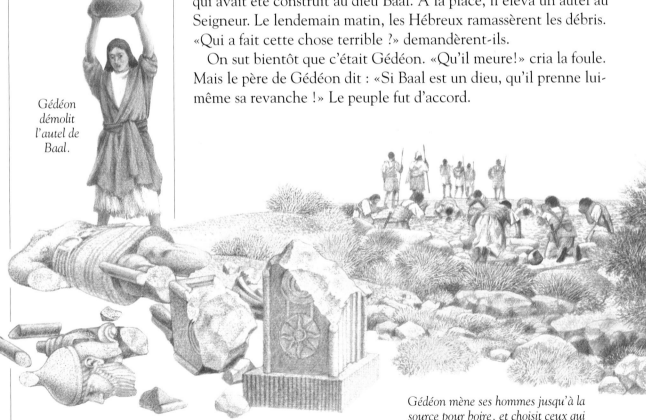

Gédéon mène ses hommes jusqu'à la source pour boire, et choisit ceux qui devront combattre avec lui.

Gédéon rassembla ses forces et dressa un camp à côté de la source de Harod.

«Si parmi vous il y en a qui ont peur, qu'ils s'en aillent maintenant», commanda-t-il. À peu près la moitié de l'armée s'en alla. Alors Dieu lui dit d'emmener les dix mille hommes qui restaient au bord de la source, et de les regarder boire. Dieu dit à Gédéon : «Ceux qui boiront l'eau dans leurs mains, prends-les avec toi ; mais ceux qui s'agenouilleront et tremperont leur visage dans l'eau, renvoie-les.»

Finalement, ce fut avec une troupe de trois cents hommes que Gédéon marcha vers l'armée des Madianites qui campait dans la vallée. Quand l'obscurité tomba, il donna à chacun de ses hommes un cor fait d'une corne de bélier et une cruche d'argile avec une torche allumée. En silence, l'armée israélite entoura le camp ennemi et, à un signal de Gédéon, sonna de la trompe, cassa les cruches et poussa des cris. Les Madianites furent terrifiés et désemparés, ils se mirent à se battre entre eux et à se sauver dans la nuit.

Ainsi Gédéon remporta la victoire sans avoir frappé un seul coup.

Et il devint juge en Israël, chef de tout le peuple.

SUR L'ORDRE DE DIEU, GÉDÉON OBSERVA comment ses soldats buvaient l'eau de la source. Ceux qui prirent l'eau dans leurs mains au lieu de s'agenouiller et de plonger le visage dans la source, furent choisis pour combattre. C'étaient sans doute les plus rapides pour la bataille.

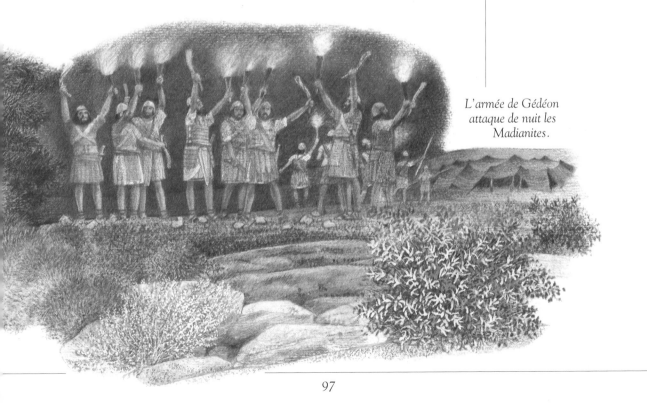

L'armée de Gédéon attaque de nuit les Madianites.

La fille de Jephté

CETTE STATUE EN CALCAIRE REPRÉSENTE LA TÊTE D'UN ROI DES AMMONITES qui vivaient à l'est du pays de Canaan aux environs de 1200 à 600 av. J.-C. Les considérant comme les descendants de Loth, les Hébreux les laissèrent d'abord en paix. Plus tard les Ammonites devinrent leurs ennemis jurés.

UN TAMBOURIN EST FAIT DE PEAU tendue sur un cercle de bois. Les femmes d'Israël jouaient du tambourin dans les fêtes et les processions pour chanter les louanges de Dieu ou pour célébrer le retour de la guerre d'un héros.

EPHTÉ ÉTAIT LE FILS DE GALAAD, mais comme il n'avait pas la même mère que ses frères, ils n'acceptèrent pas qu'il ait part à l'héritage et l'exclurent de la famille. Sachant qu'il ne lui serait pas possible de rester près d'eux, Jephté s'en alla au pays de Tob.

Le temps passa et les Ammonites déclarèrent la guerre aux enfants d'Israël. Ayant entendu dire qu'il était courageux et bon soldat, les Hébreux se rendirent auprès de Jephté, lui demandèrent de devenir leur juge et chef de guerre et de diriger les combats contre leurs ennemis.

«N'est-ce pas vous qui m'avez chassé de mon pays? dit Jephté. Pourquoi venez-vous vers moi ? Je ne suis plus l'un des vôtres.»

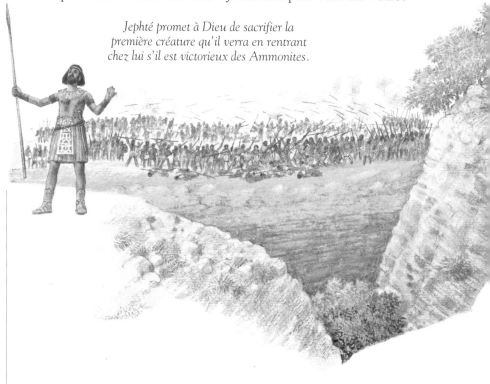

Jephté promet à Dieu de sacrifier la première créature qu'il verra en rentrant chez lui s'il est victorieux des Ammonites.

Ils parvinrent à le persuader d'accepter et de revenir commander leur armée.

D'abord, il envoya un messager au roi des Ammonites, lui demandant de retirer ses troupes de Canaan. Mais le roi refusa. Alors Jephté s'adressa

au Seigneur. «Dieu, si tu me donnes la victoire sur les Ammonites, je te sacrifierai qui je verrai en premier en rentrant chez moi.»

Avec Jephté à leur tête, les Hébreux défirent facilement leurs ennemis. De nombreux Ammonites furent tués, et les autres se sauvèrent. Jephté revint chez lui. Son seul enfant, une fille, sortit en courant de la maison pour l'accueillir. Elle était vêtue d'une robe aux

Jephté déchire ses vêtements en signe de désespoir quand sa fille vient à son devant car il se croit lié par son atroce promesse suivant les idées de ces temps anciens.

La fille de Jephté pleure avec ses amies car elle va bientôt quitter la vie.

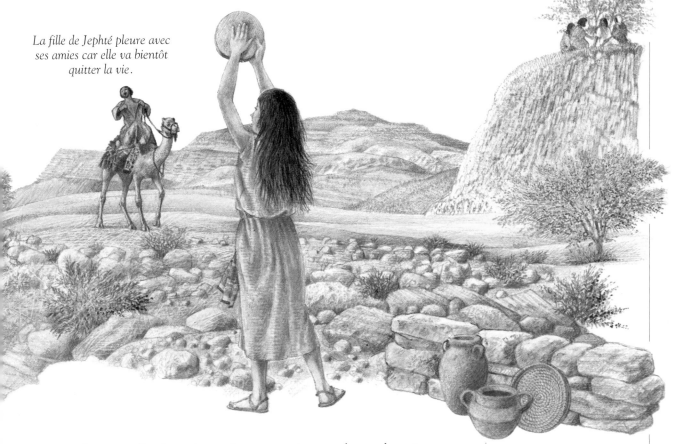

vives couleurs et elle dansait en riant et en jouant du tambourin. Son père tordit ses vêtements de désespoir, se couvrit la face de ses mains et se mit à sangloter. «J'ai fait une promesse à Dieu sur laquelle je ne peux revenir : si je la respecte, toi, ma fille, tu vas mourir !

— Tu dois respecter ta parole, dit-elle. Le Seigneur t'a donné la victoire sur tes ennemis, et il est juste que tu t'acquittes de ton engagement. Laisse-moi seulement quelques semaines pour pleurer de devoir mourir avant d'avoir pu donner la vie à un enfant.»

Ainsi, durant deux mois, elle erra dans les montagnes avec ses amies, pleurant sur la vie qu'elle allait bientôt quitter. Elle revint vers son père qui la sacrifia pour tenir la promesse qu'il avait faite.

TANDIS QUE JEPHTÉ REVENAIT VERS SA MAISON DE MIÇPA, VOICI QUE SA FILLE SORTIT À SA RENCONTRE, DANSANT ET JOUANT DU TAMBOURIN. ELLE ÉTAIT SON UNIQUE ENFANT. JUGES 11, 34

Samson et le lion

DURANT QUARANTE ANS, les enfants d'Israël avaient souffert des Philistins, de cruels ennemis qui habitaient le pays en bordure de mer. L'ange de Dieu apparut à un couple d'Hébreux qui désirait depuis longtemps avoir un enfant. «Vous allez avoir un fils qui remportera une grande victoire sur les Philistins, leur dit l'ange. Mais vous devrez faire attention à ne jamais lui couper les cheveux.» Puis l'ange avertit la femme. «Durant ta grossesse, ne bois ni vin ni boisson alcoolisée, car ton fils sera un nazir, homme consacré à Dieu du début jusqu'à la fin de sa vie.»

LES LIONS ÉTAIENT LES ANIMAUX LES PLUS DANGEREUX que l'on rencontrait au pays de Canaan. Ils habitaient dans les forêts et les halliers et représentaient un véritable fléau pour les hommes et pour le bétail. Samson était si fort qu'il tua un lion à mains nues.

Samson tue un lion en le déchirant avec ses mains.

L'enfant fut appelé Samson ; il devint grand et fort. Un jour, il dit à son père : «Père, j'ai vu une magnifique femme chez les Philistins, à Timna, et je la veux pour épouse.» Ses parents n'étaient pas heureux qu'il ait choisi une Philistine. «Il y a de nombreuses femmes chez les Hébreux qui seraient de bonnes épouses pour toi : ne veux-tu pas chercher d'abord une femme parmi elles ?»

Quand ils virent que Samson était déterminé, ils ne se mirent pas en travers de ses projets.

Samson et ses parents se rendirent donc à Timna et, tandis qu'ils cheminaient entre les vignes, un jeune lion sauta sur eux. Aussi facilement que s'il avait écrasé une mouche, Samson le tua, le déchirant en deux avec ses mains. Puis il se rendit chez la femme, et elle plut à Samson. Il la demanda bientôt en mariage. Un peu plus tard, il vit dans la carcasse du lion qu'il avait conservée un rayon de miel couvert d'abeilles ; il le prit et le mangea, sans craindre de se faire piquer. Il en donna à ses parents sans leur dire d'où il venait.

Samson mange du miel trouvé dans la carcasse du lion.

Pour célébrer son mariage, il invita trente amis de sa femme à un banquet qui dura sept jours, car c'était la coutume du pays. Le premier jour, il proposa une énigme à ses invités, promettant de riches récompenses à celui qui saurait la résoudre. «De celui qui mange est venu ce qui se mange ; et du fort est venu le doux. Qu'est-ce que cela signifie ?» Personne ne put deviner. Durant trois jours, ils se creusèrent la tête ; enfin un des Philistins s'en alla voir la femme de Samson : «Il faut que tu obliges ton mari à te donner la réponse, sinon nous brûlerons ta maison !»

Très effrayée, la femme de Samson alla trouver son mari en pleurant. «Comment peux-tu dire que tu m'aimes si tu ne veux même pas me dire la solution de ton énigme ? Ce n'est pas beaucoup te demander !

— Je ne la dirai à personne, répondit Samson. Pas même à toi.» Mais sa femme le cajola et pleura, jusqu'à ce qu'il lui donne la solution, le septième jour. Elle courut vers ses amis avec la nouvelle. Et quand, ce même soir, Samson posa l'énigme, un des invités se leva. «Je peux répondre ! cria-t-il. Il n'y a rien de plus doux que le miel. Il n'y a rien de plus fort qu'un lion.» Samson, comprenant qu'on s'était joué de lui, fut très en colère. Dans sa rage, il tua trente Philistins. Puis il s'en retourna dans la maison de son père et ne revit plus jamais sa femme.

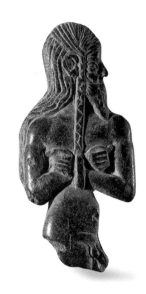

SAMSON, JUGE D'ISRAËL et héros légendaire, est présenté comme un *nazir*, homme consacré à Dieu. Les nazirs ne devaient jamais couper leurs cheveux. Samson portait les siens comme le prince de cette sculpture.

Samson et Dalila

Dalila lie Samson avec sept cordes d'arc.

Elle attache Samson avec une corde.

Elle tisse les longs cheveux de Samson sur son métier.

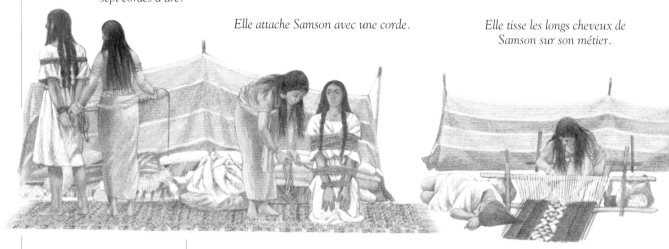

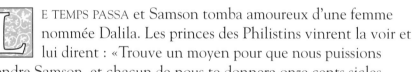

DALILA DIT À SAMSON : «RÉVÈLE-MOI DONC POURQUOI TA FORCE EST SI GRANDE .» JUGES 16, 6

LE TISSAGE CONSISTE À ENTRELACER DES FILS afin d'obtenir un tissu. Cette femme nomade tisse sur un métier horizontal, semblable à celui employé par Dalila.

E TEMPS PASSA et Samson tomba amoureux d'une femme nommée Dalila. Les princes des Philistins vinrent la voir et lui dirent : «Trouve un moyen pour que nous puissions prendre Samson, et chacun de nous te donnera onze cents sicles d'argent.»

Quand Dalila fut seule avec Samson, elle lui posa des questions. «Dis-moi le secret de ta force. Comment pourrait-on te maîtriser ?

— Si on me liait avec sept cordes d'arc qu'on n'aurait pas encore fait sécher, je deviendrais aussi inoffensif qu'un enfant», répondit Samson.

Alors Dalila l'attacha fortement avec sept cordes d'arc fraîches données par les Philistins, qui attendaient dans la pièce voisine. «Les Philistins sur toi !» cria-t-elle. Mais Samson rompit les cordes comme il aurait rompu de simples fils.

«Pourquoi ne m'as-tu pas dit la vérité ? demanda Dalila en colère.

— La vérité ? dit Samson. La vérité c'est que je ne peux être lié qu'avec des cordes neuves.»

Comme la fois précédente, Dalila l'attacha fortement, et comme la fois précédente les Philistins se jetèrent sur lui, mais Samson rompit les cordes aussi facilement que s'il s'était agi d'une toile d'araignée.

La troisième fois que Dalila posa sa question, Samson lui répondit que si elle lui tissait les cheveux sur un métier à tisser, alors il deviendrait faible.

Mais à nouveau, quand les Philistins tentèrent de porter la main sur lui, il se libéra sans peine.

«Comment peux-tu dire que tu m'aimes, sanglota Dalila, alors que tu me mens !» À nouveau elle le pressa de questions et le poussa à bout. Samson, excédé à en mourir, lui livra son secret. «Si on me coupait les cheveux, ma force s'en irait de moi.»

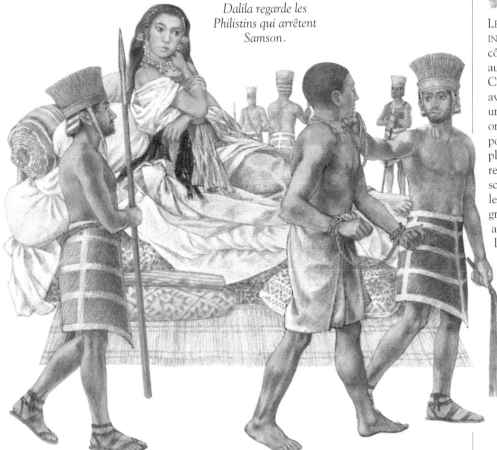

Dalila regarde les Philistins qui arrêtent Samson.

LES PHILISTINS SE SONT INSTALLÉS le long de la côte méditerranéenne, au sud du pays de Canaan, de 1200 à 600 av. J.-C. Ils possédaient une armée bien organisée. Les soldats portaient des coiffures de plumes, dont l'une est représentée sur cette sculpture, et qui les faisaient paraître très grands. Ils combattaient avec des épées et des lances en fer.

Samson est emmené pour être mis aux fers.

Épuisé, il s'endormit sur les genoux de Dalila. Et pendant son sommeil, la femme fit signe à l'un des Philistins qui lui coupa les cheveux. «Samson, les Philistins sur toi !» cria-t-elle. Et Samson, ne se doutant pas que sa force l'avait quitté, se mit sur ses pieds mais fut immédiatement maîtrisé.

Ses ennemis lui crevèrent les yeux et le firent descendre à Gaza où on le jeta en prison. On lui mit des chaînes d'airain autour des chevilles et on lui fit tourner la meule.

Lentement ses cheveux repoussaient.

SAMSON, EXCÉDÉ À EN MOURIR, OUVRIT TOUT SON CŒUR À DALILA ET LUI DIT : «LE RASOIR N'A JAMAIS PASSÉ SUR MA TÊTE, CAR JE SUIS CONSACRÉ À DIEU DEPUIS LE SEIN DE MA MÈRE. SI J'ÉTAIS RASÉ, ALORS MA FORCE SE RETIRERAIT LOIN DE MOI, JE DEVIENDRAIS FAIBLE ET JE SERAIS PAREIL AUX AUTRES HOMMES.»
JUGES 16, 17

Samson dans le temple

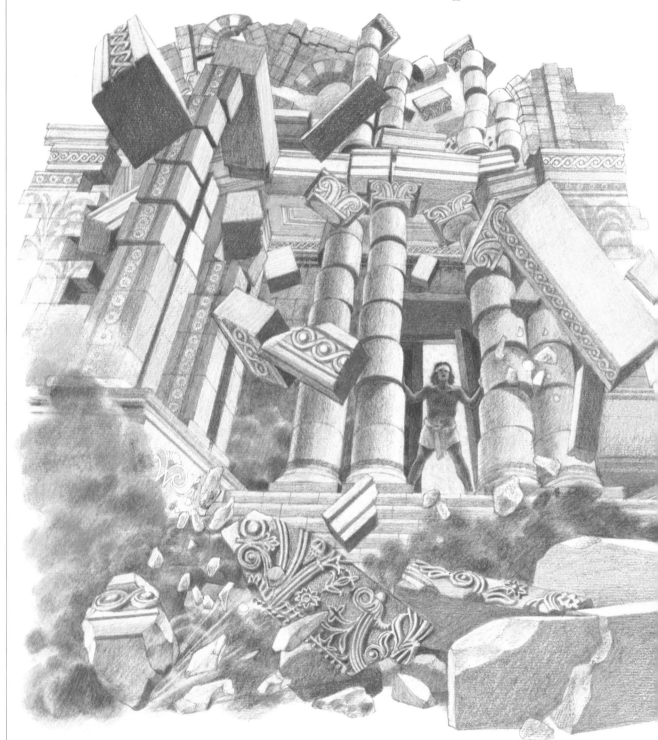

Samson appuie de toutes ses forces sur les piliers du temple.

ES PHILISTINS ÉTAIENT RÉUNIS DANS LE TEMPLE pour offrir un sacrifice à leur dieu, Dagôn. «Que Dagôn soit remercié car il a livré notre ennemi entre nos mains !» disaient-ils. Au milieu des chants et des danses, ils firent venir Samson afin qu'il les divertisse.

«Qu'on nous l'amène ! Voyons un peu le champion des Israélites ! Où est sa force, maintenant ?»

Le prisonnier aveugle fut amené dans le temple et placé entre les piliers de l'entrée, afin que tout le monde puisse le voir. La foule ne cessait de croître et elle se moquait de la faiblesse de Samson.

«Seigneur Dieu, rends-moi ma force encore une fois !» implora Samson en silence.

Prenant appui sur les deux piliers à sa droite et à sa gauche, Samson poussa de toutes ses forces. Il y eut un vacarme effroyable, comme si la terre s'ouvrait, et le temple tout entier s'effondra, tuant tous ceux qui étaient là, ainsi que Samson.

Ainsi, en mourant, Samson remporta encore une victoire sur les Philistins.

SAMSON INVOQUA LE SEIGNEUR ET DIT : «JE T'EN PRIE, SEIGNEUR DIEU, SOUVIENS-TOI DE MOI ET RENDS-MOI FORT, NE SERAIT-CE QUE CETTE FOIS, Ô DIEU, POUR QUE J'EXERCE CONTRE LES PHILISTINS UNE UNIQUE VENGEANCE POUR MES DEUX YEUX.» JUGES 16, 28

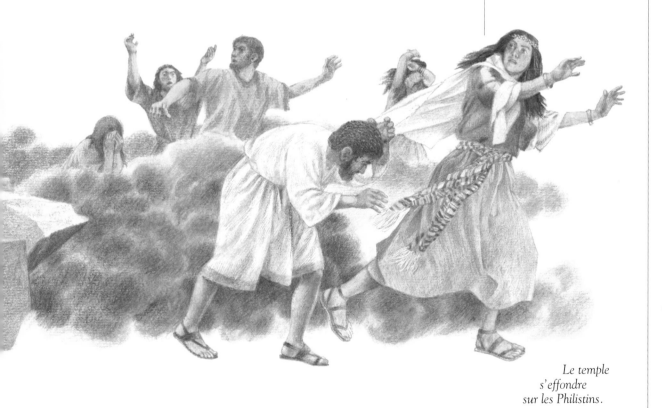

Le temple s'effondre sur les Philistins.

Noémi et Ruth

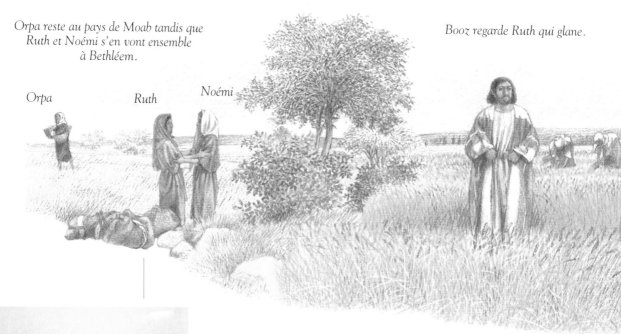

Orpa reste au pays de Moab tandis que Ruth et Noémi s'en vont ensemble à Bethléem.

Orpa Ruth Noémi

Booz regarde Ruth qui glane.

DU PAYS DE MOAB À BETHLÉEM, il y a 80 kilomètres environ. La ville est située au sommet d'une colline et entourée de champs fertiles. C'est la ville natale de David et de Jésus.

DEPUIS DES ANNÉES, la veuve Noémi habitait au pays de Moab. Son mari y était mort, ainsi que ses deux fils. Leurs femmes, Orpa et Ruth, vivaient avec elle. Puis vint un temps où Noémi eut envie de retourner dans son propre pays, à Bethléem. «Nous viendrons avec toi, dirent ses belles-filles.

— Non, dit Noémi. Votre place n'est pas avec moi qui suis une vieille femme. Vous devez rester au pays de Moab qui est votre pays.»

Orpa fut de cet avis, mais Ruth aimait Noémi et ne voulait pas se séparer d'elle. «Où tu iras, je te suivrai, dit-elle. Ta maison sera la mienne, ton peuple sera le mien, ton Dieu sera mon Dieu.» Alors Ruth et Noémi se mirent en route pour Bethléem.

Elles arrivèrent au temps des moissons, et Ruth alla aux champs pour glaner des épis. Booz, un cousin de Noémi, qui était le propriétaire du champ, remarqua la jeune femme et lui demanda qui elle était.

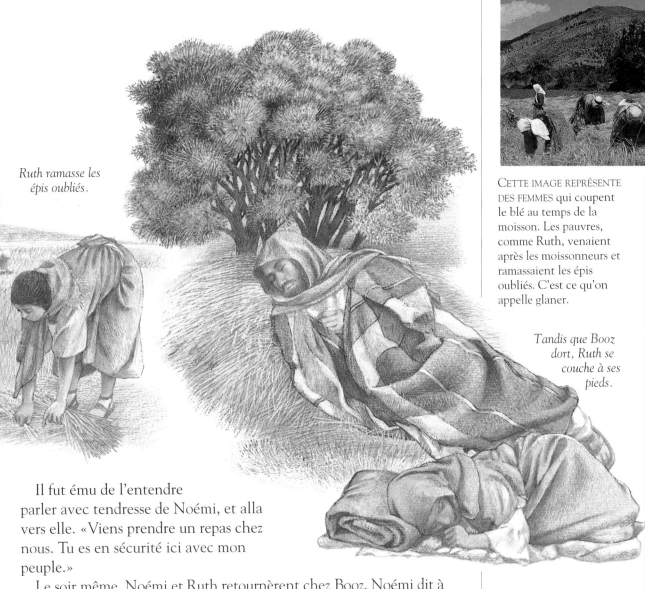

Ruth ramasse les épis oubliés.

CETTE IMAGE REPRÉSENTE DES FEMMES qui coupent le blé au temps de la moisson. Les pauvres, comme Ruth, venaient après les moissonneurs et ramassaient les épis oubliés. C'est ce qu'on appelle glaner.

Tandis que Booz dort, Ruth se couche à ses pieds.

Il fut ému de l'entendre parler avec tendresse de Noémi, et alla vers elle. «Viens prendre un repas chez nous. Tu es en sécurité ici avec mon peuple.»

Le soir même, Noémi et Ruth retournèrent chez Booz. Noémi dit à Ruth : «Attends qu'il s'endorme et va doucement t'étendre à côté de lui.»

Dès qu'elle vit que Booz était endormi, Ruth se coucha à ses pieds. Au milieu de la nuit, il se réveilla en sursaut et vit une silhouette de femme dans l'obscurité. «Qui es-tu ? demanda-t-il.

— Je suis Ruth, et je suis venue pour te demander ta protection.

— Tu as un plus proche parent que moi. Mais s'il ne veut pas s'occuper de toi et de Noémi, je pourrai m'occuper de vous.»

Il en advint ainsi. Ruth et Booz se marièrent, et Ruth mit au monde un fils qui apporta beaucoup de bonheur à Noémi dans son grand âge.

BOOZ MANGEA ET BUT, ET SON CŒUR FUT HEUREUX ; ET IL VINT SE COUCHER AU BORD DU TAS. ALORS RUTH VINT FURTIVEMENT, DÉCOUVRIT SES PIEDS ET SE COUCHA.
RUTH 3, 7

Samuel est appelé au service de Dieu

ELQANA AVAIT DEUX FEMMES, ANNE ET PENINNA. Peninna avait des enfants, Anne n'en avait pas. Tous les ans, ils allaient prier à Silo où se trouvait l'Arche de l'Alliance, et tous les ans Peninna se moquait d'Anne parce qu'elle n'avait pas d'enfants. Une nuit, Anne se rendit au temple et, dans son amertume, elle adressa une prière à Dieu. «Seigneur, je t'en prie, donne-moi un fils et je te promets que je le consacrerai à ton service.»

Éli, le prêtre, la regardait tandis qu'elle priait, puis il la bénit quand elle s'en alla. «Que Dieu exauce ton désir», dit-il.

LE GRAND PRÊTRE portait sur la poitrine un pectoral en linon comme celui qui est représenté ci-dessus. Il est incrusté de douze pierres gemmes qui représentent les douze tribus d'Israël. Le pectoral était attaché à un *éphod*, sorte de pagne que les grands prêtres portaient par-dessus leur robe bleue.

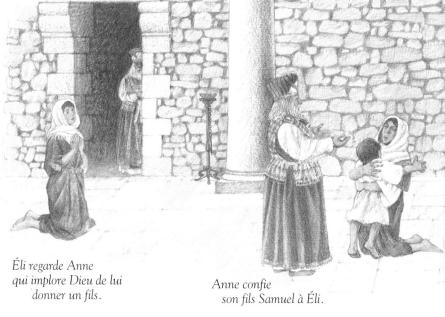

Éli regarde Anne qui implore Dieu de lui donner un fils.

Anne confie son fils Samuel à Éli.

ÉLI APPRENAIT À SAMUEL à observer la loi de Dieu. De la même manière, un rabbin – un maître qui enseigne les lois juives – instruit les jeunes aujourd'hui.

Le temps venu, Anne donna naissance à un fils, qu'elle appela Samuel. Anne éleva l'enfant. Puis, n'oubliant pas la promesse qu'elle avait faite à Dieu, elle mena Samuel au Temple et le confia à Éli. Chaque année, quand elle venait prier à Silo avec son mari, Anne apportait un petit vêtement pour Samuel. Éli s'occupait de l'enfant avec affection et lui apprenait à observer la parole de Dieu. L'enfant grandissait en force et en sagesse, tandis que les deux enfants d'Éli étaient des vauriens.

Une nuit, Samuel fut réveillé par une voix qui l'appelait par son nom. «Me voici», dit-il. Il sauta de son lit et alla voir ce que voulait Éli. «Je ne t'ai pas appelé, dit le vieil homme. Retourne te coucher.»

Mais, peu après, l'enfant entendit à nouveau une voix – «Samuel, Samuel !» – et à nouveau il se rendit près d'Éli. Le prêtre lui assura qu'il n'avait pas parlé. La troisième fois que Samuel entendit la voix, Éli comprit que c'était la voix de Dieu.

Alors Samuel s'étendit dans le noir et attendit.

«Samuel, Samuel !

— Seigneur, répondit l'enfant, parle, ton serviteur écoute !

— Les fils d'Éli sont des vauriens. Dis à leur père qu'ils ne peuvent pas servir comme prêtres ni être pardonnés de leur méchanceté.»

Le lendemain, Samuel rapporta à Éli ce que Dieu lui avait dit. «C'est toi qui seras prêtre, dit Éli. C'est Dieu qui l'a dit.»

LE SEIGNEUR VINT ET SE TINT PRÉSENT. IL APPELA COMME LES AUTRES FOIS : «SAMUEL, SAMUEL !» SAMUEL DIT : «PARLE, TON SERVITEUR ÉCOUTE.» 1 SAMUEL 3, 10

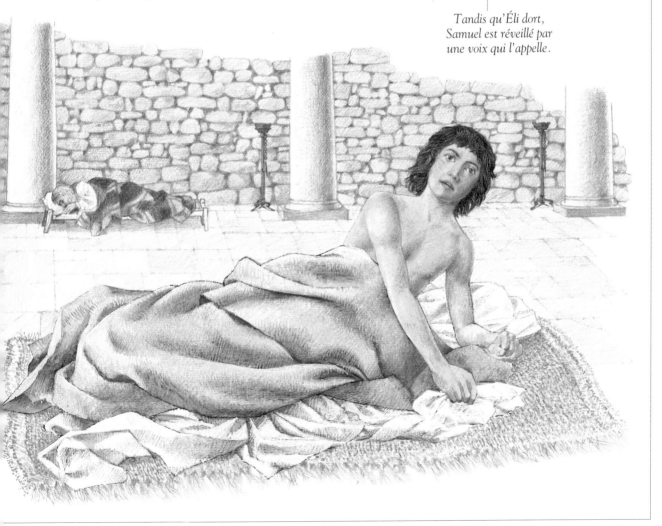

Tandis qu'Éli dort, Samuel est réveillé par une voix qui l'appelle.

L'Arche est prise

LES ISRAÉLITES, BATTUS PAR LES PHILISTINS, décidèrent d'aller chercher l'Arche de l'Alliance au sanctuaire de Silo. Quand l'Arche fut dans leur camp, ils crurent que Dieu serait avec eux et qu'il les sauverait de leurs ennemis. Du camp, un grand cri s'éleva, un cri qui sema la terreur dans les rangs des Philistins.

«Le Dieu des Israélites est un Dieu terrible, se dirent-ils entre eux.

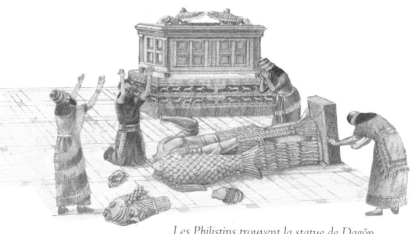

*Les Philistins trouvent la statue de Dagôn
cassée sur le sol près de l'Arche.*

LE PRINCIPAL DIEU DES
PHILISTINS était Dagôn,
dieu du blé et de la
fertilité. Il est parfois
représenté sous une
forme moitié homme,
moitié poisson.

Nous devons combattre avec toute notre force si nous ne voulons pas être vaincus.» À nouveau les Philistins se battirent et défirent le peuple d'Israël, et ils s'emparèrent de l'Arche.

Un homme de la tribu de Benjamin s'échappa de la bataille et se rendit à Silo pour voir Éli, le vieux prêtre.

«Que s'est-il passé, mon fils ? demanda Eli.

— Les Philistins nous ont battus, nous avons subi de lourdes pertes et nos ennemis se sont emparés de l'Arche.»

Quand il apprit que l'Arche de l'Alliance – sur laquelle il avait veillé durant des années – avait été prise, le cœur d'Éli s'arrêta et il tomba mort.

Les Philistins emportèrent l'Arche à Ashdod, et l'installèrent dans le temple de Dagôn, à côté d'une statue de leur dieu. Le lendemain,

la statue de Dagôn gisait sur le sol, devant l'Arche. Étonnés, les prêtres la redressèrent, mais le jour suivant, on trouva encore Dagôn à terre, la tête et les mains brisées. Peu après les Philistins furent frappés par la peste et leurs champs furent infestés de rats.

«Nous devons rendre l'Arche avec des propositions de paix», décidèrent-ils. Alors ils mirent l'Arche sur un chariot et y chargèrent également un coffret d'or. Ils voulaient voir quelle était la puissance du Dieu d'Israël. C'est pourquoi ils attelèrent des vaches au chariot et les laissèrent aller sur la route sans conducteur. Des Israélites qui moissonnaient dans les champs virent approcher le convoi. Emportés par la joie, ils se précipitèrent à son devant et posèrent le fardeau sacré à terre. On offrit un sacrifice de remerciement à Dieu car l'Arche était à nouveau parmi son peuple.

LES ISRAÉLITES SE SERVAIENT DE BŒUFS DE TRAIT pour tirer des charrettes en bois, comme celle que représente l'illustration. Estimés pour leur force, les bœufs servaient également à labourer et à battre le blé.

Des Israélites qui coupent du blé dans les champs voient approcher le chariot qui porte l'Arche.

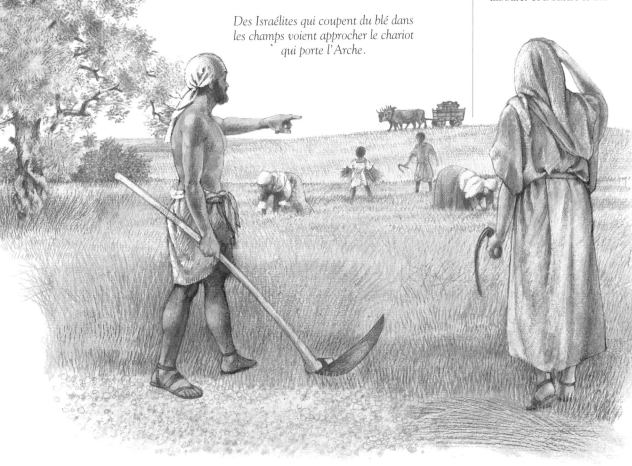

Saül, le premier roi d'Israël

Saül rencontre Samuel sur une colline.

Saül

Samuel

Samuel oint Saül pour le faire roi.

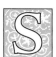

SAMUEL OIGNIT SAÜL
AVEC DE L'HUILE
contenue dans une corne
d'animal. C'était le signe
que Saül était choisi par
Dieu et lui appartenait.
Samuel a sans doute
utilisé de l'huile d'olive,
parfumée avec des
aromates et de la myrrhe.
Les Israélites se servaient
beaucoup d'huile : dans
la cuisine, pour calmer
les blessures et les
contusions, pour préparer
les corps avant
l'enterrement, et aussi
comme combustible pour
les lampes.

S AMUEL DEVENANT VIEUX, le peuple lui demanda de nommer un roi qui régnerait sur lui. Samuel demanda à Dieu ce qu'il devait faire.

«Il y a un homme du nom de Saül, de la tribu de Benjamin, et c'est lui que tu choisiras. Il se fera connaître de toi.»

Peu de temps après, un grand jeune homme vint trouver Samuel sur une colline en dehors de la ville. «J'ai perdu trois de mes ânes, dit-il. Je sais que tu es un prophète : peux-tu me dire où ils sont ?

— Tes ânes vont bien, répondit Samuel. Viens avec moi, car tu seras le premier roi d'Israël.» Saül fut stupéfait. «Mais je ne compte pour rien ! s'exclama-t-il. Je suis de la tribu de Benjamin, la plus petite des tribus d'Israël, et ma famille est une des moins importantes de la tribu.» Samuel le rassura et l'emmena chez lui. Il lui donna de la nourriture et oignit sa tête avec de l'huile.

«Avec cette huile, dit-il, je te déclare roi. Maintenant, tu peux rentrer chez toi. Voici le signe de Dieu pour toi : en route, tu rencontreras deux hommes qui te diront que tes ânes sont retrouvés. Puis tu croiseras trois hommes, le premier menant trois jeunes

chevreaux, le deuxième portant trois miches de pain, le troisième une outre de vin ; ils te donneront deux de leurs miches. Enfin, tu verras un groupe de prophètes chantant et dansant en l'honneur de Dieu : tu te joindras à eux.»

Les choses se passèrent exactement comme il l'avait dit. Après quoi, Samuel rassembla les enfants d'Israël. «Je suis ici pour vous présenter votre roi, leur dit-il. Où est Saül, de la tribu de Benjamin ?» Mais Saül, effrayé, se cachait parmi des bagages. On le trouva et on l'amena devant Samuel. Il dépassait la foule de la tête et des épaules.

SAMUEL DIT
À TOUT LE PEUPLE :
«AVEZ-VOUS VU CELUI
QU'A CHOISI LE SEIGNEUR ?
IL N'A PAS SON PAREIL
DANS TOUT LE PEUPLE.»
TOUT LE PEUPLE FIT
UNE OVATION EN CRIANT :
«VIVE LE ROI !»
1 SAMUEL 10, 24

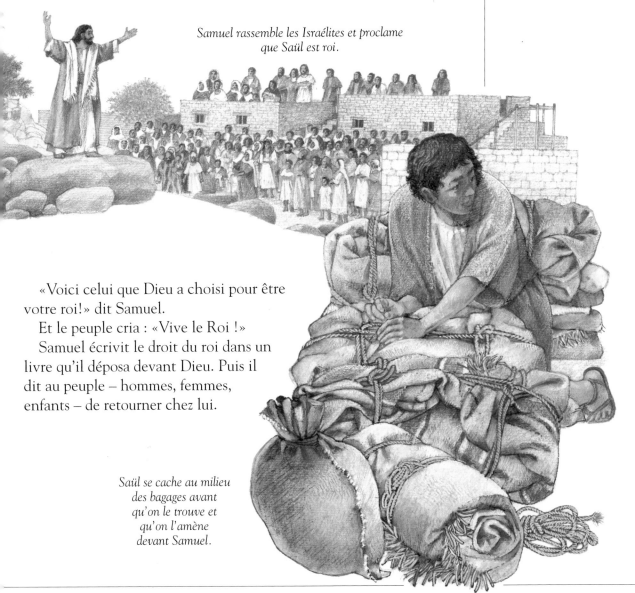

Samuel rassemble les Israélites et proclame que Saül est roi.

«Voici celui que Dieu a choisi pour être votre roi!» dit Samuel.

Et le peuple cria : «Vive le Roi !»

Samuel écrivit le droit du roi dans un livre qu'il déposa devant Dieu. Puis il dit au peuple – hommes, femmes, enfants – de retourner chez lui.

Saül se cache au milieu des bagages avant qu'on le trouve et qu'on l'amène devant Samuel.

La chute de Saül

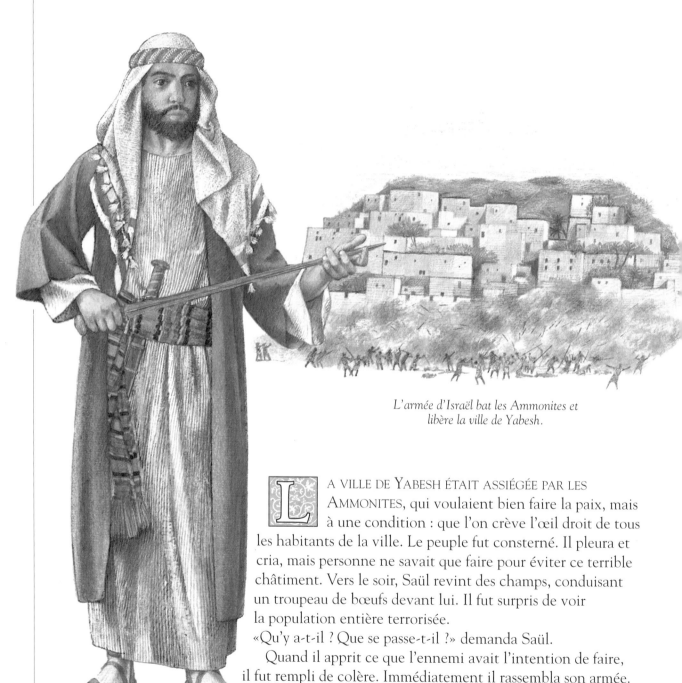

L'armée d'Israël bat les Ammonites et libère la ville de Yabesh.

Saül rassemble toute son armée pour attaquer les Ammonites.

A VILLE DE YABESH ÉTAIT ASSIÉGÉE PAR LES AMMONITES, qui voulaient bien faire la paix, mais à une condition : que l'on crève l'œil droit de tous les habitants de la ville. Le peuple fut consterné. Il pleura et cria, mais personne ne savait que faire pour éviter ce terrible châtiment. Vers le soir, Saül revint des champs, conduisant un troupeau de bœufs devant lui. Il fut surpris de voir la population entière terrorisée.

«Qu'y a-t-il ? Que se passe-t-il ?» demanda Saül.

Quand il apprit ce que l'ennemi avait l'intention de faire, il fut rempli de colère. Immédiatement il rassembla son armée. Il envoya des messagers au peuple de Yabesh, lui promettant que le lendemain même, à l'heure où le soleil atteindrait son point culminant dans le ciel, ils seraient sauvés. Les Israélites attaquèrent les Ammonites tôt le lendemain matin. Vers midi, ils avaient tué ou mis en fuite tous leurs ennemis. Saül

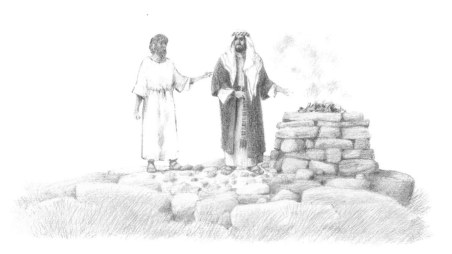

*Samuel reproche à Saül d'avoir allumé
lui-même le feu du sacrifice.*

SAMUEL DIT À SAÜL :
«TU AS AGI COMME
UN FOU ! TU N'AS PAS
GARDÉ LE COMMANDEMENT
DU SEIGNEUR TON DIEU,
CELUI QU'IL T'AVAIT
PRESCRIT.
MAINTENANT, EN EFFET,
LE SEIGNEUR AURAIT
ÉTABLI POUR TOUJOURS
TA ROYAUTÉ SUR ISRAËL.»
1 SAMUEL 13, 13

et son peuple exultaient de joie : ils célébrèrent
leur victoire en offrant des sacrifices au Seigneur.

Saül était roi depuis deux ans quand les Philistins se
réunirent en grand nombre à la frontière du pays d'Israël,
préparant une invasion. Samuel dit à Saül d'attendre sept
jours, puis d'offrir un holocauste avant la bataille. Mais au
bout des sept jours, Samuel ne se montra pas, et Saül
s'impatienta. Il décida de ne pas attendre plus longtemps et
d'allumer lui-même le feu.

Soudain il vit Samuel à ses côtés. «Pourquoi m'as-tu désobéi ?
demanda Samuel.

— Parce que tu n'étais pas venu, et que mes hommes étaient
anxieux. Les Philistins peuvent nous attaquer à tout instant.
Je craignais que, si je n'offrais pas un holocauste au Seigneur,
nous n'emportions pas la victoire.

— Tu n'as pas obéi au commandement de Dieu, lui reprocha
Samuel. Si tu avais obéi à la parole de Dieu, tu aurais été
le fondateur d'un grand royaume. Mais comme tu es allé contre
sa parole, tes fils ne te succéderont pas : une autre famille que
la tienne gouvernera Israël.»

LE PEUPLE D'ISRAËL
N'ÉTAIT PAS LE SEUL À
OFFRIR DES ANIMAUX en
sacrifice sur des autels.
C'était pratique courante
dans le Moyen-Orient
ancien. Les Cananéens
sacrifiaient à leurs dieux
sur des autels
rectangulaires ou ovales,
faits de pierres brutes,
comme celui-ci. Ils
étaient généralement
situés sur des lieux élevés,
tel le sommet des
collines, consacrés à
l'adoration des dieux.

Dieu choisit David

DIEU PARLA À SAMUEL et lui dit d'aller à Bethléem où il trouverait un homme du nom de Jessé. «J'ai choisi pour roi un des fils de Jessé», dit-il.

À Bethléem, l'annonce de l'arrivée de Samuel fit trembler le peuple, car cet homme était grand et puissant. Mais Samuel

Jessé

David, le plus jeune fils de Jessé, garde les moutons.

Samuel

Samuel bénit sept des fils de Jessé, mais il sait qu'aucun n'est l'élu de Dieu.

les rassura. «Je viens vers vous avec des intentions pacifiques, pour vous bénir et prier avec vous.»

L'un après l'autre, les sept fils de Jessé se présentèrent devant le prophète afin qu'il les bénisse. Quand Samuel vit les hommes qui se tenaient devant lui, grands et beaux, il se dit en lui-même : «C'est sûrement l'un d'entre eux qui a été choisi.» Et tandis que chacun des frères s'approchait de lui, il entendait la voix du Seigneur : «Ce n'est pas l'homme. Dieu ne juge pas comme les hommes. Les hommes regardent les apparences, Dieu regarde le cœur.»

Alors Samuel se tourna vers Jessé et lui dit : «Dieu n'a choisi aucun de ces hommes. As-tu d'autres garçons ?

— Le plus jeune, David, est aux champs et garde le troupeau.

— Va le chercher», dit Samuel.

Le garçon, qui avait le teint frais et une belle tournure, arriva en courant. «C'est lui», dit Dieu. Alors Samuel prit l'huile sainte et en oignit David devant toute sa famille. Et, depuis ce jour, l'Esprit du Seigneur fut avec lui.

DAVID ÉTAIT LE PLUS JEUNE FILS DE JESSÉ et, partant, le moins important. Il gardait les moutons de son père sur les collines autour de Bethléem. Dehors par tous les temps, sa vie devait être solitaire : il menait son troupeau dans de bons pâturages et le protégeait de tout danger. Une histoire de la Bible nous raconte comment David risqua sa vie en tuant un ours et un lion qui avaient menacé les moutons.

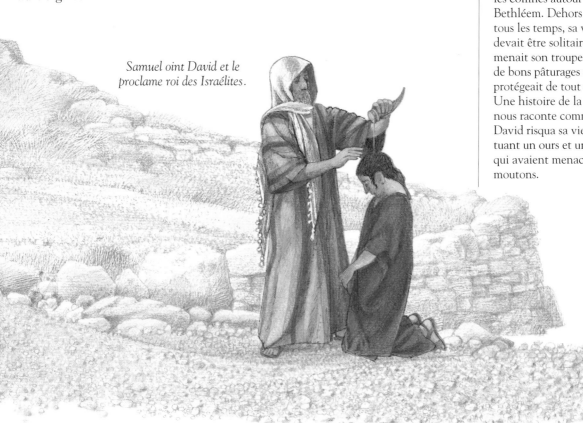

Samuel oint David et le proclame roi des Israélites.

David et Goliath

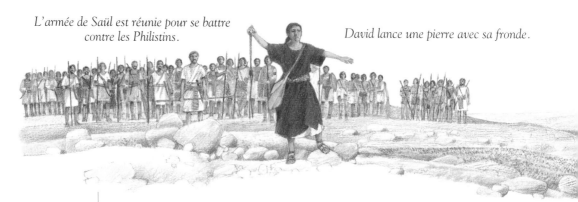

L'armée de Saül est réunie pour se battre contre les Philistins.

David lance une pierre avec sa fronde.

DAVID ÉTAIT BERGER et possédait une fronde pour chasser les animaux qui menaçaient ses moutons. On plaçait une pierre dans la partie centrale et, saisissant les extrémités des lanières, on faisait tournoyer la fronde à grande vitesse. Quand on lâchait une des lanières, la pierre était projetée vers sa cible. Utilisée aussi par les soldats, la fronde était une arme redoutable.

ES PHILISTINS ÉTAIENT PRÊTS POUR LE COMBAT. Les deux armées s'étaient rassemblées sur deux collines séparées par une vallée étroite. Sur l'une se tenaient les Philistins, sur l'autre Saül et les Israélites. Soudain une sorte de géant venant du camp des Philistins s'avança à grands pas vers la vallée. C'était Goliath, de Gat. Il dominait tout le monde ; il portait un énorme casque et une cuirasse de bronze ; ses jambes et ses bras étaient gainés de bronze. Dans une main, il tenait une épée en bronze, dans l'autre une lance dont la pointe était en fer et le manche aussi long qu'un arbre.

«Saül ! hurla Goliath. Je te défie de m'envoyer un de tes hommes pour se battre avec moi ! Que de nous deux dépende l'issue de la guerre !»

À ces mots, Saül trembla, et les Israélites furent remplis d'effroi.

Parmi les soldats de Saül se trouvaient trois des fils de Jessé. Leur frère David avait laissé le troupeau pour leur apporter de quoi manger. Tandis qu'il approchait du camp, il entendit le défi de Goliath et vit que personne n'osait y répondre.

«Je vais combattre le géant, dit-il à Saül.

— Mais tu n'es qu'un jeune garçon. Goliath est un guerrier réputé !»

David parvint à persuader Saül. Refusant les armes et l'armure qu'on lui proposait, il s'en alla au bord du torrent et ramassa cinq pierres bien lisses qu'il mit dans sa sacoche. Puis, sa fronde à la main, il marcha vers Goliath.

DAVID ET GOLIATH

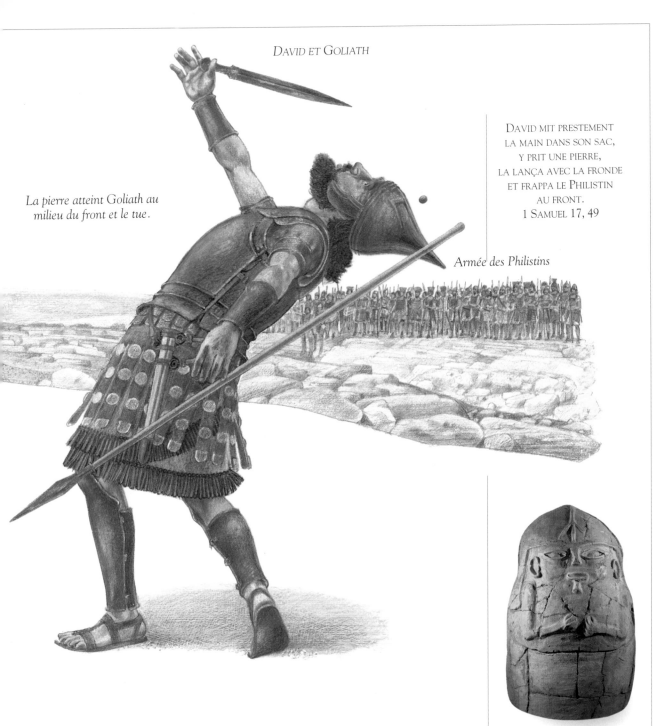

La pierre atteint Goliath au milieu du front et le tue.

DAVID MIT PRESTEMENT
LA MAIN DANS SON SAC,
Y PRIT UNE PIERRE,
LA LANÇA AVEC LA FRONDE
ET FRAPPA LE PHILISTIN
AU FRONT.
1 SAMUEL 17, 49

Armée des Philistins

«Écarte-toi de mon chemin, jeune homme ! cria le champion, la voix lourde de mépris. Je ne me bats pas contre un enfant !

— Tu viens vers moi avec une épée et une lance, mais moi je viens vers toi avec Dieu à mes côtés», dit David.

Il posa son bâton, mit une pierre dans sa fronde et visa. La pierre atteignit Goliath au milieu du front et le géant s'abattit, mort.

Quand les Philistins virent que leur champion était mort, ils firent volte-face et se sauvèrent, laissant les Israélites célébrer leur victoire.

LES PHILISTINS ÉTAIENT UN DES "PEUPLES DE LA MER" qui venaient des îles de la mer Égée. Ils enterraient leurs morts dans des sarcophages qu'ornaient de curieuses sculptures à l'aspect humain.

Saül se retourne contre David

LA HARPE DE DAVID devait ressembler à cette harpe juive, appelée *nevel*. Elle est faite d'une peau d'animal tendue sur une boîte ronde. David jouait peut-être aussi du *kérar*, petit instrument à cordes avec un cadre de bois.

S AÜL FUT TELLEMENT TRANSPORTÉ DE JOIE par la magnifique victoire de David qu'il lui confia un haut commandement dans son armée. Le jeune homme vint s'installer dans la propre maison de Saül, où il fut accueilli par Jonathan, le fils du maître de maison, qui se mit à l'aimer comme un frère et qui parla de lui si élogieusement à son père que Saül, à son tour, se mit à le considérer comme un membre de sa famille. Au bout d'un certain temps, Saül donna sa fille Mikal comme épouse à David. Mikal aimait David depuis longtemps. Ce fut donc une union heureuse.

David était un héros pour le peuple d'Israël. On l'acclamait quand il marchait dans les rues. Partout on racontait sa victoire sur Goliath. Devant lui, des femmes dansaient et chantaient au son du tambourin : «Saül en a battu des milliers, mais David en a battu des myriades !»

Saül essaie de tuer David.

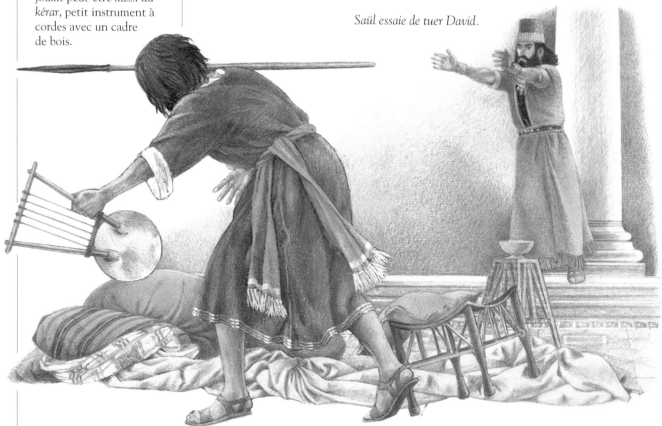

En entendant ces paroles, Saül devenait jaloux. «Si le peuple pense
beaucoup plus de bien de lui que de moi, se dit-il à lui même, il sera
bientôt en possession de mon royaume.»

À partir de ce moment, il se mit à surveiller étroitement David.

Un jour, David jouait de la harpe et Saül l'écoutait. Le roi tenait à
la main la lance qu'il portait toujours avec lui. Soudain submergé par
une vague de haine, il la lança à la tête du jeune homme. David
l'évita de peu mais, comprenant que sa vie était en danger,
il quitta Saül aussi vite que possible et se cacha. Il se rendit d'abord
auprès de Mikal, mais elle lui fit bien vite comprendre qu'il n'était pas
en sécurité avec elle. Elle le fit descendre par la fenêtre à l'aide d'une
corde. Il disparut dans l'obscurité et prit la fuite.

Cette nuit même, des soldats envoyés par Saül firent irruption
dans la maison de David, demandant à le voir. «Il est malade et dans
son lit», dit sa femme. La repoussant, les hommes pénétrèrent dans
la chambre où ils virent ce qui ressemblait à un homme endormi.
Mais ce n'était qu'un mannequin recouvert d'une peau de chèvre
que Mikal avait glissé sous les couvertures pour les tromper.

David avait donc pris la fuite. Saül, poussé par la haine,
ne pensait qu'à la façon de tuer le jeune homme.

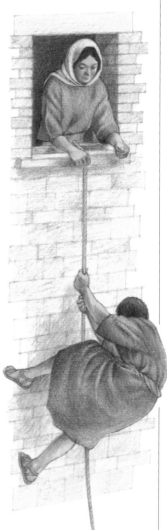

*Mikal aide David à
se sauver par la fenêtre.*

MIKAL FIT DESCENDRE
DAVID PAR LA FENÊTRE.
IL PRIT LA FUITE
ET FUT SAUVÉ.
1 SAMUEL 19, 12

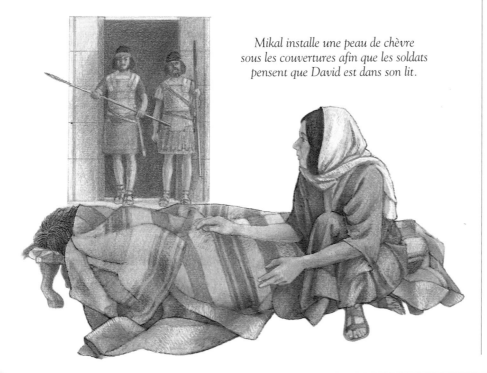

*Mikal installe une peau de chèvre
sous les couvertures afin que les soldats
pensent que David est dans son lit.*

David le hors-la-loi

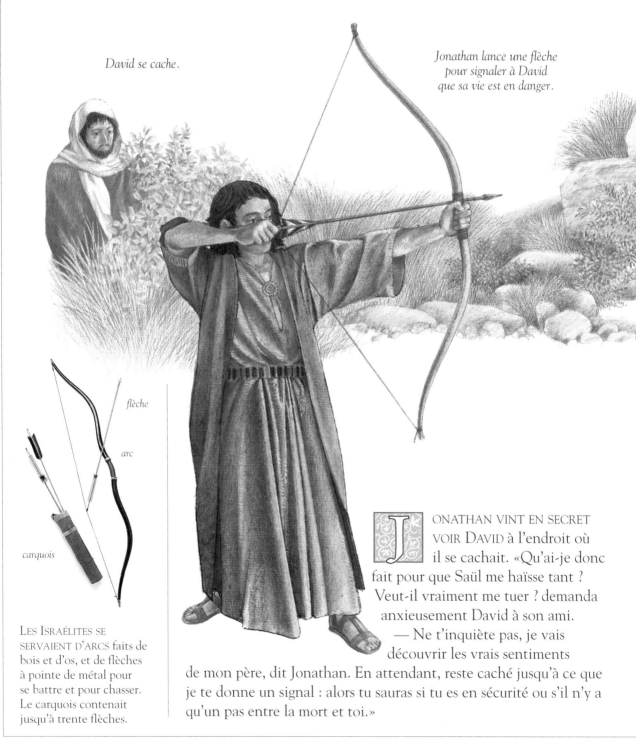

David se cache.

Jonathan lance une flèche pour signaler à David que sa vie est en danger.

flèche

arc

carquois

LES ISRAÉLITES SE SERVAIENT D'ARCS faits de bois et d'os, et de flèches à pointe de métal pour se battre et pour chasser. Le carquois contenait jusqu'à trente flèches.

ONATHAN VINT EN SECRET VOIR DAVID à l'endroit où il se cachait. «Qu'ai-je donc fait pour que Saül me haïsse tant ? Veut-il vraiment me tuer ? demanda anxieusement David à son ami.

— Ne t'inquiète pas, je vais découvrir les vrais sentiments de mon père, dit Jonathan. En attendant, reste caché jusqu'à ce que je te donne un signal : alors tu sauras si tu es en sécurité ou s'il n'y a qu'un pas entre la mort et toi.»

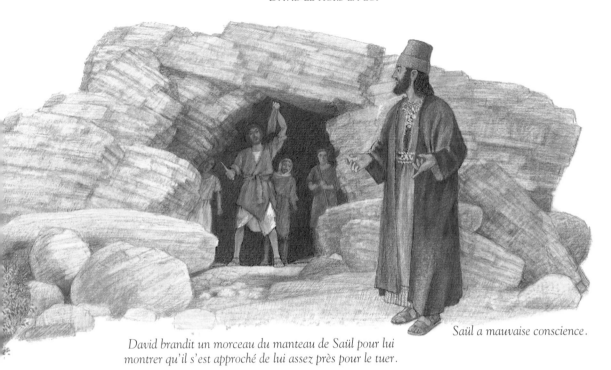

*David brandit un morceau du manteau de Saül pour lui
montrer qu'il s'est approché de lui assez près pour le tuer.*

Saül a mauvaise conscience.

De retour à la maison, Jonathan trouva son père en train de dîner
et il s'assit en face de lui. «Où est David ? demanda le roi.

— Il est parti rendre visite à sa famille à Bethléem. Crois-moi, père,
il ne t'a fait aucun mal», dit Jonathan.

Le visage empourpré de rage, Saül chancela, saisit une épée et, pris
de vin, la lança vers son fils. «Comment oses-tu t'opposer à moi ?
Ramène-moi David car il doit mourir !» cria-t-il.

Le lendemain matin, comme convenu, Jonathan se rendit dans
la prairie où se cachait David. Il lança une flèche qui tomba plus loin
que l'endroit où se cachait son ami. Cela lui signifiait que sa vie était
en danger. Les deux hommes s'embrassèrent tristement. Puis
ils se séparèrent : Jonathan retourna en ville, David s'en alla au loin
où il fut rejoint par un groupe de fidèles compagnons.

Saül sortit avec ses hommes à la recherche de David dans le pays
désert autour d'Ein-Gaddi. Il faisait chaud et il s'abrita dans une
grotte – la grotte même dans laquelle David et ses hommes
se cachaient. Lentement, David se dressa et coupa furtivement
un pan du manteau de Saül. Quand celui-ci eut quitté la grotte,
David l'appela : «Mon seigneur le roi, c'est moi, David ! Vois comme
je me suis approché de toi, assez près pour te tuer ! Et cependant
je t'ai épargné ! Je ne voudrais pas faire de mal à l'oint du Seigneur !»

À ces mots, Saül eut mauvaise conscience. «David, je t'ai mal
traité, tu es un homme bien plus juste que moi ! Que Dieu soit
avec toi ; maintenant, je sais que le roi d'Israël ce sera toi !»

DANS LES COLLINES ET LES
VALLÉES ARIDES des
alentours d'Ein-Gaddi,
près de la mer Morte,
il y avait beaucoup de
grottes naturelles dans
lesquelles David et ses
compagnons pouvaient
se cacher. Dans une
grotte comme celle
représentée ci-dessus,
David avait l'avantage
de voir venir de loin
Saül et son armée.

David et Abigayil

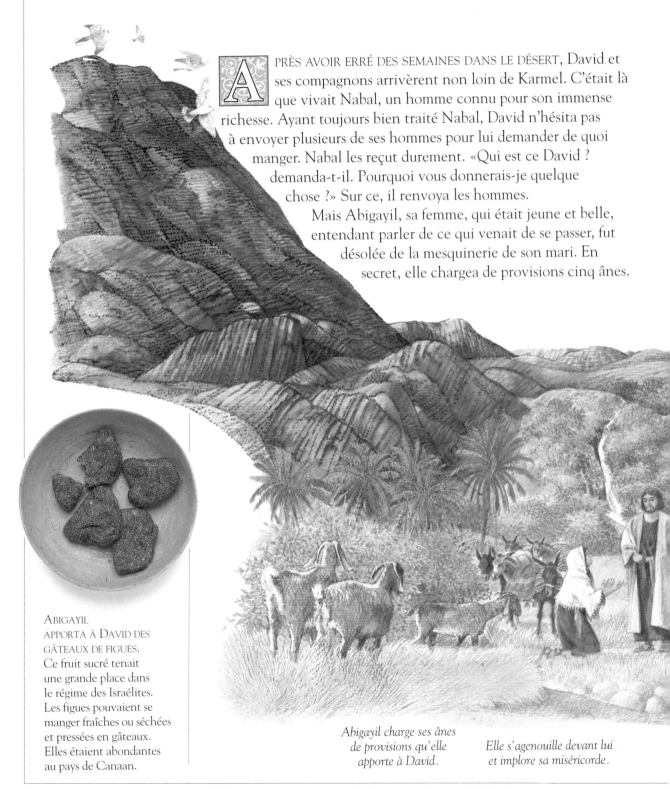

PRÈS AVOIR ERRÉ DES SEMAINES DANS LE DÉSERT, David et ses compagnons arrivèrent non loin de Karmel. C'était là que vivait Nabal, un homme connu pour son immense richesse. Ayant toujours bien traité Nabal, David n'hésita pas à envoyer plusieurs de ses hommes pour lui demander de quoi manger. Nabal les reçut durement. «Qui est ce David ? demanda-t-il. Pourquoi vous donnerais-je quelque chose ?» Sur ce, il renvoya les hommes.

Mais Abigayil, sa femme, qui était jeune et belle, entendant parler de ce qui venait de se passer, fut désolée de la mesquinerie de son mari. En secret, elle chargea de provisions cinq ânes.

ABIGAYIL APPORTA À DAVID DES GÂTEAUX DE FIGUES. Ce fruit sucré tenait une grande place dans le régime des Israélites. Les figues pouvaient se manger fraîches ou séchées et pressées en gâteaux. Elles étaient abondantes au pays de Canaan.

Abigayil charge ses ânes de provisions qu'elle apporte à David.

Elle s'agenouille devant lui et implore sa miséricorde.

Puis, enfourchant elle-même une monture, elle descendit au-devant de David et de ses fidèles compagnons. S'agenouillant à ses pieds, elle demanda miséricorde pour son mari.

«Mon mari est à blâmer de t'avoir refusé de la nourriture, dit-elle. Mais je t'en prie, ne te venge pas !»

David, ému par ces paroles, promit de ne faire aucun mal à Nabal.

Quand Abigayil revint à Karmel, elle trouva son mari qui donnait un festin. Il était entouré de ses amis et tellement ivre qu'elle ne put lui raconter sa visite à David que le lendemain.

Tandis qu'elle parlait, le sang de Nabal se glaça dans ses veines. Son cœur défaillit et se transforma en pierre. Au bout de dix jours, il mourut.

Plus tard, David demanda à Abigayil de devenir sa femme.

TANDIS QUE, MONTÉE SUR UN ÂNE, ELLE DESCENDAIT À L'ABRI DE LA MONTAGNE, DAVID ET SES HOMMES DESCENDAIENT DANS SA DIRECTION. ELLE LES RENCONTRA.
1 SAMUEL 25, 20

Les fidèles compagnons de David montent la garde près de lui.

ABIGAYIL RENCONTRA DAVID DANS UN OUED, près de Karmel. Les oueds sont des torrents qui ne coulent que durant la saison des pluies et restent secs en dehors de cette période. Ils peuvent alors servir de routes. Ils sont nombreux dans les régions désertiques du Moyen-Orient.

La mort de Saül

La magicienne de En-Dor rappelle de la mort l'esprit de Samuel.

L'esprit dit à Saül qu'il sera battu par les Philistins.

Saül comprend que la voix des esprits est celle de Samuel.

LES ISRAÉLITES SE REPRÉSENTAIENT LE MONDE comme un disque plat entouré de mers et reposant sur des piliers. Le *chéol* se trouvait dans les profondeurs de la terre. C'était le lieu où allaient les morts. Saül a sans doute cru que l'esprit de Samuel en revenait.

AMUEL MOURUT et tout le pays le pleura car il était très aimé. Les Philistins étaient à nouveau prêts au combat, et à nouveau les Israélites se préparèrent à se défendre. Quand Saül vit la puissance et le nombre de ses ennemis, son cœur se remplit d'une crainte mortelle. Il adressa des prières à Dieu, mais seul le silence y répondit.

Alors, dans sa détresse, il se souvint avoir entendu parler d'une magicienne qui habitait à En-Dor. Soigneusement déguisé, il se fit accompagner par deux de ses hommes et s'en alla de nuit lui rendre visite. «Demande aux esprits ce qu'il va m'arriver», supplia-t-il. Sachant fort bien que la sorcellerie était interdite par la loi, la femme prit peur, et tout d'abord refusa. Mais Saül la rassura.

«Qui veux-tu que j'évoque pour toi ?

— Samuel.»

Il avait à peine prononcé ce nom que la magicienne poussa des cris d'inquiétude.

«Que vois-tu ? demanda Saül.

— Je vois un vieil homme enveloppé dans un manteau», dit-elle. Immédiatement, Saül comprit que c'était le spectre de Samuel qu'elle avait rappelé de la mort.

«Dieu s'est retiré de toi, dit la voix de Samuel. Demain, les Philistins remporteront la bataille, et toi et tes fils vous périrez.»

Le lendemain, l'armée des Philistins fondit sur les Israélites qui furent rapidement et sauvagement battus. Des centaines d'hommes furent tués, des centaines d'autres se sauvèrent pour se mettre à l'abri. Jonathan et ses frères périrent. Saül, déjà mortellement blessé, se tourna vers son écuyer. «Tue-moi», lui ordonna-t-il.

Mais l'homme prit peur. Il ne pouvait pas tuer son roi.

«Mon seigneur, ce n'est pas possible !» dit-il.

Alors Saül plongea son épée dans sa poitrine.

Quand l'écuyer vit que le roi mourait, à son tour il se jeta sur son épée et mourut avec son roi.

LE MONT GELBOÉ fut le lieu de la terrible bataille entre les Israélites et les Philistins. Cette montagne se trouve au nord du pays de Canaan et surplombe la vallée de Yizréel.

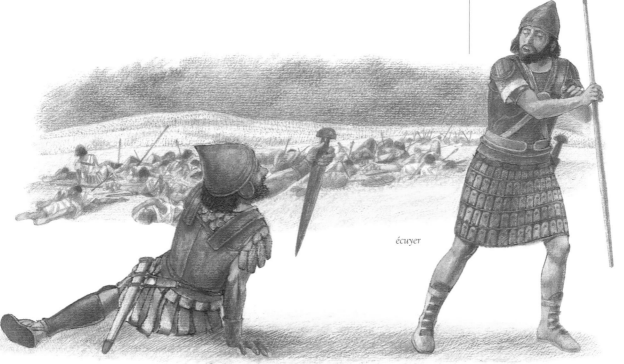

écuyer

Saül, mortellement blessé, ordonne à son écuyer de le tuer.

Longue vie au roi

JÉRUSALEM, APPELÉE AUSSI LA "CITÉ DE DAVID", est devenue le centre politique et religieux des Israélites. À gauche, le Dôme de la Roche, une mosquée bâtie sur l'emplacement du Temple de Salomon. C'est David qui avait fait les plans du Temple, mais c'est Salomon qui le fit construire.

CES DANSEURS FOLKLORIQUES SYRIENS se produisent encore de nos jours. Les Israélites dansaient pour exprimer que Dieu faisait leur joie. En entrant dans Jérusalem, ils dansèrent pour remercier Dieu de leur avoir donné la victoire et pour le glorifier.

TOUTES LES TRIBUS D'ISRAËL se réunirent dans la ville d'Hébron pour proclamer David nouveau roi d'Israël. David conduisit son peuple à Jérusalem, ville qui appartenait aux Jébusites, car il voulait en faire sa capitale. Mais les Jébusites refusèrent d'ouvrir les portes, et laissèrent les nouveaux venus camper devant les murs.

Cependant, certains des hommes de David pénétrèrent au cœur de la ville par une canalisation d'eau et purent alors ouvrir les portes. Une fois entrés, les Israélites battirent les Jébusites et prirent la ville.

L'Arche de l'Alliance fut apportée à Jérusalem, escortée par une foule de milliers de personnes qui chantaient et jouaient de la flûte et du tambourin. Tandis qu'ils franchissaient les portes,

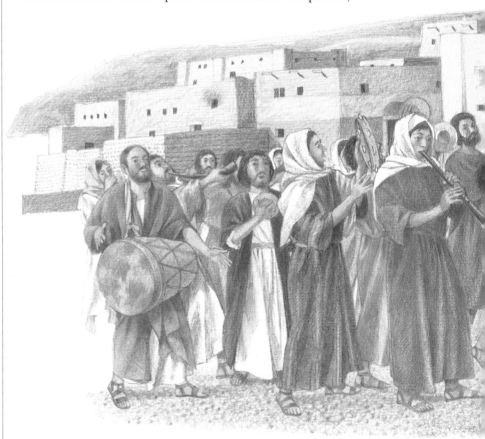

Le peuple escorte l'Arche dans Jérusalem.

des trompettes retentirent et David, transporté de joie, retira
ses vêtements royaux et se mit à danser devant l'Arche de l'Alliance.

Quand l'Arche arriva à la tente de cérémonie – le Tabernacle –
construite pour l'abriter, David offrit des holocaustes au Seigneur.
Puis il bénit son peuple et distribua à tous des gâteaux et du vin.

Mikal, la femme de David, le regardait d'une fenêtre tandis qu'il
se mêlait librement à la foule. «Quelle honte de voir de roi d'Israël
se mélanger au commun des mortels !» dit-elle avec mépris.

Mais David répondit : «Rien de ce que je fais pour la gloire de Dieu
n'est honteux : la honte est sur ceux qui me méprisent pour ces choses
que je fais !» Alors David décida qu'on construirait un temple en
l'honneur du Seigneur.

OR, QUAND L'ARCHE
DU SEIGNEUR ENTRA DANS
LA CITÉ DE DAVID, MIKAL,
FILLE DE SAÜL, SE PENCHA
À LA FENÊTRE : ELLE VIT LE
ROI DAVID QUI SAUTAIT
ET TOURNOYAIT DEVANT
LE SEIGNEUR ET ELLE LE
MÉPRISA DANS SON CŒUR.
2 SAMUEL 6, 16

*Mikal observe David
avec mépris.*

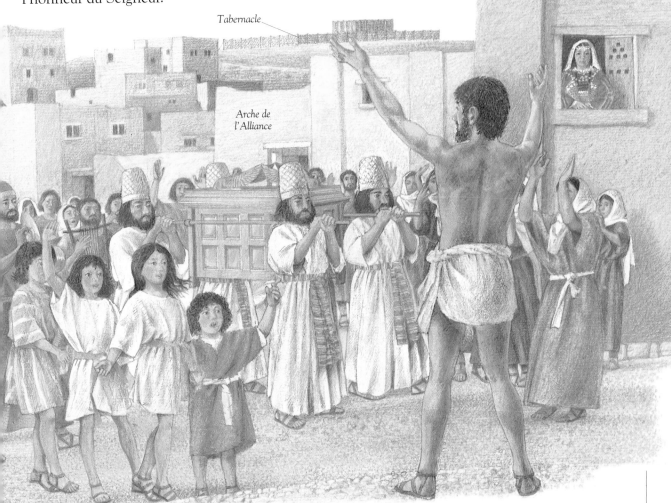

Tabernacle

Arche de
l'Alliance

David danse devant l'Arche.

David et Bethsabée

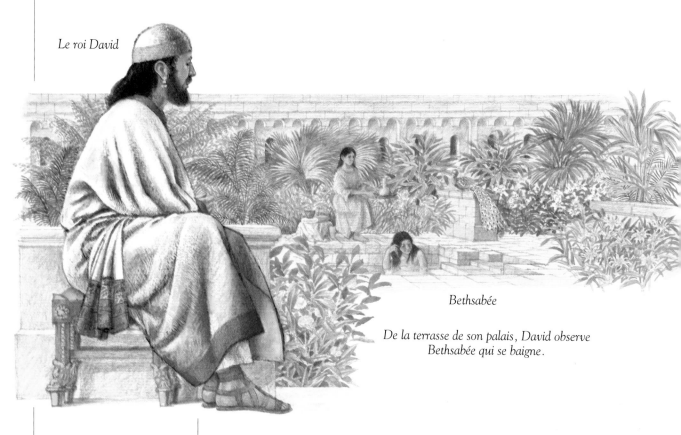

Le roi David

Bethsabée

De la terrasse de son palais, David observe Bethsabée qui se baigne.

CETTE STATUETTE EN ARGILE, représentant une femme se baignant, date d'environ 1000 av. J.-C. Après s'être lavée, Bethsabée a sans doute enduit sa peau d'huile parfumée.

LES ARMÉES DU ROI DAVID combattaient au loin, mais le roi était resté à Jérusalem. Un soir qu'il était assis sur la terrasse de son palais, il vit une femme très belle qui se baignait et se peignait les cheveux. Il envoya un messager pour savoir son nom : c'était Bethsabée, la femme d'Urie le Hittite.

David avait été si frappé par sa grâce et sa beauté qu'il ordonna qu'on lui amène Bethsabée. Il lui parla, lui fit la cour et l'aima. Plus tard elle lui dit qu'elle portait un enfant de lui.

Immédiatement, David fit revenir son mari, Urie, qui était l'un de ses meilleurs généraux. Il lui demanda un rapport sur la guerre, puis lui dit d'aller passer la nuit chez lui. Le lendemain, cependant, on informa David qu'Urie avait passé la nuit à la porte du palais.

«Pourquoi n'es-tu pas allé chez toi voir ta femme ? lui demanda-t-il.

— Comment pourrais-je manger et boire avec ma femme, et dormir à l'abri de mon propre toit quand je sais que toute ton armée campe au loin, prête à se battre pour le pays ?» dit Urie.

David renvoya Urie vers le champ de bataille avec une lettre pour

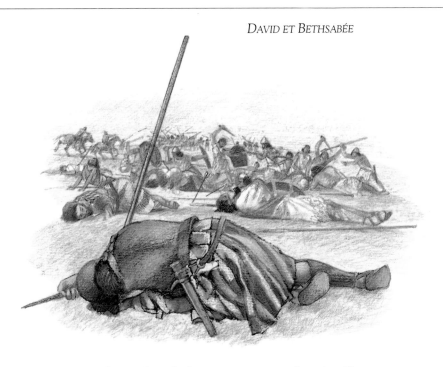

Urie, le mari de Bethsabée, est tué au cours d'une bataille.

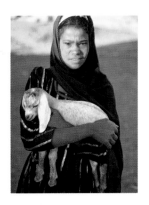

GÉNÉRALEMENT, LES ISRAÉLITES n'avaient pas d'animaux de compagnie, mais un agneau qui avait perdu sa mère avait besoin de soins attentifs. Un berger ou une bergère pouvait recueillir un agneau orphelin et le ramener dans sa famille, comme l'homme pauvre de l'histoire de Nathan.

LE PAUVRE N'AVAIT RIEN DU TOUT, SAUF UNE AGNELLE, UNE SEULE PETITE, QU'IL AVAIT ACHETÉE. IL LA NOURRISSAIT. ELLE GRANDISSAIT CHEZ LUI EN MÊME TEMPS QUE SES ENFANTS.
2 SAMUEL 12, 3

Joab, le commandant de l'armée : «Tu placeras Urie en première ligne, là où le combat est le plus dangereux.» Joab fit comme on le lui avait ordonné et, durant le combat qui suivit, Urie fut tué.

Bethsabée pleura son mari. Quand la période de deuil fut passée, elle devint la femme de David. Puis elle mit au monde un fils.

Cela déplut au Seigneur : il envoya le prophète Nathan pour reprocher à David sa conduite avec Urie qui avait été un courageux et fidèle serviteur.

Nathan raconta une histoire au roi. «Il y avait deux hommes. L'un était riche, l'autre était pauvre. Le premier possédait de nombreux troupeaux de petit et gros bétail, le second ne possédait qu'une agnelle qu'il aimait comme une fille et qu'il nourrissait de sa propre nourriture. Un voyageur arriva dans la maison de l'homme riche et demanda à manger. L'homme riche, qui ne voulait pas perdre un seul de ses moutons, tua la petite agnelle de l'homme pauvre, la fit rôtir et la donna à manger à son hôte.»

David fut choqué par l'histoire de Nathan. «L'homme qui a fait cela mérite la mort ! dit-il avec colère.

— Cet homme, c'est toi, dit Nathan. Tu dois donc être puni. Tu as péché contre Dieu. Ton fils mourra !»

Nathan raconte à David l'histoire d'un pauvre homme qui donne de sa propre nourriture à sa petite agnelle.

La révolte d'Absalom

Absalom et ses hommes se révoltent contre David, mais sont défaits au cours d'une bataille.

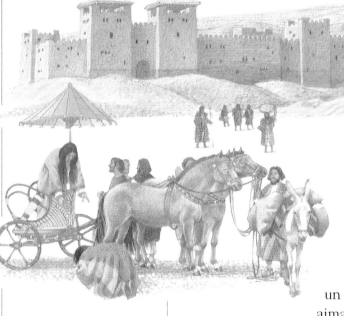

Absalom attend aux portes de la ville et parle à tous ceux qui viennent voir le roi.

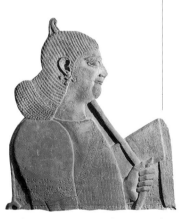

AU PAYS DE CANAAN, les hommes et les femmes portaient souvent des cheveux longs et bien peignés. Ici, un fonctionnaire assyrien aux longs cheveux soigneusement bouclés. Absalom se coupait les cheveux avec un rasoir une fois par an.

COMME NATHAN L'AVAIT ANNONCÉ, le fils de Bethsabée mourut, mais plus tard elle donna naissance à un autre garçon qu'on appela Salomon. Dieu aimait Salomon, mais le roi David eut beaucoup d'autres enfants de beaucoup d'autres femmes. Ses fils se fâchèrent les uns avec les autres. L'un d'eux, Absalom, se querella avec un de ses demi-frères et le tua. Il fut donc obligé de fuir et de se cacher. Cependant, David se laissa attendrir et permit à Absalom de revenir à Jérusalem.

Absalom était un jeune homme d'une exceptionnelle beauté, particulièrement fier de son épaisse et longue chevelure. Il était également ambitieux et secrètement déterminé à succéder à son père comme roi d'Israël. Il avait un char et des chevaux et cinquante hommes à son service. Chaque matin, il se tenait aux portes de la ville et parlait à tous ceux qui venaient voir le roi.

Étant devenu populaire parmi le peuple, Absalom se rendit à Hébron et y leva une puissante armée avec laquelle il provoqua son père.

David sortit de Jérusalem à la tête de plusieurs milliers d'hommes. Il donna des instructions précises à tous ses capitaines : «Ménagez le jeune Absalom.»

Après une longue bataille, les rebelles furent mis en fuite. Absalom lui-même se sauva sur une mule qui, effrayée par le fracas du combat,

s'emballa sous le couvert d'un bois. Tandis qu'il galopait au milieu des arbres, les longs cheveux d'Absalom se prirent dans les branches d'un chêne, et il y resta pendu.

Un des hommes de David le trouva ainsi, et s'en vint le dire à Joab, le commandant des armées du roi. «Vous avez vu Absalom ! s'exclama Joab. Pourquoi ne l'avez-vous pas tué immédiatement ? Je vous aurais donné une bonne récompense !

— Je ne l'aurais pas acceptée, dit le soldat. Je ne lèverai pas la main contre lui, car le roi David nous a recommandé de ménager son fils.»

Joab, en colère, saisit trois lourdes lances. En compagnie de son écuyer, il se hâta vers l'endroit où Absalom

Joab

La longue chevelure d'Absalom est prise dans les branches d'un chêne.

Joab et son écuyer se rendent à l'endroit où est pendu Absalom.

se trouvait pendu, prisonnier des branches de l'arbre, et enfonça les lances dans sa poitrine. Puis il donna l'ordre que le corps d'Absalom soit jeté dans une fosse au plus profond de la forêt et recouvert de pierres.

Quand David apprit la nouvelle de la mort d'Absalom, il fut rempli de tristesse. «Mon fils, mon fils ! pleura-t-il. Si au moins j'étais mort à ta place !»

LE CHÊNE KERMÈS était une des nombreuses espèces qui poussaient autrefois au pays de Canaan. On trouve encore des chênes au Moyen-Orient.

La sagesse du roi Salomon

Le roi dit : «Apportez-moi une épée !» Et l'on apporta l'épée devant le roi. Et le roi dit : «Coupez en deux l'enfant vivant et donnez-en une moitié à l'une et une moitié à l'autre.»
1 Rois 3, 24-25

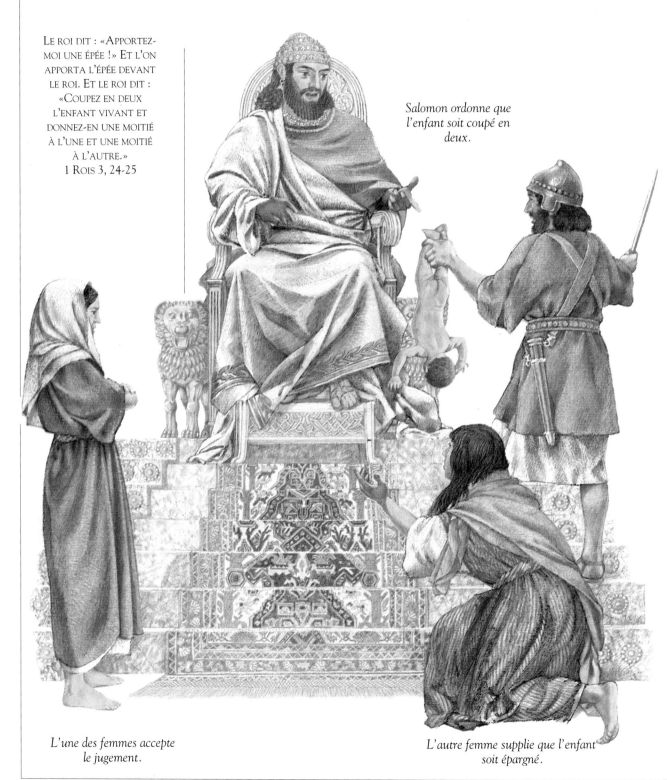

Salomon ordonne que l'enfant soit coupé en deux.

L'une des femmes accepte le jugement.

L'autre femme supplie que l'enfant soit épargné.

 UAND DAVID SE SENTIT MOURIR, il fit venir son fils Salomon. «Bientôt je ne serai plus là pour te conseiller, dit-il. Sois toujours fort et droit, et obéis à la parole de Dieu ! Si tu te comportes ainsi, le Seigneur sera avec toi.»

Après la mort de David, Salomon devint roi d'Israël et se maria avec la fille de Pharaon, le roi d'Égypte, avec qui il avait signé un traité.

Une nuit, Dieu lui apparut en songe. «Demande-moi ce que tu désires le plus, et je te le donnerai.

— Tu m'as fait roi d'un grand peuple, répondit Salomon. Mais je ne sais pas plus gouverner qu'un enfant : Seigneur, donne-moi la sagesse !»

Cette réponse plut à Dieu. «Parce que tu ne m'as rien demandé pour toi-même, ni une longue vie, ni la richesse, ni la victoire sur tes ennemis, je t'exaucerai. Si tu fais le bien et si tu obéis à mes lois, je te donnerai un cœur plein de sagesse et de compréhension et il n'y aura pas de meilleur roi que toi.»

Peu après, deux femmes vinrent trouver Salomon. Elles habitaient la même maison et venaient toutes deux de mettre au monde un enfant. Mais l'un des enfants était mort et chacune des deux mères prétendait que l'enfant vivant était le sien.

«C'est son enfant qui vient de mourir, dit la première femme avec insistance. Penses-tu que je ne reconnais pas mon propre enfant ?

— Non, non ! cria l'autre femme. C'est le sien qui est mort : durant la nuit, quand je dormais, elle est venu voler le mien qui reposait à mon côté.

— Qu'on m'apporte mon épée ! dit Salomon. Coupez l'enfant vivant en deux, et donnez-en une moitié à chacune des femmes qui se tiennent là.

— Oui, il ne sera ni à moi ni à toi ! dit l'une d'elles. Coupez-le en deux !»

Mais l'autre éclata en sanglots et se tordit les mains.

«Ne tue pas mon enfant ! cria-t-elle. Je préfère qu'on le donne à cette femme plutôt que de le voir mourir !»

Ainsi Salomon sut que c'était elle la mère et il lui rendit son enfant.

Quand le peuple entendit parler du jugement de Salomon, il considéra son roi avec encore plus de respect, car une telle sagesse ne pouvait venir que de Dieu.

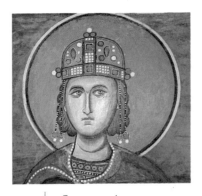

SALOMON ÉTAIT CONNU POUR SA GRANDE SAGESSE qui apparaît dans l'histoire des deux femmes : il savait qu'une mère ne voudrait pas que son enfant soit tué. Le roi laissa de nombreux écrits pleins de sagesse : on lui attribue la plus grande part du Livre des Proverbes. Sous son règne, les Israélites vécurent un âge d'or de paix et de prospérité : la construction du Temple de Jérusalem en est la plus belle illustration.

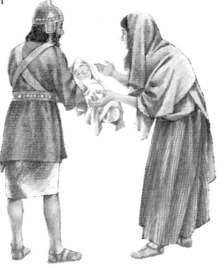

L'enfant est remis à sa mère.

Le temple de Salomon

DE GRANDS CÈDRES au feuillage étalé recouvraient les collines du Liban au temps de Salomon. Leur bois était apprécié pour sa beauté, son parfum et sa dureté.

MAINTENANT QUE LA PAIX était enfin rétablie, le plus cher désir de Salomon était de mener à bien le dessein de David, son père : construire un temple pour y adorer Dieu. Il envoya des messagers à Hiram, roi de Tyr, pour lui demander du bois de cèdre du Liban. De grands arbres furent donc abattus, puis réunis en trains de flottage afin d'aller jusqu'à la côte. En même temps, des milliers d'ouvriers se mirent à tailler et travailler des pierres pour les fondations et les murs du Temple.

Il fallut quatre ans pour poser les fondations, et trois pour construire l'édifice. À l'intérieur, les murs étaient en bois de cèdre sculpté de décors de fleurs et d'arbres et peint en or. L'autel également était recouvert d'or.

Quand la construction fut achevée, Salomon, accompagné des prêtres et des chefs des tribus, transporta l'Arche de l'Alliance dans le Temple, où elle fut précieusement installée dans le sanctuaire intérieur. Soudain le Temple fut rempli d'une nuée qui empêcha les prêtres d'accomplir leur service. C'était la gloire du Seigneur qui remplissait la maison du Seigneur.

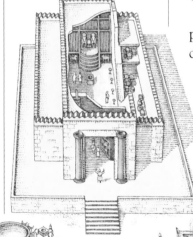

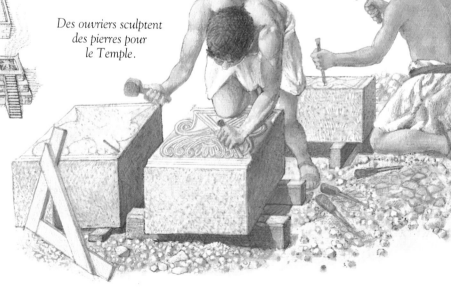

Des ouvriers sculptent des pierres pour le Temple.

LE TEMPLE DE SALOMON remplaça le Tabernacle, tente sacrée, et offrit à l'Arche de l'Alliance une demeure permanente. L'Arche, surmontée de deux chérubins déployant leurs ailes, fut placée dans la pièce la plus centrale du Temple, le Saint des Saints. Le Temple était très important dans la foi des Israélites car c'était la maison du Seigneur (voir page 17).

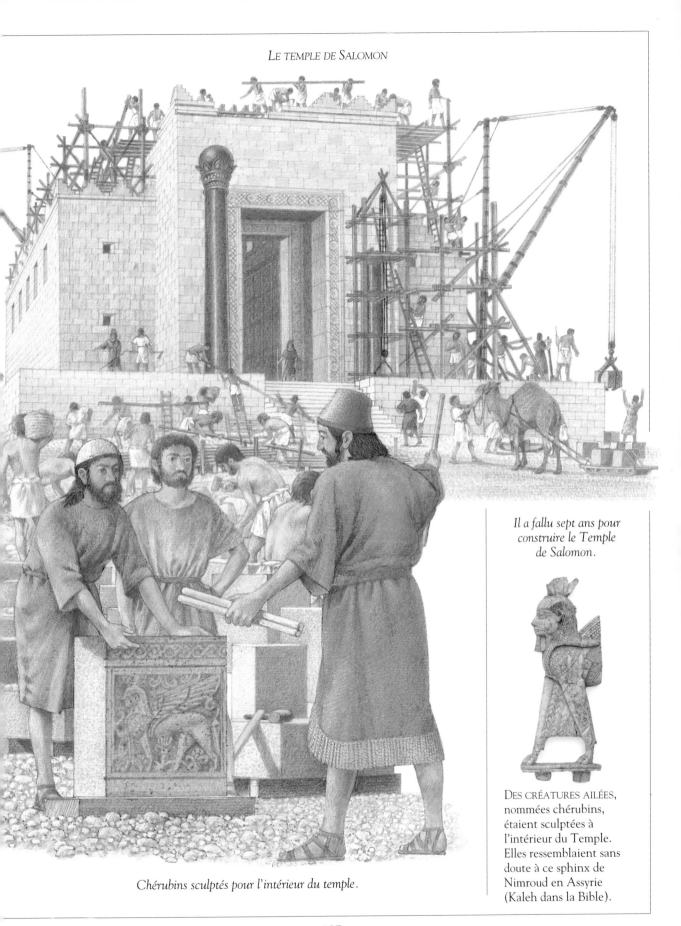

Chérubins sculptés pour l'intérieur du temple.

Il a fallu sept ans pour construire le Temple de Salomon.

DES CRÉATURES AILÉES, nommées chérubins, étaient sculptées à l'intérieur du Temple. Elles ressemblaient sans doute à ce sphinx de Nimroud en Assyrie (Kaleh dans la Bible).

La reine de Saba

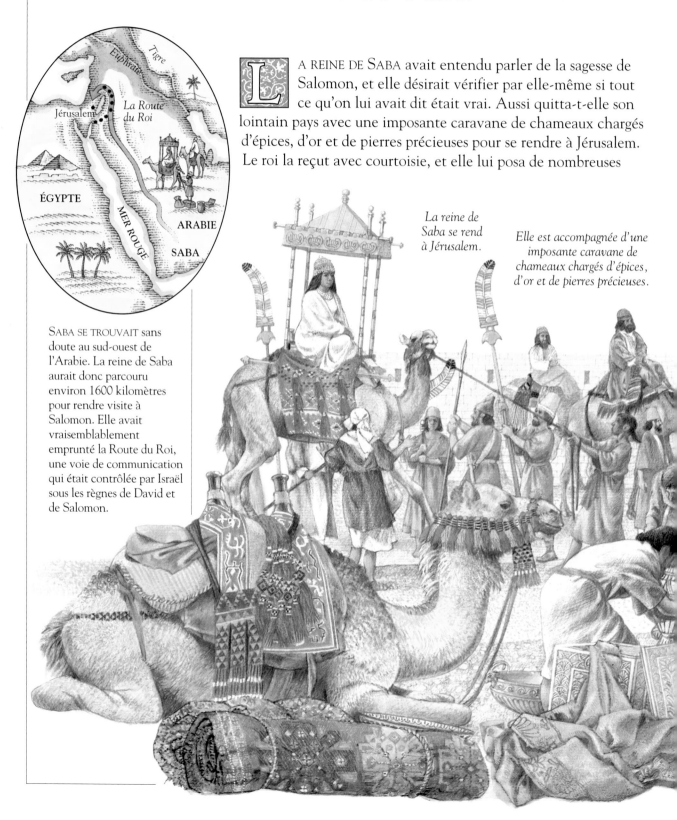

LA REINE DE SABA avait entendu parler de la sagesse de Salomon, et elle désirait vérifier par elle-même si tout ce qu'on lui avait dit était vrai. Aussi quitta-t-elle son lointain pays avec une imposante caravane de chameaux chargés d'épices, d'or et de pierres précieuses pour se rendre à Jérusalem. Le roi la reçut avec courtoisie, et elle lui posa de nombreuses

La reine de Saba se rend à Jérusalem.

Elle est accompagnée d'une imposante caravane de chameaux chargés d'épices, d'or et de pierres précieuses.

SABA SE TROUVAIT sans doute au sud-ouest de l'Arabie. La reine de Saba aurait donc parcouru environ 1600 kilomètres pour rendre visite à Salomon. Elle avait vraisemblablement emprunté la Route du Roi, une voie de communication qui était contrôlée par Israël sous les règnes de David et de Salomon.

Tigre

Euphrate

Jérusalem

La Route du Roi

ÉGYPTE

MER ROUGE

ARABIE

SABA

questions plus difficiles les unes que les autres. Mais rien n'était trop compliqué pour Salomon qui répondit à toutes.

Alors elle regarda autour d'elle, observa les serviteurs et les ministres, le palais couvert d'or et le peuple heureux et prospère, et elle comprit qu'elle avait devant elle un homme à la fois sage et bon. «Je ne voulais pas croire ce que l'on racontait tant que je n'avais pas vu de mes propres yeux, dit-elle. Heureux peuple d'Israël !»

Elle fit de magnifiques présents à Salomon, et celui-ci à son tour lui offrit tout ce que son cœur désirait. Sa richesse et sa générosité étaient sans limites, et la reine regagna son pays, comblée des richesses d'Israël.

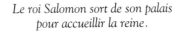

Le roi Salomon sort de son palais pour accueillir la reine.

SABA ÉTAIT DEVENU UN PAYS RICHE grâce au commerce des épices, des pierres précieuses et de l'or. Quand la reine de Saba rendit visite au roi Salomon, elle apporta des cadeaux de valeur, car elle espérait sans doute signer un accord commercial avec le roi.

LA LÉGENDE RACONTE que la reine de Saba régnait sur l'Éthiopie et l'Égypte. Aujourd'hui, cependant, la plupart des spécialistes pensent qu'elle venait d'Arabie.

Élie au désert

APRÈS LA MORT DE SALOMON, son fils Roboam devint roi. Il y avait des troubles parmi les tribus du nord, mais Roboam n'entendit pas les plaintes du peuple. Les tribus se soulevèrent et le royaume fut divisé en deux, entre Israël et Juda. Alors le peuple d'Israël se détourna de Dieu. Les temps étaient mauvais. Le prophète Élie prédit qu'il y aurait une période de sécheresse durant plusieurs années.

Le Seigneur parla à Élie : «Rends-toi au bord du ruisseau qui court dans le ravin de Kerith, et cache-toi là. Tu boiras l'eau du torrent et les corbeaux t'apporteront de la nourriture.» Et en effet, chaque matin, des corbeaux arrivaient avec du pain et de la viande dans leur bec ; mais bientôt le torrent fut à sec à cause du manque de pluie.

Dieu dit à Élie de se rendre à Sarepta près de la ville de Sidon. Là il rencontra une femme qui ramassait du bois.

SALOMON, qui appartenait à la tribu de Juda, n'avait pas toujours bien traité les tribus du nord. Quand Roboam devient roi, ces tribus se soulevèrent. Le royaume se divisa donc en deux : Israël au nord, avec Samarie comme capitale, et Juda au sud, autour de Jérusalem.

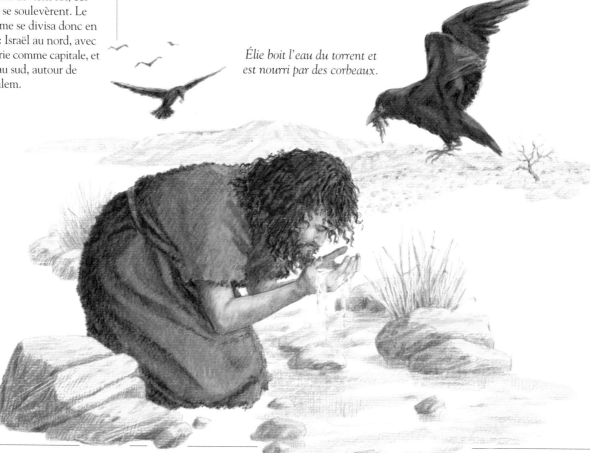

Élie boit l'eau du torrent et est nourri par des corbeaux.

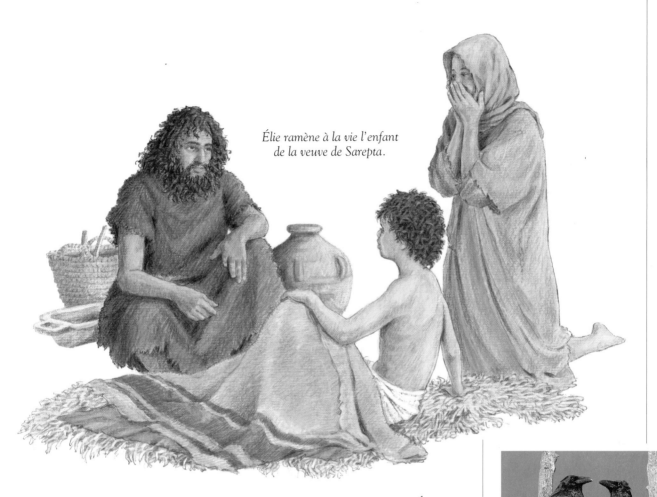

*Élie ramène à la vie l'enfant
de la veuve de Sarepta.*

«S'il te plaît, donne-moi quelque chose à manger, lui demanda Élie.

— Je n'ai rien d'autre qu'une poignée de farine dans une cruche et un peu d'huile dans une jarre, dit-elle. Avec ça, je dois me nourrir ainsi que mon fils ; après nous mourrons de faim.

— Rentre chez toi et tu trouveras assez de farine et d'huile pour attendre que la pluie revienne.» Et il arriva juste ce que le prophète avait dit. La femme eut assez de nourriture tous les jours pour elle, pour son fils et pour Élie.

Un jour le fils de la femme tomba malade et mourut. «Tu dis que tu es un homme de Dieu ! dit-elle à Élie en pleurant, et tu as laissé mourir mon fils !» Doucement Élie prit l'enfant, le coucha dans son lit, et trois fois il s'étendit sur lui.

«Seigneur, pria-t-il, fais revenir la vie dans cet enfant.» L'enfant inspira profondément, ouvrit les yeux et s'assit. Élie le prit dans ses bras et le donna à sa mère qui exultait de joie.

«Maintenant, je sais que tu es vraiment un homme de Dieu», dit-elle.

SELON LA LOI DE L'ANCIEN TESTAMENT, un corbeau était impur et ne devait être ni sacrifié ni mangé. En dépit de cela, Dieu envoya des corbeaux à Élie pour le nourrir dans le désert, montrant ainsi que le plus humble pouvait servir Dieu.

Les Israélites se tournent contre Dieu

LA SÉCHERESSE DURAIT DEPUIS TROIS ANS quand Élie se rendit à Samarie pour voir Achab, le roi d'Israël, qui était devenu un disciple de Baal. Il dit à Achab de réunir les enfants d'Israël et tous les prêtres, et de les emmener sur le mont Carmel. Là Élie leur dit : «Vous ne pouvez adorer à la fois Baal et le Seigneur !» Mais ils ne lui répondirent pas. Alors Élie leur dit de construire un autel à Baal, tandis que lui construirait un autel au Seigneur. Ils apportèrent du bois et un taurillon pour chacun des autels. «Que le vrai Dieu allume le feu sur son autel !» cria Élie.

Les prêtres de Baal levèrent les bras vers le ciel et prièrent leur dieu afin qu'il envoie le feu. «Baal, entends-nous !» criaient-ils. Mais les heures passaient et il ne se produisait rien. Le bûcher restait éteint. «Peut-être Baal est-il endormi !» se moqua Élie. Alors il répara l'autel de Dieu qu'on avait démoli et donna l'ordre que des jarres d'eau

CETTE IDOLE DE BRONZE, dont l'âge remonte entre 1400 et 1300 av. J.-C., représente probablement Baal, le dieu le plus important des Cananéens. Les Israélites l'ont parfois adoré, car, pensait-on, il commandait à la pluie, si nécessaire à la survie des hommes.

Élie construit un autel à Dieu, et il s'enflamme.

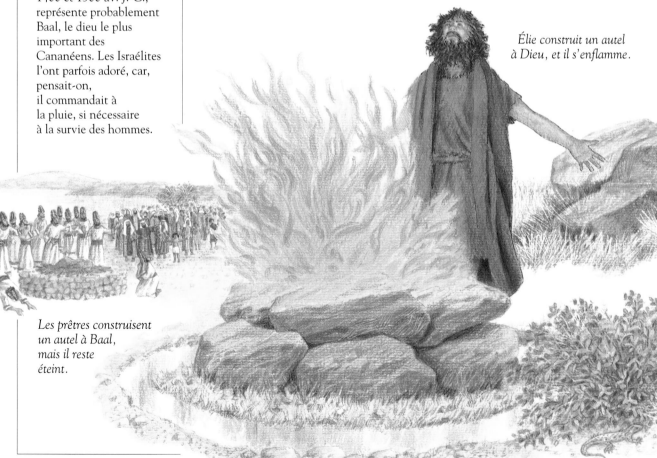

Les prêtres construisent un autel à Baal, mais il reste éteint.

soient déversées sur cet autel, afin que le bois soit mouillé et impossible à enflammer. Puis il parla tranquillement à Dieu.

«Seigneur Dieu d'Israël, je te demande d'envoyer le feu afin que

«Voici qu'un petit nuage gros comme le poing s'élève de la mer.»
1 Rois 18, 44

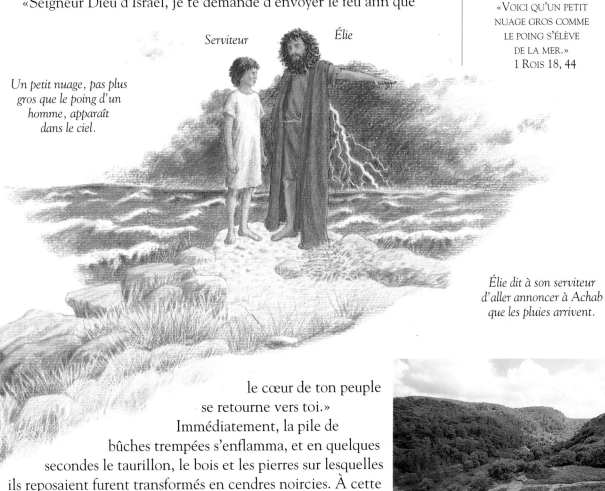

Serviteur

Élie

Un petit nuage, pas plus gros que le poing d'un homme, apparaît dans le ciel.

Élie dit à son serviteur d'aller annoncer à Achab que les pluies arrivent.

le cœur de ton peuple se retourne vers toi.»

Immédiatement, la pile de bûches trempées s'enflamma, et en quelques secondes le taurillon, le bois et les pierres sur lesquelles ils reposaient furent transformés en cendres noircies. À cette vue, le peuple tomba face contre terre et honora Dieu.

Alors Élie monta au sommet du Carmel et dit à son serviteur de regarder la mer. «Il n'y a rien, dit le jeune homme, qu'un ciel clair et une mer calme.» Élie lui dit de regarder encore. «Je ne vois toujours rien.» Il regarda sept fois, mais après la septième fois, il se tourna vers le prophète et dit : «Je ne vois toujours rien, excepté un petit nuage, pas plus grand que le poing d'un homme.

— Va vite trouver Achab et dis-lui que les pluies sont arrivées !» Élie avait à peine fini de parler que le ciel s'obscurcit, que la pluie se mit à tomber et qu'un grand vent se leva et poussa l'eau vers l'intérieur, sur toutes les terres. Achab monta sur son char et partit pour Yizréel. Élie, repliant son manteau dans sa ceinture, courut à son devant.

CARMEL EST LE NOM D'UN PROMONTOIRE ROCHEUX qui s'étend du bord de la vallée de Yizréel jusqu'à la Méditerranée. Son plus haut sommet est à environ 535 mètres d'altitude. Aux temps bibliques, il était recouvert de chênes, de bosquets d'oliviers et de vignes. La végétation y est encore riche aujourd'hui.

La vigne de Nabot

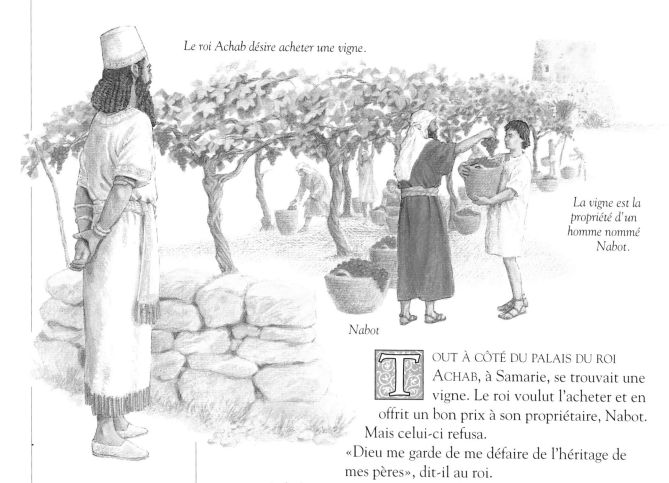

Le roi Achab désire acheter une vigne.

La vigne est la propriété d'un homme nommé Nabot.

Nabot

CETTE SCULPTURE ASSYRIENNE représente un roi et une reine installés sous une vigne. Les tiges sont relevées et accrochées à des supports.

OUT À CÔTÉ DU PALAIS DU ROI ACHAB, à Samarie, se trouvait une vigne. Le roi voulut l'acheter et en offrit un bon prix à son propriétaire, Nabot. Mais celui-ci refusa.

«Dieu me garde de me défaire de l'héritage de mes pères», dit-il au roi.

Achab en ressentit une vive colère. Il se jeta sur son lit, tourna son visage contre le mur et refusa de boire et de manger. Sa femme Jézabel en fut préoccupée. «S'il te plaît, dis-moi ce qui te tracasse», le supplia-t-elle. Quand elle apprit la cause de la colère de son mari, elle se mit à rire. «Maintenant il faut que tu manges et que tu boives et que ton cœur soit heureux ! C'est moi qui te donnerai la vigne que tu désires.»

Jézabel écrivit des lettres à tous les notables de la ville, les signa du nom d'Achab et les scella du sceau royal. Elle y donnait des instructions pour qu'on organise un jour de jeûne collectif. Nabot devait occuper la première place dans l'assemblée du peuple. Deux vauriens seraient installés en face de lui et l'accuseraient d'avoir parlé contre Dieu et contre le roi, crime qui entraînait une sentence de mort.

Tout se passa comme Jézabel l'avait prévu. Nabot fut accusé, saisi, entraîné hors des murs de la ville et lapidé à mort. «Maintenant la vigne est à toi», dit-elle triomphalement à son mari.

Achab ne perdit pas de temps et se rendit immédiatement à la vigne, impatient d'inspecter sa nouvelle propriété. Mais il vit qu'il n'était pas seul. Dieu avait parlé au prophète Élie et l'avait envoyé réprimander le roi. «Tu as acheté cette vigne au prix de la mort d'un innocent ! tonna Élie. Les chiens qui ont léché son sang sur la route lécheront aussi le tien. Car ta mort et celle de Jézabel seront aussi cruelles et violentes que celle de Nabot !»

En entendant les paroles du prophète, Achab fut consterné. La méchanceté de ses actes le remplit de honte. Il déchira ses vêtements se revêtit d'un sac, refusa toute nourriture et sombra dans un profond désespoir.

Quand Dieu vit que Achab était réellement désespéré de ce qu'il avait fait, il parla de nouveau à Élie. «Parce que cet homme s'est abaissé devant moi, il pourra vivre en paix, mais un temps viendra où les désastres s'abattront sur ses descendants.»

Jézabel

Sous les regards de Jézabel, Nabot est emmené par des soldats pour être lapidé.

Le roi Achab prend possession de la vigne de Nabot.

Élie le réprimande d'avoir tué Nabot.

Achab, couvert de honte, se revêt d'un sac.

Le dernier voyage d'Élie

Élisée

Élie frappe la surface du Jourdain avec son manteau et les eaux s'écartent.

UN JOUR, ÉLIE ÉTAIT EN ROUTE AVEC ÉLISÉE qu'il avait choisi pour lui succéder. Élie, qui savait qu'il devait bientôt mourir, demanda à Élisée de ne pas l'accompagner plus loin. Élisée aimait le vieillard et voulait rester avec lui. «Je ne te laisserai pas», dit-il. Alors les deux hommes continuèrent à marcher ensemble.

Arrivés à Béthel, Élie s'adressa de nouveau à Élisée : «Il faut que tu restes ici et moi j'irai seul plus loin.» Mais, encore une fois, Élisée ne voulut pas le quitter. Enfin ils arrivèrent au bord du Jourdain. Élie enleva son manteau et en frappa les eaux. Les eaux se séparèrent et les prophètes traversèrent le fleuve à pied sec et continuèrent leur chemin.

Soudain surgit un char de feu, traîné par des chevaux de feu, qui les sépara l'un de l'autre. Élie fut emporté dans le char et disparut dans le ciel au milieu d'un violent vent d'orage. Élisée regarda les nuages et poussa un grand cri, mais il ne revit plus Élie. Lentement, il ramassa le manteau d'Élie et frappa la surface du fleuve, appelant Dieu à son secours. Les eaux se séparèrent et il traversa encore à pied sec.

L'esprit d'Élie était avec lui.

Élie est emporté dans les cieux sur un char de feu.

CE PETIT CHAR D'OR tiré par quatre chevaux date d'environ 500 ans av. J.-C. Autrefois, les chars servaient à la guerre et dans les cérémonies. Au cours des batailles, deux hommes s'y tenaient généralement : un conducteur qui tenait les rênes, et un guerrier qui portait un arc ou une lance.

Élisée ramasse le manteau d'Élie.

Élisée et la Sunamite

A U COURS DE SES VOYAGES, Élisée se rendait souvent dans la ville de Shunem. Là vivaient une femme riche et son mari qui l'invitaient à prendre un repas chaque fois qu'il passait. Et la femme tenait à sa disposition une petite chambre sur le toit de sa maison, avec un lit, une table, un siège et une lampe.

Un soir qu'Élisée était dans ce lit, il appela son serviteur Guéhazi. «Comment puis-je remercier cette femme pour la bonté qu'elle me témoigne ? demanda-t-il.

— Je sais qu'elle désirerait avoir un enfant, répondit Guéhazi. Mais son mari est trop vieux pour être père.

— Demande-lui de venir», dit Élisée. La femme vint, et se tint sur le seuil de la porte pour écouter ce qu'Élisée avait à lui dire.

«L'an prochain, à cette saison, tu tiendras un fils dans tes bras, lui dit-il.

— Non, ne me trompe pas», protesta-t-elle.

Un peu moins d'un an après elle donna naissance à un fils.

CETTE PEINTURE REPRÉSENTE LE PROPHÈTE ÉLISÉE. Quand Élisée ramassa le manteau d'Élie, ce fut le signe qu'il était choisi par Dieu pour succéder à Élie comme prophète d'Israël. Dans la Bible, on dit qu'Élisée était chauve. On raconte que des enfants qui s'étaient moqués de lui pour cette raison furent attaqués par deux ours.

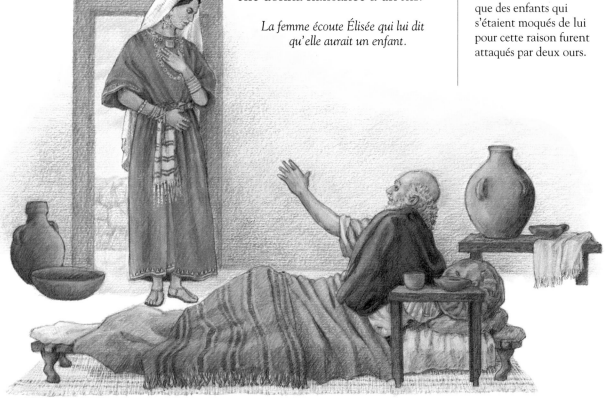

La femme écoute Élisée qui lui dit qu'elle aurait un enfant.

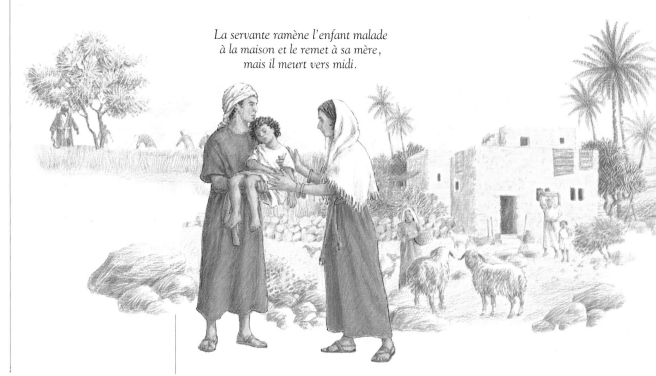

*La servante ramène l'enfant malade
à la maison et le remet à sa mère,
mais il meurt vers midi.*

LA VILLE DE SHUNEM,
aujourd'hui Solem,
se trouve dans la vallée
fertile de Yizréel,
5 kilomètres environ
au nord de la ville de
Yizréel, près du mont
Guilboé. Shunem était
située sur une route très
fréquentée, ce qui
explique pourquoi Élisée
y venait souvent.

L'enfant ayant grandi, il sortit un matin pour aller rejoindre
son père qui moissonnait aux champs. «Père, à mon secours !
Oh ma tête, ma tête me fait très mal !» Effrayé par l'état de son
fils, le père dit à une servante de le ramener tout de suite à
la maison. Sa mère l'étendit sur ses genoux, mais il mourut vers
midi. Les joues ruisselantes de larmes, elle monta l'enfant sans
vie dans la chambre d'Élisée, le coucha sur son lit et ferma
la porte.

«Vite ! dit-elle à son mari. Donne-moi un âne et
un serviteur pour m'accompagner. Je vais chercher Élisée.»

Ils se hâtèrent et arrivèrent bientôt au mont Carmel où se trouvait
le prophète. La femme descendit de sa monture et se jeta aux pieds
d'Élisée. Guéhazi la repoussa. «Laisse-la, car elle est dans la détresse
et je dois savoir ce qui ne va pas», répliqua Élisée. Dès que la femme
eut fini de parler, Élisée dit à Guéhazi : «Prends mon bâton, ceins
tes reins et cours jusqu'à Shunem. Va voir l'enfant, étends sur lui mon
bâton. Je te suivrai avec la mère.»

Guéhazi fit comme son maître lui avait dit. Dès qu'il fut dans
la maison, il mit le bâton sur l'enfant, mais le corps resta inerte et
froid. «L'enfant est mort», murmura-t-il tristement à l'arrivée d'Élisée.

Alors Élisée resta seul dans la chambre où reposait l'enfant. Il ferma la porte derrière lui, s'agenouilla et pria Dieu. Puis, très doucement, il s'étendit sur l'enfant, mettant sa bouche sur celle de l'enfant, ses yeux contre ceux de l'enfant, ses mains dans celles de l'enfant. Peu à peu, il sentit que le corps se réchauffait. Élisée se leva et regarda l'enfant dont le visage, sans vie quelques minutes auparavant, reprenait des couleurs. Soudain l'enfant éternua sept fois. Puis il ouvrit les yeux et s'assit.

La mère de l'enfant va trouver Élisée et revient avec lui à Shunem.

Guéhazi, le serviteur d'Élisée, se hâte, portant le bâton du prophète à la main.

«Viens embrasser ton fils !» dit Élisée. La femme se précipita dans la chambre en haletant. Tombant à genoux devant le prophète, elle le remercia de tout son cœur. Et, la main dans la main, elle quitta la chambre avec son fils.

GUÉHAZI «SE CEIGNIT LES REINS» pour courir jusqu'à Shunem. Cela veut dire qu'il avait passé son vêtement entre ses jambes et l'avait attaché à sa ceinture, comme l'a fait le Syrien représenté ci-dessus. Les laboureurs en font souvent autant pour avoir une plus grande liberté de mouvement quand ils travaillent.

PUIS IL SE COUCHA SUR L'ENFANT ET MIT SA BOUCHE SUR SA BOUCHE, SES YEUX SUR SES YEUX, SES MAINS SUR SES MAINS ; IL RESTA ÉTENDU SUR LUI : LE CORPS DE L'ENFANT SE RÉCHAUFFA.
2 ROIS 4, 34

Élisée ramène l'enfant à la vie.

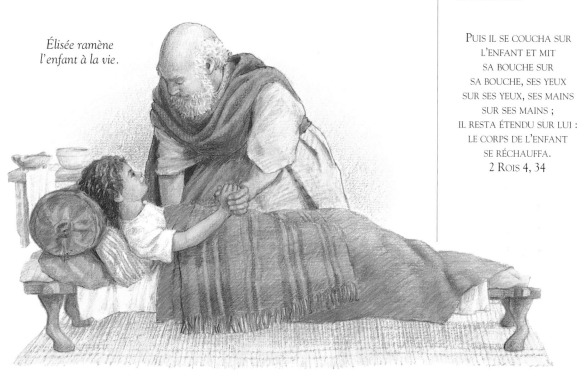

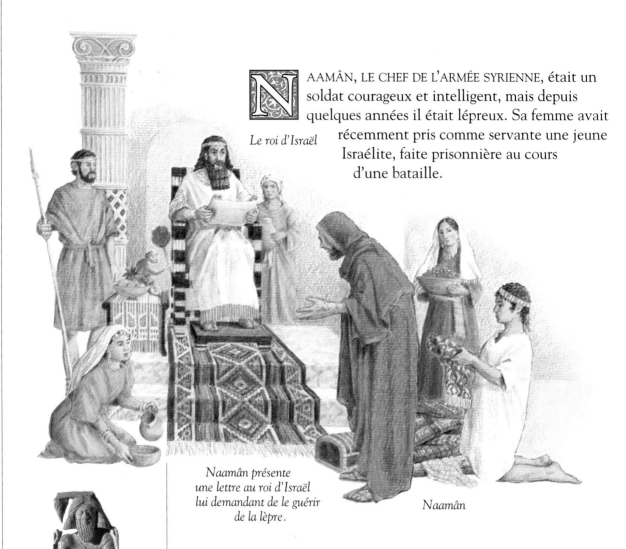

Élisée et Naamân

N
AAMÂN, LE CHEF DE L'ARMÉE SYRIENNE, était un soldat courageux et intelligent, mais depuis quelques années il était lépreux. Sa femme avait récemment pris comme servante une jeune Israélite, faite prisonnière au cours d'une bataille.

Le roi d'Israël

Naamân présente une lettre au roi d'Israël lui demandant de le guérir de la lèpre.

Naamân

ON PENSE QUE CETTE STATUETTE D'IVOIRE représente le roi de Syrie, Hazaël, qui se battit contre les Israélites au temps d'Élisée.

La jeune fille dit à sa maîtresse : «Comme j'aimerais que mon maître aille voir le prophète Élisée qui habite à Samarie, car je sais qu'il pourrait le guérir !»

Ces paroles furent rapportées à Naamân, qui se rendit sur-le-champ chez le roi de Syrie. «Tu dois y aller, bien sûr, dit le roi. J'écrirai moi-même une lettre au roi d'Israël en ta faveur, lui demandant qu'il te guérisse de ta lèpre.» Et Naamân s'en alla, emportant la lettre et de magnifiques cadeaux : dix talents d'argent, six mille pièces d'or et dix vêtements richement brodés.

Quand Naamân présenta la lettre du roi de Syrie, le roi d'Israël se mit en colère.

«Attend-t-on de moi que je fasse des miracles ? demanda-t-il.

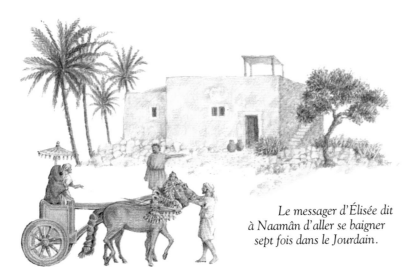

Le messager d'Élisée dit
à Naamân d'aller se baigner
sept fois dans le Jourdain.

Naamân se rend chez Élisée
dans son char.

LE JOURDAIN ÉTAIT LE
FLEUVE le plus long et
le plus important du pays
de Canaan. En hébreu,
"Jourdain" signifie "qui
descend" : une de ses
sources vient du lac
Huleh, au nord, et
il coule jusqu'à la mer
de Galilée. Là, son cours
se ralentit jusqu'à la mer
Morte. De la mer de
Galilée à la mer Morte,
il y a 113 kilomètres,
mais le Jourdain serpente
tellement que sa longueur
est deux fois plus grande.

Ce n'est qu'un prétexte de la Syrie pour se quereller avec nous de nouveau !»

Quand Élisée entendit parler de ce qui s'était passé, il envoya dire au roi : «Laisse Naamân venir à moi, et son vœu sera exaucé.» Lorsque Naamân se présenta à la porte d'Élisée avec son char et ses chevaux, le prophète lui envoya un messager pour lui dire : «Va ! Descends au Jourdain, baigne-toi sept fois dans le fleuve et tu seras guéri.»

Naamân fut irrité. «Pourquoi Élisée ne me parle-t-il pas lui-même ? Il n'avait qu'à me toucher avec sa main pour me guérir ! Et pourquoi dois-je aller au Jourdain ? Nous avons de plus grands fleuves dans notre pays.» En colère, il fit demi-tour pour s'en aller, mais un de ses serviteurs le retint.

«Maître, dit-il, si le prophète t'avait demandé d'accomplir une tâche compliquée, tu l'aurais effectuée sans poser de questions. Mais tout ce qu'il demande c'est que tu te baignes dans le Jourdain : ne vas-tu pas obéir à cette simple instruction ?»

Naamân descendit donc au bord du fleuve et s'immergea sept fois dans l'eau. Quand il regagna la rive après la septième immersion, il vit que sa peau, qui avait été couverte de plaies, était aussi lisse et propre que celle d'un enfant.

Transporté de joie, il retourna chez Élisée pour le remercier. «Maintenant je sais qu'il n'y a pas d'autre dieu que le Dieu d'Israël !» Il supplia Élisée d'accepter les somptueux présents qu'il avait apportés de Syrie pour lui. Le prophète refusa, mais il le bénit et lui dit de s'en retourner chez lui.

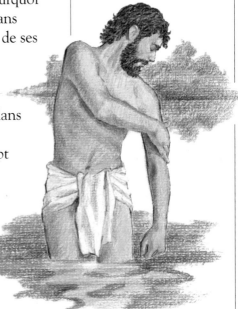

Naamân se lave dans le Jourdain.

Les nations conquérantes

Entre 900 et 300 av. J.-C., les peuples d'Israël et de Juda furent sous la domination de trois grandes nations de l'est : d'abord les Assyriens, puis les Babyloniens et enfin les Perses.

Les Assyriens

Durant de nombreuses années, les Assyriens eurent une armée puissante et bien entraînée. À partir de 750 av. J.-C., ils constituèrent une menace permanente pour Israël et Juda.

La Bible raconte les attaques du roi d'Assyrie, Sennachérib, contre les villes de Juda. De nombreux bas-reliefs ont été trouvés à Ninive, la capitale de l'Assyrie, représentant les armées assyriennes, bien équipées de chars, d'archers, d'hommes armés de lances et de tours d'assaut.

Les Assyriens consignaient leur histoire sur des tablettes et des cylindres d'argile.

En 1853, à Ninive, des archéologues ont trouvé une tablette d'argile sur laquelle était racontée une grande inondation qui avait détruit toute vie.

CE BAS-RELIEF EN MARBRE représente un détail du siège de Lakish, ville qui fut prise par l'armée de Sennachérib, roi des Assyriens. L'histoire de la bataille est gravée dans les bas-reliefs d'un mur provenant du palais de Sennachérib à Ninive.

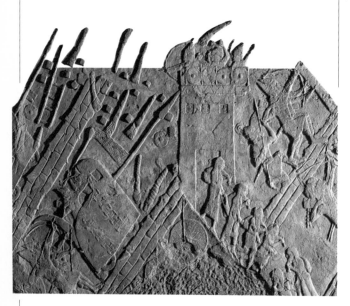

Cette histoire ressemble beaucoup au récit biblique de Noé et de son arche. La version trouvée à Ninive s'appelle *l'épopée de Gilgamesh*, du nom d'un des héros de cette histoire.

Les Assyriens adoraient un dieu appelé Assour dont le temple principal se trouvait dans la ville d'Assur. Dans le temple de Ninive, on adorait Ishtar, déesse de la guerre et de l'amour. D'autres dieux étaient attachés à différents aspects de la vie : Nabu à la sagesse, Ninurta à la chasse.

Les Babyloniens

Plus tard les Assyriens perdirent de leur puissance et, en 612 av. J.-C., les Babyloniens prirent Ninive et commencèrent la conquête de l'empire assyrien. Le roi des Babyloniens, Nabuchodonosor,

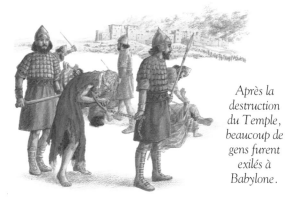

Après la destruction du Temple, beaucoup de gens furent exilés à Babylone.

gouverna bientôt Juda. Lors d'une rébellion, en 586 av. J.-C., il ordonna que le Temple de Jérusalem soit détruit. À la même époque, un grand nombre de personnes furent emmenées en exil à Babylone. Le roi Nabuchodonosor fit travailler les meilleurs artisans à la reconstruction de Babylone. Les murs et les jardins suspendus figuraient parmi les sept merveilles du monde.

L'entrée nord de la ville était fermée par la porte d'Ishtar, ornée de briques émaillées bleues décorées de taureaux et de dragons jaunes et blancs. Deux des principaux monuments étaient un grand palais et un temple dédié à Marduk. Le temple se trouvait au sommet d'une tour, ou ziggourat, qui mesurait 100 mètres de haut. Le récit biblique de la tour de Babel y fait sans doute allusion.

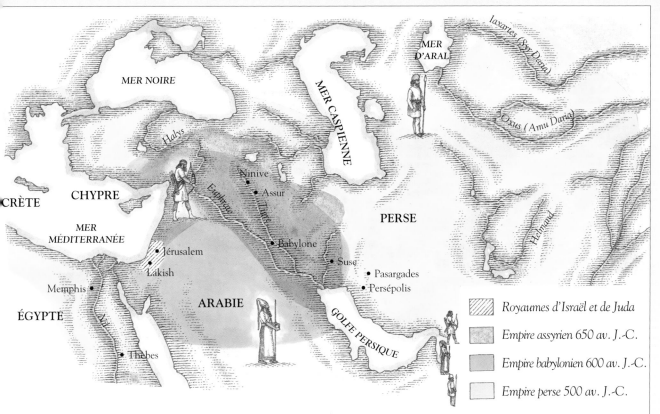

La carte ci-dessus représente les trois nations qui ont dominé le peuple d'Israël entre 900 et 300 av. J.-C.

En dépit de la beauté de la ville, beaucoup de ceux qui étaient venus de Juda regrettaient leur pays. Ils ont écrit qu'ils pleuraient sur Jérusalem tandis qu'ils se tenaient sur les bords du Tigre et de l'Euphrate, les "fleuves de Babylone". Loin de leur pays, ils se rassemblaient pour adorer Dieu dans des bâtiments qu'on appelait des "synagogues". Mais le Temple de Jérusalem restait le lieu où ils désiraient célébrer leur culte.

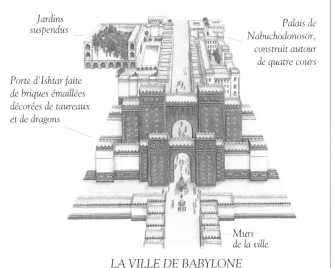

Jardins suspendus

Palais de Nabuchodonosor, construit autour de quatre cours

Porte d'Ishtar faite de briques émaillées décorées de taureaux et de dragons

Murs de la ville

LA VILLE DE BABYLONE

Les Perses

La gloire de Babylone ne dura que jusqu'en 539 av. J.-C. Cyrus le Grand, roi de Perse, envahit alors le pays et attaqua la cité. Le *Cylindre de Cyrus* rapporte ces faits : «Tandis que je pénétrais dans Babylone dans le calme, et que je prenais le pouvoir dans le palais royal au milieu de la joie et de l'exultation, Marduk, le grand dieu, fit pencher le cœur des Babyloniens en ma faveur.»

Garde persan sur une frise en briques

Cyrus contrôlait un empire qui s'étendait sur 5 000 kilomètres et comprenait vingt provinces. Il rendit l'empire perse encore plus riche en évitant la guerre, et il renvoya les exilés chez eux. Ainsi, après cinquante ans d'exil, le peuple de Juda revint à Jérusalem.

Le prophète Isaïe

ISAÏE ÉTAIT UN PROPHÈTE DU SEIGNEUR. Par lui, Dieu parla à son peuple. Isaïe avertit le peuple de ce qu'il allait se passer s'il n'obéissait pas aux commandements de Dieu ; il lui parla, aussi, de la venue d'un Messie, qui apporterait l'espoir et l'annonce du salut pour tous sur la terre.

Un jour, dans le Temple de Jérusalem, Isaïe eut une vision. Il vit Dieu sur son trône. Sa traîne était si ample qu'elle s'enroulait et ondoyait partout dans le Temple. Au-dessus de lui se tenaient des séraphins : chacun avait six ailes, deux pour se couvrir le visage, deux pour se couvrir les pieds et deux pour voler. Ils clamaient sans cesse : «Saint, saint, saint est le Seigneur !» Et au son de leurs voix, le Temple était secoué jusque dans ses fondations et se remplissait de fumée.

Effrayé, Isaïe s'écria : «Malheur à moi, je ne suis qu'un homme aux lèvres impures !» Et tandis qu'il parlait, il vit un des séraphins prendre sur l'autel un charbon chauffé au rouge et voler vers lui. Le séraphin toucha ses lèvres avec le charbon ardent et dit : «Maintenant ta faute est brûlée et tu es sans péché.»

Puis il entendit Dieu qui disait : «Qui enverrai-je ?»
Isaïe répondit : «Me voici : envoie-moi.

— Va et apporte ce message au peuple, dit le Seigneur. Jusqu'à ce qu'arrive le malheur, il n'écoutera pas et il ne comprendra pas, et il refusera d'être sauvé.»

Isaïe continua à recevoir le message de Dieu. Il entendit parler d'un temps de bonheur et de joie qui s'étendrait partout. Le désert fleurirait, le faible deviendrait fort, le boiteux bondirait comme le cerf. Le Seigneur lui-même se promènerait dans l'immensité. Il descendrait sur la terre pour faire paître ses troupeaux avec autant d'amour qu'un berger soigne ses agneaux, leur donnant nourriture et eau et les protégeant de tout mal.

Ceux qui suivaient les chemins du Seigneur recevraient une force nouvelle et seraient à l'abri de tout pour toujours.

Isaïe a une vision dans le Temple.

COMME UN BERGER
IL FAIT PAÎTRE
SON TROUPEAU,
DE SON BRAS
IL RASSEMBLE ;
IL PORTE SUR SON SEIN
LES AGNELETS,
IL PROCURE
DE LA FRAÎCHEUR
AUX BREBIS
QUI ALLAITENT.
ISAÏE 40, 11

L'or d'Ézéchias

E ROI D'ASSYRIE RAVAGEA LE PAYS D'ISRAËL avec son armée, tuant tous ceux qui se trouvaient sur son passage, brûlant les récoltes, assiégeant les villes et faisant prisonniers les hommes qui ne se sauvaient pas.

Ce terrible châtiment était tombé sur les enfants d'Israël car ils avaient désobéi au Seigneur. Ces derniers temps, ils étaient devenus avides et corrompus ; ils avaient ignoré les avertissements des prophètes et adoraient à nouveau de faux dieux. Et maintenant leur pays était occupé et bien des Israélites étaient réduits à l'esclavage.

En ce temps-là un nouveau roi monta sur le trône de Juda. Ézéchias n'était pas seulement un souverain avisé, mais aussi un homme bon qui obéissait aux lois de Dieu. Il détruisit les autels païens et s'appliqua à ce que son peuple observe les Dix Commandements. Guerrier courageux, il avait remporté de nombreuses victoires sur ses ennemis, mais il ne pouvait résister à la puissance de Sennachérib, roi d'Assyrie.

Incapable d'arrêter les envahisseurs, Ézéchias envoya un messager à Sennachérib, le suppliant de retirer son armée. «Si tu acceptes de quitter mon pays, je payerai le prix que tu demanderas.»

Le roi d'Assyrie exigea une énorme quantité d'argent et d'or. Afin de réunir ce tribut, les métaux précieux furent retirés des murs et des piliers mêmes du Temple. Sennachérib prit le trésor, mais ne tint pas sa promesse : il donna l'ordre à ses soldats d'attaquer Jérusalem. Quand la ville fut encerclée, il envoya un messager demandant à Ézéchias de se rendre.

Ne sachant quel parti prendre, Ézéchias alla au Temple pour prier et demander l'aide du prophète Isaïe. «Ne crains rien, dit Isaïe. Dieu te défendra et sauvera la ville.»

Cette nuit-là, l'ange de la mort passa sur le camp des Assyriens, faisant des centaines de milliers de victimes. Au matin, à la place de son armée, Sennachérib vit des rangées innombrables de cadavres. Il tourna le dos à Jérusalem et se mit en route pour retourner à Ninive.

LE ROI ÉZÉCHIAS fit creuser un canal sous Jérusalem. L'eau qui alimentait la ville ne pouvait donc pas être coupée par les assaillants assyriens. Aujourd'hui, l'eau coule toujours dans le canal d'Ézéchias.

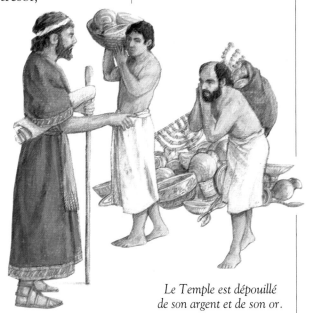

Le Temple est dépouillé de son argent et de son or.

Josias et le Livre de la Loi

Josias n'avait que huit ans quand il devint roi de Juda.

CE PENDENTIF EN OR (vers 1500 av. J.-C.) représente Ashéra, ou Astarté, la déesse cananéenne de l'amour et de la fécondité, adorée en même temps que Baal. Josias détruisit un autel qui lui était consacré.

OSIAS, FILS D'AMON, devint roi de Juda à l'âge de huit ans. Depuis sa petite enfance, il aimait Dieu. Quand il fut un homme, il donna l'ordre que le Temple de Jérusalem, la Maison de Dieu, fût remis en état, car il s'était détérioré au cours des ans.

Tandis que les travaux se déroulaient, le grand prêtre découvrit dans un recoin du Temple le rouleau renfermant la Loi de Dieu. Il le donna au secrétaire du roi, Shaphân. Shaphân en fit la lecture devant le roi. Quand Josias entendit les paroles que lui lisait son secrétaire, il tomba dans un profond désespoir, déchira ses vêtements et pleura de tristesse. «Nous avons oublié la Loi de Dieu et sommes devenus égoïstes et corrompus. Comme le Seigneur doit être irrité !» Il demanda à Saphân de chercher quel sort Dieu réservait à son peuple désobéissant.

Saphân se rendit à Jérusalem pour consulter la prophétesse Hulda.

«Le Seigneur sait que son peuple s'est détourné de lui, dit Hulda. Il sera puni et Jérusalem connaîtra des temps difficiles. Mais comme le roi est un homme bon et s'est repenti du mal qu'il a vu autour de lui, tout se passera bien tant qu'il vivra.»

Des réparations sont entreprises dans le Temple.

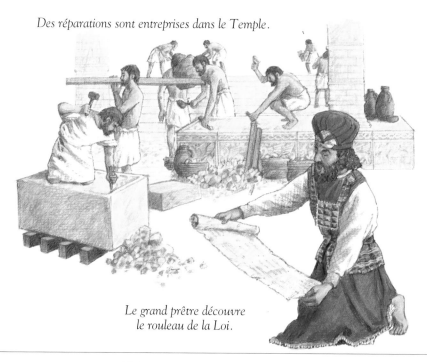

Le grand prêtre découvre le rouleau de la Loi.

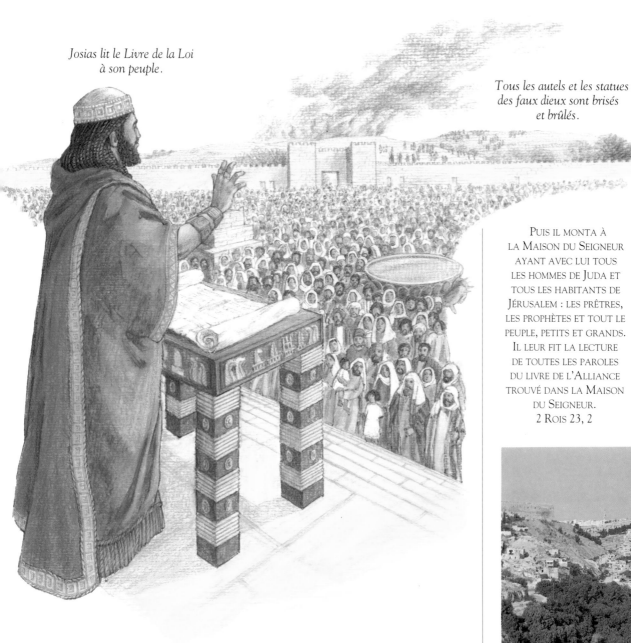

Josias lit le Livre de la Loi à son peuple.

Tous les autels et les statues des faux dieux sont brisés et brûlés.

PUIS IL MONTA À LA MAISON DU SEIGNEUR AYANT AVEC LUI TOUS LES HOMMES DE JUDA ET TOUS LES HABITANTS DE JÉRUSALEM : LES PRÊTRES, LES PROPHÈTES ET TOUT LE PEUPLE, PETITS ET GRANDS. IL LEUR FIT LA LECTURE DE TOUTES LES PAROLES DU LIVRE DE L'ALLIANCE TROUVÉ DANS LA MAISON DU SEIGNEUR.
2 ROIS 23, 2

LES ISRAÉLITES BRÛLÈRENT LES AUTELS ET LES STATUES des faux dieux dans la vallée du Cédron, sur les pentes orientales de Jérusalem. Cette vallée est aussi le lieu où l'on enterrait les morts.

Quand Josias entendit cela, il rassembla son peuple au Temple, et leur lut le Livre de la Loi. Il fit le serment qu'à partir de ce jour il garderait la parole de Dieu.

Alors il ordonna que tous les autels et que toutes les statues des faux dieux soient brisés et brûlés. «Maintenant mon pays est purifié, dit-il, et à nouveau nous pouvons célébrer la Pâque.» Jamais auparavant on n'avait vu une telle joie dans Jérusalem.

Jérémie et le tour du potier

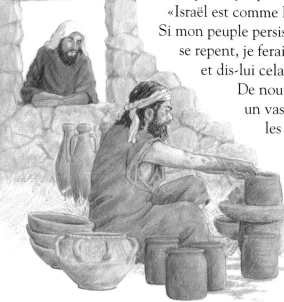

L'AMANDIER EST UN ARBRE À FLORAISON PRÉCOCE. On se servait des amandes pour faire de l'huile. De même que Jérémie veille sur l'amandier, de même Dieu veille sur sa parole. En hébreu, l'amandier s'appelle le "veilleur".

DIEU PARLA À UN JEUNE HOMME NOMMÉ JÉRÉMIE et lui dit qu'il avait été choisi pour être prophète. «Je suis jeune, dit Jérémie, et je ne sais rien !

— N'aie pas peur, dit le Seigneur, car je suis avec toi.»

Puis, de la main, Dieu toucha la bouche du jeune homme. «Maintenant j'ai mis mes paroles dans ta bouche. Dis-moi, que vois-tu ?

— Je vois la branche d'un amandier veilleur en fleur.

— Tu as bien vu. Je veille sur ma parole pour l'accomplir. Que vois-tu d'autre ?

— Je vois un chaudron qui bout sur le feu, attisé par une ouverture du côté du nord.

— C'est du nord que viendra le désastre, un châtiment terrible qui s'abattra sur le pays de Juda. Car mon peuple m'a oublié et il a adoré de faux dieux. Lève-toi ! Dis-leur ce que j'ai l'intention de faire. Ils se retourneront contre toi, mais ne crains rien, je suis avec toi.»

Alors Dieu envoya Jérémie chez un potier qui travaillait au tour. Jérémie regarda l'argile qui prenait forme ; mais le potier vit que le vase était manqué ; il prit l'argile humide entre ses mains, l'écrasa et la façonna jusqu'à ce que le vase soit parfait.

«Israël est comme l'argile entre mes mains, dit le Seigneur. Si mon peuple persiste à faire le mal, il sera détruit. Mais s'il se repent, je ferai de lui un peuple bon et fort. Va, Jérémie, et dis-lui cela.»

De nouveau le prophète fut envoyé par Dieu. Il acheta un vase d'argile ; puis il rassembla les prêtres et les sages, et les conduisit dans la vallée de Ben-Hinnom. «Vous allez endurer la guerre, la famine et la peste tant que vous ne cesserez pas d'adorer Baal et tous vos faux dieux !»leur dit-il.

Dans le silence qui suivit, Jérémie éleva le vase d'argile et le lança avec violence sur le sol où il se brisa en mille morceaux.

«Comme j'ai brisé ce vase, Dieu brisera le peuple de Juda s'il n'écoute pas sa parole !»

Jérémie regarde un potier qui travaille au tour.

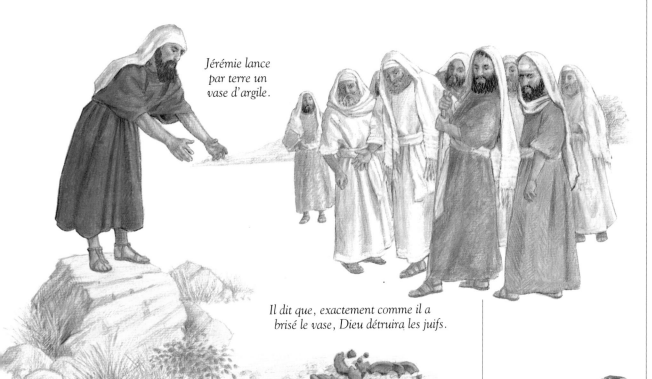

Jérémie lance par terre un vase d'argile.

Il dit que, exactement comme il a brisé le vase, Dieu détruira les juifs.

Mais le peuple de Juda n'écouta pas, et le jour arriva bientôt où la prophétie de Jérémie fut accomplie. Nabuchodonosor, roi de Babylone, envoya une grande armée attaquer Jérusalem. La ville fut prise et beaucoup de ses habitants furent chargés de chaînes et emmenés à Babylone. Nabuchodonosor choisit un nouveau roi, Sédécias, pour gouverner Juda. Sédécias devait obéir au roi de Babylone afin que Jérusalem vive en paix.

«Et maintenant, que vois-tu ? demanda le Seigneur à Jérémie.

— Je vois deux corbeilles de figues disposées devant le Temple. L'une est pleine de fruits mûrs et juteux, l'autre est remplie de fruits gâtés et immangeables.

— Le peuple de Juda en exil à Babylone est comme les figues mûres : il se repent de ses péchés ; je le sortirai de captivité et je veillerai sur lui. Mais le roi Sédécias et les Juifs qui sont restés à Jérusalem sont pourris jusqu'au cœur et nulle part ils ne trouveront repos et prospérité.»

Les figues mûres sont comme les Juifs qui se repentent. Les figues gâtées sont comme ceux qui ne regrettent pas leurs actes.

figues mûres　　figues gâtées

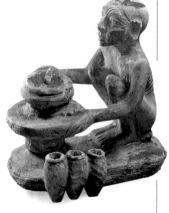

LA POTERIE EST UN ART ANCIEN. Cette statuette égyptienne d'un potier à son tour date d'environ 2500 ans av. J.-C. Les potiers "lançaient" leurs pots d'argile sur un tour en bois ou en pierre. Ils plaçaient l'argile sur le tour qu'ils faisaient tourner avec les mains ou les pieds tandis qu'ils la pétrissaient. Dieu compare son intervention sur les hommes à celle du potier sur l'argile.

Les Israélites en captivité

Sur ordre du roi Sédécias, Jérémie est descendu dans le fond d'une citerne.

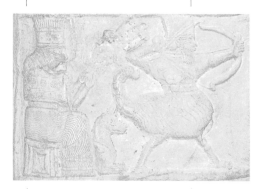

ON DIT QUE CE SONT LES BABYLONIENS qui inventèrent les signes du Zodiaque. L'illustration ci-dessus montre un fragment d'une borne en pierre (*koudourou*), construite en l'honneur d'un capitaine de chars appelé Ritti-Marduk, pour ses services rendus. L'homme qui tire à l'arc représente le neuvième signe du zodiaque, le Sagittaire ou l'archer.

ES ANNÉES PASSÈRENT. Le prophète Jérémie, sachant que Jérusalem était en grand danger, fit tout pour avertir le peuple. «Vous allez mourir si vous restez ici, annonça-t-il. Bientôt la ville tombera entre les mains des Babyloniens : votre seule chance de survivre est de vous sauver immédiatement.»

Parmi ceux qui écoutaient le prophète se trouvaient des officiers de l'armée. Ils se plaignirent amèrement de Jérémie auprès de Sédécias, roi de Juda.

«Ce n'est pas à moi d'intervenir, dit Sédécias. Faites de lui ce que bon vous semble.» Alors les officiers s'emparèrent du prophète, et le firent descendre avec une corde dans une citerne sombre et profonde, dont le sol était recouvert d'une boue épaisse. Il ne s'y trouvait rien, ni à manger ni à boire.

Le roi se laisse attendrir et Jérémie est ramené à la surface.

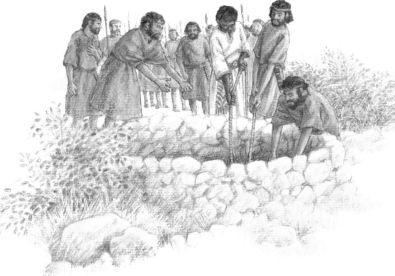

Ébed-Mélek, un serviteur de la maison royale, découvrit ce qui était arrivé et comprit que Jérémie allait mourir si on le laissait dans la citerne. Il alla voir immédiatement le roi qui donna l'ordre qu'on délivre le prisonnier.

Ébed-Mélek se rendit en compagnie de trente hommes à la citerne, avec une corde et de vieux morceaux de tissus qu'il lança à Jérémie.

«Passe la corde sous tes bras et protège-toi avec ces vieux morceaux de tissu pour ne pas être blessé par la corde», lui dirent-ils. Puis ils le hissèrent lentement jusqu'à la surface.

Mais le peuple ignorait toujours les avertissements du prophète. Peu de temps après, Nabuchodonosor, roi de Babylone, assiégea la ville. Pendant deux ans, l'armée ennemie campa autour des murs, si bien que plus personne ne pouvait ni entrer ni sortir. Le peuple était malade et affamé, et finalement, en désespoir de cause, les Juifs ouvrirent les portes de la ville et Nabuchodonosor prit possession de Jérusalem.

Pendant ce temps, Sédécias avait fui avec un petit groupe d'hommes, mais il fut vite capturé. Ses fils furent tués devant lui, puis on lui creva les yeux et il fut enchaîné et emmené en esclavage à Babylone.

Sur ordre de Nabuchodonosor, le Temple, le palais royal et de nombreuses maisons furent incendiés, et les murs de la ville furent rasés jusqu'au sol. La plupart des habitants furent déportés. Seuls les pauvres et les malades furent abandonnés à leur triste sort, n'ayant pour survivre que ce qu'ils pouvaient trouver dans les champs et les vignes.

DÉTAIL DE LA PORTE D'ISHTAR, construite sous le règne de Nabuchodonosor, roi de Babylone. Ses briques émaillées étaient décorées de lions et de taureaux.

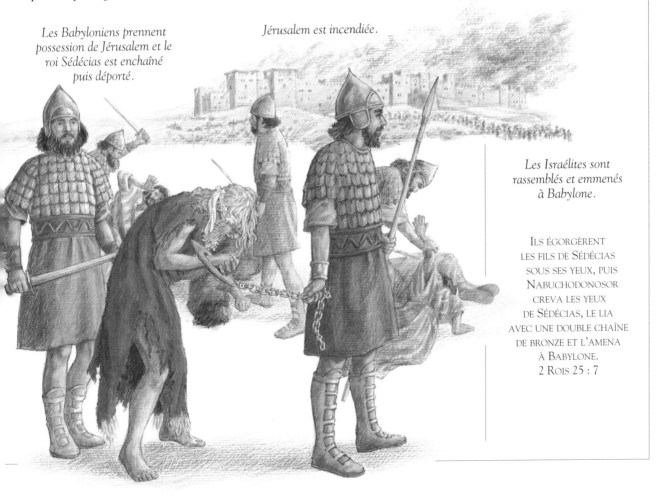

Les Babyloniens prennent possession de Jérusalem et le roi Sédécias est enchaîné puis déporté.

Jérusalem est incendiée.

Les Israélites sont rassemblés et emmenés à Babylone.

ILS ÉGORGÈRENT LES FILS DE SÉDÉCIAS SOUS SES YEUX, PUIS NABUCHODONOSOR CREVA LES YEUX DE SÉDÉCIAS, LE LIA AVEC UNE DOUBLE CHAÎNE DE BRONZE ET L'AMENA À BABYLONE.
2 ROIS 25 : 7

La statue d'or

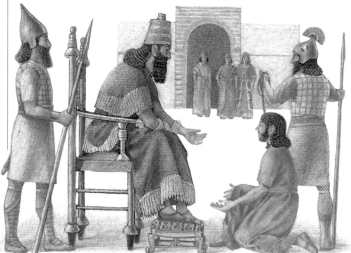

Shadrak Meshak Abed Nego

Nabuchodonosor Daniel

*Daniel révèle au roi Nabuchodonosor le sens de ses songes.
En retour, le roi confie à Daniel et à ses trois amis
des postes importants.*

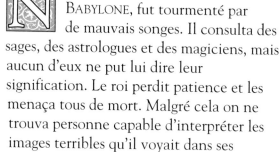

SOUS LE RÈGNE DE
NABUCHODONOSOR II
(605-562 av. J.-C.),
l'empire babylonien
dominait le Moyen-Orient
ancien. Les Juifs furent
l'un des peuples conquis
par les Babyloniens et
emmenés en esclavage
loin de leur terre natale.

NABUCHODONOSOR, ROI DE BABYLONE, fut tourmenté par de mauvais songes. Il consulta des sages, des astrologues et des magiciens, mais aucun d'eux ne put lui dire leur signification. Le roi perdit patience et les menaça tous de mort. Malgré cela on ne trouva personne capable d'interpréter les images terribles qu'il voyait dans ses cauchemars. Finalement le roi condamna tous les sages. Parmi eux se trouvait Daniel, un Juif qui avait été emmené en captivité par les Babyloniens. Il faisait partie d'un groupe de jeunes gens d'une remarquable intelligence, d'une grande force de caractère et de bonne apparence qui avaient été choisis pour recevoir une formation précise. On leur avait appris la langue et l'histoire de Babylone, et au bout de trois ans, ils avaient été mis au service du roi.

Avec Daniel se trouvaient trois autres Juifs qui avaient reçu de nouveaux noms de leurs maîtres : Shadrak, Meshak et Abed Nego. Les quatre hommes devinrent amis. Comme ils étaient intelligents, ils apprenaient vite, et Daniel possédait un don particulier : il interprétait les songes.

Condamné à mort avec ses compagnons, Daniel vint trouver le roi et lui demanda un délai. Nabuchodonosor donna son accord et Daniel et ses trois amis prièrent Dieu de leur venir en aide. La nuit même, Dieu révéla à Daniel le secret des songes du roi.

Le lendemain, Daniel se rendit de nouveau chez Nabuchodonosor. «Dieu a accompli ce que tes sages ne pouvaient faire.» Il révéla au roi le sens de ses songes. «Dans ton sommeil, tu as vu une immense statue qui se dressait devant toi. Sa tête était en or pur, sa poitrine et ses bras en argent, son ventre et ses cuisses en bronze, ses jambes en fer et ses pieds en partie en fer, en partie en argile. Soudain une pierre est venue heurter les pieds de la statue, et les a brisés – après quoi

toute la structure, or, argent et bronze, s'est écrasée sur le sol, réduite en poussière. Le vent a emporté la poussière. Mais la pierre est devenue une grande montagne qui a recouvert toute la terre. Je vais te dire la signification de tout cela», poursuivit Daniel.

«La tête en or de la statue te représente, grand roi, et les parties faites d'argent, de bronze, de fer et d'argile sont les empires qui viendront après toi, certains forts, d'autres faibles et facilement divisibles ; aucun d'eux ne durera pour toujours. La pierre est le royaume de Dieu ; il est plus grand que tous les royaumes de la terre et ne sera jamais détruit. »

Nabuchodonosor fut impressionné par la sagesse de Daniel. Il tomba à genoux devant lui, reconnaissant que son Dieu était le Dieu des dieux et le maître des rois.

Il couvrit Daniel de trésors et le nomma gouverneur de Babylone et chef de tous les sages. Il donna également des postes importants à ses amis Shadrak, Meshak et Abed Nego.

Plus tard, le roi donna l'ordre que l'on construise une énorme statue en or, quinze fois plus grande qu'un homme. Il la fit dresser dans la plaine de Dura.

En grande pompe, il commanda à tous ses officiers, gouverneurs, capitaines et conseillers de venir adorer la statue comme un dieu.

On vint dénoncer au roi Shadrak, Meshak et Abed Nego ; ils refusaient de se prosterner devant la statue.

Nabuchodonosor s'emporta et commanda qu'ils lui soient amenés.

«Si vous n'adorez pas la statue comme je l'ai ordonné, cria le roi, je vous ferai jeter dans une fournaise ardente dans laquelle vous mourrez brûlés !»

Le roi fait construire une statue en or et ordonne que tous l'adorent.

L'histoire du héros juif Daniel proclame la supériorité du Dieu d'Israël et encourage les exilés à rester fidèles à leur foi.

Les trois amis marchent au milieu du feu sans dommage, tandis qu'auprès d'eux se tient un quatrième homme inconnu.

Les trois hommes répondirent calmement : «Nous n'adorerons pas ta statue. Notre Dieu, s'il le veut, peut nous libérer de la fournaise.»

Nabuchodonosor, rageant intérieurement, fit chauffer la fournaise à une température sept fois plus élevée qu'à l'ordinaire. Alors les hommes, entièrement vêtus, furent jetés dans les flammes.

À sa grande stupeur, Nabuchodonosor vit que les trois hommes marchaient dans le feu sans en éprouver le moindre mal et qu'auprès d'eux se tenait un quatrième homme, inconnu de lui.

«Shadrak, Meshak et Abed Nego, sortez de la fournaise !» dit le roi, la voix remplie de crainte. Et lorsqu'ils furent sortis des flammes, tous virent que pas un seul de leurs cheveux, pas un fil de leurs vêtements n'avait été brûlé. Nabuchodonosor prit chacun d'eux par la main.

«À partir d'aujourd'hui, le peuple juif pourra adorer son Dieu : il a envoyé son ange pour sauver ces hommes, dit-il. Et je vais faire un décret proclamant que mon peuple, également, n'adorera que votre Dieu.» Puis il embrassa les trois amis et leur confia des postes importants dans le gouvernement de Babylone.

Le roi Nabuchodonosor appelle les trois hommes et leur dit de sortir de la fournaise.

Le festin de Balthazar

*Le roi Balthazar voit soudain devant lui
une main qui écrit sur le plâtre du mur.*

Le roi Balthazar

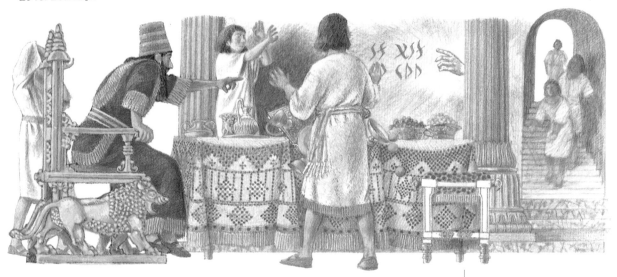

ALTHAZAR, LE NOUVEAU ROI DE BABYLONE, donna un grand
festin. Il ordonna que les coupes en or et en argent que
son père Nabuchodonosor avait pillées dans le Temple
de Jérusalem soient utilisées pour boire le vin.

Tandis que Balthazar et ses amis riaient et buvaient en l'honneur
de leurs dieux, ils virent soudain devant eux une main qui écrivait sur
le mur blanc. Le roi pâlit, ses genoux tremblèrent et il fit appeler les
sages et les devins pour qu'ils lui disent ce que signifiaient les mots.
Mais personne n'en fut capable.

Alors la reine prit la parole : «Fais venir Daniel : il saura ce que cela
signifie.»

Daniel lut soigneusement les mots inscrits sur le mur : MENE,
TEQEL et PARSIN. «MENE signifie "mesuré" : les jours
de ton règne sont mesurés. TEQEL signifie "pesé" : tu as été pesé
dans la balance et ton poids a été trouvé en défaut. PARSIN signifie
"divisé" : ton royaume sera divisé entre les Mèdes et les Perses.»

La nuit même Balthazar fut assassiné, et Darius, roi des Mèdes,
prit possession du royaume de Babylone.

À L'INSTANT MÊME,
SURGIRENT DES DOIGTS
DE MAIN D'HOMME :
ILS ÉCRIVAIENT DEVANT
LE CANDÉLABRE SUR LE
PLÂTRE DU MUR
DU PALAIS ROYAL,
ET LE ROI VOYAIT
LE TRONÇON DE MAIN
QUI ÉCRIVAIT.
DANIEL 5, 5

Daniel dans la fosse aux lions

ARIUS, LE ROI DES MÈDES, fut tellement impressionné par la sagesse de Daniel qu'il en fit l'homme le plus important du royaume après lui. Cela rendit les notables jaloux et il se fit un complot contre Daniel. Mais, malgré tous leurs efforts, ils ne trouvèrent rien contre lui. «La seule façon de lui faire du mal, se dirent-ils entre eux, est d'essayer de le mettre en difficulté à cause de la religion.»

Sur leur demande, Darius fit un édit interdisant dans les trente jours à venir de prier quelque dieu que ce soit, si ce n'est le roi lui-même. Tout homme qui désobéirait à cet interdit serait jeté aux lions.

Quand Daniel entendit parler de cet édit, il continua à prier Dieu trois fois par jour devant sa fenêtre ouverte en direction de Jérusalem, et on le voyait bien de la rue. Ses ennemis se rassemblèrent pour l'observer, puis allèrent faire un rapport au roi.

Darius fut consterné que son favori, Daniel, soit victime de sa loi, mais il ne pouvait rien faire pour le sauver. Le cœur lourd, il donna l'ordre qu'on le jette dans la fosse aux lions. «Ton Dieu te sauvera», dit-il à Daniel en se détournant pour cacher son chagrin. Puis l'entrée de la fosse fut fermée par une lourde pierre. Ce soir-là, Darius refusa de boire et de manger et il ne put dormir de la nuit.

Tôt le lendemain matin, le roi se hâta vers l'endroit où les lions étaient enfermés. «Daniel, Daniel, appela-t-il. Ton Dieu t'a-t-il protégé ?

— Le Seigneur a envoyé son ange pour qu'il se tienne à côté de moi, et les lions ne m'ont pas touché.»

Darius fut rempli de joie et donna immédiatement l'ordre que Daniel soit libéré. Celui-ci sortit de la fosse aux lions, ni blessé, ni effrayé, car il savait que Dieu était avec lui.

Alors Darius fit arrêter tous les conspirateurs, ainsi que leurs femmes, et ordonna qu'on les jette aux lions. À l'instant même, les bêtes féroces se jetèrent sur eux et les dévorèrent sauvagement jusqu'à ce qu'il ne reste plus que leurs os.

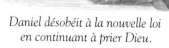

Daniel désobéit à la nouvelle loi en continuant à prier Dieu.

Le roi Darius

*Le roi Darius se rend à la fosse aux lions et
est rempli de joie en voyant que Daniel n'a pas de mal.*

CET IVOIRE PHÉNICIEN
représente une lionne
tenant un homme par le
cou. Autrefois, au
Moyen-Orient, on
exécutait parfois les gens
en les jetant aux lions.

Esther devient reine

Beaucoup de belles jeunes filles viennent au palais afin que le roi puisse choisir une nouvelle reine.

jus de mûres

khôl

henné

ESTHER UTILISAIT SANS DOUTE des cosmétiques comme ceux-ci. Le jus de mûres servait à rosir les joues, le khôl à souligner les yeux et le henné à colorer les paumes des mains.

AUTREFOIS, ON FAISAIT DU PARFUM en plongeant des pétales de fleurs et des graines dans de l'huile d'olive chaude. L'huile était ensuite filtrée et mise à refroidir.

Esther paraît devant le roi Xerxès qui la choisit comme reine.

XERXÈS ÉTAIT UN PUISSANT ROI qui régnait sur l'empire perse, de l'Inde jusqu'en Éthiopie. La troisième année de son règne, il donna un grand festin qui dura cent jours. Les piliers de marbre de son palais étaient tendus de soie, le sol était recouvert de tapis également en soie, et les lits étaient faits d'argent et d'or. Ses invités burent des vins inestimables dans des timbales d'or ornées de pierres précieuses.

Une nuit, Xerxès fit appeler la reine Vasthi, car il voulait montrer à ses invités comme elle était belle. Mais Vasthi refusa de venir. Le roi se mit en colère et donna l'ordre qu'on ne la considère plus comme son épouse. Il envoya des messagers un peu partout : ils devaient ramener de belles jeunes filles au palais afin que le roi puisse choisir une nouvelle reine.

Or il se trouvait dans la maison royale un Juif du nom de Mardochée. Il avait élevé comme sa propre fille une cousine appelée

Esther, jeune fille d'une magnifique beauté. Esther figurait parmi les candidates. Son excellente nature lui valut les faveurs du gardien des appartements des femmes. Mardochée lui rendit visite tous les jours. Il lui fit bien comprendre l'importance de ne jamais révéler qu'elle appartenait à la tribu de Juda, car il craignait que le roi ne choisisse pas une reine juive.

Durant douze mois, les jeunes femmes furent traitées avec la plus grande attention ; elles prirent des bains d'huile de myrrhe, usèrent d'onguents et de baumes coûteux, se fardèrent avec soin et firent briller leurs cheveux. Une par une, elles étaient envoyées au roi. Quand vint le tour d'Esther, il sut qu'il avait trouvé la femme qu'il désirait. Sans perdre plus de temps, Xerxès l'épousa et la fit reine.

Un jour qu'il remplissait ses devoirs, Mardochée surprit deux hommes qui complotaient pour assassiner le roi. Il le dit à Esther ; celle-ci informa immédiatement son mari qui fit arrêter et pendre les coupables.

Xerxès nomma un de ses officiers, Aman, chef de tous ses ministres, et ordonna à ses sujets de fléchir le genou devant lui. Mardochée refusa de le faire. Aman, irrité par son obstination, décida de se venger non seulement de Mardochée, mais du peuple juif tout entier. Il dit au roi qu'il y avait un peuple qui troublait l'ordre et qu'il fallait détruire. Xerxès pria Aman de s'arranger comme il l'entendait, et lui donna son anneau. Aman fit donc un édit, scellé avec l'anneau du roi, proclamant qu'un jour fixé tous les juifs – hommes, femmes et enfants – seraient mis à mort.

Mardochée, consterné et terrifié, vint trouver Esther et lui apprit ce qui avait été décidé pour son peuple. Il la supplia d'intervenir auprès de son mari afin qu'il soit épargné. «N'est-ce pas en prévision d'une telle circonstance que tu es devenue reine ?

— Prie pour moi, dit Esther. Je vais aller trouver le roi, et si je dois mourir, je mourrai.»

LE ROI PERSE Xerxès Ier régna de 486 à 463 av. J.-C. De magnifiques bâtiments furent édifiés sous son règne. Cette statue perse en argent, représentant sans doute un roi, date à peu près de la même époque.

Mardochée

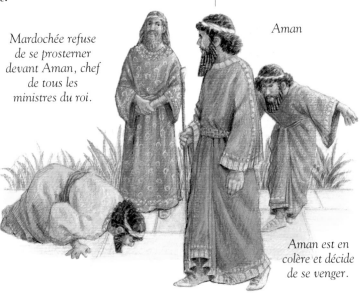

Mardochée refuse de se prosterner devant Aman, chef de tous les ministres du roi.

Aman

Aman est en colère et décide de se venger.

Esther sauve son peuple

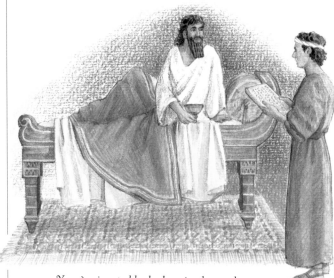

Xerxès, incapable de dormir, demande qu'on lui lise le livre des Chroniques.

EVÊTUE DE SA ROBE DE CÉRÉMONIE, Esther se présenta dans la salle des audiences devant le roi. De son trône, Xerxès tendit vers elle son sceptre d'or, signe de grande faveur.

«Dis-moi ce que tu désires, ma reine, c'est accordé d'avance.

— Te plairait-il de venir dîner avec Aman, chez moi, demain ?»

Aman fut enchanté de l'invitation de la reine, mais il n'oublia pas de donner des ordres pour la potence à laquelle on devait pendre Mardochée. Xerxès, pendant ce temps, ne pouvait trouver le repos : pour passer les heures qui le séparaient de l'invitation, il demanda qu'on lui lise le livre des Chroniques du royaume. Il découvrit alors que Mardochée n'avait jamais été récompensé pour avoir déjoué le complot intenté contre sa vie. «Comment puis-je récompenser un homme que je désire honorer ?» demanda-t-il à Aman.

Aman, croyant que le roi parlait de lui, répondit :

«Un tel homme devrait être proclamé un héros. On devrait le vêtir de vêtements royaux, le couronner d'or et le promener à travers la ville sur le cheval du roi.

— C'est ainsi que je désire récompenser Mardochée», dit Xerxès à Aman, atterré.

Le lendemain, le roi et Aman dînaient chez Esther, qui demanda immédiatement une faveur à son mari. «Parle et tu seras exaucée, dit Xerxès tendrement. Elle lui révéla qu'elle était juive.

«Mon peuple et moi allons être exterminés : nous avons été réduits en esclavage, et maintenant nous devons être mis à mort comme des animaux. Je t'implore de nous sauver la vie !»

Xerxès, consterné, voulut savoir qui avait donné un tel ordre.

«Quelqu'un en qui tu avais confiance mais qui a trahi ta confiance, dit Esther. Je veux parler d'Aman, qui se tient à côté de toi.»

Xerxès fut tellement surpris et irrité qu'il ne put prononcer un seul mot. Il sortit de table et alla marcher dans le jardin. Aman, pris de

CETTE SCULPTURE REPRÉSENTE DES PRISONNIERS DE JUDA empalés sur des pieux. Dans le récit de la Bible, Aman est pendu à une potence. La pendaison n'était pourtant pas courante en Perse.

court, était horrifié. Comprenant soudain le danger qui
le menaçait, il se précipita aux pieds d'Esther pour implorer son
pardon.Le roi, rentrant dans la salle du banquet à ce moment
même, crut qu'Aman attaquait sa femme et le fit arrêter. Il fut
pendu à la potence qui avait été dressée pour Mardochée.

Afin de faire annuler l'édit royal qu'avait lancé Aman, Xerxès
envoya des messagers dans toutes les villes et les provinces de son
royaume, depuis l'Inde jusqu'à l'Éthiopie, pour dire que les Juifs
devaient être partout honorés et respectés. Et qu'ils avaient
le droit de se rassembler et qu'on devait leur porter assistance
le jour fixé pour leur exécution.

LA FÊTE JUIVE DES POURIM
célèbre l'histoire d'Esther.
Un rouleau renfermant le
livre d'Esther est lu dans
la synagogue. L'étui du
rouleau est souvent décoré,
comme celui-ci qui est en
argent. Chaque fois que
le nom d'Aman est
prononcé, tout le monde
pousse des cris et
frappe des pieds.

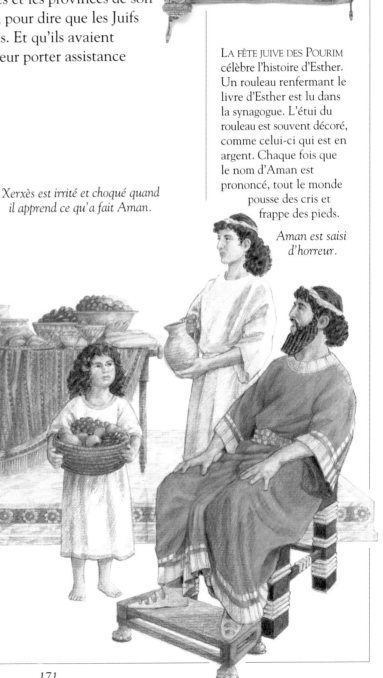

*Xerxès est irrité et choqué quand
il apprend ce qu'a fait Aman.*

*Aman est saisi
d'horreur.*

*Esther accuse Aman d'avoir donné l'ordre
de détruire son peuple.*

La reconstruction de Jérusalem

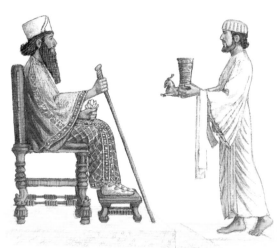

Le roi Artaxerxès remarque que son échanson, Néhémie, semble malheureux.

L'ÉCHANSON
NÉHÉMIE devait servir le vin dans une coupe en forme de corne semblable à celle-ci, et goûter le vin le premier pour détecter la présence de poison. Un échanson occupait un poste de confiance, et Néhémie était sans doute un ami influent du roi.

N PEU PLUS TÔT, EN 538, CYRUS, ROI DE PERSE, avait proclamé que tous les exilés, déportés et captifs qui le désiraient pouvaient retourner dans leur pays. Il avait aussi rendu aux Juifs le trésor d'or et d'argent qui avait été prélevé dans le Temple par les Babyloniens.

Les Juifs qui avaient regagné Jérusalem furent attristés de voir l'état dans lequel était tombée la ville : les murs étaient écroulés, les portes noircies par le feu. Certains d'entre eux s'en allèrent trouver Néhémie, échanson d'Artaxerxès, roi de Perse, pour lui parler de leur ville endommagée. Néhémie fut tellement affligé en entendant cela, qu'il fut incapable de cacher son trouble au roi quand il lui servit du vin ce soir-là.

«Pourquoi sembles-tu si malheureux ? s'enquit Artaxerxès. Es-tu malade ?

— Non, seigneur, répondit Néhémie, je ne suis pas malade, mais mon cœur est brisé car on m'a dit que Jérusalem, la ville de mes pères, était en ruine. Je vous supplie de me laisser aller là-bas afin d'entreprendre sa reconstruction.» Artaxerxès donna son consentement et envoya Néhémie avec une escorte d'hommes en armes et des lettres pour les gouverneurs locaux, leur demandant de l'aider de leur mieux.

Trois jours après son arrivée à Jérusalem, Néhémie monta sur un âne, la nuit venue, et fit le tour de la ville afin de se rendre compte par lui-même des travaux nécessaires. Accompagné d'un petit nombre d'hommes, il inspecta les murs écroulés et les portes à moitié détruites par le feu. Alors il rassembla le peuple. «Venez ! reconstruisons Jérusalem ! L'état de notre ville, autrefois si belle, est une honte ! Prions Dieu de nous assister dans notre entreprise !» Néhémie réunit tous les volontaires, organisa les travailleurs et donna des ordres. Mais il y eut des étrangers pour se moquer de ses efforts, et essayer de faire arrêter le travail.

«Ces Juifs s'imaginent-ils pouvoir reconstruire les murs et se révolter contre le roi avec leurs faibles moyens ?»

Certains hommes étaient découragés, mais Néhémie les rassurait :

«N'ayez pas peur, car le Seigneur est avec nous et il nous protégera.» Alors il donna des lances et des boucliers à la moitié des travailleurs afin que ces hommes protègent l'autre moitié qui réparaient les murs. Et en cinquante-deux jours, le travail fut terminé.

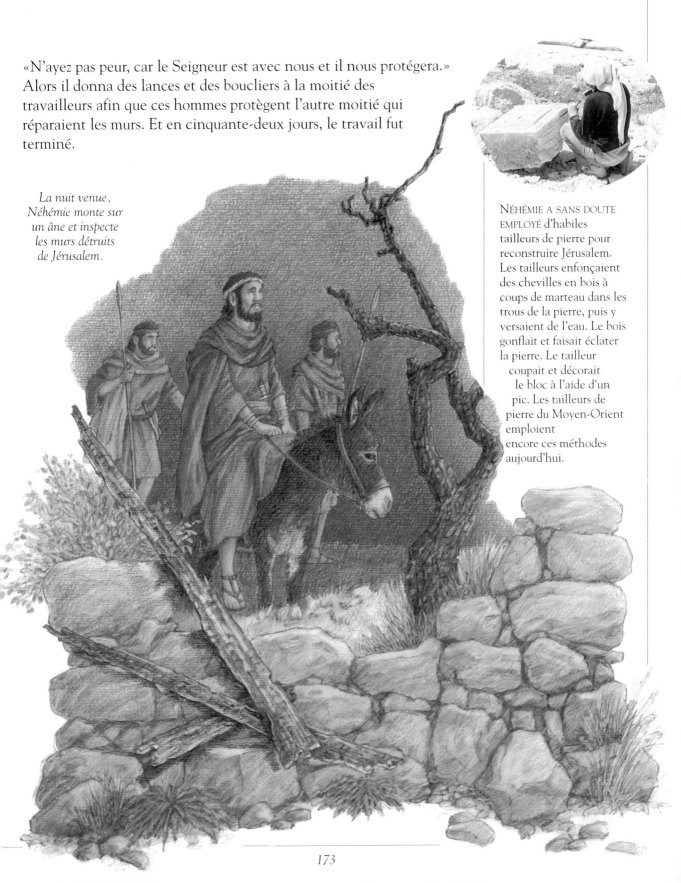

La nuit venue, Néhémie monte sur un âne et inspecte les murs détruits de Jérusalem.

NÉHÉMIE A SANS DOUTE EMPLOYÉ d'habiles tailleurs de pierre pour reconstruire Jérusalem. Les tailleurs enfonçaient des chevilles en bois à coups de marteau dans les trous de la pierre, puis y versaient de l'eau. Le bois gonflait et faisait éclater la pierre. Le tailleur coupait et décorait le bloc à l'aide d'un pic. Les tailleurs de pierre du Moyen-Orient emploient encore ces méthodes aujourd'hui.

Jonas et le grand poisson

LE "POISSON" DU RÉCIT de Jonas aurait pu être un cachalot. Ceux-ci fréquentent parfois l'est de la Méditerranée. Leur immense bouche est capable de contenir un homme entier, bien qu'ils préfèrent les calmars !

DIEU DIT À SON PROPHÈTE JONAS de se rendre à Ninive pour avertir le peuple de se détourner de sa méchanceté. Mais Jonas n'aimait pas les habitants de Ninive et ne voulait pas leur transmettre le message de Dieu. Alors il se sauva à Joppé. Là, il parvint à s'embarquer sur un bateau qui allait à Tarsis. Dès que le bateau eut pris la mer, Dieu fit se lever un grand vent qui déchaîna une tempête ; le bateau semblait devoir se briser. Les marins, terrifiés, jetèrent tout ce qu'ils purent à la mer pour alléger le chargement.

Le capitaine descendit à la cale et trouva Jonas endormi. «Réveille-toi, et prie ton Dieu de nous sauver !» cria-t-il. Pendant ce temps, les marins, sur le pont, tiraient au sort pour savoir lequel parmi eux était la cause de la tempête. C'est le nom de Jonas qui sortit.

«Oui, dit-il, je suis la cause de tous vos ennuis. Je suis un Israélite, et je fuis le Seigneur. Jetez-moi par-dessus bord, et la tempête s'apaisera.»

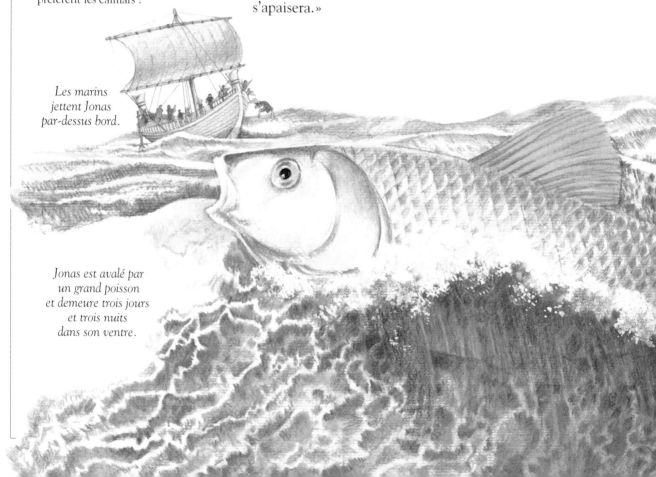

Les marins jettent Jonas par-dessus bord.

Jonas est avalé par un grand poisson et demeure trois jours et trois nuits dans son ventre.

Tout d'abord, les hommes hésitèrent et tentèrent de ramer jusqu'au rivage, mais les vagues s'amplifièrent et le vent hurla plus fort. Alors ils se saisirent de Jonas et le jetèrent à la mer. Immédiatement, le vent tomba et la mer se calma.

Jonas fut avalé par un poisson géant. Durant trois jours et trois nuits, il demeura dans son ventre, priant Dieu et le remerciant de l'avoir gardé en vie. Et puis le poisson le vomit sur le rivage.

À nouveau le Seigneur dit à Jonas de se rendre à Ninive. Jonas y alla et partout il proclama que la ville allait être détruite. Le roi décréta un jeûne pour les hommes et même pour les animaux. Tous se couvrirent de sacs, supplièrent Dieu de les épargner et promirent qu'ils allaient changer de conduite. Dieu entendit leurs prières et résolut de ne pas leur faire de mal.

Le poisson vomit Jonas sur le rivage.

Tandis que Jonas surveille Ninive, Dieu fait pousser une vigne pour l'abriter du soleil, puis il la fait mourir.

Jonas, cependant, ne voulait pas que la ville soit épargnée. Il se construisit une hutte hors des murs, pour y demeurer jusqu'à ce que la ville tombe.

Dieu, qui le protégeait, fit pousser un arbuste afin de l'abriter du soleil. Mais le lendemain, il envoya un ver qui mangea les racines de la plante et la fit mourir. Le soleil devint chaud et un vent brûlant souffla de l'est. Jonas souffrit tant qu'il souhaita mourir. «Pourquoi es-tu fâché à cause de la plante? lui demanda le Seigneur. Pourquoi te soucies-tu d'un arbuste que tu n'as ni planté ni arrosé, tandis que tu t'offenses de ma bonté envers une ville de plusieurs milliers de personnes?»

CI-DESSUS, UNE RECONSTITUTION des murs de Ninive. Le récit insiste sur l'immensité de la ville païenne, ennemie et pécheresse pour bien illustrer l'immensité de la miséricorde et du pardon de Dieu.

Le livre des Psaumes

LES PSAUMES SONT DES CHANTS ET DES POÈMES, écrits pour prier et glorifier le Seigneur. Le roi David, qui était poète, chanteur et musicien, est l'auteur d'un grand nombre de Psaumes. On l'appelait le "doux psalmiste d'Israël". Les Psaumes recouvrent un large éventail de pensées et de sentiments. Ils s'adressent à Dieu créateur, comme le Psaume 8, ou à Dieu protecteur, comme le Psaume 121 et le Psaume 23 qui compare le Seigneur veillant sur son peuple à un berger veillant sur ses moutons.

La Bible dit que le roi David a écrit un grand nombre des psaumes.

Psaume 8

Seigneur, notre Seigneur,
que ton nom est magnifique par toute la terre !
Mieux que les cieux elle chante ta splendeur !
Par la bouche des tout-petits et des nourrissons,
tu as fondé une forteresse
contre tes adversaires,
pour réduire au silence l'ennemi revanchard.
Quand je vois tes cieux, œuvre de tes doigts,
la lune et les étoiles, que tu as fixées,
qu'est donc l'homme pour que tu penses à lui,
l'être humain pour que tu t'en souviennes ?
Tu en as presque fait un dieu :
tu le couronnes de gloire et d'éclat ;
tu le fais régner sur les œuvres de tes mains ;
tu as tout mis sous ses pieds :
tout bétail, gros ou petit,
et même les bêtes sauvages,
l'oiseau du ciel, les poissons de la mer,
tout ce qui court les sentiers des mers.
Seigneur, notre Seigneur,
que ton nom est magnifique par toute la terre !

Psaume 23

Le Seigneur est mon berger, je ne manque de rien.
Sur de frais herbages il me fait coucher ;
près des eaux du repos il me mène, il me ranime.
Il me conduit par les bons sentiers
pour l'honneur de son nom.
Même si je marche dans un ravin d'ombre et de mort,
je ne crains aucun mal, car tu es avec moi :
ton bâton et ta canne, voilà qui me rassure.
Devant moi tu dresses une table,
face à mes adversaires.
Tu parfumes d'huile ma tête, ma coupe est enivrante.
Oui, bonheur et fidélité me poursuivent
tous les jours de ma vie,
et je reviendrai à la maison du Seigneur, pour de longs jours.

LE SEIGNEUR EST MON BERGER, JE NE MANQUE DE RIEN. SUR DE FRAIS HERBAGES IL ME FAIT COUCHER ; PRÈS DES EAUX DU REPOS IL ME MÈNE.
PSAUME 23, 1-2

Psaume 121

Je lève les yeux vers les montagnes :
d'où le secours me viendra-t-il ?
Le secours me vient du Seigneur,
l'auteur des cieux et de la terre.
Qu'il ne laisse pas chanceler ton pied,
que ton gardien ne somnole pas !
Non, il ne somnole ni ne dort,
le gardien d'Israël.
Le Seigneur est ton gardien,
Le Seigneur est ton ombrage. Il est à ta droite.
De jour, le soleil ne te frappera pas,
ni la lune pendant la nuit.
Le Seigneur te gardera de tout mal.
Il gardera ta vie.
Le Seigneur gardera tes allées et venues,
dès maintenant et pour toujours.

Le Psaume 23 compare
le Seigneur à un berger.

Le Nouveau Testament

Et des cieux vint une voix :
« Tu es mon Fils bien-aimé,
il m'a plu de te choisir. »
Marc 1, 11

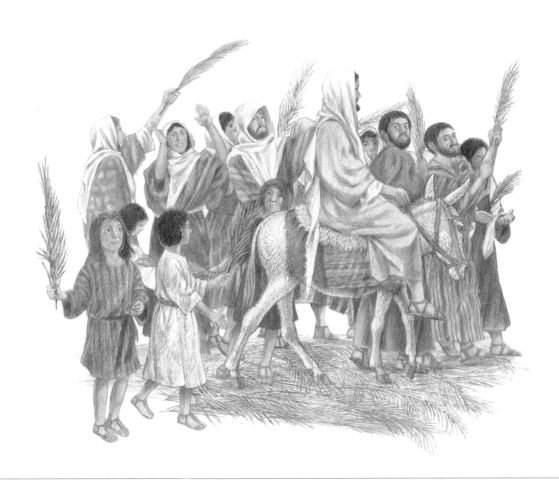

LE NOUVEAU TESTAMENT

LA GALILÉE, PAYS OÙ JÉSUS A GRANDI, est une région de collines au cœur de laquelle se trouve la mer de Galilée, grand lac d'eau douce, appelé aussi lac de Tibériade. Au temps de Jésus, il existait un bon nombre de cités prospères, comme Capharnaüm, Bethsaïde et Tibériade, au bord du lac. Quelques routes commerciales importantes traversaient la région. Les contacts étaient fréquents entre les Galiléens et les autres régions. Même les habitants des villages des collines avaient l'occasion de rencontrer des voyageurs étrangers dans les villes du bord du lac. En compagnie d'autres Juifs de Galilée, Jésus et sa famille se rendaient à Jérusalem en Judée pour les principales fêtes religieuses comme la Pâque. Pour ce long voyage, effectué à pied ou à dos d'âne, ils parcouraient la vallée fertile du Jourdain jusqu'à la région plate du nord de la mer Morte ; ils évitaient la Samarie. Ils devaient emprunter une route qui grimpait, d'une manière parfois très raide, jusqu'à Jérusalem. La ville restait cachée presque jusqu'à la fin du voyage. Tout à coup, depuis une vallée, ils la découvraient dans toute sa beauté, dominée par le nouveau Temple. Tout près se dressait la forteresse d'Antonia, siège de la garnison romaine.

La Judée, région où se trouve Jérusalem, fut dirigée par un gouverneur romain, Ponce-Pilate, de 26 à 36 ap. J.-C. Il passait le plus clair de son temps dans un palais d'une ville du bord de la Méditerranée, Césarée, ne se rendant à Jérusalem que lorsque c'était nécessaire. Jérusalem était le plus grand centre religieux du pays. Elle grouillait de monde durant les fêtes juives, mais était tout le temps active car les marchands, venant des différentes régions de l'Empire romain, s'y rendaient fréquemment. C'est en empruntant les routes commerçantes qui reliaient les différentes villes que les premiers chrétiens s'en allèrent annoncer le message de Jésus aux habitants du bassin méditerranéen.

MER MÉDITERRANÉE

L'évasion de Saul

La transfiguration

La multiplication des pains

Le sermon sur la montagne

Les noces de Cana

Les porcs des Gadaréniens

Jourdain

GALILÉE

GADARA

Damas
Sidon
Tyr
Mt Hermon
Césarée de Philippe
Bethsaïde
Mer de Galilée
Capharnaüm
Mt des Béatitudes
Tibériade
Cana
Nazareth
Mt Tabor
Mt Carmel
Césarée

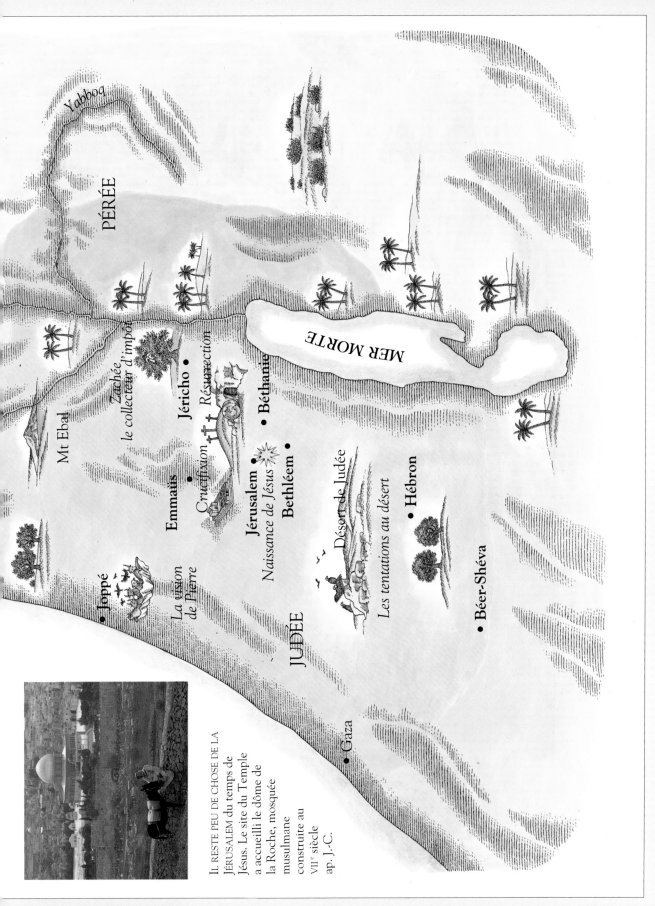

Yabboq

PÉRÉE

Mt Ebal

Zachée
le collecteur d'impôt

Jéricho

Résurrection

Emmaüs

Crucifixion

Jérusalem
Naissance de Jésus

Béthanie

Bethléem

La vision
de Pierre

Joppé

MER MORTE

JUDÉE

Désert de Judée

Les tentations au désert

Hébron

Béer-Shéva

Gaza

IL RESTE PEU DE CHOSE DE LA
JÉRUSALEM du temps de
Jésus. Le site du Temple
a accueilli le dôme de
la Roche, mosquée
musulmane
construite au
VIIᵉ siècle
ap. J.-C.

À LA NAISSANCE DE JÉSUS, la Palestine faisait partie de l'Empire romain, dirigé par un empereur, César Auguste. Le roi Hérode le Grand gouvernait la province. Après sa mort, en 4 av. J.-C., trois de ses fils – Antipas, Archélaüs et Philippe – furent nommés rois des différentes régions de la Palestine. Hérode Antipas reçut la Galilée où Jésus grandit ; c'est lui qui a fait exécuter Jean-Baptiste. Archélaüs reçut la Judée et la Samarie. Philippe gouvernait l'Iturée, au nord-est de la Palestine.

Hérode le Grand et ses fils n'étaient pas populaires dans le peuple juif. Les Romains

LES SOUVERAINS DU TEMPS DE JÉSUS

Ce schéma représente les dirigeants de la Palestine durant la vie de Jésus et le temps durant lequel ils furent au pouvoir. Les procurateurs étaient des officiers romains qui dirigeaient une province impériale. Les rois dépendaient des Romains et supervisaient des régions plus petites.

l'étaient encore moins car leurs soldats occupaient et dirigeaient le pays. Certains groupes, comme celui des zélotes, tentèrent de s'attaquer aux occupants, mais en vain.

Le culte au temps de Jésus

Dans la plupart des villes se trouvait une synagogue, bâtiment où se réunissaient les Juifs principalement pour la prière et pour l'étude de la Tora, les cinq premiers livres de ce que les chrétiens appellent l'Ancien Testament. Les enfants se rendaient à la synagogue pour apprendre à lire et à écrire l'hébreu afin de comprendre les enseignements de la religion juive. La communauté juive s'y réunissait aussi bien pour des activités

AU TEMPS DU NOUVEAU TESTAMENT, il existait des synagogues comme celle-ci dans la plupart des villes de l'Empire romain. Elles étaient dirigées par un comité élu, n'avaient pas de prêtres, et on n'y offrait pas de sacrifices. On y invitait fréquemment des gens pour lire les Écritures.

sociales que religieuses. Par exemple, on y distribuait de l'argent à ceux qui en avaient besoin.

Quand ils priaient, les hommes portaient un talit, châle de prière bordé de bleu sur lequel étaient noués des glands qui rappelaient les commandements de Dieu. En dehors du sabbat, ils portaient des phylactères au front et sur le bras gauche. C'étaient des lanières de cuir auxquelles étaient attachés de petits étuis renfermant des versets de la Bible. De nombreux Juifs en portent encore de nos jours. Un des étuis est fixé sur le front, l'autre en haut du bras gauche, près du cœur. Cela veut signifier que l'enseignement de Dieu inspire à la fois les pensées et les sentiments de l'homme.

Les phylactères se portent sur le front et sur le bras gauche.

Jérusalem, le centre religieux

Au moment des fêtes religieuses, les familles faisaient leur possible pour se rendre à Jérusalem. C'était le centre de prière le plus important, car c'est là que se trouvait le Temple d'Hérode.

Les prêtres y offraient des sacrifices d'animaux, de blé, de fruits, et on encensait l'autel, spécialement aux jours d'action de grâce ou de tristesse.

Certaines cérémonies ne pouvaient être célébrées que par le grand prêtre, le premier parmi les chefs religieux. Aux temps de Jésus, les Romains avaient réduit les pouvoirs du grand prêtre et tenaient enfermé son vêtement spécial la plus grande partie de l'année. Malgré cela, le grand prêtre et le Sanhédrin, l'assemblée des chefs religieux, avaient une grande influence sur le peuple juif. Les grands prêtres n'étaient pas appréciés par tous les Juifs car ils étaient nommés par les Romains, ou par un roi choisi par les Romains. Pour conserver leur situation, ils devaient faire ce que voulaient les Romains. Le grand prêtre qui participa au procès de Jésus s'appelait Caïphe ; son beau-père, Anne, un ancien grand prêtre, y prit également part.

LE MONT DES OLIVIERS, situé dans le jardin de Gethsémani, où Jésus se rendit pour prier avant son arrestation, se trouvait à l'extérieur de la ville. Le mont était à l'opposé du mur est du Temple, aujourd'hui l'emplacement du Dôme de la Roche.

PLAN DE LA CITÉ DE JÉRUSALEM

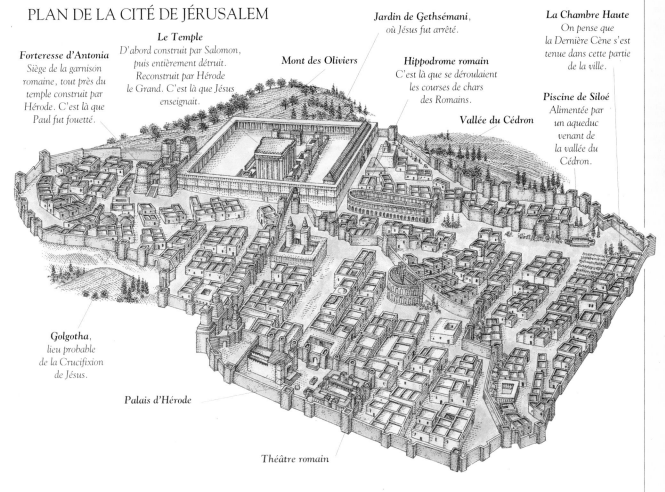

Forteresse d'Antonia
Siège de la garnison romaine, tout près du temple construit par Hérode. C'est là que Paul fut fouetté.

Le Temple
D'abord construit par Salomon, puis entièrement détruit. Reconstruit par Hérode le Grand. C'est là que Jésus enseignait.

Mont des Oliviers

Jardin de Gethsémani, *où Jésus fut arrêté.*

Hippodrome romain
C'est là que se déroulaient les courses de chars des Romains.

Vallée du Cédron

La Chambre Haute
On pense que la Dernière Cène s'est tenue dans cette partie de la ville.

Piscine de Siloé
Alimentée par un aqueduc venant de la vallée du Cédron.

Golgotha,
lieu probable de la Crucifixion de Jésus.

Palais d'Hérode

Théâtre romain

Un fils pour Zacharie

LE PRÊTRE ZACHARIE fit brûler l'encens sur un autel sans doute semblable à celui représenté ci-dessus : carré, aux angles saillants. Ces autels, pensait-on, pouvaient protéger les hommes. Si quelqu'un en saisissait l'une des "cornes", la sainteté de l'autel le sauvegardait de tout mal. C'était un grand honneur pour Zacharie d'avoir été choisi pour brûler l'encens : c'était la seule occasion pour un prêtre de pénétrer dans le Saint des Saints.

MAIS L'ANGE LUI DIT : «SOIS SANS CRAINTE, ZACHARIE, CAR TA PRIÈRE A ÉTÉ EXAUCÉE. TA FEMME ÉLISABETH T'ENFANTERA UN FILS ET TU LUI DONNERAS LE NOM DE JEAN. TU EN AURAS JOIE ET ALLÉGRESSE ET BEAUCOUP SE RÉJOUIRONT DE SA NAISSANCE.»
LUC 1, 13-14

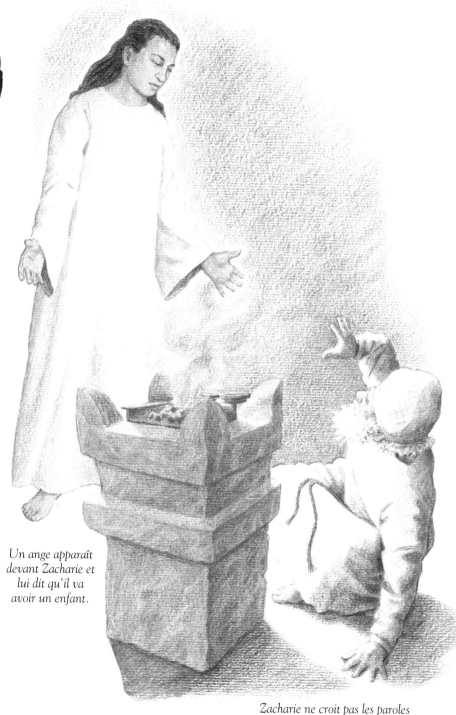

Un ange apparaît devant Zacharie et lui dit qu'il va avoir un enfant.

Zacharie ne croit pas les paroles de l'ange et devient muet.

AU TEMPS DU ROI HÉRODE vivait en Judée un prêtre du nom de Zacharie. Sa femme Élisabeth et lui étaient justes : ils avaient toujours obéi à la parole de Dieu. Mais ils étaient tristes car ils n'avaient pas d'enfant. Ils étaient tous deux avancés en âge et avaient perdu tout espoir de fonder une famille. Vint un jour où Zacharie fut choisi pour brûler l'encens dans le sanctuaire du Seigneur. C'était à une heure où tout le peuple priait dehors, dans les parvis extérieurs.

Tandis que Zacharie observait la fumée parfumée qui s'élevait de l'autel, il vit un ange qui se tenait devant lui. Effrayé, il recula, mais l'ange lui adressa la parole.

«Je viens de la part du Seigneur pour t'annoncer une bonne nouvelle. Tes prières sont exaucées, et ta femme va donner naissance à un fils. Tu l'appelleras Jean. Il fera votre joie à tous deux, et beaucoup se réjouiront de sa naissance. Il sera grand devant le Seigneur, et grâce à lui, beaucoup se tourneront vers le Seigneur.

— Comment cela peut-il arriver ? s'exclama Zacharie, incrédule. Je suis un vieil homme et ma femme Élisabeth a passé l'âge de porter un enfant.

— Je suis Gabriel, messager du Seigneur, dit l'ange. Le Seigneur m'a envoyé pour te parler et te porter cette bonne nouvelle. Parce que tu n'as pas cru à ma parole, qui s'accomplira en son temps, tu seras réduit au silence jusqu'au jour où ces choses arriveront.»

Pendant ce temps la foule, à l'extérieur, commençait à s'agiter, se demandant pourquoi le prêtre restait si longtemps dans le sanctuaire. Quand enfin Zacharie apparut, il ne pouvait pas parler. Il fit des gestes et le peuple comprit qu'il avait eu une vision.

Ayant accompli ses devoirs, Zacharie retourna auprès de sa femme et, comme l'avait dit Gabriel, Élisabeth fut bientôt enceinte. Elle resta tranquillement à la maison, se réjouissant que Dieu l'eût choisie pour porter un enfant.

ZACHARIE DEVAIT SE SERVIR D'UNE PELLE À ENCENSER, comme celle-ci, pour porter du charbon brûlant sur l'autel. On jetait de l'encens sur les braises pour parfumer la fumée qui, s'élevant de l'autel, représentait les prières du peuple qui montaient vers Dieu.

Incapable de parler, Zacharie fait des gestes pour expliquer au peuple la vision qu'il a eue.

Un ange envoyé à Marie

'ANGE GABRIEL FUT ENVOYÉ PAR DIEU DANS LA VILLE DE NAZARETH EN GALILÉE, à une jeune fille du nom de Marie. Marie était fiancée à Joseph, de la maison de David.

«Le Seigneur est avec toi ! dit Gabriel. Tu es comblée de grâce, bénie entre toutes les femmes !»

Marie, troublée par ces paroles, se demandait pourquoi il était venu chez elle. «Ne crains pas, Marie, la rassura Gabriel. Tu vas donner la vie à un fils. Tu l'appelleras Jésus. Il sera grand et son règne ne finira jamais.

MARIE ET JOSEPH VIVAIENT À NAZARETH, au nord de la province de Galilée. Jésus grandit dans cette ville, située dans une vallée abritée au milieu des collines, à 8 kilomètres environ de la grande ville commerçante de Sepphoris. Ci-dessus, Nazareth aujourd'hui, avec l'église de l'Annonciation au centre de l'image. L'Annonciation évoque l'annonce de Gabriel à Marie, quand celui-ci lui dit qu'elle serait la mère de Jésus.

L'ANGE LUI DIT : «SOIS SANS CRAINTE, MARIE, CAR TU AS TROUVÉ GRÂCE AUPRÈS DE DIEU. VOICI QUE TU VAS ÊTRE ENCEINTE, TU ENFANTERAS UN FILS ET TU LUI DONNERAS LE NOM DE JÉSUS.»
LUC 1, 30-31

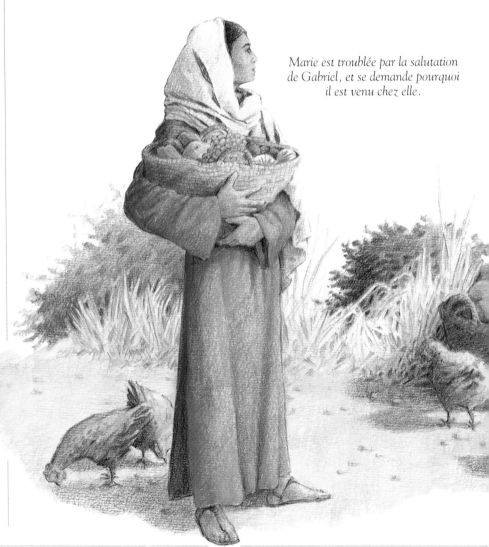

Marie est troublée par la salutation de Gabriel, et se demande pourquoi il est venu chez elle.

— Comment cela serait-il possible ? demanda Marie. Je suis une jeune fille et je ne suis pas mariée.

— Le Saint-Esprit viendra sur toi, et la puissance de Dieu sera avec toi, et ton enfant sera appelé Fils de Dieu.»

À ces mots, Marie tomba à genoux devant Gabriel et dit : «Je suis la servante du Seigneur, qu'il soit fait selon ta parole.»

Alors l'ange s'en alla d'auprès d'elle.

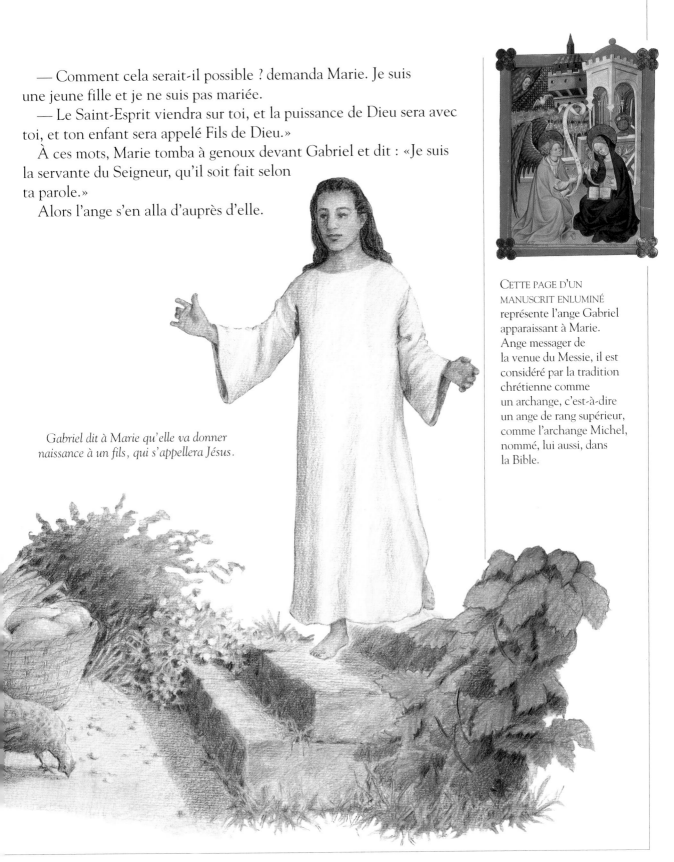

Gabriel dit à Marie qu'elle va donner naissance à un fils, qui s'appellera Jésus.

CETTE PAGE D'UN MANUSCRIT ENLUMINÉ représente l'ange Gabriel apparaissant à Marie. Ange messager de la venue du Messie, il est considéré par la tradition chrétienne comme un archange, c'est-à-dire un ange de rang supérieur, comme l'archange Michel, nommé, lui aussi, dans la Bible.

La naissance de Jean

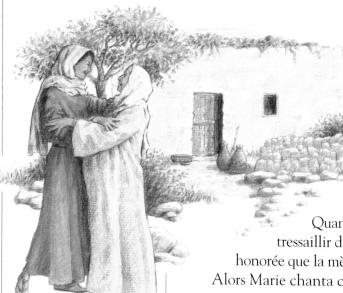

Marie rend visite à Élisabeth dans sa maison de Judée.

LES MAISONS DE JUDÉE et des pays avoisinants étaient construites en briques de terre ou en pierres brutes, comme sur l'image ci-dessus. Les habitants de ces maisons se servaient des toits pour faire sécher des fruits et du grain, ainsi que leurs vêtements. Quand il faisait très chaud, ils y passaient la nuit.

M ARIE SE RENDIT EN HÂTE dans la région des collines de Judée pour rendre visite à sa cousine Élisabeth. Tandis que Marie entrait dans la maison pour venir la saluer, Élisabeth sentit son enfant bouger dans son ventre. Elle fut saisie par l'Esprit Saint et s'exclama :

«Tu es bénie entre toutes les femmes ! Quand j'ai entendu ta voix, j'ai senti mon enfant tressaillir d'allégresse dans mon ventre. Comme je suis honorée que la mère de mon Seigneur vienne chez moi !»

Alors Marie chanta cette louange :

«Mon âme exalte le Seigneur
et mon esprit tressaille de joie en Dieu mon sauveur,
parce qu'il a jeté les yeux sur l'abaissement de sa servante.
Oui, désormais toutes les générations me diront bienheureuse,
car le Tout-Puissant a fait pour moi de grandes choses.
Saint est son nom,
et sa miséricorde s'étend d'âge en âge
sur ceux qui le craignent.
Il a déployé la force de son bras,
il a dispersé les hommes au cœur superbe.
Il a renversé les potentats de leur trône et élevé les humbles.
Il a comblé de biens les affamés et renvoyé les riches les
mains vides. Il est venu en aide à Israël, son serviteur,
se souvenant de sa miséricorde,
– selon qu'il l'avait annoncé à nos pères –
en faveur d'Abraham et de sa postérité à jamais !»

Marie demeura chez Élisabeth durant trois mois, puis elle retourna à Nazareth.

Peu après, Élisabeth donna naissance à un fils. Ce fut une grande joie dans toute la famille et chez les voisins que Dieu ait accordé une telle faveur. Le huitième jour, l'enfant fut circoncis.

«Appelons-le Zacharie, comme son père, dirent les parents.

— Non, dit Élisabeth. Son nom est Jean.

— Mais personne ne porte ce nom dans ta famille, lui dirent-ils.

Et ils se tournèrent vers Zacharie pour savoir comment il voulait appeler l'enfant. Zacharie, qui ne pouvait toujours pas parler, demanda qu'on lui apporte de quoi écrire. À la surprise générale, il inscrivit en grosses lettres : SON NOM EST JEAN. Au moment même, il retrouva la parole, et se mit à remercier et bénir Dieu.

La nouvelle de cette naissance pas comme les autres se répandit rapidement à travers les collines de Judée. Tous ceux qui en entendaient parler comprenaient qu'il s'agissait d'un grand événement et que le Seigneur était avec l'enfant.

LA JOLIE PETITE VILLE D'AÏN KARIM, dont le nom signifie "pousse de vigne", se trouve dans les collines de Judée. On pense que c'était là que vivaient Zacharie et Élisabeth et que Jean y est né.

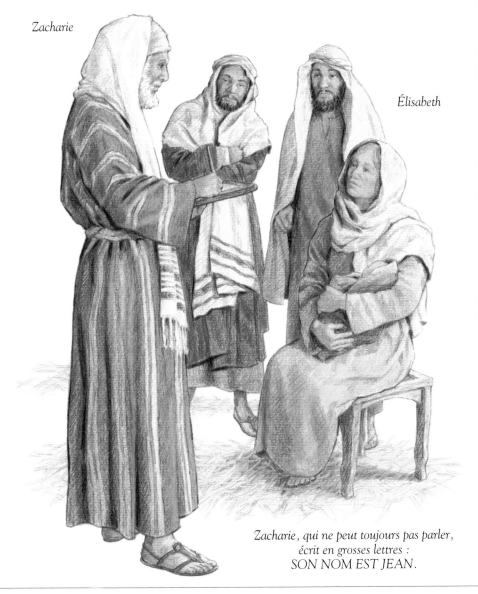

Zacharie

Élisabeth

*Zacharie, qui ne peut toujours pas parler,
écrit en grosses lettres :
SON NOM EST JEAN.*

ZACHARIE A SANS DOUTE ÉCRIT SON MESSAGE sur du papier fait de tiges de papyrus séchées, avec un bâton de roseau trempé dans de l'encre noire.

La naissance de Jésus

Un ange de Dieu apparaît à Joseph dans un songe, et lui dit de ne pas avoir peur d'épouser Marie.

Marie, qui allait bientôt accoucher, se rend à Bethléem avec Joseph.

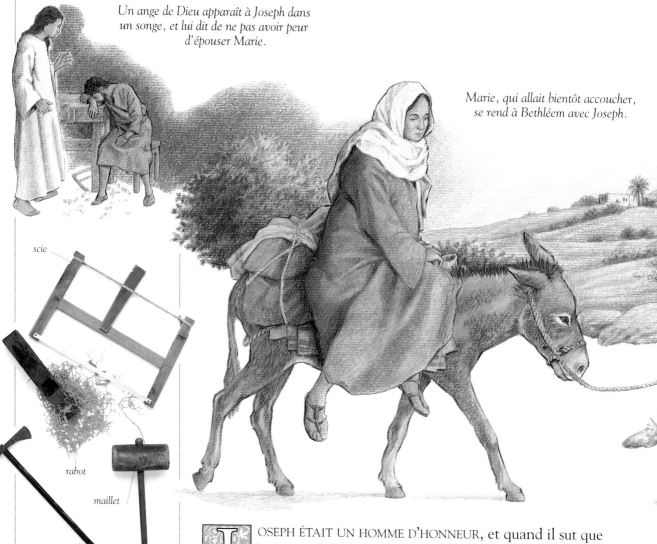

scie

rabot

maillet

doloire

JOSEPH ÉTAIT CHARPENTIER. Il devait utiliser des outils comme ceux-ci pour faire des meubles, des portes, du matériel agricole, des charrettes, et réparer les maisons. Joseph a sans doute appris son métier à Jésus.

OSEPH ÉTAIT UN HOMME D'HONNEUR, et quand il sut que Marie attendait un enfant, sa première pensée fut de la protéger du scandale en la dégageant de ses fiançailles. Mais un ange de Dieu lui apparut dans un rêve et lui dit : «Ne crains pas de prendre Marie pour femme. Elle a conçu cet enfant du Saint-Esprit. Elle donnera naissance à un fils, et tu l'appelleras Jésus.» Peu après, Joseph épousa Marie.

C'est alors que l'empereur Auguste fit un édit ordonnant le recensement de tout l'empire : chacun devait se rendre dans sa ville d'origine pour y être inscrit. Joseph se rendit donc avec Marie,

Joseph a hâte de trouver
un lieu où s'installer avec Marie
dans la ville surpeuplée.

ON PENSE QUE MARIE a effectué le voyage de Nazareth à Bethléem à dos d'âne. Il y avait 110 kilomètres à parcourir. C'est ainsi que l'on se déplaçait le plus couramment au temps de Jésus, que l'on fût riche ou pauvre.

ELLE ACCOUCHA DE SON FILS PREMIER-NÉ, L'EMMAILLOTA ET LE DÉPOSA DANS UNE MANGEOIRE, PARCE QU'IL N'Y AVAIT PAS DE PLACE POUR EUX DANS LA SALLE D'HÔTES.
LUC 2, 7

Marie couche l'enfant
dans une mangeoire.

qui était sur le point d'accoucher, à Bethléem en Judée. Quand enfin ils arrivèrent, ils virent que la ville était encombrée de gens. Toutes les auberges étaient pleines.

Joseph, anxieux car il savait que la naissance était proche, chercha en vain un accueil, mais ne trouva nulle part où aller. Finalement, épuisés par le voyage, ils trouvèrent un abri dans une étable et là, durant la nuit, le fils de Marie vint au monde.

Elle l'enveloppa dans des langes, comme c'était la coutume, et le posa dans une mangeoire. Il n'y avait pas d'autre endroit où faire dormir l'enfant.

La visite des bergers

houlette

bâton

D ANS LES CHAMPS PRÈS DE BETHLÉEM se trouvaient des bergers qui faisaient paître leurs troupeaux. Soudain une lumière brillante creva l'obscurité et un ange apparut. Les bergers, terrifiés, se voilèrent les yeux, mais l'ange les rassura. «Je vous apporte une grande nouvelle. Aujourd'hui, à Bethléem, un enfant est né qui sera le sauveur du monde. Vous le trouverez dans une crèche.»

Alors le ciel nocturne fut rempli de créatures célestes et les anges chantaient les louanges de Dieu. Ils annonçaient la paix sur la terre et la fraternité entre les hommes.

«Allons tout de suite voir ce que Dieu nous a annoncé», dirent les bergers. Ils se hâtèrent vers la ville et trouvèrent Marie, Joseph et l'enfant. Ils racontèrent ce qu'ils avaient vu et entendu, puis ils s'en allèrent en glorifiant Dieu. Marie restait silencieuse, méditant en son cœur toutes les choses qui étaient arrivées.

LES BERGERS PASSAIENT SOUVENT TOUTE LA NUIT DEHORS pour surveiller leurs troupeaux.
Ils se protégeaient du froid en portant des houppelandes en peaux de chameau ou de mouton, comme en portent encore là-bas les bergers d'aujourd'hui.
Un berger pouvait avoir besoin d'une houlette munie d'un crochet pour sauver un mouton.
Au bout de son bâton étaient fixés des morceaux de silex ou des clous : il s'en servait pour écarter les animaux sauvages. Il utilisait aussi son écuelle en bois pour apporter de l'eau à une bête malade.

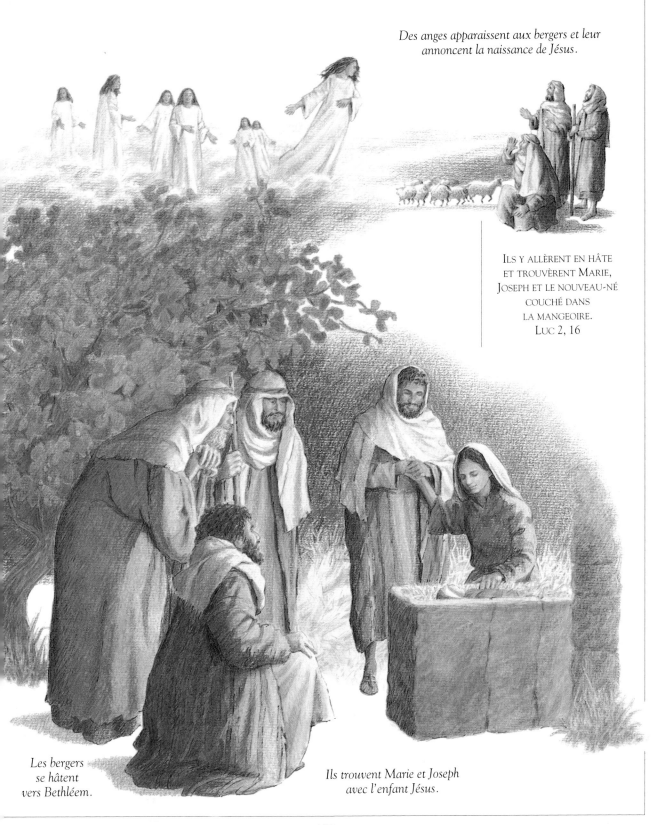

Des anges apparaissent aux bergers et leur annoncent la naissance de Jésus.

ILS Y ALLÈRENT EN HÂTE
ET TROUVÈRENT MARIE,
JOSEPH ET LE NOUVEAU-NÉ
COUCHÉ DANS
LA MANGEOIRE.
LUC 2, 16

*Les bergers
se hâtent
vers Bethléem.*

*Ils trouvent Marie et Joseph
avec l'enfant Jésus.*

Jésus présenté au Temple

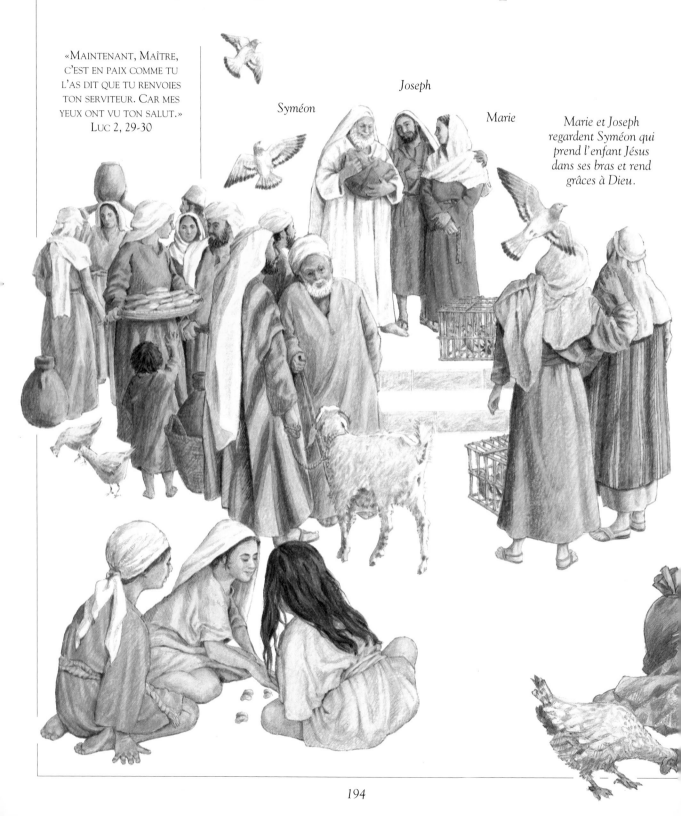

«MAINTENANT, MAÎTRE,
C'EST EN PAIX COMME TU
L'AS DIT QUE TU RENVOIES
TON SERVITEUR. CAR MES
YEUX ONT VU TON SALUT.»
LUC 2, 29-30

Syméon

Joseph

Marie

Marie et Joseph
regardent Syméon qui
prend l'enfant Jésus
dans ses bras et rend
grâces à Dieu.

HUIT JOURS APRÈS SA NAISSANCE, l'enfant fut circoncis et reçut le nom de Jésus, comme l'avait demandé Gabriel. Marie et Joseph le portèrent à Jérusalem pour le présenter au Seigneur et faire une offrande qui, selon la coutume, pouvait être un couple de tourterelles ou deux jeunes pigeons.

À Jérusalem vivait un vieillard du nom de Syméon, un homme juste et pieux. Dieu lui avait fait savoir qu'il ne mourrait pas sans que ses yeux aient vu le Messie. Quand Marie, portant son enfant, et Joseph pénétrèrent dans le Temple, Syméon arriva, poussé par l'Esprit Saint : tout de suite il sut qu'il se trouvait en présence du sauveur promis par Dieu.

Prenant Jésus dans ses bras, il rendit grâces au Seigneur :

«Ô Seigneur, maintenant je peux mourir en paix, car tu as comblé mon cœur avec ce qu'il désirait le plus. J'ai vu de mes propres yeux l'enfant qui sera la lumière pour tous les peuples !»

Tandis qu'il parlait, une très vieille femme approcha. C'était Anne : elle avait passé presque toute sa vie au Temple, servant Dieu jour et nuit en jeûnant et en priant. Elle aussi remerciait Dieu de lui avoir permis de voir l'enfant et elle proclama à tous ceux qui pouvaient l'entendre que Jésus serait le sauveur de Jérusalem.

Marie et Joseph furent étonnés de ce qu'ils entendaient au sujet de l'enfant. Puis, quand tout fut terminé, ils quittèrent Jérusalem et s'en retournèrent chez eux.

ANNE ÉTAIT UNE VIEILLE PROPHÉTESSE qui priait et jeûnait au Temple, jour et nuit. Sa sainteté fut récompensée quand elle vit Jésus. Dans la Bible, l'âge est signe de sagesse et de bonté. Atteindre un grand âge est considéré comme une bénédiction de Dieu.

Anne vient voir Jésus.

Les mages

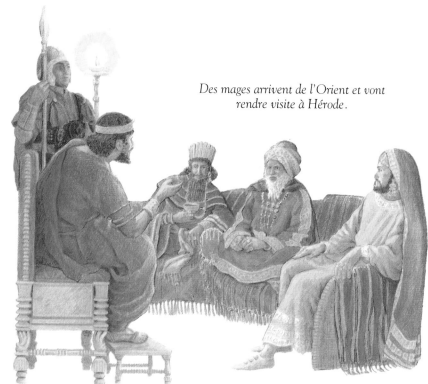

Des mages arrivent de l'Orient et vont rendre visite à Hérode.

JÉSUS ÉTANT NÉ
À BETHLÉEM DE JUDÉE,
AU TEMPS DU ROI HÉRODE,
VOICI QUE DES MAGES
VENUS D'ORIENT
ARRIVÈRENT À JÉRUSALEM
ET DEMANDÈRENT :
«OÙ EST LE ROI DES JUIFS
QUI VIENT DE NAÎTRE ?
NOUS AVONS VU
SON ASTRE À L'ORIENT ET
NOUS SOMMES VENUS LUI
RENDRE HOMMAGE.»
MATTHIEU 2, 1-2

Hérode pose des questions aux mages à propos de l'étoile qu'ils ont vue au-dessus de Bethléem.

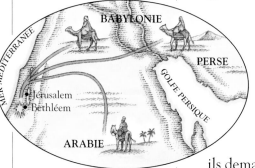

ON NE SAIT PAS D'OÙ
VENAIENT LES MAGES,
mais peut-être de Perse,
de Babylonie et d'Arabie.
C'étaient des astrologues
qui lisaient des présages
dans les étoiles. Dans
l'Évangile ils représentent
les peuples païens, les
non-juifs, pour qui le
Seigneur est aussi venu.

A NOUVELLE DE LA NAISSANCE DE JÉSUS se répandit au loin. Un groupe de mages, venant de l'Orient, se rendait à Jérusalem. Dès leur arrivée, ils demandèrent à tous : «Où est né le nouveau roi des Juifs ? Nous avons vu son étoile en Orient et nous sommes venus pour l'adorer.»

Hérode, le roi de Judée, entendit alors parler de cette naissance d'un enfant qui devait gouverner. Profondément troublé et décidé à mettre à mort tout rival, il rassembla les prêtres et les scribes du peuple juif et leur demanda dans quelle ville devait naître le Messie.

«À Bethléem», lui répondit-on.

Alors Hérode fit venir en secret les mages et, prétendant être aussi religieux qu'eux, leur posa des questions à propos de l'étoile : où ils l'avaient vue, quand elle leur était apparue. «Allez à Bethléem, leur dit-il. Recherchez l'enfant, et quand vous l'aurez trouvé, revenez me

le dire car, moi aussi, je désire aller lui rendre hommage.»

Alors les mages quittèrent Jérusalem et prirent la route qui menait à Bethléem. L'étoile réapparut et les guida durant tout le chemin, jusqu'à ce qu'ils arrivent à l'endroit où se trouvait Jésus.

Ils virent Marie et son petit enfant et, tombant à genoux, ils l'adorèrent. Puis ils ouvrirent les lourdes cassettes qu'ils avaient apportées et répandirent les magnifiques cadeaux qu'ils désiraient offrir à l'enfant : de l'or, de l'encens et de la myrrhe, l'or pour rendre hommage à Jésus en tant que roi, l'encens pour l'honorer en tant que Dieu, et la myrrhe comme signe de son humanité annonçant ainsi sa mort.

Puis, ayant été avertis en songe de ne pas retourner auprès du roi Hérode, ils regagnèrent leur pays par une autre route.

CETTE MOSAÏQUE DE RAVENNE en Italie représente trois rois mages. La Bible ne dit pas combien ils étaient mais la tradition populaire en a fait trois rois, à cause des trois cadeaux offerts à Jésus.

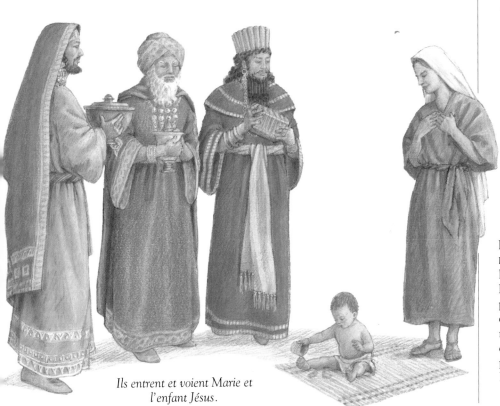

Les mages apportent en cadeaux de l'or, de l'encens et de la myrrhe.

Ils entrent et voient Marie et l'enfant Jésus.

LES MAGES APPORTÈRENT EN CADEAU de l'or, de l'encens et de la myrrhe. L'encens était une résine parfumée que l'on brûlait en l'honneur de Dieu. La myrrhe était une gomme odorante utilisée pour préparer les corps avant l'enterrement.

La fuite en Égypte

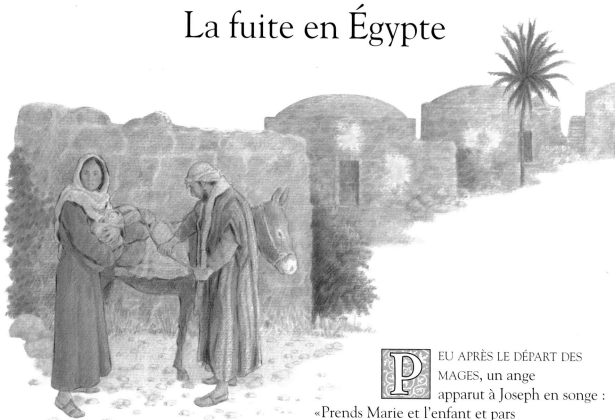

Joseph, Marie et l'enfant Jésus quittent Bethléem pendant la nuit et fuient en Égypte.

MARIE ET JOSEPH ONT EFFECTUÉ UN VOYAGE DIFFICILE à travers les terres désertiques du Néguev et du Sinaï avant d'atteindre l'Égypte, pays où beaucoup se sont réfugiés. Après la mort d'Hérode, la famille est allée à Nazareth en Galilée.

PEU APRÈS LE DÉPART DES MAGES, un ange apparut à Joseph en songe : «Prends Marie et l'enfant et pars immédiatement en Égypte. Ne perds pas de temps. Les hommes d'Hérode sont à la recherche de l'enfant, et s'ils le trouvent, ils le tueront.»

Sur ce, Joseph se réveilla et dit à Marie ce qu'ils devaient faire. De nuit, ils quittèrent la maison et gagnèrent la campagne en empruntant les rues étroites de la ville. Ils voyagèrent durant plusieurs jours, mais ils arrivèrent sains et saufs en Égypte où ils demeurèrent.

Pendant ce temps, Hérode s'aperçut que les mages l'avaient trompé et n'étaient pas revenus lui dire où se trouvait Jésus. Il se mit dans une violente colère. Rassemblant les officiers de sa garde, il donna l'ordre que tous les enfants du sexe mâle de moins de deux ans de Bethléem et de tout son territoire soient mis à mort. Ce qui fut exécuté.

Peu après, Hérode mourut. Encore une fois, l'ange s'adressa en songe à Joseph : «Tes ennemis sont morts. Tu peux retourner sans crainte dans ton pays.» Alors la famille quitta l'Égypte. Mais quand Joseph apprit que le fils d'Hérode, Archélaüs, avait succédé à son père comme roi de Judée, il prit peur. Ils poursuivirent leur voyage vers le nord et s'installèrent dans la ville de Nazareth en Galilée.

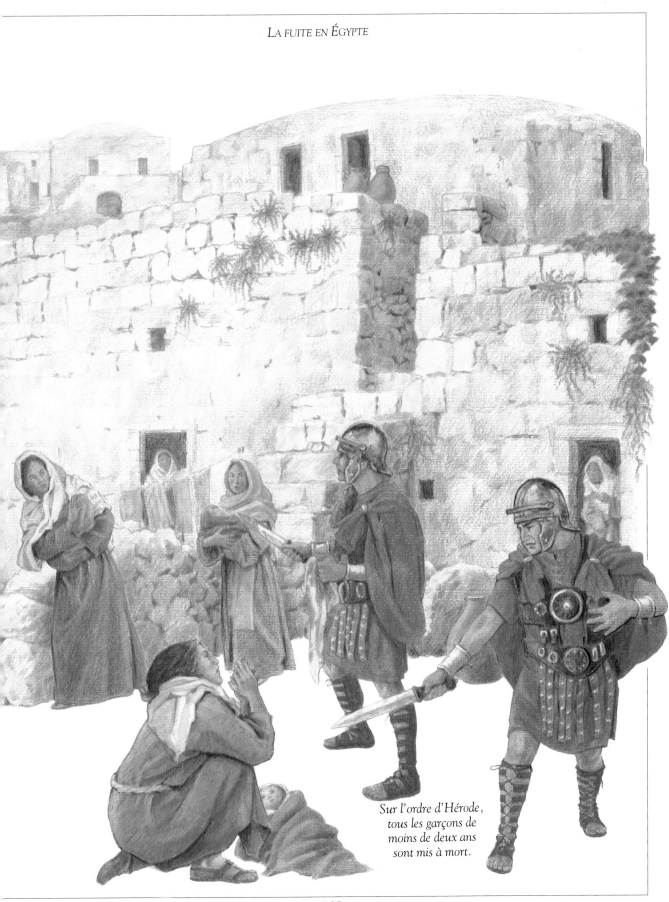

Sur l'ordre d'Hérode,
tous les garçons de
moins de deux ans
sont mis à mort.

Jésus est retrouvé au Temple

CHAQUE ANNÉE, LE JOUR DE LA PÂQUE, Joseph et Marie se rendaient à Jérusalem selon la coutume. Quand Jésus eut douze ans, ils l'emmenèrent avec eux. Après la célébration de la fête, ils se mirent en route pour rentrer chez eux, et firent le long voyage comme ils en avaient l'habitude avec des voisins et des parents. Après un jour de route, ils s'aperçurent que Jésus n'était pas avec eux. Ils le cherchèrent parmi leurs connaissances, mais on ne le trouva nulle part.

Marie et Joseph, inquiets, retournèrent à Jérusalem, et fouillèrent la ville. Au bout de trois jours, ils le trouvèrent au Temple. Jésus était assis au milieu des maîtres, les écoutant et leur posant des questions. Tous étaient étonnés de la sagesse et de l'intelligence de cet enfant de douze ans.

JÉSUS SE RENDIT À JÉRUSALEM À L'ÂGE DE DOUZE ANS, époque à laquelle il se préparait à devenir un juif adulte. Aujourd'hui, un jeune garçon juif célèbre sa bar-mitsva à treize ans, âge adulte pour un juif.

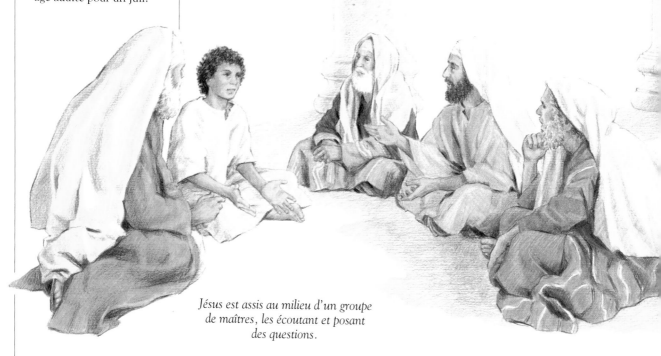

Jésus est assis au milieu d'un groupe de maîtres, les écoutant et posant des questions.

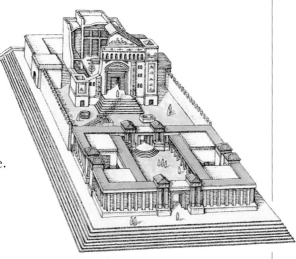

«Pourquoi nous as-tu fait cela ? lui demanda sa mère. Nous t'avons cherché partout pleins d'angoisse ton père et moi !

— Pourquoi m'avez-vous cherché ? dit Jésus. Ne saviez-vous pas que je devais être dans la maison de mon Père ?»

Marie et Joseph ne comprirent pas ce qu'il voulait dire. Alors Jésus quitta le Temple et retourna à Nazareth avec ses parents.

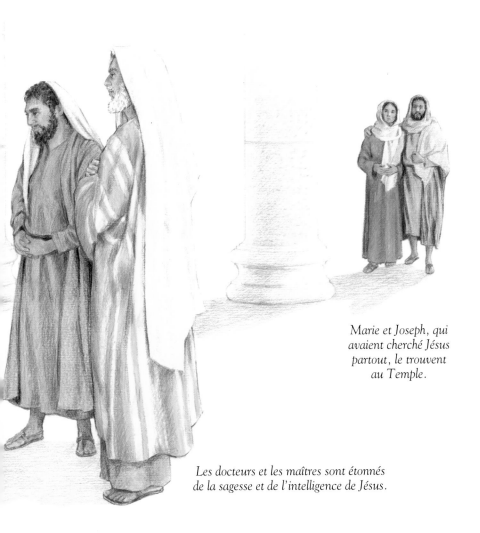

Marie et Joseph, qui avaient cherché Jésus partout, le trouvent au Temple.

Les docteurs et les maîtres sont étonnés de la sagesse et de l'intelligence de Jésus.

LE TEMPLE D'HÉRODE était le centre de la vie religieuse pour les juifs. Il fut construit par Hérode le Grand sur l'emplacement du Temple de Salomon. Hérode, désirant gagner les faveurs du peuple juif, voulut que le Temple soit aussi beau que celui de Salomon. Les travaux commencèrent en 20 av. J.-C. Le Temple fut inauguré en 9 av. J.-C., mais ne fut complètement achevé qu'en 64 ap. J.-C. Six ans plus tard, il fut détruit par les Romains. Le Temple était en pierre ocre avec des colonnes de marbre. Il brillait tellement dans le soleil que les gens avaient du mal à le regarder (voir page 17).

C'EST AU BOUT DE TROIS JOURS QU'ILS LE RETROUVÈRENT DANS LE TEMPLE, ASSIS AU MILIEU DES MAÎTRES, À LES ÉCOUTER ET À LES INTERROGER.
LUC 2, 46

Jean baptise Jésus

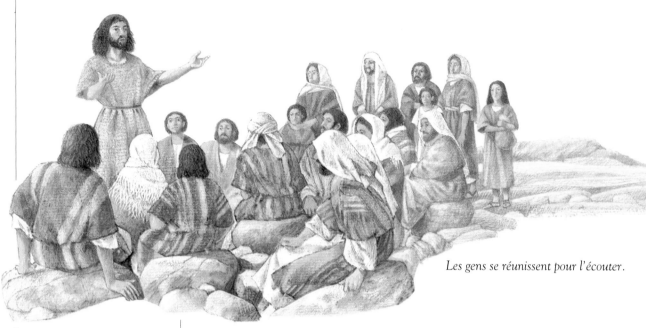

Les gens se réunissent pour l'écouter.

Jean dit aux gens de se repentir.

JEAN-BAPTISTE
mangeait des sauterelles
et du miel du désert.
Le miel est produit par
des abeilles sauvages,
communes en Palestine.
Les sauterelles contiennent
de la graisse et des
protéines : on les mange
donc fréquemment dans
les régions où la viande
est rare. On les fait frire,
bouillir, sécher, ou encore
on les mange crues.
On ajoute du miel pour
en atténuer l'amertume.

JEAN-BAPTISTE ALLAIT DE PLACE EN PLACE, prêchant
à travers le désert de Judée. Il portait un vêtement grossier
fait de poils de chameau et retenu par une ceinture de cuir.
Il se nourrissait de sauterelles et de miel sauvage. «Convertissez-
vous ! Repentez-vous ! disait-il à tous ceux qui l'écoutaient.
Éloignez-vous du mal. Le royaume de Dieu est proche !»

Les gens se rassemblaient pour l'entendre, venant en foule
de Jérusalem, de la vallée du Jourdain et de toutes
les villes de Judée. «Que devons-nous faire pour avoir
une bonne vie ? demandaient-ils.

— Partagez ce que vous avez avec vos frères, ne faites de mal à
personne, et ne faites pas de fausses accusations», leur répondait-il.

Les gens en groupes venaient confesser leurs péchés, puis Jean
les baptisait dans le Jourdain. «Je vous baptise avec de l'eau,
leur disait-il. Mais il viendra quelqu'un après moi qui vous baptisera
dans le feu de l'Esprit-Saint ! C'est un homme si bon et si juste que
je ne suis pas digne de dénouer les courroies de ses sandales.

— Es-tu le Christ ou le Messie? lui demandaient-ils.

— Non, je suis la voix qui crie dans le désert : préparez les voies
du Seigneur!»

Jésus vint de Galilée pour entendre Jean prêcher et pour être

*Les gens viennent
vers Jean pour être
baptisés dans
le Jourdain.*

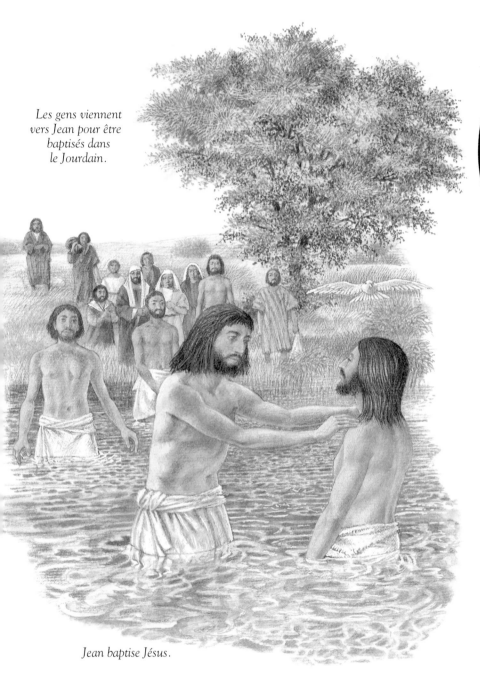

Jean baptise Jésus.

LA PURIFICATION
RITUELLE était
importante pour le
peuple juif. Quand Jean
baptisait, il suivait la
coutume juive, mais lui
donnait une signification
nouvelle. Le but du
baptême de Jean était de
débarrasser les gens de
leurs mauvaises actions,
dans l'attente de la
venue du Messie.
Aujourd'hui, le baptême
est donné et reçu par les
chrétiens partout dans le
monde comme signe de
leur appartenance à la foi
chrétienne.

AU BAPTÊME DE JÉSUS,
l'Esprit-Saint prit la
forme d'une colombe. On
le représente encore ainsi
de nos jours. La colombe
symbolise la paix,
l'amour, la bonté et
le pardon.

baptisé dans le Jourdain. Mais Jean dit : «Ce n'est pas juste que je
fasse cela. C'est toi qui devrais me baptiser.

— Faisons ce que Dieu attend de nous», répliqua Jésus. Il descendit
au bord du fleuve et entra dans l'eau. Dès que Jean eut baptisé Jésus,
le ciel s'ouvrit et l'Esprit-Saint apparut sous la forme d'une colombe.
La voix de Dieu se fit entendre : «Voici mon Fils bien-aimé, qui a
toute ma faveur.»

Les tentations au désert

ON REPRÉSENTE SOUVENT LE DIABLE sous forme d'une créature ailée, avec des cornes sur la tête, comme le montre ce plafond peint. Dans la Bible, le diable ou Satan s'oppose à Dieu en maintes occasions.

JÉSUS S'EN ALLA AU DÉSERT durant quarante jours pour jeûner et prier, seul au milieu des bêtes sauvages. Après quoi il eut faim. Alors le diable vint le tenter. «Si tu es vraiment le Fils de Dieu, dis que ces pierres deviennent pain !»

Jésus répliqua : «Les Écritures disent que l'homme ne vit pas que de pain, mais qu'il trouve sa force dans la parole de Dieu !»

Le diable fit une seconde tentative. Il transporta Jésus à Jérusalem, tout en haut sur le pinacle du Temple. «Si tu es le Fils de Dieu, jette-

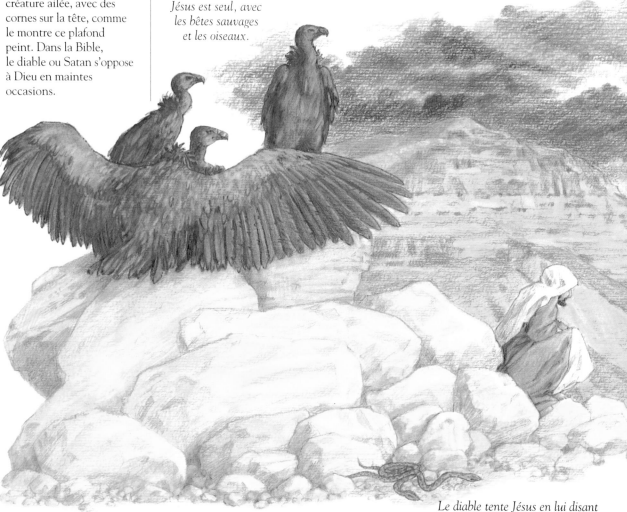

Jésus est seul, avec les bêtes sauvages et les oiseaux.

Le diable tente Jésus en lui disant de changer les pierres en pain.

toi en bas, lui dit-il, il est écrit que les anges te porteront sur leurs mains et il ne t'arrivera aucun mal.

— Les Écritures disent : Tu ne tenteras pas le Seigneur, ton Dieu», dit Jésus.

Alors, encore une fois, le diable transporta Jésus au sommet d'une haute montagne et lui montra tous les royaumes du monde. «Je te ferai roi de ces pays, dit le tentateur, si tu te prosternes devant moi et que tu m'adores !

— Retire-toi, Satan, cria Jésus. Les Écritures disent : Tu adoreras le Seigneur ton Dieu et lui seul.»

Alors le diable le quitta et des anges du Seigneur s'approchèrent pour servir Jésus.

LE DÉSERT DE JUDÉE est une vaste région dénudée à l'ouest de la vallée du Jourdain. Seul au désert, Jésus résista avec force à la tentation.

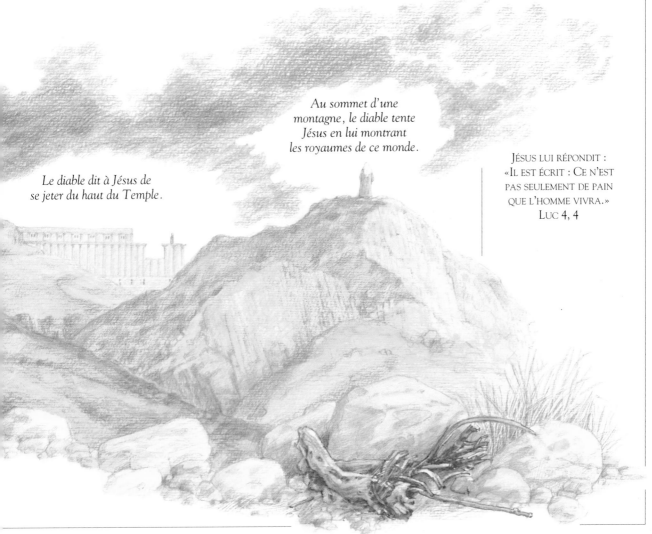

Le diable dit à Jésus de se jeter du haut du Temple.

Au sommet d'une montagne, le diable tente Jésus en lui montrant les royaumes de ce monde.

JÉSUS LUI RÉPONDIT : «IL EST ÉCRIT : CE N'EST PAS SEULEMENT DE PAIN QUE L'HOMME VIVRA.» LUC 4, 4

Jésus le Galiléen

JÉSUS GRANDIT À NAZARETH, ville située dans une région du nord de la Palestine appelée Galilée. Les gens du pays avaient la réputation d'être indépendants et résolus. Ils avaient un accent particulier, ce qui explique qu'à Jérusalem tout le monde pouvait reconnaître que Jésus et ses amis venaient de cette province.

Jésus naquit en Judée, dans la petite ville de Bethléem, à 160 kilomètres environ au sud de Nazareth. Cependant, la plupart des événements de sa vie d'adulte – les guérisons des malades, les miracles, le sermon sur la montagne – se sont passés en Galilée. On ignore la date exacte de la naissance de Jésus, mais ce fut probablement en 5 ou 4 av. J.-C. sous le règne de l'empereur romain Auguste.

La carte de Galilée montre la région où Jésus a grandi et les principaux endroits où s'est déroulé son ministère.

Jésus fut élevé par Marie, sa mère, et par le charpentier Joseph, le mari de celle-ci. Dans leur atelier de Nazareth, ils devaient fabriquer et réparer des objets en bois comme des portes, des charrettes, des échelles, des bols et des outils. Ils devaient également parcourir la Galilée pour travailler à la construction de bâtiments.

Comment était Jésus ?

Au cours des siècles, les artistes ont représenté Jésus sur des peintures, des mosaïques, des sculptures et des vitraux. La façon dont il est représenté dépend du trait de caractère de Jésus que l'artiste veut montrer. Par exemple, l'artiste mettait l'accent parfois sur sa force, parfois sur sa bonté. Jésus avait probablement les cheveux et les yeux noirs. À cause de son travail de charpentier, il devait avoir de larges épaules et des bras musclés.

Jésus était juif. Il allait avec sa famille à la synagogue de Nazareth où tous les sabbats (du vendredi à la tombée de la nuit au samedi à la tombée de la nuit) se déroulaient des offices au cours desquels on lisait la Tora, les cinq premiers

livres de la Bible. Jésus devait également étudier les autres livres de la Bible juive, que les chrétiens nomment l'Ancien Testament, ainsi que d'autres écrits juifs importants. Quand Jésus eut douze ans, il impressionna les docteurs et les maîtres du Temple de Jérusalem par ses connaissances et sa sagesse.

À l'âge de trente ans, Jésus attira de grandes foules qui venaient l'écouter parler de Dieu et le voir guérir les malades. Il fréquentait toutes sortes de gens, et pouvait être sérieux et gai, vif et tendre.

Jésus enseignait et guérissait.

Le Fils de Dieu

Jésus se fit des ennemis car il proclamait qu'il était le Fils de Dieu. Cependant, beaucoup croyaient qu'il était le Messie, celui que Dieu avait promis d'envoyer dans le monde et que les prophètes de l'Ancien Testament avaient annoncé comme devant conduire Israël à la grandeur. La mort de Jésus est importante pour les chrétiens car ils croient que, par sa mort, il a montré l'amour que Dieu porte à tous les hommes. Pour cette raison, la croix est devenue le symbole du christianisme. Les chrétiens croient que sa mort ne l'a pas anéanti, mais que ressuscité, il continue d'agir par l'Esprit-Saint dans l'Église et dans le monde.

DE NOMBREUX ÉVÉNEMENTS DE LA VIE DE JÉSUS se sont déroulés au bord de la mer de Galilée et dans les villes environnantes. Ce lac d'eau douce, entouré de hautes collines, porte différents noms dans les récits bibliques : lac de Génésareth, mer de Tibériade.
Au temps de Jésus, la mer de Galilée était très poissonneuse. C'est sur ses rivages que Jésus a rencontré ses premiers disciples – les pêcheurs Pierre, André, Jacques et Jean.

Les amis et les disciples

Les premiers compagnons de Jésus, ses disciples, étaient des pêcheurs de Galilée. Durant trois ans, douze hommes que l'on appelle les apôtres, abandonnèrent leur foyer et leur travail pour suivre Jésus dans ses déplacements et parler de Dieu aux gens. C'étaient ses compagnons les plus proches.

Les premiers disciples de Jésus étaient des pêcheurs.

Trois des meilleurs amis de Jésus vivaient non loin de Jérusalem, à Béthanie : Marthe, Marie sa sœur, et leur frère Lazare. Quand Jésus se trouvait à Jérusalem, il s'arrêtait souvent dans leur maison. Parmi les amis de Jésus, il y avait une autre Marie qui était de Magdala, sur la côte ouest de la mer de Galilée. Elle avait mené une vie agitée, mais à cause de Jésus, elle changea de conduite. Elle lui était très dévouée, et quand Jésus fut crucifié, elle se trouvait au pied de la croix avec Marie, la mère de Jésus, et Marie, la mère du disciple Jean.

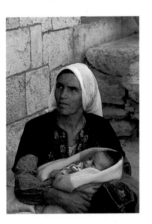

Il y avait plusieurs femmes parmi les amis intimes de Jésus.

Jésus avait des disciples très différents les uns des autres : Matthieu était collecteur d'impôts ; Joseph d'Arimathie était un membre riche et puissant du Sanhédrin, l'assemblée suprême du peuple juif. C'est lui qui procura un tombeau pour Jésus.

Jésus ne repoussait personne. Il a montré aussi de la compassion envers les soldats romains qui étaient haïs par beaucoup.

Jésus aidait des gens d'origine très différentes.

La vie quotidienne au temps de Jésus

BEAUCOUP D'ÉVÉNEMENTS DE LA VIE DE JÉSUS et d'histoires qu'il racontait – les paraboles –, se déroulaient dans les maisons de gens simples ou à leurs alentours.

Jésus se servait de paraboles pour parler de Dieu de façon à frapper l'attention et à faire réagir. Ces histoires mettaient souvent en scène la vie de tous les jours, celle des fermiers, des pêcheurs, des vignerons, des bergers. Elles partaient de tout ce qui était familier au peuple juif.

IL EXISTAIT DIFFÉRENTS TYPES DE MAISONS en Palestine, au temps de Jésus. Beaucoup de gens vivaient dans des petites maisons à une seule pièce comme celles qui sont représentées ci-dessus et se trouvent en Judée.

Où et comment vivaient les gens ?

Les villageois de Galilée travaillaient souvent dans leur propre maison, ou dans les champs et les vignes des environs. Beaucoup pêchaient dans la mer de Galilée. Les habitations, construites en briques de terre, pouvaient avoir plusieurs pièces, mais, le plus souvent, ne possédaient qu'une pièce unique dont une partie, un peu surélevée, servait à faire la cuisine, manger et dormir. Les pièces fraîches et sombres étaient éclairées par de petites fenêtres et par des lampes à huile. Ceux qui avaient des animaux les gardaient dans une cour, mais les animaux domestiques passaient parfois la nuit dans la pièce basse de la maison. À l'extérieur, un escalier ou une échelle permettaient de monter sur le toit plat où parfois la famille dormait ou se rassemblait. On y faisait également sécher du raisin ou du lin. Le toit était généralement fait de branchages recouverts d'un mélange d'argile et de paille et pouvait facilement se retirer, comme dans le récit où des hommes passent un malade par le toit pour le placer devant Jésus afin qu'il le guérisse. À la Fête des Huttes (*Succot*), les Galiléens construisaient des abris sur le toit des maisons pour demander à Dieu de les protéger et d'exaucer leurs demandes. Cette fête avait lieu au moment des moissons.

Dans la parabole de la drachme perdue, la femme avait sans doute eu du mal à retrouver la petite pièce de monnaie au milieu de la paille répandue sur le sol de la maison pour les animaux.

Le travail des femmes

C'était la femme qui tenait la maison. Elle devait faire la cuisine et cuire le pain tous les jours. Elle filait et tissait les vêtements, et travaillait aux champs à l'époque des moissons. Les femmes

Des maisons plus grandes, à deux étages, avaient un escalier extérieur menant au toit plat où les gens passaient parfois la nuit.

allaient également tous les jours jusqu'au puits pour y chercher l'eau potable dans de grandes cruches.

L'année du fermier

Les paraboles de Jésus parlent souvent des travaux des champs. Par exemple, Jésus

JÉSUS PARLAIT GÉNÉRALEMENT DEHORS. Il pouvait donc observer les fermiers travaillant aux champs et en parler dans ses paraboles.

compare le royaume de Dieu à des graines que le semeur lance sur le sol. Il dit qu'il est aussi proche de ses disciples qu'une vigne de ses sarments. Il dit encore que Dieu choisira ceux qui entreront dans son royaume comme le fermier sépare le blé de l'ivraie ou le bon grain de la paille.

L'année du fermier commençait en octobre par le labourage des champs qui produiraient les deux principales céréales – l'orge et le blé. Les fermiers se servaient de charrues en bois, parfois tirées par des bœufs. Puis on semait à la main sur la terre labourée. À la nouvelle année, on récoltait le lin, puis venait la moisson du blé et de l'orge en avril et en mai. On coupait les épis avec

ON TAILLAIT LA VIGNE de juin à août. En août et septembre, on récoltait les figues et les grenades, et on faisait les vendanges.

une faucille et on les liait en gerbes. On battait les tiges afin d'en faire sortir les grains ; enfin ces grains étaient lancés en l'air à l'aide d'une sorte de fourche : c'était le vannage. De nombreuses fêtes juives ponctuaient les travaux des champs au long de l'année. La fête de la Pâque se célébrait au moment de la récolte de l'orge et du lin en mars ou avril. Cinquante jours plus tard, à la fin des moissons, la fête de la Pentecôte était célébrée pour remercier Dieu des récoltes engrangées.

La parabole du semeur.

fourche pour vanner

Le travail du berger

Les bergers s'occupaient souvent de moutons et de chèvres à la fois. Ils devaient conduire leurs troupeaux dans des pâturages frais et leur trouver de l'eau. Ils devaient également les protéger des bêtes sauvages.

La parabole de la brebis perdue

Jésus appelle ses disciples

Jésus dit à Simon-Pierre et à André
de jeter leurs filets à la mer
et les filets se remplissent de poissons.

ÉSUS VIVAIT ET ENSEIGNAIT
À CAPHARNAÜM, ville située près
de la mer de Galilée. Un jour
qu'il se promenait au bord de l'eau, il vit deux
bateaux de pêche tirés à terre. Leurs
propriétaires étaient juste à côté, occupés à
réparer leurs filets. Jésus monta sur le bateau
le plus proche et se mit à parler à la foule qui
s'assemblait. Au bout d'un moment, il dit au
propriétaire du bateau, Simon-Pierre :
«Avançons au large.»

Quand ils eurent quitté le rivage, Jésus dit à
Simon-Pierre et à son frère André de lancer
leurs filets à l'eau. «Il n'y a pas de poissons,
dirent-ils. Nous avons pêché toute la nuit sans
rien prendre.»

Cependant, ils firent comme Jésus leur avait dit. À leur
grand étonnement, leurs filets étaient tellement pleins qu'ils ne
purent pas les remonter. Ils demandèrent à ceux qui
se trouvaient dans l'autre bateau de les aider, et ensemble
ils ramenèrent à bord les filets sur le point de rompre.

Quand les deux frères et leurs compagnons Jacques et Jean, les fils
de Zébédée, virent la pêche miraculeuse, ils tombèrent à genoux,
effrayés. Mais Jésus leur dit : «N'ayez pas peur. Venez, suivez-
moi, et je vous ferai pêcheurs d'hommes.» Et ayant tiré leurs
bateaux sur le rivage, ils laissèrent là leurs filets et tous leurs
instruments de pêche et suivirent Jésus.

Jésus parcourait la Galilée en compagnie de ses disciples,
prêchant dans les synagogues, répandant la parole de Dieu et
guérissant les malades. Les hommes et les femmes, accablés de toutes
sortes de maux et de maladies – des paralysés, des perclus de douleurs,
des possédés – tous venaient pour être guéris. Les gens arrivaient
de très loin pour l'entendre parler ; ils venaient non seulement
de Galilée, mais aussi de Jérusalem, de Judée et de bien au-delà
du Jourdain.

Un jour Jésus rencontra un homme nommé Matthieu, un
collecteur d'impôts. Il travaillait pour les Romains : les Juifs

LA PÊCHE ÉTAIT UNE
ACTIVITÉ IMPORTANTE
autour de la mer de Galilée.
On utilisait parfois des lignes
et des hameçons, comme ci-
dessus, mais les filets étaient
plus communs. Au moins
quatre des douze apôtres de
Jésus exerçaient le métier
de pêcheur.

le détestaient donc. Jésus lui dit : «Viens, suis-moi.»
Et Matthieu, sans un mot, quitta son poste et le suivit.

Quand Jésus revenait chez lui et se mettait à table avec
ses compagnons , une foule de gens venait les rejoindre,
dont certains étaient des pécheurs bien connus.
Les Pharisiens, choqués de voir cet homme juste en
si mauvaise compagnie, questionnaient ses amis :
«Pourquoi votre maître mange-t-il avec des pécheurs et
des gens de mauvaise réputation ?» Jésus entendit ces
paroles méprisantes et répondit : «Ce ne sont pas les bien
portants qui ont besoin du médecin, mais les malades : je ne suis pas
venu pour adresser un appel aux justes mais aux pécheurs, car ils ont
besoin de moi.»

Jésus monta seul sur une haute montagne où il demeura toute
la nuit en prière. Le lendemain, il appela ses compagnons et en
choisit douze parmi eux pour en faire ses apôtres. À chacun il donna
le pouvoir de prêcher et de guérir. Voici leurs noms : Simon-Pierre et
son frère André ; Jacques et Jean, les fils de Zébédée ; Philippe,
Barthélemy, Thomas, Matthieu le collecteur d'impôts, Jacques fils
d'Alphée, Thaddée, Simon le Zélote et
Judas Iscariote.

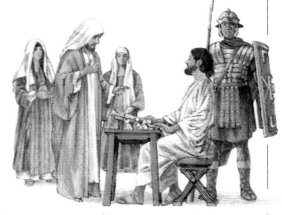

*Jésus demande
à Matthieu, collecteur
d'impôts, de le suivre.*

IL LEUR DIT :
«VENEZ À MA SUITE ET
JE VOUS FERAI PÊCHEURS
D'HOMMES.»
MATTHIEU 4, 19

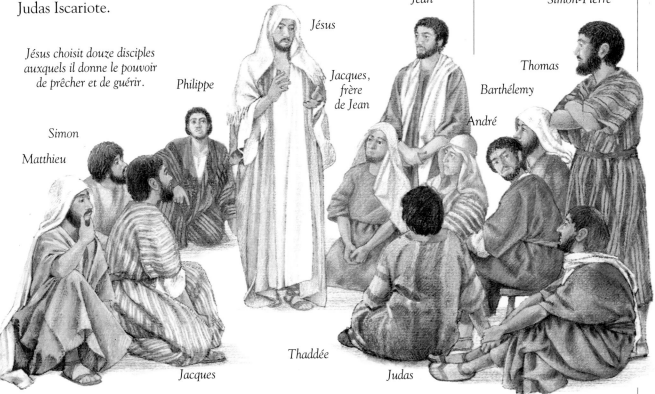

*Jésus choisit douze disciples
auxquels il donne le pouvoir
de prêcher et de guérir.*

Les noces de Cana

DES JARRES DE PIERRE comme celles-ci servaient à transporter et à conserver l'eau. Les plus grandes pouvaient contenir jusqu'à 115 litres.

D ANS LA VILLE DE CANA EN GALILÉE se célébrait un mariage. Jésus et Marie, sa mère, étaient invités, ainsi que les disciples. Au cours de la fête Marie apprit que le vin venait à manquer. Elle en prévint son fils. Puis, s'adressant à un serviteur qui se tenait tout près, elle lui recommanda de faire tout ce que Jésus lui dirait.

Le long du mur se trouvaient d'énormes jarres de pierre destinées aux purifications religieuses. Elles étaient si grandes qu'il fallait deux hommes pour les porter. Jésus fit signe au serviteur d'approcher.

Marie et les disciples accompagnent Jésus aux noces de Cana.

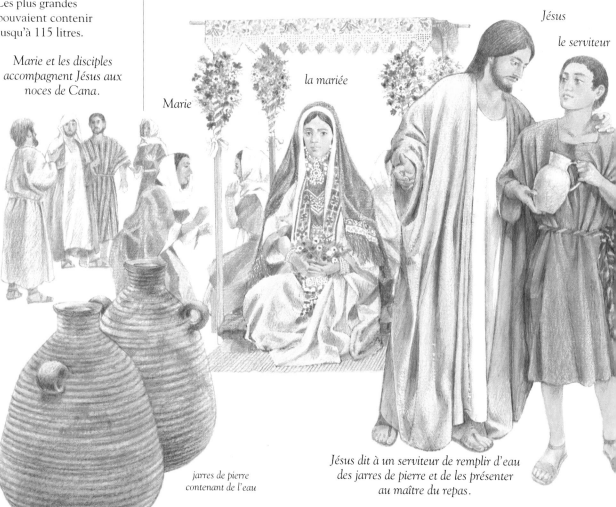

Jésus dit à un serviteur de remplir d'eau des jarres de pierre et de les présenter au maître du repas.

jarres de pierre contenant de l'eau

«Remplis ces jarres avec de l'eau», lui dit-il. Quand elles eurent été remplie à ras bord, Jésus poursuivit : «Donne à boire au maître du repas afin qu'il puisse goûter ce vin.»

Le maître du repas ne savait pas d'où venait ce vin, mais à la première gorgée il comprit qu'il était d'une qualité exceptionnelle. Se mettant debout, il interpella le marié : «Tu es un homme généreux ! Tout homme sert d'abord le bon vin ; puis quand les invités sont ivres, le moins bon. Mais toi, tu as gardé le meilleur pour la fin !»

Ce fut le premier signe que fit Jésus. Ainsi, il révéla sa gloire et ses disciples crurent en lui.

L'ACTUELLE PETITE VILLE DE KAFR-KANNA passe pour être l'ancienne ville de Cana. Elle est située dans une vallée au nord de Nazareth, en Galilée. Elle est entourée d'oliviers et de grenadiers. On y a construit deux églises en souvenir du miracle de Jésus.

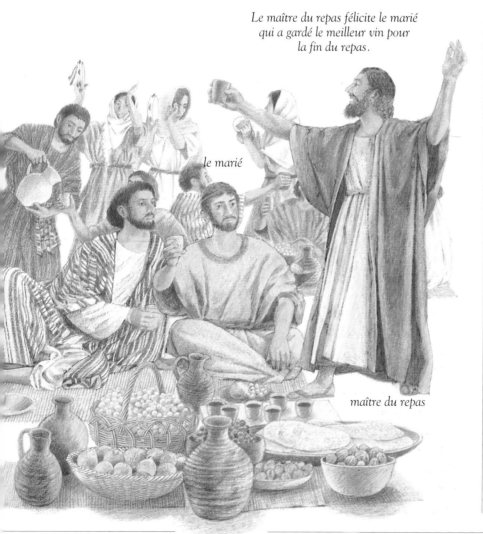

Le maître du repas félicite le marié qui a gardé le meilleur vin pour la fin du repas.

le marié

maître du repas

harpe

pipeau

tambourin

LA MUSIQUE TENAIT UNE GRANDE PLACE dans les noces juives. On jouait de la harpe avec un médiator. Les musiciens jouaient du pipeau et du tambourin tandis que les femmes chantaient et dansaient.

Le sermon sur la montagne

Jésus

Jésus parle sur la montagne.

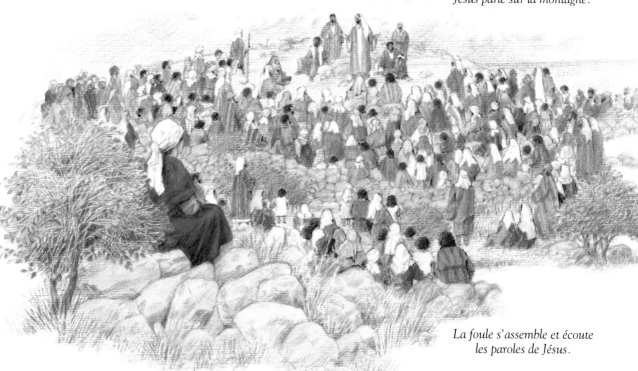

*La foule s'assemble et écoute
les paroles de Jésus.*

 ES GENS VENAIENT EN GRAND NOMBRE pour écouter Jésus. Afin que tous puissent le voir et l'entendre, il gravit la montagne. Et voici son enseignement.

Heureux les pauvres de cœur car le Royaume des Cieux est à eux.

Heureux les doux, car ils posséderont la terre.

Heureux les miséricordieux, car ils obtiendront miséricorde.

Heureux les cœurs purs, car ils verront Dieu.

Heureux les affligés, car ils seront consolés.

Heureux les artisans de paix, car ils seront appelés enfants de Dieu.

Heureux les humbles, heureux les justes, heureux ceux qui sont persécutés – car le Royaume des Cieux est à eux.

Que vos actions bonnes soient lumineuses comme une chandelle allumée dans une maison obscure. Quand on allume une lampe, on ne la met pas sous le boisseau mais bien sur le lampadaire où elle éclaire toute la pièce.

HEUREUX LES PAUVRES
DE CŒUR : LE ROYAUME
DES CIEUX EST À EUX.
HEUREUX LES DOUX :
ILS AURONT LA TERRE
EN PARTAGE.
HEUREUX CEUX QUI
PLEURENT : ILS SERONT
CONSOLÉS.
MATTHIEU 5, 3-5

Je ne suis pas venu abolir la loi, ou contredire les prophètes. Je suis venu pour les accomplir.

On vous a dit : Tu ne tueras pas. Moi je vous dis : Celui qui nourrit des pensées de meurtre dans son esprit est déjà à condamner. Vous devez pardonner à tous ceux qui vous ont mis en colère.

On vous a dit : Œil pour œil, dent pour dent. Moi je vous dis : Si quelqu'un te donne une gifle sur la joue droite, tends la joue gauche.

On vous a dit : Tu aimeras ton prochain. Moi je vous dis : Aimez vos ennemis et faites du bien à ceux qui vous veulent du mal.

Ne vous vantez pas de vos bonnes actions, accomplissez-les dans le secret.

Vous ne pouvez servir à la fois Dieu et l'argent.

Quand vous priez, ne le faites pas pour être bien vu, mais seul dans votre chambre. Parlez directement à Dieu et dites-lui ce qu'il y a dans votre cœur. Priez donc ainsi :

Notre père qui es aux cieux,

que ton nom soit sanctifié,

que ton règne vienne,

que ta volonté soit faite sur la terre comme au ciel.

Donne-nous aujourd'hui notre pain de ce jour.

Pardonne-nous nos offenses comme nous pardonnons à ceux qui nous ont offensés.

Et ne nous soumets pas à la tentation, mais délivre-nous du mal.

Ne vous souciez pas de comment vous vous vêtirez ou de ce que vous mangerez ou boirez. Les oiseaux du ciel ne sèment ni ne moissonnent ni n'accumulent dans des greniers, et votre Père du ciel les nourrit. Les lis des champs ne tissent ni ne filent. Mais Salomon dans toute sa splendeur n'a jamais été aussi bien vêtu qu'eux.

Ne condamnez pas : comme vous jugerez les autres, ainsi serez-vous jugés. Avant de vouloir enlever la paille qui se trouve dans l'œil de votre voisin, retirez d'abord la poutre qui est dans le vôtre.

Demandez et vous recevrez ; cherchez et vous trouverez.

Évitez les faux prophètes ; méfiez-vous du loup dans l'enclos des moutons.

Celui qui écoute mes paroles et les met en pratique est comme l'homme sage qui construit sa maison sur le roc. Quand vient la pluie et que souffle le vent, la maison tient bon. Mais celui qui entend mes paroles et les ignore est comme l'homme insensé qui construit sa maison sur le sable. Quand vient l'orage et que déferlent les eaux, la maison s'écroule, car les fondations ne reposaient que sur du sable.

SELON LA TRADITION LE MONT DE BÉATITUDES serait le lieu où Jésus prononça son "Sermon sur la montagne". La petite colline sur laquelle est construite l'église ci-dessus est près de Capharnaüm et surplombe la mer de Galilée. Le mot "béatitude" signifie "heureux" et désigne les proclamations de Jésus qui commencent par "Heureux ceux qui…" Les béatitudes présentent les qualités que doivent rechercher les disciples de Jésus.

QUAND JÉSUS PARLAIT DES "LIS DES CHAMPS", il pensait peut-être à ces anémones. Au début du printemps, ces jolies fleurs recouvrent encore aujourd'hui les flancs des collines et les champs du Moyen-Orient.

La guérison des malades

DANS LA BIBLE, LE MOT "LÈPRE" recouvre plusieurs maladies de la peau. Les lépreux vivaient hors de la communauté afin d'éviter la contagion. Ils devaient porter des vêtements déchirés et crier "impur, impur" pour que personne ne s'approche d'eux. Jésus n'avait pas peur de toucher les lépreux qui venaient le voir pour être guéris.

D ANS TOUT LE PAYS on parlait de l'enseignement de Jésus et, partout où il allait, il était suivi par des foules nombreuses. Un jour, à Capharnaüm, un lépreux vint le voir, s'agenouilla devant lui et dit : «Seigneur, si tu le veux, tu peux me guérir.» Ému de pitié, Jésus étendit la main et le toucha. «Je le veux : sois guéri.»

À l'instant même, l'homme vit que ses jambes et ses bras étaient entiers et que sa peau n'avait plus de taches. «Va ! dit Jésus. Montre-toi à un prêtre : il offrira des sacrifices et déclarera que tu es guéri. Mais ne dis à personne ce qui est arrivé.»

Le lépreux, transporté de joie en voyant qu'il était guéri, raconta ce miracle à tous ceux qu'il rencontrait. Et Jésus ne pouvait plus parcourir les rues sans être entouré d'une foule enthousiaste.

Quatre hommes descendent un paralytique par le toit de la maison pour que Jésus le guérisse.

Jésus touche le lépreux et le guérit.

PRIS DE PITIÉ, JÉSUS ÉTENDIT LA MAIN ET LE TOUCHA. IL LUI DIT : «JE LE VEUX, SOIS PURIFIÉ.»
MARC 1, 41

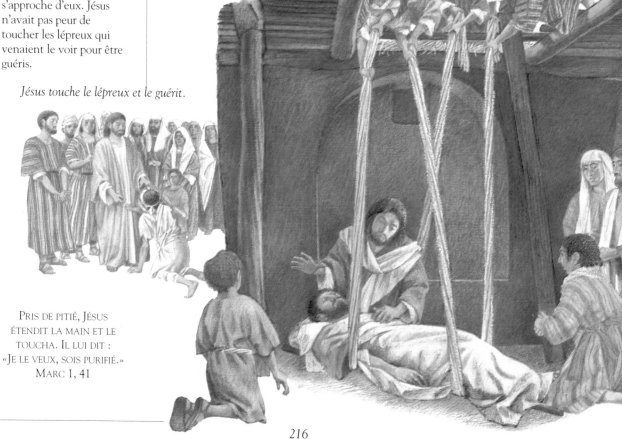

Un jour que Jésus prêchait dans une maison si pleine de monde qu'on avait peine à respirer, arrivèrent quatre hommes portant une civière sur laquelle gisait un paralytique. Voyant qu'ils n'avaient aucune chance de pénétrer dans la maison par la porte, les hommes montèrent sur le toit. Ils pratiquèrent un trou, et firent descendre le malade.

Jésus regarda l'homme et dit : «Mon fils, tes péchés sont pardonnés.» Les pharisiens et les scribes entendirent ces paroles. Entre eux, ils se mirent à accuser Jésus d'insulter Dieu. Ils pensaient qu'il n'avait pas le droit de parler avec une telle autorité : seul Dieu pouvait pardonner les péchés.

Jésus, percevant leurs pensées, dit : «Pourquoi pensez-vous du mal de moi ? Quel est le plus facile, de dire : Tes péchés te sont pardonnés, ou bien : Lève-toi et marche ? Pour que vous sachiez que j'ai le pouvoir de remettre les péchés...» Se taisant un moment, il se tourna vers le paralytique et lui dit : «Lève-toi, prends ta civière et rentre chez toi.» Sans un mot, l'homme se leva immédiatement et rentra chez lui. La foule fut saisie de stupeur et se mit à glorifier Dieu. Tous disaient : «Nous n'avons jamais rien vu de pareil !»

AU TEMPS DE JÉSUS, la plupart des maisons de Galilée avaient un toit plat, comme celles que l'on voit ci-dessus. Il était fait de couches de terre et de roseaux, posées sur des poutres. La surface était lissée avec un rouleau.

L'homme qui vient d'être guéri prend sa natte et rentre chez lui en marchant.

La foule se retire en priant Dieu.

Les scribes et les pharisiens accusent Jésus de blasphémer.

Le serviteur du centurion

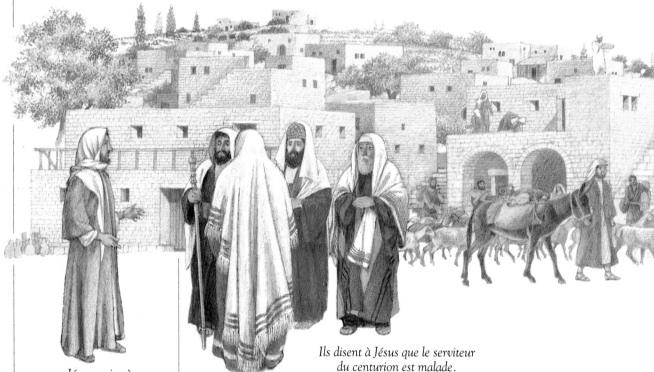

Jésus arrive à Capharnaüm où il rencontre des anciens et des scribes.

Ils disent à Jésus que le serviteur du centurion est malade.

Le centurion reprit : «Seigneur, je ne suis pas digne que tu entres sous mon toit : dis seulement un mot et mon serviteur sera guéri.»
Matthieu 8, 8

JÉSUS AVAIT PRÊCHÉ À TRAVERS LE PAYS durant plusieurs jours et regagnait Capharnaüm quand il fut rejoint par des anciens du peuple juif qui lui parlèrent d'un homme dangereusement malade. C'était le serviteur préféré d'un officier romain, un centurion. Les anciens dirent à Jésus que ce centurion leur avait demandé de supplier Jésus de venir le voir.
«Le centurion est un homme juste. Il a construit une synagogue pour nous et il a beaucoup fait pour notre peuple.»

Tandis que Jésus approchait de sa maison, le centurion vint lui-même à son devant. «Seigneur, je te remercie de t'être dérangé, mais ne va pas plus loin. Je sais que je ne suis pas digne de me tenir devant toi, et je ne mérite pas que tu entres sous mon toit. Je suis un soldat et je sais ce que c'est que commander et obéir. Tu n'as qu'à dire un seul mot et mon serviteur sera guéri.»

Jésus, émerveillé par les paroles du centurion, se tourna vers les

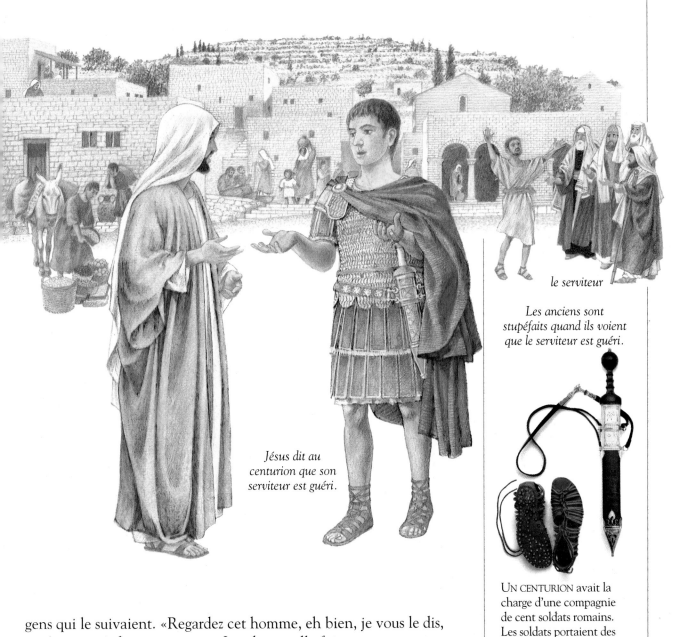

le serviteur

Les anciens sont stupéfaits quand ils voient que le serviteur est guéri.

Jésus dit au centurion que son serviteur est guéri.

Un CENTURION avait la charge d'une compagnie de cent soldats romains. Les soldats portaient des sandales aux semelles ferrées, très pratiques pour la marche. Ils avaient également une épée courte, facile à manier durant les batailles.

gens qui le suivaient. «Regardez cet homme, eh bien, je vous le dis, je n'ai trouvé chez personne en Israël une telle foi.»

S'adressant au centurion, Jésus poursuivit : «Va, ton serviteur est guéri.»

Les anciens étaient stupéfaits et le furent davantage quand ils trouvèrent le serviteur complètement guéri.

Jésus calme la tempête

UN JOUR, JÉSUS ET SES DISCIPLES se trouvaient dans une petite barque de pêche, sur la mer de Galilée. C'était le soir et Jésus, fatigué d'avoir prêché toute la journée, s'était endormi à l'arrière de la barque. Soudain une bourrasque violente s'éleva sur l'eau. Le ciel s'obscurcit, le vent hurla et d'énormes vagues s'abattirent sur la frêle embarcation.

Épouvantés, les disciples réveillèrent Jésus. «Sauve-nous, Seigneur ! Nous sommes en train de couler !

— Pourquoi avez-vous peur ?» dit Jésus. Et, debout, il menaça les vents et les vagues déchaînées : «Taisez-vous ! Calmez-vous!»

Immédiatement, l'orage s'apaisa et la mer redevint calme.

«Qui est cet homme à qui même le vent et la mer obéissent ?» se demandaient les disciples.

ILS S'APPROCHÈRENT ET LE RÉVEILLÈRENT EN DISANT : «SEIGNEUR, AU SECOURS ! NOUS PÉRISSONS.» IL LEUR DIT : «POURQUOI AVEZ-VOUS PEUR, HOMMES DE PEU DE FOI ?» ALORS, DEBOUT, IL MENAÇA LES VENTS ET LA MER ET IL SE FIT UN GRAND CALME.
MATTHIEU 8, 25-26

Jésus ordonne au vent et aux vagues de se calmer.

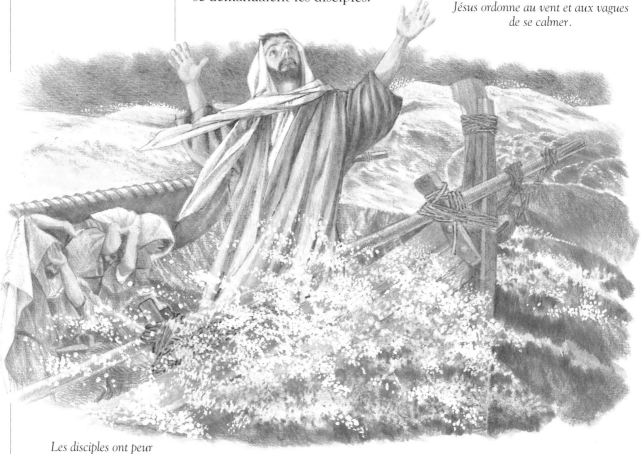

Les disciples ont peur de l'orage.

Les cochons des Gadaréniens

APRÈS LA TEMPÊTE, Jésus et ses disciples gagnèrent l'autre rive, au pays des Gadaréniens. Et tandis qu'ils descendaient de la barque, un homme, complètement dérangé, vint à leur rencontre. Il était à moitié nu et semblait possédé par des esprits mauvais. Ses cheveux étaient longs, ses yeux hagards. Il grognait et grinçait des dents comme une bête. Il avait été souvent enchaîné, mais il était si fort qu'il avait à chaque fois brisé ses chaînes. Personne ne pouvait en venir à bout. Il vivait parmi les tombes dans les collines des environs, hurlant jour et nuit, et se tailladant avec des pierres coupantes.

Il avait aperçu Jésus de loin.

«Que me veux-tu, Fils de Dieu ? cria-t-il à voix forte. Es-tu venu pour me tourmenter ?

— Quel est ton nom ? lui demanda Jésus.

— Mon nom est Légion, répondit l'homme, car il y a beaucoup de démons en moi.»

Tout près de là il y avait un grand troupeau de porcs en train de paître. Jésus commanda aux démons de sortir de cet homme :

«Allez-vous-en ! Laissez cet homme en paix et entrez dans ces porcs !»

Ainsi les esprits mauvais quittèrent l'homme et prirent possession du troupeau.

Aussitôt le troupeau dévala la falaise et se noya dans la mer.

Les hommes qui gardaient le troupeau virent avec horreur les cochons courir vers la mort. Ils se hâtèrent de retourner en ville pour raconter l'histoire. Toute la ville vint voir sur place ce qui s'était passé. Le possédé était guéri. Il était habillé et parlait tranquillement avec Jésus.

Les gens, effrayés, demandèrent à Jésus de quitter le pays.

Tandis que Jésus montait en bateau, l'homme qui avait été possédé se précipita vers lui. Il le supplia de le laisser venir avec lui. Mais Jésus lui dit :

«Retourne chez toi. Dis aux tiens ce que le Seigneur a fait pour toi, et comment il a manifesté sa miséricorde à ton égard.»

Jésus commande aux démons de quitter l'homme et d'entrer dans le troupeau de cochons.

DANS LA BIBLE, LES DÉMONS sont des esprits mauvais qui s'allient au diable pour soulever les hommes contre Dieu. Les Évangiles rapportent que les démons prenaient possession des hommes, causant ainsi maladies et troubles mentaux.

La fille de Jaïre

synagogue

Tandis que Jésus se rend à la maison de Jaïre, une femme touche la frange de son manteau et est guérie.

Jaïre, le chef de la synagogue, tombe à genoux devant Jésus et lui demande de guérir sa fille.

Pierre

Jésus Jaïre

UNE SYNAGOGUE est un lieu de culte pour les juifs. Ci-dessus, les ruines de celle de Capharnaüm. Les synagogues ont sans doute vu le jour lors de l'exil à Babylone, quand les juifs se trouvaient loin du Temple de Jérusalem. Progressivement, elles sont devenues des lieux de vie sociale autant que de vie religieuse.

LE CHEF DE LA SYNAGOGUE, nommé Jaïre, vint trouver Jésus et, tombant à genoux, implora son secours.

«Ma petite fille est en train de mourir. Je t'en supplie, étends tes mains sur elle et elle vivra !» Et tandis que Jésus s'en allait avec lui, une femme, se frayant un passage au milieu de la foule, toucha timidement la frange de son manteau. Depuis douze ans, elle souffrait d'hémorragies et personne n'avait pu la guérir. Elle savait que Jésus, lui, le pourrait si seulement elle parvenait à le toucher.

Jésus s'arrêta et se retourna. «Qui m'a touché ?» demanda-t-il.

Pierre fut étonné par la question de Jésus. «Dans une telle foule, tu demandes qui t'a touché ?»

Mais Jésus regarda la femme qui recula en tremblant.

«Ne crains rien, ma fille, lui dit-il. Ta foi t'a sauvée. Va en paix et sois guérie.» À l'instant la femme fut guérie.

On vint alors dire à Jaïre : «Ne dérange plus le maître. C'est trop tard. Ta fille est morte.»

Mais Jésus lui dit : «Crois seulement et ta fille sera sauvée.»

Quand Jésus arriva à la maison de Jaïre, les gens gémissaient et se tordaient les mains, et des musiciens qui jouaient du pipeau en signe de deuil. «Cessez ce bruit, la petite fille n'est pas morte : elle dort», dit Jésus. On se moqua de lui. Jésus entra dans la maison, seul avec Pierre, Jacques et Jean.

Jésus se tint devant la petite fille avec sa mère et son père. Et prenant la main de la morte, il dit : «Petite fille, lève-toi.»

Aussitôt l'enfant se leva de son lit et se mit à marcher.

«Donnez-lui à manger, leur dit Jésus. Mais ne dites à personne ce qui s'est passé.»

AU TEMPS DE JÉSUS, le peuple juif exprimait sa peine et sa joie avec de la musique. Le pipeau de roseau rendait un son triste et plaintif : on en jouait souvent durant les périodes de deuil, comme lors de la mort de la fille de Jaïre.

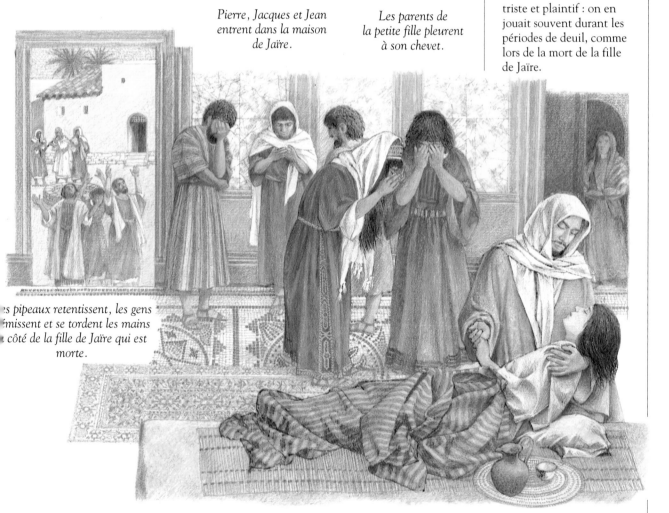

Pierre, Jacques et Jean entrent dans la maison de Jaïre.

Les parents de la petite fille pleurent à son chevet.

Les pipeaux retentissent, les gens gémissent et se tordent les mains à côté de la fille de Jaïre qui est morte.

Jésus prend la petite fille par la main, et elle revient à la vie.

La parabole de la semence

J ÉSUS PARCOURAIT LE PAYS, toujours suivi par un grand nombre d'hommes et de femmes. Un jour qu'il enseignait au bord de la mer de Galilée, il y avait une telle foule qu'il fut obligé de monter dans une barque. Tous se rassemblèrent sur le rivage pour l'écouter et Jésus leur raconta la parabole de la semence.

Un homme sort pour semer son champ, jetant de pleines poignées de blé à droite puis à gauche. Des grains tombent sur le chemin pierreux ; bien vite des oiseaux les voient et les avalent. Il en est ainsi de l'homme qui entend la parole de Dieu, mais ignore le message. Satan arrache de son cœur ce qu'il a entendu.

Certains grains tombent dans la pierraille. Comme la terre n'est pas assez épaisse pour que de fortes racines puissent s'y fixer, le blé lève

LE SEMEUR TRANSPORTE LE GRAIN DANS UN SAC, comme celui qui est représenté ci-dessus. Il sème les grains à la volée : il va et vient le long du champ, en dispersant les grains sur son chemin. Certains sont perdus, comme dans la parabole de Jésus.

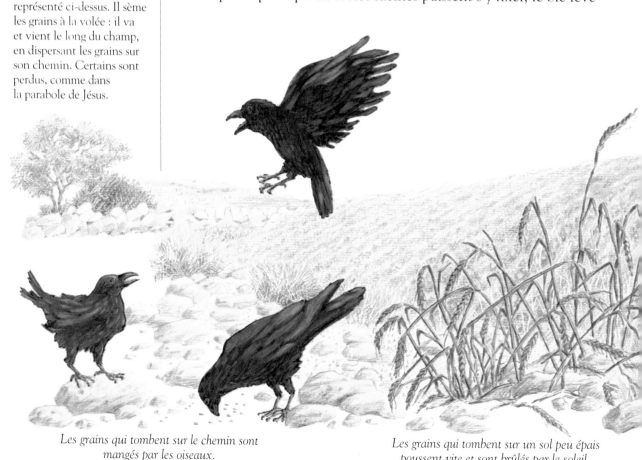

Les grains qui tombent sur le chemin sont mangés par les oiseaux.

Les grains qui tombent sur un sol peu épais poussent vite et sont brûlés par le soleil.

trop vite. Il est brûlé par le soleil, se fane et meurt. C'est comme l'homme qui accueille la parole de Dieu, mais qui n'y pense pas. Quand il rencontre une difficulté, son courage l'abandonne et il perd la foi.

Des grains tombent au milieu des ronces. Les épines montent et les étouffent. C'est comme l'homme qui est aveuglé par les plaisirs de ce monde et dont le cœur est étouffé par l'ambition et le désir de richesses.

Mais beaucoup de grains tombent dans de la bonne terre fertile et donnent une belle moisson. C'est l'homme qui écoute la parole de Dieu, qui l'aime et lui obéit. Il porte beaucoup de fruits.

APRÈS LA MOISSON, les femmes tamisent le grain. Elles saisissent le tamis et le secouent tout en soufflant dessus afin d'éliminer la bale. Elles en retirent alors les cailloux et les déchets, ne laissant que le bon grain.

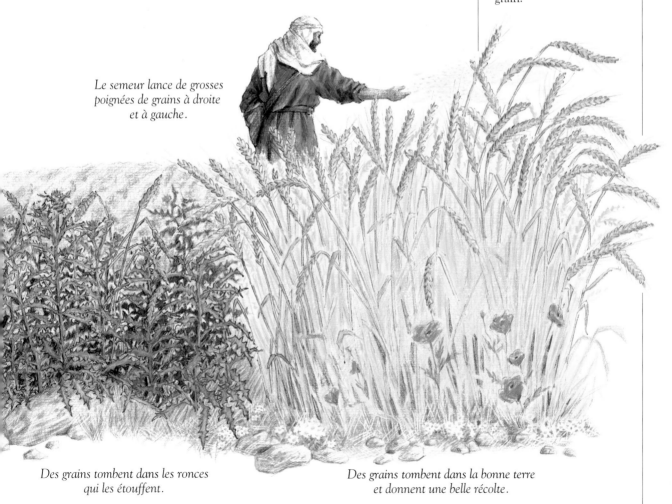

Le semeur lance de grosses poignées de grains à droite et à gauche.

Des grains tombent dans les ronces qui les étouffent.

Des grains tombent dans la bonne terre et donnent une belle récolte.

La mort de Jean-Baptiste

Le roi Hérode Antipas fait jeter Jean-Baptiste en prison.

AU TEMPS DE JÉSUS, la Palestine était influencée par la culture grecque aautant que par la culture romaine. Les Grecs engageaient parfois des danseuses pour animer les banquets et les fêtes. Ce détail peint sur un bol grec montre une femme qui danse en jouant du tambourin. La fille d'Hérodiade, sans doute Salomé, dansa devant Hérode Antipas, comme la danseuse de ce vase.

L E ROI HÉRODE ANTIPAS avait fait jeter en prison Jean-Baptiste parce que le prophète avait osé le blâmer d'avoir épousé Hérodiade, la femme de son frère. Hérodiade détestait Jean. Elle voulait le faire tuer. Son mari, lui, savait que Jean était un homme juste et il écoutait souvent les paroles de sagesse du Baptiste. Il ne désirait pas sa mort, aussi le faisait-il garder de près dans sa prison.

Le jour de son anniversaire, Hérode donna un festin auquel il convia tous les gens importants de son entourage et les grands propriétaires de Galilée. La fille d'Hérodiade, qui était d'une grande beauté, dansa devant le roi et ses invités. Hérode en fut si heureux qu'il lui dit :

«Demande-moi ce que tu veux – la moitié de mon royaume si tu le désires – et je te le donnerai.»

Le jour de l'anniversaire d'Hérode, la jeune fille danse devant le roi. Celui-ci lui promet de lui donner tout ce qu'elle désire.

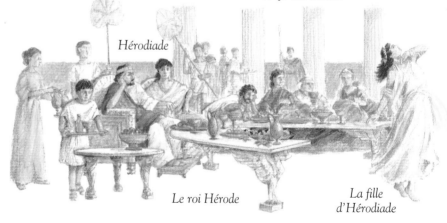

Hérodiade

Le roi Hérode

La fille d'Hérodiade

Le jeune fille s'en alla trouver sa mère. «Que dois-je demander ?» lui murmura-t-elle. «La tête de Jean-Baptiste,» lui dit sa mère.

La fille revint devant Hérode et lui dit : «Je veux tout de suite sur un plat la tête de Jean-Baptiste.»

Hérode fut consterné, mais il avait fait une promesse et, devant tous ses invités, il ne voulait pas manquer de parole.

Il donna donc des ordres, et Jean fut exécuté dans sa cellule.

Peu après, on apporta dans la salle du banquet la tête sanguinolente du prophète sur un plat d'argent, et on la déposa aux pieds de la jeune fille. Elle la ramassa et la porta à sa mère.

OR, À L'ANNIVERSAIRE D'HÉRODE, LA FILLE D'HÉRODIADE EXÉCUTA UNE DANSE DEVANT LES INVITÉS ET PLUT À HÉRODE. AUSSI S'ENGAGEA-T-IL PAR SERMENT À LUI DONNER TOUT CE QU'ELLE DEMANDERAIT.
MATTHIEU 14, 6-7

Hérodiade dit à sa fille de demander la tête de Jean-Baptiste.

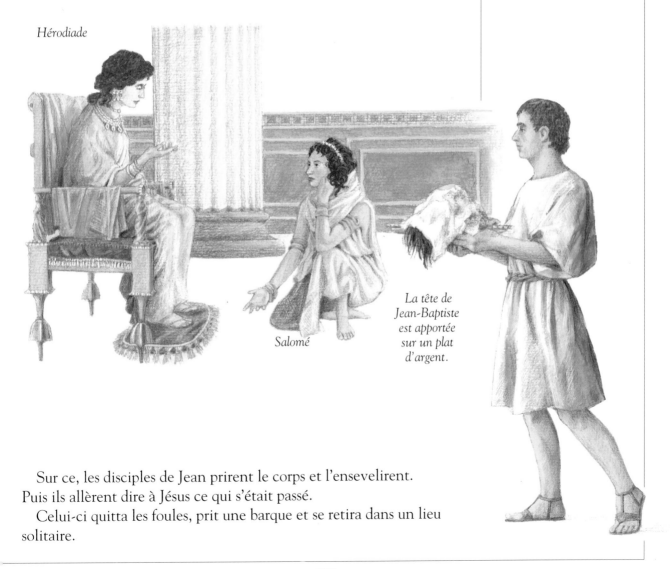

Hérodiade

Salomé

La tête de Jean-Baptiste est apportée sur un plat d'argent.

Sur ce, les disciples de Jean prirent le corps et l'ensevelirent. Puis ils allèrent dire à Jésus ce qui s'était passé.

Celui-ci quitta les foules, prit une barque et se retira dans un lieu solitaire.

La multiplication des pains

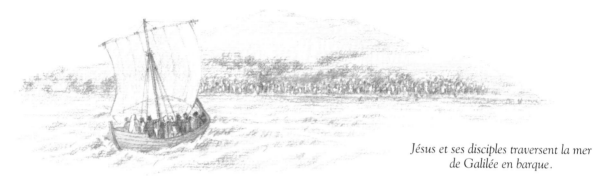

Jésus et ses disciples traversent la mer de Galilée en barque.

Jésus prit les cinq pains et les deux poissons et, levant son regard vers le ciel, il les bénit, les rompit, et il les donna aux disciples pour les offrir à la foule. Ils mangèrent et furent tous rassasiés ; et l'on emporta ce qui leur restait de morceaux : douze paniers.
Luc 9, 16-17

La foule fut nourrie de pain d'orge sans levain. L'orge était très répandue en Palestine car elle pouvait pousser dans un sol pauvre. On salait les poissons pour les conserver.

 ÉSUS SOUHAITAIT PASSER UN MOMENT LOIN DE LA FOULE. Alors, en compagnie de ses douze disciples, il prit une barque et traversa la mer de Galilée pour se rendre dans une région déserte près de Bethsaïde.

Mais bientôt on sut où il était, et des milliers de gens sortirent des villes pour aller à sa rencontre. Quand Jésus vit cette foule qui avait besoin de lui, il en fut ému. Il parla aux gens, répondit à leurs questions et guérit ceux qui étaient malades.

Le soir venu, les disciples dirent : «N'est-il pas temps de renvoyer toute cette foule ? Laissons-les partir car ils doivent avoir faim.

— Non, dit Jésus, ce n'est pas nécessaire qu'ils s'en aillent. Nourrissez-les ici.

— Mais il y a plus de cinq mille personnes !» s'exclamèrent les disciples.

Alors André, le frère de Simon, dit à son tour :

«Il y a un garçon qui a cinq pains d'orge et deux petits poissons, mais à quoi cela peut-il servir pour tant de monde ?»

Jésus dit à tout le monde de s'étendre sur l'herbe. Puis il prit les pains et les poissons et les bénit. Et il les donna aux disciples pour qu'ils servent les gens. Ils donnèrent à manger à chaque homme, chaque femme et chaque enfant. Tous mangèrent. Puis les disciples ramassèrent ce qui restait : il y avait encore douze paniers pleins de nourriture.

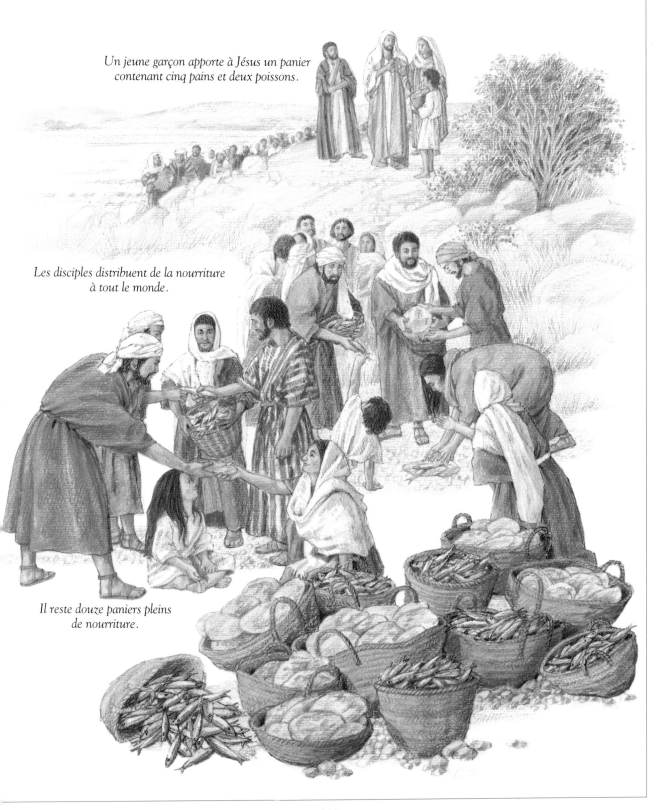

Un jeune garçon apporte à Jésus un panier
contenant cinq pains et deux poissons.

Les disciples distribuent de la nourriture
à tout le monde.

Il reste douze paniers pleins
de nourriture.

Jésus marche sur les eaux

ÉSUS DIT À SES DISCIPLES de monter dans la barque et de traverser la mer de Galilée, tandis qu'il renverrait les foules qui étaient venues l'écouter. Quand tout le monde fut parti, il monta sur la montagne pour prier seul.

C'était encore la nuit. Un vent fort se mit à souffler et la barque qui transportait les disciples était secouée et malmenée par les vagues. Plus ils ramaient vers le rivage, plus la petite embarcation était entraînée loin de son cap. Jésus alla vers eux, en marchant sur les eaux. En le voyant approcher dans l'obscurité, les disciples crurent que c'était un fantôme, et poussèrent des cris de peur.

« Confiance ! C'est moi, dit-il. Ne craignez rien !»

La barque qui porte les disciples est malmenée par les vagues.

Jésus monte sur la montagne pour prier seul.

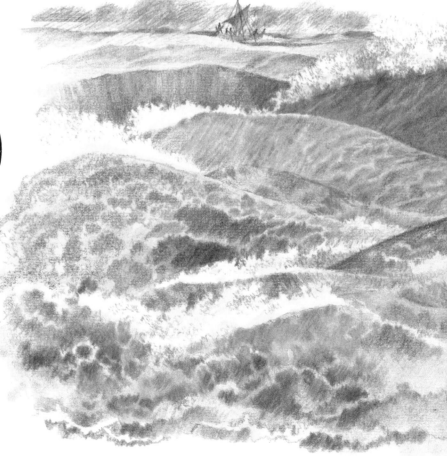

LA MER DE GALILÉE est un grand lac d'eau douce alimenté par le Jourdain. Elle mesure 21 kilomètres de long et jusqu'à 13 kilomètres de large. Ce lac est réputé pour ses vents forts et imprévisibles et pour ses violents orages. Quand Jésus marche sur les eaux et calme l'orage, c'est le signe qu'il est le maître des forces de la nature.

«Si c'est toi, Seigneur, dit Pierre, donne-moi l'ordre de venir vers toi en marchant sur l'eau.

— Viens», dit Jésus.

Sautant par-dessus bord, Pierre fit quelques pas sur la surface du lac, mais quand il regarda les vagues qui tourbillonnaient il prit peur et commença à couler. «Sauve-moi, Seigneur !» cria-t-il.

Jésus étendit les mains et le saisit en disant : «Homme de peu de foi ! Pourquoi as-tu douté ?» Puis il monta dans la barque avec Pierre. Au moment même, le vent tomba et la mer s'apaisa. Les disciples, remplis de crainte, dirent à Jésus : «Vraiment, tu es le Fils de Dieu.»

AUSSITÔT, JÉSUS, TENDANT LA MAIN, LE SAISIT EN LUI DISANT : «HOMME DE PEU DE FOI, POURQUOI AS-TU DOUTÉ ?»
MATTHIEU 14, 31

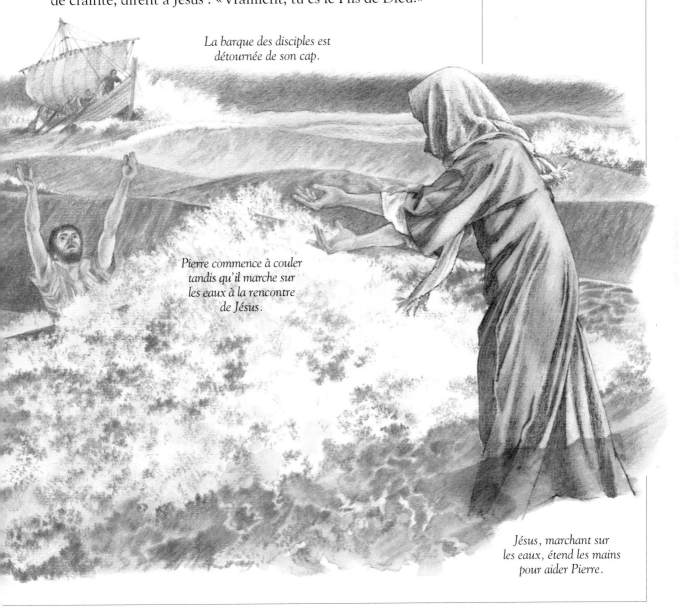

La barque des disciples est détournée de son cap.

Pierre commence à couler tandis qu'il marche sur les eaux à la rencontre de Jésus.

Jésus, marchant sur les eaux, étend les mains pour aider Pierre.

Le bon Samaritain

LES VOYAGEURS SOLITAIRES qui empruntaient la route de Jérusalem à Jéricho étaient des proies faciles pour les brigands. La route tranquille serpentait à travers des régions rocheuses et désertiques. Les brigands pouvaient s'y cacher facilement.

vin

huile d'olive

LE SAMARITAIN a appliqué du vin et de l'huile sur les blessures de l'homme. Le vin servait d'antiseptique, puis l'huile calmait la douleur. Les coupures étaient maintenues par des bandages de toile de lin.

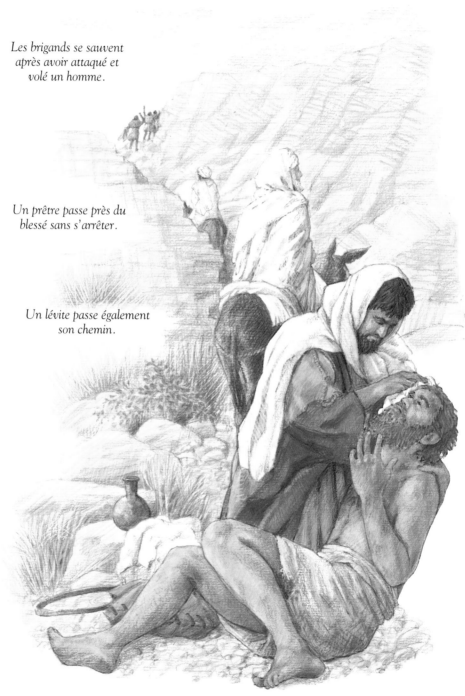

Les brigands se sauvent après avoir attaqué et volé un homme.

Un prêtre passe près du blessé sans s'arrêter.

Un lévite passe également son chemin.

Un Samaritain s'approche et soigne les blessures de l'homme.

N JOUR UN SPÉCIALISTE DE LA LOI posa une question à Jésus, pensant l'embarrasser : «Maître, que dois-je faire pour avoir la vie éternelle ?

— Tu connais la Loi. Qu'y a-t-il d'écrit ?

— Tu aimeras Dieu de tout ton cœur, et tu aimeras ton prochain comme toi-même, dit la Loi.

— Tu as bien répondu, dit Jésus.

— Mais qui est mon prochain ?»

En réponse, Jésus raconta l'histoire suivante.

Un homme descendait de Jérusalem à Jéricho. Sur la route, il fut attaqué par des brigands qui lui prirent ses vêtements, le rouèrent de coups puis le laissèrent à moitié mort sur le bord de la route. Peu après passa un prêtre. Voyant l'homme blessé, il traversa et poursuivit son chemin. Puis vint un lévite, un des hommes qui assistaient les prêtres au Temple. Lui aussi jeta un bref regard et continua son voyage sur l'autre côté de la route.

Le troisième voyageur qui passa était un Samaritain. Voyant l'homme maltraité, il fut rempli de pitié. Il nettoya doucement ses blessures avec de l'huile et du vin, et les recouvrit de bandes de toile de lin. Puis il installa l'étranger sur son âne et le transporta jusqu'à l'auberge la plus proche, où il le veilla toute la nuit. Le lendemain, avant de se remettre en route, il donna de l'argent à l'aubergiste, lui demandant de prendre soin de l'homme. «Si tu dépenses davantage, je te donnerai le complément la prochaine fois que je passerai,» dit-il.

«Maintenant, dis-moi lequel de ces trois hommes s'est montré le vrai prochain ? demanda Jésus au légiste.

— Le Samaritain qui a montré de la compassion pour le blessé.

— Eh bien, va ! Toi aussi, fais de même.»

Le Samaritain donne de l'argent à l'aubergiste et lui demande de prendre soin du blessé.

CETTE IMAGE REPRÉSENTE UN PRÊTRE SAMARITAIN. Les Samaritains ne reconnaissent comme Parole de Dieu que les cinq premiers livres de la Bible, la Tora. Au temps de Jésus, les Samaritains vivaient en Samarie, au centre de la Palestine. Beaucoup descendaient d'un peuple qui s'était installé en Israël après sa conquête par les Assyriens en 722 av. J.-C. Les Samaritains et les Juifs étaient des ennemis jurés. En prenant comme exemple un Samaritain, Jésus voulait montrer qu'il fallait se faire le prochain de tout homme et pas seulement de ceux qui sont comme nous.

La Transfiguration

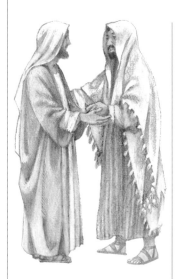

A RRIVÉ DANS LA RÉGION DE CÉSARÉE DE PHILIPPE, Jésus demanda à ses disciples : «Qui dit-on que je suis ?

— Les uns disent que tu es Jean-Baptiste, d'autres que tu es un prophète, Jérémie ou Élie.

— Et vous, qui dites-vous que je suis ?

— Tu es le Christ, le Fils de Dieu, dit Pierre.

— Tu es heureux, Pierre, car Dieu lui-même t'a révélé ces choses. Tu es Pierre et sur cette pierre, comme sur le roc, je bâtirai mon Église, et je te donnerai les clefs du Royaume des Cieux.»

Alors Jésus dit à ses disciples qu'ils ne devaient révéler à personne qu'il était le Christ.

«Il va bientôt falloir que je me rende à Jérusalem, et là je souffrirai beaucoup de la part des anciens, des grands-prêtres et des scribes. Je serai rejeté, condamné et mis à mort. Mais le troisième jour après ma mort, je ressusciterai.

— Cela ne t'arrivera pas ! s'exclama Pierre. C'est impossible !

— Ne fais pas obstacle au désir de Dieu. Tu penses ce que toi tu désires, et non pas ce que Dieu veut.»

Alors Jésus dit à ses disciples : «Celui qui veut me suivre doit renoncer à lui-même et se mettre à ma suite ; sa récompense sera grande dans les cieux. À quoi sert-il à l'homme de posséder la terre entière si, pour cela, il perd son âme ?»

Une semaine plus tard, Jésus prit Pierre, Jacques et Jean son frère et monta sur une haute montagne pour prier.

Soudain, Jésus changea d'apparence devant eux : son visage resplendissait comme le soleil et ses vêtements étaient plus blancs que la neige. Alors Moïse et Élie apparurent et lui parlèrent à Jésus. Pierre dit : «Seigneur, il est bon que nous soyons ici. Dressons trois tentes, une pour toi, une pour Moïse et une pour Élie.»

Une nuée lumineuse survint et les couvrit. Et la voix de Dieu se fit entendre : «Celui-ci est mon Fils bien-aimé, qui a toute ma faveur. Écoutez-le.»

Les disciples tombèrent face contre terre, effrayés. Jésus s'approcha de chacun d'eux et leur toucha l'épaule. «N'ayez pas peur», dit-il. Timidement, ils levèrent les yeux, mais ne virent que Jésus qui se tenait devant eux.

Jésus dit à Pierre qu'il lui donnera les clefs du Royaume de Dieu.

CETTE MOSAÏQUE DE RAVENNE, en Italie, représente Pierre, dont le nom signifie le roc. Quand Jésus lui anonça qu'il allait lui confier les clefs du Royaume, il voulait dire que Pierre aurait un rôle important dans l'Église.

En redescendant de la montagne, Jésus leur recommanda :
«Ne dites à personne ce que vous avez vu avant que je meure
et que je ressuscite d'entre les morts.»

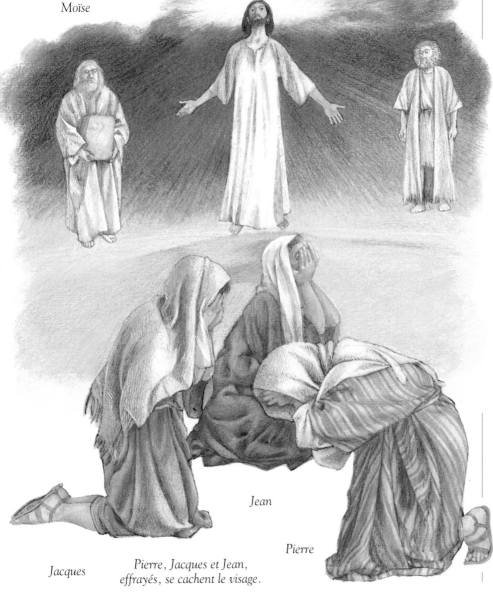

*L'apparence de Jésus change. Moïse et
Élie se tiennent à côté de lui.*

Élie

Moïse

LE MONT HERMON, dont
le nom signifie
"montagne sacrée",
se trouve près de Césarée
de Philippe, et est
considéré comme le lieu
de la Transfiguration
de Jésus. Les sommets
de ce massif, couverts
de neige, atteignent
2 700 mètres d'altitude.
En Jésus transfiguré
se manifeste la gloire
de Dieu. Il se révèle
comme le Fils de Dieu.
Moïse à côté de lui
représente la Loi juive,
et Élie les prophètes.
Leur présence signifie
que Jésus accomplit
la Loi et suit les
prophètes.

COMME IL PARLAIT ENCORE,
VOICI QU'UNE NUÉE
LUMINEUSE LES RECOUVRIT.
ET VOICI QUE DE LA NUÉE,
UNE VOIX DISAIT :
«CELUI-CI EST MON FILS
BIEN-AIMÉ, CELUI QU'IL
M'A PLU DE CHOISIR.
ÉCOUTEZ-LE !»
MATTHIEU 17, 5

Jean

Pierre

Jacques

*Pierre, Jacques et Jean,
effrayés, se cachent le visage.*

Marie, Marthe et Lazare

AU TEMPS DE JÉSUS, les femmes comme Marthe travaillaient dur à la maison. Leurs tâches ménagères comprenaient la préparation des repas et plus particulièrement la confection du pain. Elles se levaient dès l'aube pour le faire. On mélangeait la farine, l'eau et le sel, puis on pétrissait la pâte. On y ajoutait parfois du levain. On séparait alors la pâte en galettes que l'on faisait cuire de différentes façons : par exemple sur une plaque métallique chaude, posée sur des pierres au-dessus d'un feu comme on le voit sur l'image ci-dessus.

LE SEIGNEUR LUI RÉPONDIT : «MARTHE, MARTHE, TU T'INQUIÈTES ET TU T'AGITES POUR BIEN DES CHOSES. UNE SEULE EST NÉCESSAIRE. C'EST BIEN MARIE QUI A CHOISI LA MEILLEURE PART ; ELLE NE LUI SERA PAS ENLEVÉE.»
LUC 10, 41-42

ÉSUS ARRIVA AU VILLAGE DE BÉTHANIE, non loin de Jérusalem, et fut invité dans la maison de deux sœurs, Marthe et Marie. Marie s'assit aux pieds de Jésus pour l'écouter parler, tandis que Marthe s'affairait à préparer le repas. Au bout d'un moment, celle-ci remarqua que sa sœur ne faisait rien pour l'aider.

«Ce n'est pas juste, Seigneur, que Marie reste assise à tes pieds, pendant que je fais tout le travail, se plaignit-elle.

— Marthe, lui dit Jésus, tu t'inquiètes pour trop de choses. Le plus important est d'entendre ma parole. Marie a choisi la bonne part.»

Les deux sœurs avaient un frère nommé Lazare. Jésus parti, Lazare tomba gravement malade. Marie et Marthe envoyèrent un messager à Jésus pour le supplier de revenir et de sauver la vie de leur frère. Jésus apprit la nouvelle alors qu'il parlait à ses disciples.

«Lazare dort, dit-il. Je viendrai bientôt et je le réveillerai.»

Mais il attendit plusieurs jours avant de retourner à Béthanie.

Comme il approchait de la maison des deux sœurs, Marthe, en pleurs, courut à son devant. «Si seulement tu avais été là, Seigneur, mon frère ne serait pas mort !

— Ton frère ressuscitera. Je suis la résurrection et la vie : qui croit en moi, même s'il est mort, vivra.»

Marie aussi vint vers Jésus,

Marthe prépare le repas.

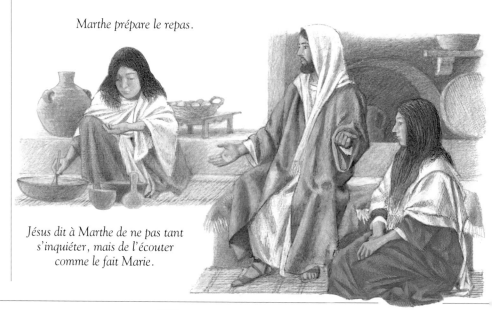

Jésus dit à Marthe de ne pas tant s'inquiéter, mais de l'écouter comme le fait Marie.

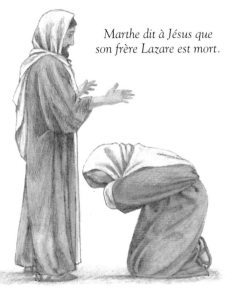

Marthe dit à Jésus que son frère Lazare est mort.

tout en pleurs. Quand il vit leur immense chagrin, il fut profondément ému.

«Où est Lazare ?» demanda-t-il. Accompagnées de leurs amis en deuil, Marthe et Marie conduisirent Jésus au tombeau qui se trouvait dans une grotte toute proche et dont l'entrée était fermée par une lourde pierre.

«Retirez la pierre», dit Jésus. On roula la pierre de côté.

«Lazare, viens dehors !» À l'étonnement de tous, Lazare, la tête et le corps entourés de bandelettes, sortit du tombeau. Beaucoup crurent en Jésus. Certains allèrent raconter aux pharisiens ce qu'avait fait Jésus.

aloès

toile de lin *myrrhe*

À CAUSE DE LA CHALEUR DU CLIMAT, les enterrements avaient lieu le jour même de la mort. On lavait le corps, puis on l'enveloppait dans un linceul en toile de lin. On entourait la tête dans un carré de la même étoffe. On plaçait souvent de l'aloès et de la myrrhe entre les plis du linceul. La myrrhe est une gomme odorante et coûteuse que l'on extrait de l'écorce de l'arbre. L'aloès employé est le jus amer de la plante.

À l'appel de Jésus, Lazare sort du tombeau.

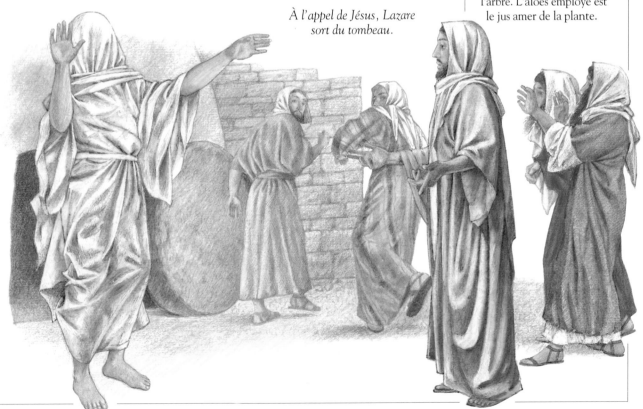

Perdu et retrouvé

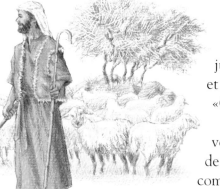

*Un berger a perdu
une de ses brebis.*

NE GRANDE FOULE ENTOURAIT JÉSUS pour l'écouter parler. Parmi les gens assemblés se trouvaient des pharisiens, qui observaient scrupuleusement la Loi juive. Ils étaient horrifiés de voir des collecteurs d'impôts et des hors-la-loi entourer Jésus. Ils murmuraient entre eux : «Cet homme accueille des pécheurs et mange avec eux.»

Mais Jésus recevait tout le monde, expliquant qu'il était venu pour les exclus et ceux qui avaient besoin de lui. Et il raconta cette parabole, dans laquelle Dieu est comparé à un berger.

Un berger avait un troupeau de cent têtes. Voyant qu'une brebis manquait, il laissa les quatre-vingt-dix-neuf autres et s'en alla sur la montagne à la recherche de celle qui s'était égarée. Quand il l'eut retrouvée, il rentra chez lui, rempli de joie. Il avait plus de joie du retour d'une seule brebis que de tout le troupeau qui était resté à l'abri dans la bergerie.

«Car c'est le désir de Dieu notre Père que pas un seul, même parmi les plus petits, ne se perde.»

DANS L'ANCIEN TESTAMENT, la façon dont Dieu veille sur les Israélites est souvent comparée à la façon dont un berger veille sur ses moutons. Dans le Nouveau Testament, Jésus se présente lui-même comme le Bon Pasteur qui s'occupe de ses moutons et donne sa vie pour eux.

*Le berger retrouve
sa brebis perdue
dans le désert.*

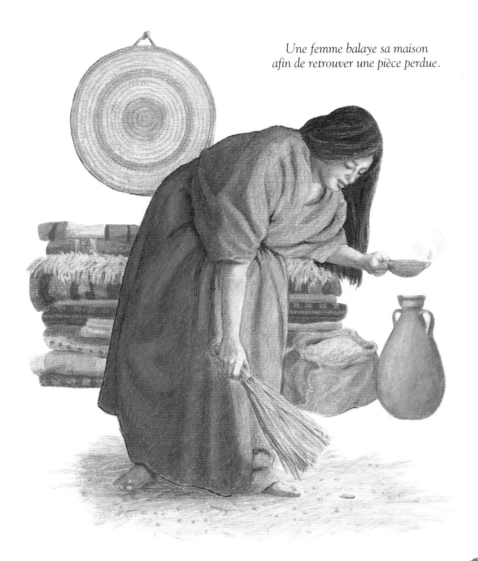

Une femme balaye sa maison afin de retrouver une pièce perdue.

LE SOL DE TERRE BATTUE DES MAISONS devait être régulièrement balayé afin d'enlever la poussière et les déchets. Les femmes utilisaient de simples balais de paille comme celui qui est représenté ci-dessus. Il fallait se pencher pour balayer, car le manche était très court.

Quand elle retrouve sa pièce, la femme appelle ses amies pour qu'elles se réjouissent avec elle.

Jésus raconta une autre parabole pour démontrer combien chaque homme est important pour Dieu.

Il y avait une femme qui possédait dix pièces d'argent. Elle s'aperçut un jour qu'il en manquait une. Alors elle alluma une lampe et fouilla la maison jusqu'à ce qu'elle la retrouve. Quand elle retrouva la pièce, elle appela ses amies et ses voisines afin qu'elles se réjouissent avec elle. «Voyez comme je suis heureuse d'avoir retrouvé ma pièce perdue !» leur dit-elle.

Ainsi il y a grande joie parmi les anges de Dieu quand un seul pécheur se repent.

Le fils prodigue

ÉSUS RACONTA UNE TROISIÈME PARABOLE : celle du fils perdu et retrouvé.

Un riche fermier avait deux fils. Un jour le plus jeune lui dit : «Père, veux-tu me donner la part d'héritage qui m'est due ?»

Le père accepta. Alors le jeune homme prit sa part d'héritage et quitta la maison familiale pour un pays lointain. Là-bas, il vécut comme un prince, jouant et dépensant son argent en riches vêtements et en bijoux. Nuit après nuit, il s'amusait avec des amis peu recommandables et il s'enivrait de vins coûteux.

Un jour, il ne lui resta plus d'argent et le pays où il se trouvait fut frappé par la famine. Les amis du jeune homme disparurent, il avait perdu tous ses biens. Il se mit donc à mendier sa nourriture, mais tout le monde se détourna de lui. Enfin, il se loua à un fermier qui l'envoya aux champs pour garder les cochons. Il avait si faim qu'il en vint à manger les aliments qu'on donnait aux animaux. Désespéré, il se dit à lui-même : «Mon père a de nombreux serviteurs ; tous sont bien habillés et bien nourris, et moi son fils je n'ai plus un sou et je meurs de faim ! Je vais retourner chez lui, implorer son pardon et voir si je peux travailler pour lui comme serviteur.»

Son père le vit arriver de loin. Rempli de joie, il courut à son devant, lui mit les bras autour du cou et l'embrassa.

«Père, j'ai péché contre Dieu et contre toi. Je ne suis plus digne d'être appelé ton fils.» Son père lui fit signe de se taire et demanda qu'on lui apporte la plus belle robe. «Mettez-lui un anneau au doigt

Après avoir quitté la maison de son père, le plus jeune fils du fermier en est réduit à garder les cochons.

LES COCHONS devaient manger les gousses de caroubes ou d'acacias qui contiennent un sirop noir et sucré.

LES COCHONS DOMESTIQUES du Moyen-Orient descendent du sanglier. Pour les juifs, les cochons symbolisent la gourmandise et la saleté, et sont "impurs".

Le plus jeune fils rentre à la maison de son père qui l'embrasse avec joie.

et des sandales aux pieds, commanda-t-il. Et tuez le veau gras, car ce soir nous allons faire une fête. Mon fils, que je croyais mort, est de retour à la maison !»

Quand le frère aîné revint le soir de son travail aux champs, il fut étonné d'entendre des bruits de musique et de danses.

«Que se passe-t-il ?

— Ton frère est revenu, et ton père donne une fête en son honneur.»

Le frère aîné, furieux, refusa d'entrer dans la maison. Son père sortit. «Père, comment peux-tu me traiter ainsi ? Moi qui travaille depuis des années, je n'ai jamais rien reçu de toi. Et maintenant, pour ton autre fils qui a abandonné la maison et dilapidé son héritage, tu tues le veau gras !

— Mon fils, tu es très précieux pour moi. Tout ce que je possède t'appartient. Mais ton frère était perdu, et maintenant je l'ai retrouvé. Il fallait que nous célébrions son retour !»

Ainsi Dieu pardonnera à tous ceux qui reviendront, et les accueillera dans la joie.

LE FILS AÎNÉ DU FERMIER devait aider son père à moissonner au moment du retour du fils prodigue. La moisson donnait beaucoup de travail et toute la famille devait y participer. Les ouvriers saisissaient les tiges dans une main et les coupaient près des épis avec une faucille. Puis ils liaient les tiges en gerbes qu'on emportait avec une charrette pour les battre.

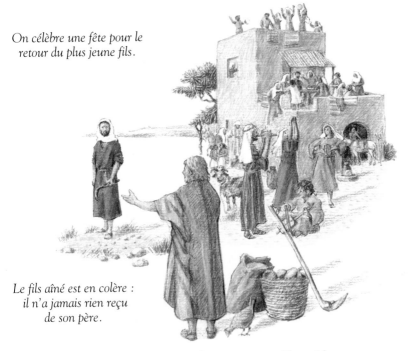

On célèbre une fête pour le retour du plus jeune fils.

Le fils aîné est en colère : il n'a jamais rien reçu de son père.

Le père dit que tout ce qu'il possède appartient aussi bien à son fils.

«MAIS IL FALLAIT FESTOYER ET SE RÉJOUIR, PARCE QUE TON FRÈRE QUE VOICI ÉTAIT MORT ET IL EST VIVANT, IL ÉTAIT PERDU ET IL EST RETROUVÉ.»
LUC 15, 32

Le serviteur sans pitié

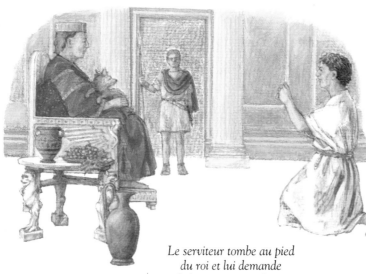

Le serviteur tombe au pied du roi et lui demande de lui remettre sa dette.

ALORS PIERRE S'APPROCHA
ET LUI DIT : «SEIGNEUR,
QUAND MON FRÈRE
COMMETTRA UNE FAUTE
À MON ÉGARD, COMBIEN DE
FOIS LUI PARDONNERAI-JE ?
JUSQU'À SEPT FOIS ?»
JÉSUS LUI DIT : «JE NE TE
DIS PAS JUSQU'À SEPT FOIS,
MAIS JUSQU'À SOIXANTE-
DIX-SEPT FOIS SEPT FOIS.»
MATTHIEU 18, 21-22

PIERRE VINT TROUVER JÉSUS et lui posa une question. «Seigneur, combien de fois dois-je pardonner à un homme qui m'a fait du mal ? Jusqu'à sept fois ? — Pas jusqu'à sept fois, mais jusqu'à soixante-dix-sept fois sept fois», dit Jésus. Et pour faire comprendre ce qu'il voulait dire, il raconta une parabole à ses disciples.

Il y avait un roi qui faisait confiance à ses serviteurs et qui leur remettait de grosses sommes d'argent.

Un jour vint où il fit ses comptes. Un homme fut amené devant lui : il devait une grosse somme et il était incapable de rembourser. «Eh bien, dit le roi, je vais faire saisir tout ce que tu possèdes et je te vendrai, ainsi que ta femme et tes enfants, comme esclaves.»

Le serviteur tomba à genoux : «Seigneur, je t'en supplie ! Donne-moi du temps. Je trouverai l'argent et je te rembourserai tout.»

Le roi fut ému par le désespoir de l'homme et, le relevant, il lui remit toute sa dette et le laissa partir.

Peu après, l'homme rencontra un de ses compagnons qui était serviteur comme lui et qui lui devait un peu d'argent. Il le prit à la gorge et lui dit : «Paie-moi ce que tu me dois immédiatement !» Le compagnon tomba à genoux et implora la pitié de l'homme.

«Je ne peux pas te rembourser maintenant ! Je t'en prie, aie pitié de moi ! Donne-moi du temps !»

Le serviteur rencontre un compagnon et le saisit à la gorge.

Il lui demande de rembourser la petite somme d'argent qu'il lui doit.

Mais l'homme ne se laissa pas apitoyer, et fit jeter son compagnon en prison jusqu'à ce qu'il ait payé toute sa dette.

Les autres serviteurs furent choqués par ce qu'ils avaient vu et vinrent raconter à leur maître ce qui s'était passé.

Le roi convoqua immédiatement le mauvais serviteur. «Quand tu as crié grâce, je t'ai remis toute ta dette. Ne devais-tu pas avoir pitié, toi aussi, envers ton compagnon comme j'ai eu pitié de toi ?»

Et le roi en colère donna l'ordre que le serviteur sans cœur soit jeté en prison jusqu'à ce qu'il ait remboursé tout son dû.

«C'est ainsi que votre Père des cieux vous traitera si vous ne pardonnez pas du fond du cœur à vos frères», dit Jésus.

CETTE SCULPTURE ROMAINE date de 200 av. J.-C. environ, et représente un serviteur qui moud des épices. Au temps de Jésus un serviteur était soit un esclave, soit un ouvrier que l'on payait pour son travail et qui pouvait quitter son maître quand il le désirait.

Le roi ordonne que le serviteur sans cœur soit jeté en prison.

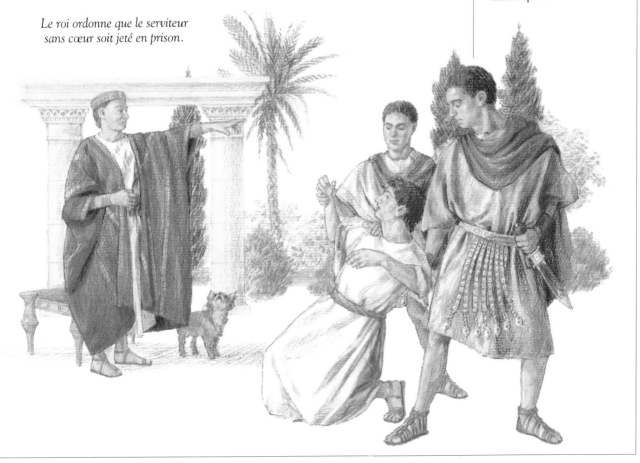

Lazare et l'homme riche

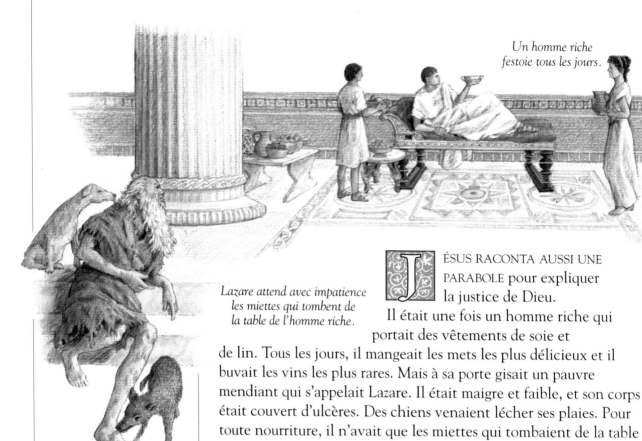

Un homme riche festoie tous les jours.

Lazare attend avec impatience les miettes qui tombent de la table de l'homme riche.

Les chiens lèchent les plaies de Lazare.

ÉSUS RACONTA AUSSI UNE PARABOLE pour expliquer la justice de Dieu.

Il était une fois un homme riche qui portait des vêtements de soie et de lin. Tous les jours, il mangeait les mets les plus délicieux et il buvait les vins les plus rares. Mais à sa porte gisait un pauvre mendiant qui s'appelait Lazare. Il était maigre et faible, et son corps était couvert d'ulcères. Des chiens venaient lécher ses plaies. Pour toute nourriture, il n'avait que les miettes qui tombaient de la table de l'homme riche.

Un jour, Lazare mourut et les anges le portèrent jusqu'auprès d'Abraham, au ciel. L'homme riche mourut peu après, mais il alla en enfer où il souffrit mille tourments. Levant les yeux, il vit Lazare au ciel, et il appela Abraham, le père du peuple : «Aide-moi ! Je vais brûler ! Demande à Lazare de tremper son doigt dans l'eau et d'en rafraîchir ma langue !

— Non, Lazare ne viendra pas vers toi, dit Abraham. Sur la terre, il n'avait que le malheur, tandis que toi tu vivais dans le luxe. Maintenant il est heureux, et toi tu es au supplice.

— Alors envoie-le auprès de mes cinq frères pour les avertir de ce qui les attend ! Ils l'écouteront et changeront de vie.

— Ils ont la Loi de Moïse et les prophètes : qu'ils les écoutent ! dit Abraham. S'ils ne les écoutent pas, ils n'écouteront pas non plus quelqu'un qui reviendrait de la mort.»

ABRAHAM LUI DIT :
«MON ENFANT, SOUVIENS-TOI QUE TU AS REÇU TON BONHEUR DURANT TA VIE, COMME LAZARE LE MALHEUR : ET MAINTENANT IL TROUVE ICI LA CONSOLATION ET TOI LA SOUFFRANCE.»
LUC 16, 25

Le pharisien et le collecteur d'impôts

châle de prière *phylactère*

J ÉSUS RACONTA CETTE PARABOLE pour ceux qui se croient meilleurs et méprisent les autres.

Deux hommes vinrent au Temple pour prier. L'un était un pharisien, l'autre un collecteur d'impôts. Le pharisien se tenait debout au milieu de la cour, et s'adressait à Dieu avec assurance : «Je te remercie, Seigneur, de ce que je ne suis pas comme le reste des hommes, tous malhonnêtes et corrompus, ni comme ce collecteur d'impôts là-bas !»

Le collecteur d'impôts, lui, se tenait humblement dans l'ombre, s'estimant indigne de lever les yeux vers le Seigneur. Il se frappait la poitrine et murmurait : «Je t'en supplie, Seigneur, aie pitié de moi qui ne suis qu'un pécheur.»

«C'est le collecteur d'impôts qui est rentré chez lui, ses péchés pardonnés, dit Jésus. Car celui qui s'élève sera abaissé, et celui qui s'abaisse sera élevé.»

LES JUIFS PORTAIENT DES CHÂLES DE PRIÈRE, ou *talits*, et des phylactères durant le temps de la prière. Les phylactères étaient de petits étuis de cuir noir renfermant des bandes de parchemin. Quatre passages de la Tora, les cinq premiers livres de la Bible, y étaient inscrits. Une boîte se portait sur le front, et l'autre était attachée au haut du bras gauche, près du cœur. C'était le signe que l'enseignement de Dieu agissait sur les pensées et sur le cœur de l'homme. Certains juifs pratiquants portent toujours des châles de prière et des phylactères.

Le collecteur d'impôts prie dans l'ombre.

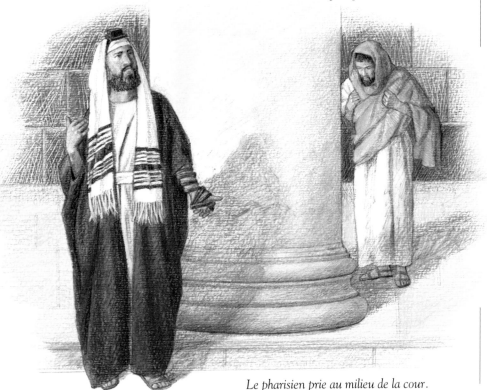

Le pharisien prie au milieu de la cour.

JE VOUS LE DÉCLARE : «CELUI-CI REDESCENDIT CHEZ LUI JUSTIFIÉ, ET NON L'AUTRE, CAR TOUT HOMME QUI S'ÉLÈVE SERA ABAISSÉ, MAIS CELUI QUI S'ABAISSE SERA ÉLEVÉ.»
LUC 18, 14

Jésus et les enfants

bille en verre

bille en pierre

LES DISCIPLES se demandaient entre eux lequel était le plus grand aux yeux de Dieu. Jésus les interrogea sur ce dont ils avaient discuté en chemin. Mais les disciples gardèrent le silence, car ils avaient honte de leurs propos. Alors Jésus dit : «Dans le Royaume de Dieu, que celui qui veut être le premier soit le dernier : celui qui veut être le plus grand doit se mettre au service des autres.»

On lui amena des petits enfants pour qu'il leur impose les mains et qu'il les bénisse. Les disciples voulurent faire partir les gens, mais Jésus les en empêcha : «Laissez venir à moi les petits enfants, car le Royaume des Cieux appartient à ceux qui deviennent comme eux.»

Puis il prit un enfant sur ses genoux. «Regardez ce petit enfant. Tant que vous ne serez pas humbles comme lui, vous n'entrerez pas dans le Royaume de Dieu.»

Puis il posa les mains sur les enfants et les bénit.

LES BILLES ÉTAIENT AUSSI POPULAIRES du temps de Jésus que de nos jours. Les enfants jouaient aussi avec des sifflets, des hochets, des cerceaux et des toupies. Jésus disait que pour entrer dans le Royaume de Dieu, il fallait se faire petit comme un enfant.

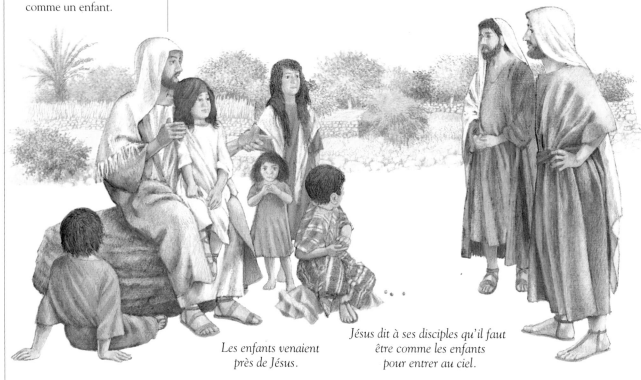

Les enfants venaient près de Jésus.

Jésus dit à ses disciples qu'il faut être comme les enfants pour entrer au ciel.

Le jeune homme riche

N JEUNE HOMME DE RICHE FAMILLE courut au-devant de Jésus et tomba à genoux devant lui. «Maître bon, que dois-je faire pour obtenir la vie éternelle ?

— As-tu observé tous les commandements ? lui demanda Jésus.

— Oui, Seigneur.

— Alors, il ne te manque qu'une chose : vends tes biens et tout ce que tu possèdes, distribue ton argent aux pauvres et suis-moi. Alors tu trouveras ton trésor dans le ciel.»

Le jeune homme parut consterné, car il avait de grandes richesses, et il s'en alla tristement. Voyant cela, Jésus dit : «Combien il est difficile pour ceux qui ont de grands biens d'entrer dans le Royaume de Dieu. Il est plus facile à un chameau de passer par le trou d'une aiguille qu'à un riche d'entrer dans le Royaume de Dieu.

— Qu'en est-il de nous ? demanda Pierre. Nous avons tout laissé pour te suivre, nos maisons, nos familles.

— Tous ceux qui ont tout quitté à cause de moi et de l'Évangile seront récompensés au centuple sur terre et auront la vie éternelle», dit Jésus.

LES DISCIPLES ÉTAIENT DÉCONCERTÉS PAR CES PAROLES. MAIS JÉSUS LEUR RÉPÈTE : «MES ENFANTS, QU'IL EST DIFFICILE D'ENTRER DANS LE ROYAUME DE DIEU ! IL EST PLUS FACILE À UN CHAMEAU DE PASSER PAR LE TROU D'UNE AIGUILLE QU'À UN RICHE D'ENTRER DANS LE ROYAUME DE DIEU.»
MARC 10, 24-25

En entendant qu'il faut donner tous ses biens, le jeune homme s'en va tristement.

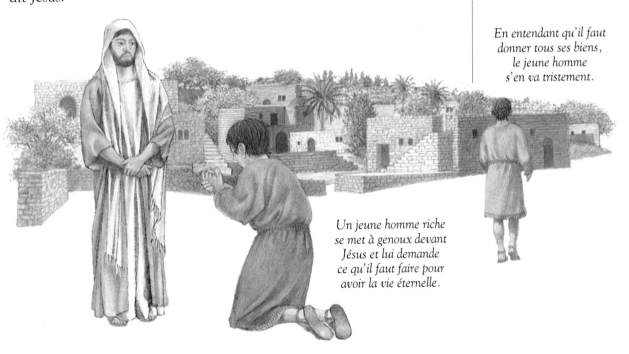

Un jeune homme riche se met à genoux devant Jésus et lui demande ce qu'il faut faire pour avoir la vie éternelle.

Zachée le collecteur d'impôts

La foule s'assemble autour de Jésus, mais Zachée est trop petit pour voir au-dessus des gens qui l'entourent.

QUAND JÉSUS ARRIVA À CET ENDROIT, LEVANT LES YEUX, IL DIT : «ZACHÉE, DESCENDS VITE : IL ME FAUT AUJOURD'HUI HABITER DANS TA MAISON.»
LUC 19, 5

Zachée grimpe dans un sycomore pour voir Jésus.

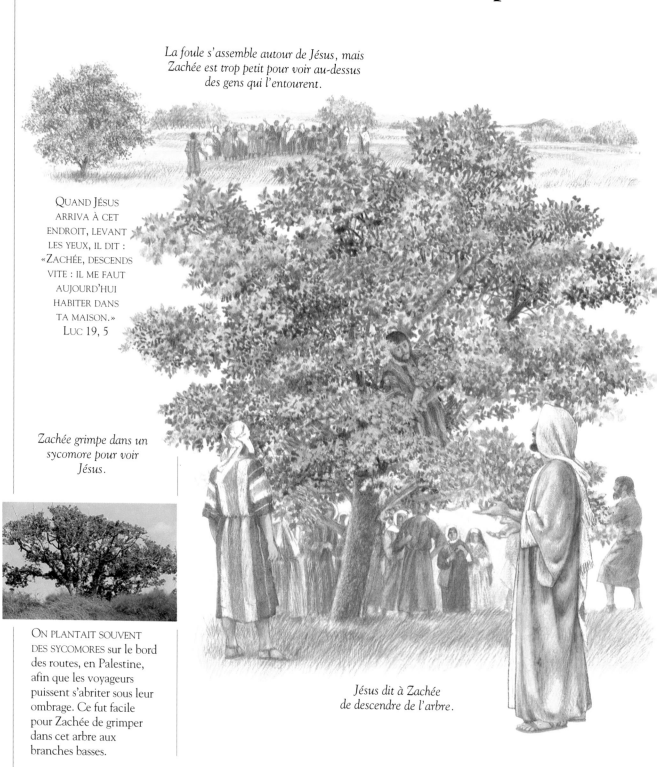

ON PLANTAIT SOUVENT DES SYCOMORES sur le bord des routes, en Palestine, afin que les voyageurs puissent s'abriter sous leur ombrage. Ce fut facile pour Zachée de grimper dans cet arbre aux branches basses.

Jésus dit à Zachée de descendre de l'arbre.

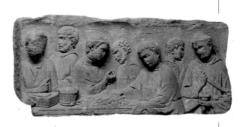

ÉSUS ÉTAIT ARRIVÉ À JÉRICHO. Au milieu de la foule se tenait un homme riche du nom de Zachée ; c'était un chef de publicains, c'est-à-dire de collecteurs d'impôts. Il était impatient de voir Jésus, mais comme il était petit, il n'y parviendrait jamais. Alors, il courut en avant et grimpa dans un sycomore qui se trouvait au bord de la route que Jésus allait emprunter.

Tandis que Jésus passait au pied de l'arbre, il leva les yeux et vit Zachée assis à califourchon sur une branche. «Zachée, descends vite ! Aujourd'hui je veux m'arrêter dans ta maison.»

Zachée fut comblé de joie, et courut chez lui aussi vite que possible pour préparer l'arrivée de Jésus. Mais les gens se mirent à murmurer avec ressentiment : «Voilà qu'il va loger chez un pécheur !»

Quand Jésus arriva chez Zachée, celui-ci lui dit : «Je vais donner aux pauvres la moitié de tout ce que je possède. Et si j'ai extorqué quelque chose à quelqu'un, je lui paierai quatre fois la somme que je lui ai prise malhonnêtement.»

Jésus dit : « Aujourd'hui, le salut est arrivé dans cette maison.»

LES OPÉRATIONS DE TAXES, DE CHANGES ET DE BANQUE se pratiquaient en plein air, au temps de Jésus, comme le représente cette pierre sculptée datant du III^e siècle av. J.-C. Les collecteurs d'impôts s'installaient à de simples tables en bois et les gens venaient vers eux pour payer leurs taxes. Les juifs n'aimaient pas les collecteurs d'impôts, car ils travaillaient pour les Romains et escroquaient souvent les gens. En se liant avec ces hommes, Jésus montrait que son message s'adressait à tous.

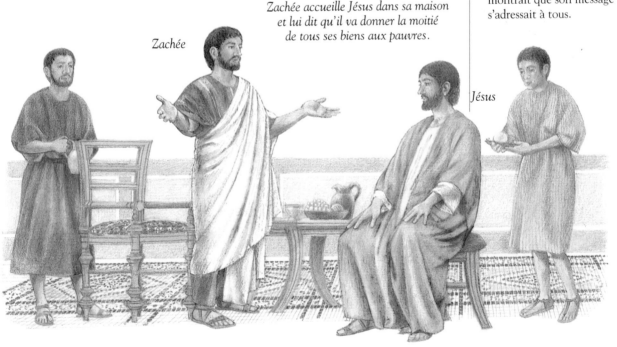

Zachée accueille Jésus dans sa maison et lui dit qu'il va donner la moitié de tous ses biens aux pauvres.

Zachée

Jésus

Les ouvriers de la vigne

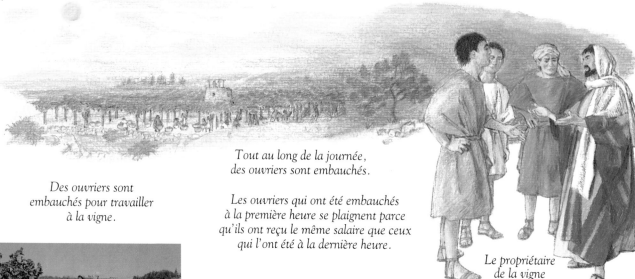

Tout au long de la journée, des ouvriers sont embauchés.

Les ouvriers qui ont été embauchés à la première heure se plaignent parce qu'ils ont reçu le même salaire que ceux qui l'ont été à la dernière heure.

Des ouvriers sont embauchés pour travailler à la vigne.

Le propriétaire de la vigne

CES FEMMES TRIENT ET EMBALLENT DU RAISIN dans une vigne près de Bethléem. Les vignes étaient très répandues à travers toute la Palestine au temps de Jésus. Elles étaient plantées en rangées et les branches grimpaient le long d'échalas. Chaque vigne avait une tour de guet, du haut de laquelle un ouvrier pouvait surveiller les voleurs, les animaux et les oiseaux. Les riches fermiers louaient des ouvriers pour aider aux récoltes.

N JOUR JÉSUS RACONTA LA PARABOLE d'un homme qui possédait une grande vigne. Un matin il se rendit sur la place afin d'embaucher des ouvriers. Il leur offrit de les payer chacun un denier pour la journée de travail. Un peu plus tard, le même propriétaire vit un groupe d'hommes qui se trouvaient sans travail. «Allez travailler à ma vigne», leur dit-il. Et ces hommes acceptèrent son offre avec joie.

À trois reprises, le propriétaire embaucha des ouvriers, jusqu'à ce que le soleil soit sur le point de se coucher.

Alors le propriétaire dit à son intendant de réunir les ouvriers et de leur donner leur salaire. «Paie d'abord ceux qui ont été embauchés les derniers, lui dit-il, et donne un denier à chacun des hommes.»

Quand les hommes qui avaient travaillé depuis le matin et qui avaient supporté la chaleur du jour virent qu'ils ne recevaient pas plus que ceux qui avaient commencé à la dernière heure, ils se mirent à murmurer. «Nous avons travaillé de plus longues heures, nous devrions donc recevoir un meilleur salaire, se plaignaient-ils.

— Non, dit le propriétaire, je vous ai offert un denier et vous étiez d'accord. Est-ce qu'il ne m'est pas permis d'être bon ?»

Ainsi, dans le Royaume de Dieu, ceux qui sont appelés les derniers sont aimés et estimés autant que ceux qui ont été appelés depuis toujours.

Le festin de noce

N SOIR QU'IL PRENAIT UN REPAS CHEZ UN RICHE PHARISIEN, Jésus raconta cette parabole pour expliquer le Royaume de Dieu.

Il y avait un roi qui préparait un magnifique festin pour les noces de son fils. Quand tout fut prêt, il envoya ses serviteurs pour convier les invités. Mais aucun d'eux ne voulut venir. À nouveau les serviteurs allèrent les prier, mais ils avaient tous une excuse pour ne pas accepter.

L'un dit : «Je viens juste d'acheter une paire de bœufs et je veux aller travailler à ma ferme.»

Un autre dit : «Je dois inspecter mon nouveau champ.»

Et un troisième : «Je viens de me marier, je ne peux pas venir.»

Le roi était en colère : «Ceux qui ont refusé mon invitation n'en étaient pas dignes.» Alors il donna l'ordre que les mendiants, les malades et les aveugles de la région soient conviés. «Pressez-les de venir, ils s'assiéront à ma table et ma maison sera pleine !» dit le roi.

Plus tard, le roi entra pour saluer ses invités. Il remarqua un homme qui ne portait pas le vêtement de noce. «Pourquoi es-tu venu ici pour célébrer une noce sans prendre le vêtement de fête ?» lui demanda-t-il. L'homme resta sans voix. «Jetez-le dehors dans les ténèbres !» dit le roi.

«Ainsi en est-il du Royaume de Dieu : beaucoup sont appelés mais peu sont élus.»

Un invité ne viendra pas au festin des noces car il va essayer sa nouvelle paire de bœufs.

Un autre invité veut aller voir son champ.

Un autre encore dit qu'il vient de se marier.

Le roi invite alors les mendiants, les malades et les aveugles des rues.

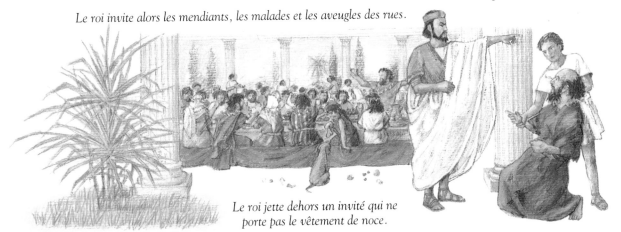

Le roi jette dehors un invité qui ne porte pas le vêtement de noce.

Les demoiselles d'honneur

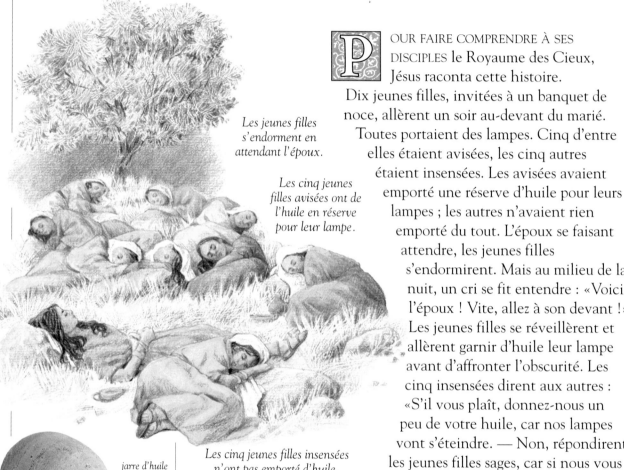

Les jeunes filles s'endorment en attendant l'époux.

Les cinq jeunes filles avisées ont de l'huile en réserve pour leur lampe.

jarre d'huile

Les cinq jeunes filles insensées n'ont pas emporté d'huile.

lampe à huile

DES LAMPES COMME CELLE-CI étaient communes du temps de Jésus. On versait de l'huile dans le trou central et on plaçait la mèche dans le trou latéral. Elles brûlaient pendant trois heures, c'est pourquoi il était important d'avoir toujours une réserve pour les alimenter.

POUR FAIRE COMPRENDRE À SES DISCIPLES le Royaume des Cieux, Jésus raconta cette histoire.

Dix jeunes filles, invitées à un banquet de noce, allèrent un soir au-devant du marié. Toutes portaient des lampes. Cinq d'entre elles étaient avisées, les cinq autres étaient insensées. Les avisées avaient emporté une réserve d'huile pour leurs lampes ; les autres n'avaient rien emporté du tout. L'époux se faisant attendre, les jeunes filles s'endormirent. Mais au milieu de la nuit, un cri se fit entendre : «Voici l'époux ! Vite, allez à son devant !» Les jeunes filles se réveillèrent et allèrent garnir d'huile leur lampe avant d'affronter l'obscurité. Les cinq insensées dirent aux autres : «S'il vous plaît, donnez-nous un peu de votre huile, car nos lampes vont s'éteindre. — Non, répondirent les jeunes filles sages, car si nous vous en donnons, nous n'en aurons pas assez pour nous. Allez vous en acheter.»

Alors les jeunes filles insensées allèrent acheter de l'huile, et pendant leur absence, l'époux arriva. Les jeunes filles avisées l'accueillirent ; elles entrèrent avec lui dans la salle des noces, et il en ferma la porte.

Quand les jeunes filles insensées arrivèrent, elles frappèrent de leurs poings contre la porte close. «Seigneur, Seigneur, nous t'en prions, ouvre-nous !»

Mais l'époux répondit : «Je ne vous connais pas !»

Ainsi, soyez toujours prêts, car vous ne savez ni le jour ni l'heure de la venue du Seigneur.

*Les cinq jeunes filles
insensées s'en vont acheter
de l'huile.*

*Pendant leur absence, l'époux arrive et
emmène les jeunes filles avisées à la noce.*

La parabole des talents

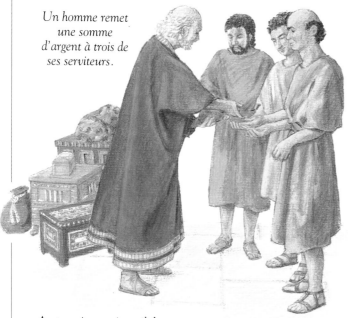

Un homme remet une somme d'argent à trois de ses serviteurs.

ÉSUS RACONTA UNE PARABOLE où il comparait le Royaume des Cieux à un homme qui partait en voyage. Avant son départ, il confia ses biens à ses serviteurs. Au premier il donna cinq talents ; au second, deux talents ; et au troisième, un seul talent. Chacun reçut selon ses capacités.

Le premier serviteur prit ses cinq talents et, avec intelligence, il acheta et vendit, et en peu de temps il doubla la somme qu'il avait reçue. Le second serviteur en fit autant, et doubla aussi la somme qu'il avait reçue. Le troisième serviteur s'en alla, creusa un trou dans le sol et y enfouit son talent.

Après beaucoup de temps, le maître revint et demanda des comptes à ses serviteurs. Il loua les deux premiers qui avait tiré le meilleur parti de ce qu'on leur avait donné.

«Vous êtes de bons et fidèles serviteurs, leur dit-il. Vous avez été fidèles en peu de chose, aussi je vous en confierai beaucoup.»

Au premier serviteur il donne cinq talents ; au second, deux talents ; au troisième, un seul talent.

MAIS CELUI QUI N'EN AVAIT REÇU QU'UN S'EN ALLA CREUSER UN TROU DANS LA TERRE ET Y CACHA L'ARGENT DE SON MAÎTRE.
MATTHIEU 25, 18

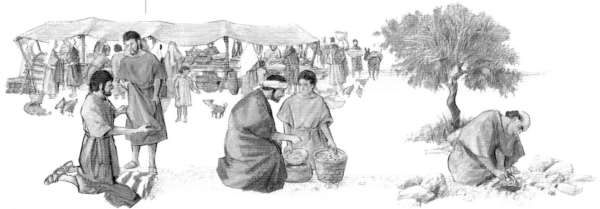

Le premier serviteur achète et vend, et double ses cinq talents.

Le second serviteur achète et vend, et double ses deux talents.

Le troisième serviteur creuse un trou dans le sol et y enfouit son talent.

Mais quand le troisième serviteur lui rendit son seul talent, lui disant qu'il l'avait caché dans le sol, le maître se mit en colère.

«Tu es un serviteur mauvais et paresseux ! Tu aurais dû placer l'argent dans une banque où il aurait produit des intérêts.» Et il donna l'ordre que l'homme soit mis à la porte de sa maison, qu'on lui retire son talent et qu'on le donne à celui qui en avait dix.

Ainsi devons-nous faire fructifier ce que Dieu nous confie afin de nous préparer à entrer dans son Royaume.

CES PIÈCES D'ARGENT SONT DES DENIERS ROMAINS qui avaient cours au temps de Jésus. Un denier valait à peu près une journée de travail, et portait, gravée sur l'une de ses faces, la tête de l'empereur romain. Un talent n'était pas une pièce, mais une unité de poids correspondant à 30 kilogrammes environ. Dans la parabole, cela représente une grande quantité d'argent, l'équivalent du salaire de plusieurs années de travail.

Les deux premiers serviteurs sont loués d'avoir fait de leur mieux avec ce qu'ils avaient reçu.

Le troisième serviteur rend son unique talent à son maître.

Le maître est fâché contre le troisième serviteur qui n'a pas fait fructifier son argent.

Jésus entre dans Jérusalem

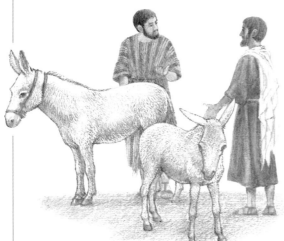

ÉSUS ET SES DISCIPLES faisaient route vers Jérusalem. Quand ils atteignirent Bethphagé, au mont des Oliviers, qui était proche de la ville, Jésus envoya deux de ses disciples au village. «Vous trouverez une ânesse et un ânon attachés à une porte, dit-il. Détachez le jeune âne et conduisez-le ici. Si quelqu'un vous arrête, dites : "Le Seigneur en a besoin", et on vous laissera faire.»

Deux disciples trouvent une ânesse et son ânon qu'ils conduisent à Jésus.

AUX TEMPS BIBLIQUES, les personnes de sang royal montaient sur des ânes durant les périodes de paix, plutôt que sur des chevaux qui étaient spécialement destinés à la guerre. En entrant dans Jérusalem sur un ânon, Jésus accomplissait une prophétie de l'Ancien Testament selon laquelle un roi pacifique et humble entrerait dans Jérusalem.

Jésus se rend à Jérusalem, monté sur l'ânon.

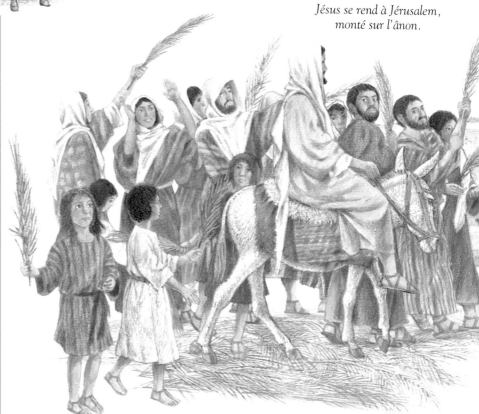

La foule se réunit autour de Jésus, chantant et récitant des prières.

Des palmes recouvrent le chemin de Jésus.

256

Les disciples firent comme Jésus avait dit. Revenant avec le jeune âne, qui n'avait jamais été monté, ils mirent leurs manteaux sur son dos en guise de selle. Ainsi le Fils de Dieu entra dans Jérusalem, monté sur un âne.

Quand les gens le virent arriver, ils étendirent leurs vêtements sur le sol et coupèrent des branches aux arbres qu'ils répandirent sur son chemin. La foule s'assemblait devant et derrière lui, chantant :

«Béni soit le Fils de David ! Béni soit celui qui vient au nom du Seigneur ! Paix et gloire au plus haut des cieux !»

LES GENS ÉTENDIRENT DES PALMES sur le passage de Jésus. Ces longues feuilles en forme de plumes poussent au sommet des palmiers dattiers. Elles étaient le symbole de la grâce et de la victoire.

LES FOULES QUI MARCHAIENT DEVANT LUI ET CELLES QUI LE SUIVAIENT, CRIAIENT : «HOSANNA AU FILS DE DAVID ! BÉNI SOIT AU NOM DU SEIGNEUR CELUI QUI VIENT ! HOSANNA AU PLUS HAUT DES CIEUX !» MATTHIEU 21, 9

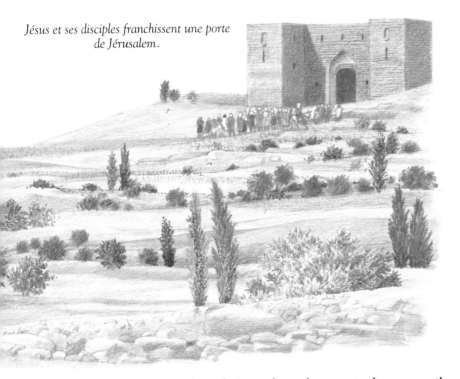

Jésus et ses disciples franchissent une porte de Jérusalem.

JÉRUSALEM EST LA VILLE SAINTE des juifs, des chrétiens et des musulmans. Des foules de pèlerins y affluent chaque année. L'image ci-dessus présente un prêtre orthodoxe grec qui remonte la Via dolorosa dans la vieille ville de Jérusalem : on pense que Jésus, chargé de sa croix, a parcouru cette rue.

Et tandis que Jésus approchait de Jérusalem, il se mit à pleurer, car il savait que viendrait le temps de la destruction de la ville et du Temple.

Jésus et ses disciples franchirent la porte de la ville et se dirigèrent vers le Temple. Le peuple de Jérusalem regardait, étonné de voir une telle foule. «Qui est cet homme ? demandait-on. Pourquoi l'honore-t-on de cette manière ?

— C'est Jésus, répondait-on, le grand prophète de Nazareth en Galilée.»

Jésus et les marchands du Temple

DEVANT LA MOSQUÉE du Dôme de la Roche se trouve le mur occidental. C'est tout ce qu'il reste du Temple d'Hérode.

«MA MAISON SERA APPELÉE MAISON DE PRIÈRE ; MAIS VOUS, VOUS EN FAITES UNE CAVERNE DE BANDITS !»
MATTHIEU 21, 13

UN JOUR, JÉSUS SE RENDIT AU TEMPLE DE JÉRUSALEM. Dans les parvis était installé un marché : on y rencontrait des vendeurs et des acheteurs, des changeurs et des marchands de colombes, de brebis et de bœufs utilisés pour les sacrifices. Pris de fureur, Jésus renversa les tables des changeurs, répandant les pièces de monnaie par terre, et il chassa les marchands avec leurs bœufs et leurs moutons. «La maison de Dieu est une maison de prière, dit-il d'une voix forte, et vous en avez fait un repaire de brigands !»

Quand le Temple fut débarrassé, aveugles et boiteux vinrent à lui pour être guéris. Mais quand les chefs des grands prêtres, les anciens et les scribes virent que des foules de plus en plus nombreuses entouraient Jésus, et quand ils entendirent les enfants chanter : «Hosanna au Fils de David !», ils furent indignés.

«Entends-tu ce que disent ces enfants ? lui demandèrent-ils.

— Oui, répondit Jésus. N'avez-vous jamais lu dans les Écritures que ce sont les petits enfants qui louent le mieux le Seigneur ?»

Les marchands se rassemblent dans la cour du Temple.

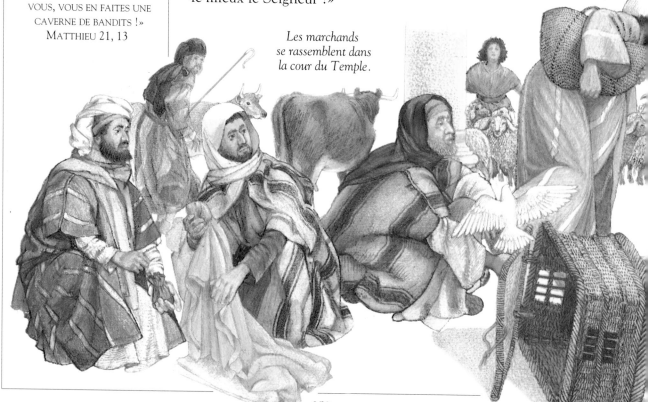

Alors Jésus s'en alla à Béthanie où il passa la nuit. Puis il revint le lendemain à Jérusalem pour y enseigner au Temple. Les chefs des prêtres et les scribes l'attendaient.

«Qui t'a donné l'autorité pour enseigner ici ?» lui demandèrent-ils.

Jésus répondit : «Je vais vous poser une question, et si vous pouvez y répondre, je vous dirai de quelle autorité je fais cela. Voici la question : est-ce Dieu ou les hommes qui ont donné autorité à Jean pour baptiser ?»

Les prêtres étaient embarrassés. «Si nous répondons que c'est Dieu, il nous demandera pourquoi nous n'avons pas cru en lui. Et si nous répondons les hommes, alors le peuple se retournera contre nous et nous lapidera, car tous croient que Jean est un prophète.»

Alors ils répondirent à Jésus qu'ils ne savaient pas.

Et Jésus dit : «Alors, moi non plus je ne vous dis pas par quelle autorité j'agis ici.»

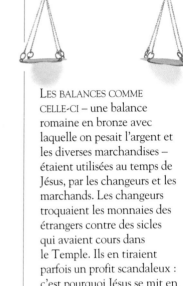

LES BALANCES COMME CELLE-CI – une balance romaine en bronze avec laquelle on pesait l'argent et les diverses marchandises – étaient utilisées au temps de Jésus, par les changeurs et les marchands. Les changeurs troquaient les monnaies des étrangers contre des sicles qui avaient cours dans le Temple. Ils en tiraient parfois un profit scandaleux : c'est pourquoi Jésus se mit en colère contre eux.

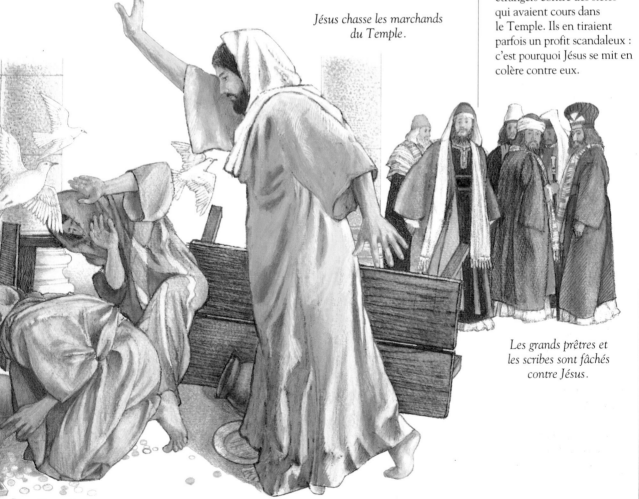

Jésus chasse les marchands du Temple.

Les grands prêtres et les scribes sont fâchés contre Jésus.

Judas trahit Jésus

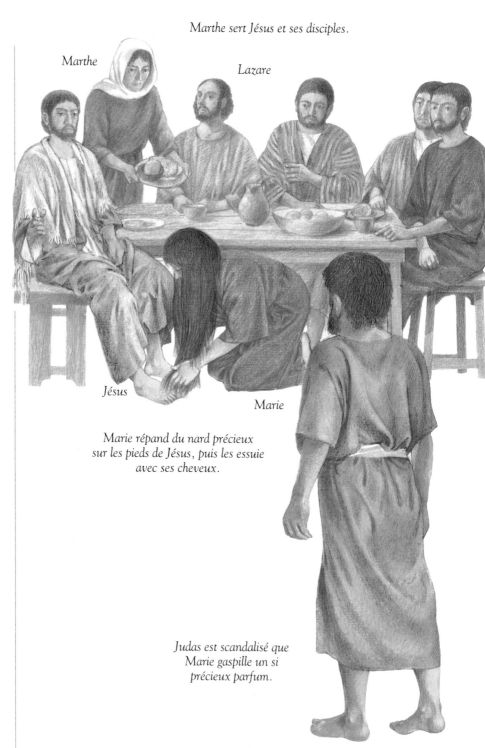

Marthe sert Jésus et ses disciples.

Marthe

Lazare

Jésus

Marie

*Marie répand du nard précieux
sur les pieds de Jésus, puis les essuie
avec ses cheveux.*

*Judas est scandalisé que
Marie gaspille un si
précieux parfum.*

LE PARFUM QUE MARIE RÉPANDIT SUR JÉSUS était extrait de l'huile parfumée que donnaient les racines et les tiges séchées de la plante appelée nard ou spicanard. Cette plante pousse dans l'Himalaya.

ON IMPORTAIT LE NARD DE L'INDE dans des vases d'albâtre semblables à celui-ci. Quand Marie cassa le vase et répandit le précieux parfum sur Jésus, c'était pour l'honorer en tant qu'invité de marque. On répandait aussi le nard sur les corps avant l'ensevelissement.

’ÉTAIT SIX JOURS AVANT LA PÂQUE. Jésus et ses disciples s'étaient rendus à Béthanie, tout près de Jérusalem où habitaient les amis de Jésus, Marie, Marthe et leur frère Lazare que Jésus avait ressuscité.

On prépara un repas en leur honneur. Jésus et ses disciples se mirent à table. Marthe les servait et Lazare était parmi les invités. Alors Marie s'approcha de Jésus : elle portait un flacon d'albâtre renfermant un nard précieux. Elle cassa le vase et doucement se mit à oindre les pieds de Jésus avec le parfum puis elle les essuya avec ses cheveux. La maison était remplie de l'odeur du délicieux parfum.

Quelques disciples dont Judas Iscariote furent scandalisés que Marie ait gaspillé quelque chose de si coûteux. «On aurait pu vendre ce parfum une bonne somme d'argent et la donner aux pauvres ! Il valait le prix d'une année de travail d'un ouvrier ! dit-il avec colère.

— Laisse-la tranquille, dit Jésus. Elle a fait quelque chose de beau pour moi. Vous aurez toujours des pauvres avec vous, mais vous ne m'aurez pas toujours. En répandant sur moi ce parfum, elle a d'avance parfumé mon corps pour le jour de mon ensevelissement. Partout où sera proclamée la Bonne Nouvelle, on se souviendra toujours de ce qu'elle a fait.»

Pendant ce temps, les prêtres, les scribes et les anciens qui étaient membres du Sanhédrin s'étaient rassemblés dans la maison de Caïphe, le grand prêtre. Ils cherchaient un prétexte pour arrêter Jésus et le mettre à mort, car ils redoutaient son influence sur le peuple.

Judas vint les trouver en secret et leur proposa de leur livrer Jésus.

«Que me donnerez-vous si je le remets entre vos mains ?
— Trente pièces d'argent.»

Judas accepta, et Caïphe compta les trente pièces, une par une.

À partir de ce moment, Judas ne quitta plus Jésus, guettant une occasion favorable pour le livrer.

ALORS L'UN DES DOUZE, QUI S'APPELAIT JUDAS ISCARIOTE, SE RENDIT CHEZ LES GRANDS PRÊTRES ET LEUR DIT : «QUE VOULEZ-VOUS ME DONNER, ET JE VOUS LE LIVRERAI ?» CEUX-CI FIXÈRENT TRENTE PIÈCES D'ARGENT.
MATTHIEU 26, 14-15

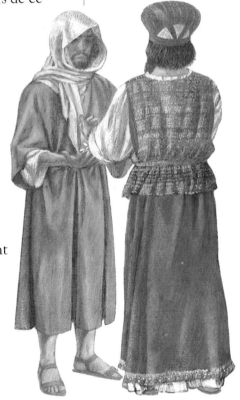

Judas accepte de livrer Jésus entre les mains de Caïphe pour trente pièces d'argent.

La préparation de la Pâque

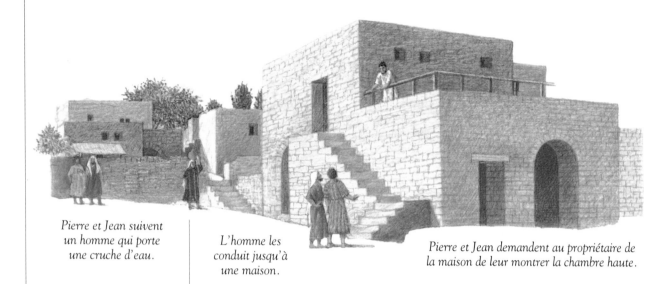

Pierre et Jean suivent un homme qui porte une cruche d'eau.

L'homme les conduit jusqu'à une maison.

Pierre et Jean demandent au propriétaire de la maison de leur montrer la chambre haute.

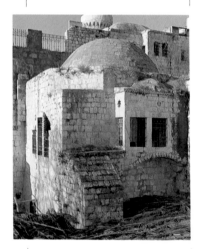

L'EMPLACEMENT DE LA "CHAMBRE HAUTE" est traditionnellement le Cénacle, ou "salle à manger", que l'on voit ci-dessus. C'est maintenant une partie d'une mosquée placée sur la colline de Sion à Jérusalem. Les gens riches installaient leur chambre haute à l'écart de leur maison pour y recevoir leurs invités.

C'ÉTAIT QUELQUES JOURS AVANT LA PÂQUE, et Jésus savait que le temps était proche où il devrait quitter ce monde et les siens, et aller auprès de son Père.

Les disciples s'approchèrent de lui et lui demandèrent où il voulait qu'ils préparent le repas de la Pâque. Jésus dit à Pierre et Jean de se rendre à Jérusalem.

«Là vous verrez un homme portant une cruche d'eau. Suivez-le et parlez avec le propriétaire de la maison dans laquelle il va. Demandez-lui de vous montrer la pièce dans laquelle votre Maître célébrera la Pâque avec ses disciples. Il vous conduira à l'étage dans une grande pièce toute prête. Là vous préparerez le repas.»

Les deux hommes firent comme Jésus leur avait dit.

Le soir venu, Jésus et les apôtres arrivèrent à la maison et montèrent dans la pièce.

Alors Jésus noua un linge autour de sa taille. Il versa de l'eau dans un bassin, s'agenouilla devant chacun de ses douze disciples, leur lava et leur sécha les pieds. Mais quand vint le tour de Pierre, celui-ci se récria :

«Toi, me laver les pieds ? Non, Seigneur, jamais les pieds.»

Alors Jésus dit : «Si je ne te lave pas les pieds, tu ne peux pas être avec moi.

— Alors, Seigneur, ne me lave pas seulement les pieds, mais les mains et la tête !» dit Pierre.

Quand il eut terminé, Jésus s'assit et dit à ses disciples :
«Maintenant que moi, votre Maître et Seigneur, je vous ai lavé
les pieds, vous aussi vous devez vous laver les pieds mutuellement.
Je vous ai donné un exemple pour que vous fassiez de même. Vous,
les serviteurs, vous n'êtes pas plus grands que le Maître.
Comportez-vous humblement les uns envers les autres.»

AU TEMPS DE JÉSUS, c'était
la coutume de retirer
la poussière de ses pieds en
entrant dans une maison.
Les serviteurs s'acquittaient
généralement de cette
tâche. En lavant les pieds
de ses disciples, Jésus voulait
leur apprendre à s'entraider
mutuellement, comme lui
même le faisait dans
l'humilité.

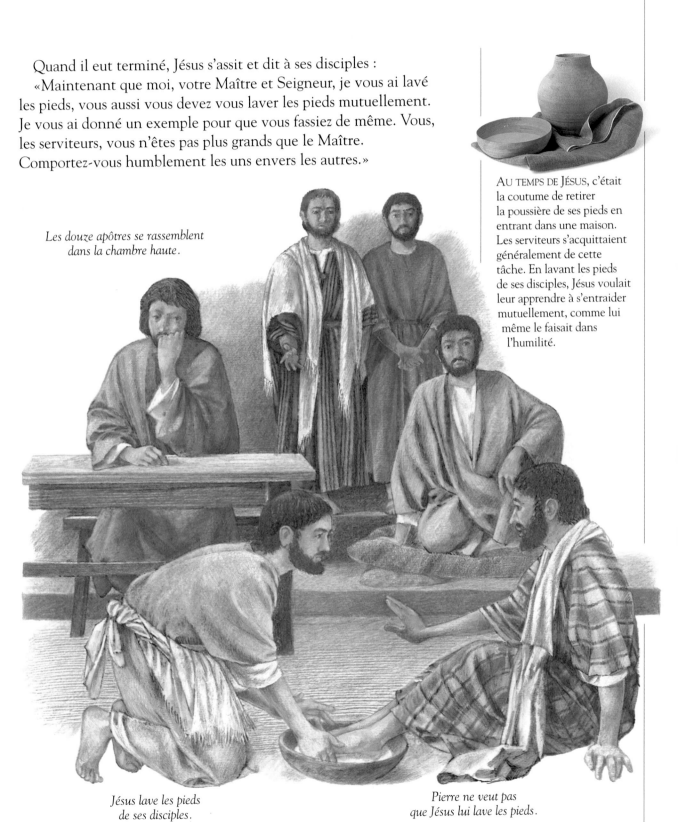

*Les douze apôtres se rassemblent
dans la chambre haute.*

*Jésus lave les pieds
de ses disciples.*

*Pierre ne veut pas
que Jésus lui lave les pieds.*

Le dernier repas

*Jésus bénit le pain, le rompt
et le donne à ses disciples.*

PENDANT LE REPAS,
IL PRIT DU PAIN ET, APRÈS
AVOIR PRONONCÉ
LA BÉNÉDICTION,
IL LE ROMPIT, LE LEUR
DONNA ET DIT : «PRENEZ,
CECI EST MON CORPS.»
PUIS IL PRIT UNE COUPE,
ET APRÈS AVOIR RENDU
GRÂCE, IL LA LEUR DONNA
ET ILS EN BURENT TOUS.
MARC 14, 22-23

*Les disciples sont consternés quand
Jésus leur dit que l'un d'entre eux
va le trahir.*

QUAND JÉSUS PARTAGEA
LE REPAS de la Pâque,
la dernière Cène, avec ses
disciples, il leur présenta
le pain comme son corps
et le vin comme son sang.
Aujourd'hui, en célébrant
l'Eucharistie ou la Cène,
les chrétiens mangent du
pain et boivent du vin en
mémoire de la mort de Jésus.

PENDANT QU'ILS ÉTAIENT À TABLE, Jésus prit le pain ; en rendant grâces au Père, il le bénit, le rompit et le donna à ses disciples en disant : «Prenez et mangez-en tous, ceci est mon corps livré pour vous.»

À la fin du repas, il prit la coupe ; en rendant grâces, il la bénit et la donna à ses disciples en disant : «Prenez et buvez-en tous, car ceci est la coupe de mon sang qui sera versé pour la multitude.»

Puis, plein de tristesse, Jésus dit : «L'un d'entre vous me livrera.»

Les disciples, horrifiés, se dirent : «Est-ce toi ? Est-ce lui ? Est-ce moi ?»

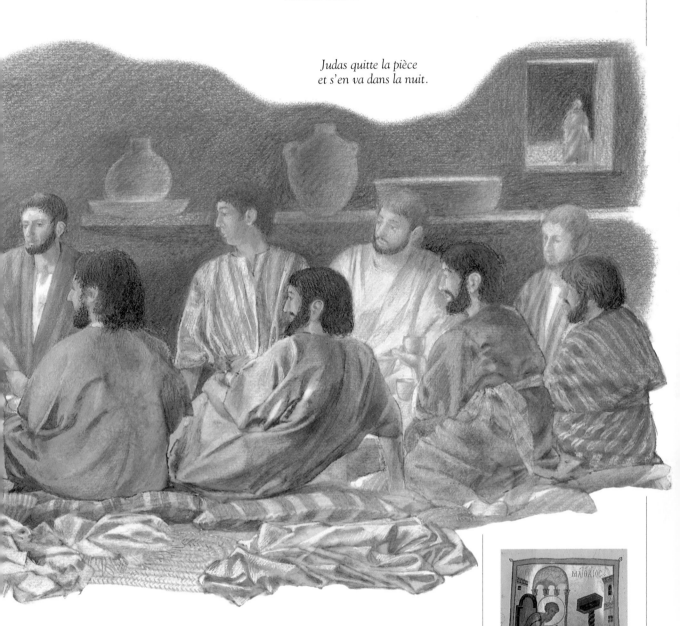

*Judas quitte la pièce
et s'en va dans la nuit.*

Pierre dit à l'oreille du disciple qui était assis à côté de Jésus : «Demande au Maître duquel d'entre nous il parle.» Ce disciple, que Jésus aimait, se pencha vers lui et lui demanda :

«Seigneur, lequel d'entre nous te livrera ?

— Celui auquel je vais donner une bouchée», répondit Jésus. Alors il prit une bouchée, la trempa dans le plat et la tendit à Judas Iscariote.

«Ce que tu as à faire, dit Jésus, fais-le vite.»

Judas sortit aussitôt. C'était la nuit.

JEAN, LE DISCIPLE qui était assis à côté de Jésus durant le dernier repas, est appelé dans l'évangile de Jean "celui que Jésus aimait". La tradition le considère comme l'évangéliste.

Le jardin de Gethsémani

ÉSUS ET SES DISCIPLES se rendirent à un jardin appelé Gethsémani, lieu paisible qu'ils connaissaient et aimaient bien, situé sur le mont des Oliviers. «Restez ici tandis que je m'en irai prier là-bas», dit Jésus. Il prit avec lui Pierre, Jacques et Jean. «Mon cœur est triste à en mourir. Veillez avec moi tandis que je prie.»

LE MONT DES OLIVIERS est situé à l'est de Jérusalem, de l'autre côté du Temple d'Hérode, où se trouve le Dôme de la Roche. Jésus y révéla son visage humain quand il s'y rendit pour prier et affronter l'approche de la mort.

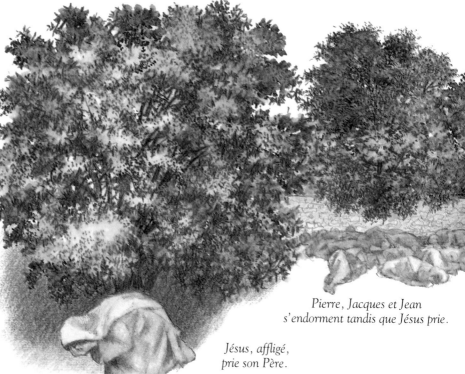

Pierre, Jacques et Jean s'endorment tandis que Jésus prie.

Jésus, affligé, prie son Père.

LES OLIVIERS VIVENT LONGTEMPS et donnent des fruits durant des centaines d'années. Le jardin de Gethsémani est au milieu d'une oliveraie sur le mont des Oliviers, mais on n'en connaît pas l'emplacement exact.

Jésus alla un peu à l'écart, tomba la face contre terre, accablé de douleur, et fit cette prière : «Père, si c'est possible, que cette coupe de souffrance s'écarte de moi. Mais que ta volonté soit faite, et non la mienne.»

Il s'en retourna vers les trois disciples et les trouva tous trois endormis. «Vous n'avez pas eu la force de veiller pendant une heure ! Veillez et priez pour ne pas tomber dans l'épreuve», leur dit-il à nouveau. Et une fois encore il s'en alla pour prier, et une fois encore les disciples s'endormirent, car leurs yeux étaient lourds. Une troisième fois il se produisit la même chose, alors Jésus dit : «Désormais vous pouvez dormir. Maintenant, l'heure est venue. Voici que vient le traître !»

Et tandis que Jésus parlait, Judas arriva, suivi d'un bon nombre d'hommes envoyés par le grand prêtre, armés d'épées et de bâtons, et portant des torches allumées. Judas s'approcha de Jésus et l'embrassa. C'était le signal convenu. Immédiatement, les soldats se jetèrent sur Jésus et le saisirent. Pierre sortit son épée et coupa l'oreille d'un des gardes. Jésus le réprimanda : «Remets ton épée au fourreau. Si j'ai besoin de protection, c'est mon Père des Cieux qui me protégera.» Il toucha l'homme et son oreille fut guérie.

Les disciples, terrifiés par ce qui se passait, se sauvèrent. Parmi la foule se trouvait un jeune homme vêtu seulement d'un drap. Les soldats tentèrent de l'arrêter, mais ils ne saisirent qu'un pan de son vêtement et il leur échappa, complètement nu.

DANS L'ÉVANGILE DE MARC, un homme se sauve nu au moment de l'arrestation de Jésus. On a suggéré qu'il pouvait s'agir de Marc lui-même, car seul Marc raconte cette histoire.

Un jeune homme se sauve tout nu.

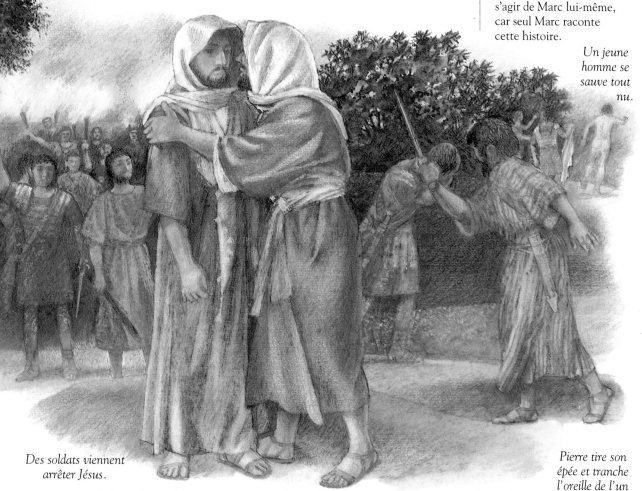

Des soldats viennent arrêter Jésus.

Pierre tire son épée et tranche l'oreille de l'un des gardes.

Judas embrasse Jésus sur la joue, signal que c'est l'homme que doivent arrêter les gardes.

Le reniement de Pierre

APRÈS SON
ARRESTATION, Jésus a
peut-être franchi ces
marches de pierre qui
datent du Iᵉʳ siècle
ap. J.-C. Elles mènent
à ce que l'on pense être
la maison de Caïphe.

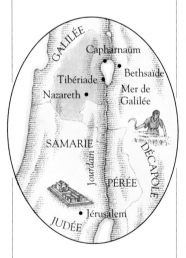

JÉSUS ET TOUS SES DISCIPLES,
à l'exception de Judas,
étaient originaires de
Galilée, province du nord de
la Palestine. Les Galiléens
parlaient avec un fort accent.
Les habitants de la Judée les
considéraient avec mépris.

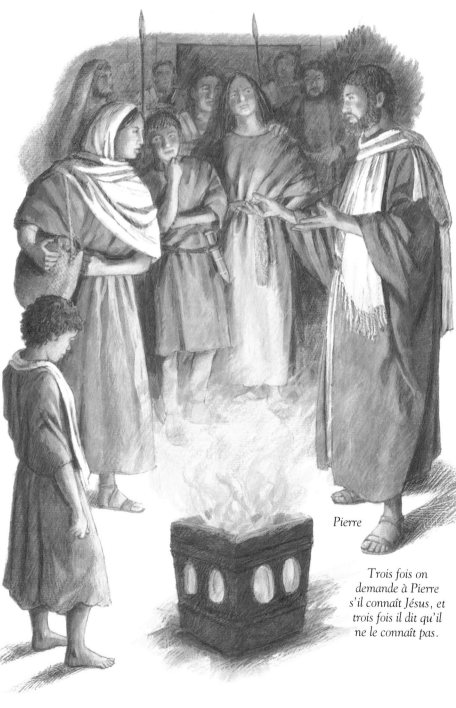

Pierre

Trois fois on
demande à Pierre
s'il connaît Jésus, et
trois fois il dit qu'il
ne le connaît pas.

N PEU PLUS TÔT, EN ALLANT AU MONT DES OLIVIERS, Jésus avait dit à ses disciples que, tous, ils allaient trébucher à cause de lui. Pierre avait protesté que lui résisterait. Alors Jésus l'avait regardé et dit : «Avant que le coq chante à l'aube, tu m'auras renié trois fois.» Et Pierre avait répondu avec assurance : «Jamais !»

Après son arrestation, Jésus fut conduit chez Caïphe, le grand prêtre. Les scribes, les anciens et tous les membres du Sanhédrin, la haute assemblée juive, s'étaient réunis et attendaient qu'on interroge Jésus.

Pierre suivait à distance, pour voir ce qui allait se passer. Il entra dans la cour de la maison de Caïphe et se tint près des gardes qui se chauffaient à un feu.

Une servante s'approcha de Pierre et le regarda : «Celui-là aussi était avec Jésus de Galilée, dit-elle.

— Je ne le connais pas», dit Pierre en se levant et se dirigeant vers la porte.

Une seconde femme s'approcha de lui et dit à son compagnon : «C'est un des hommes qui étaient avec Jésus de Nazareth.»

Mais Pierre nia encore : «Non, je jure que je ne connais pas cet homme.»

Pendant ce temps, des gens s'étaient assemblés autour de lui et le regardaient avec curiosité.

«Tu es sûrement un de ses disciples, tu parles avec l'accent de Galilée.»

Pierre se tourna vers eux, en colère, et se mit à jurer : «Non, je ne connais pas l'homme dont vous parlez !»

Sur ce, un coq chanta et soudain Pierre se souvint des paroles de Jésus : «Avant que le coq chante, tu m'auras renié trois fois.»

Il sortit de la cour et éclata en sanglots.

LES POULETS DOMESTIQUES étaient communs en Palestine au temps de Jésus. Quand les coqs chantaient, toujours un peu avant l'aube, c'était pour les soldats le signal de la relève de la garde.

ET AUSSITÔT LE COQ CHANTA. ET PIERRE SE RAPPELA LA PAROLE QUE JÉSUS AVAIT DITE : «AVANT QUE LE COQ CHANTE, TU M'AURAS RENIÉ TROIS FOIS.» IL SORTIT ET PLEURA AMÈREMENT. MATTHIEU 26, 75

Le coq chante et Pierre, se souvenant des paroles de Jésus, sort de la cour et pleure.

Jésus devant le Sanhédrin

Jésus comparaît devant Caïphe et l'assemblée des juifs.

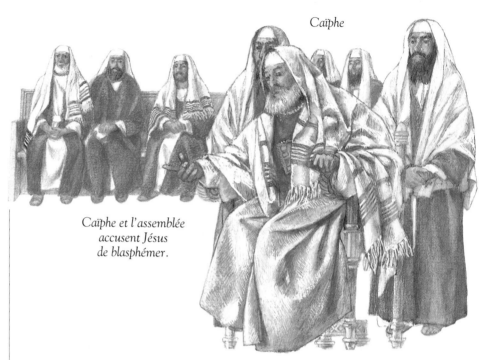

Caïphe

Caïphe et l'assemblée accusent Jésus de blasphémer.

ÉSUS COMPARUT DEVANT CAÏPHE, le grand prêtre, et l'assemblée des juifs, le Sanhédrin. Déterminés à le déclarer coupable, ils interrogèrent des hommes qui avaient été payés pour mentir à son sujet, mais aucun d'eux ne donna de preuves convaincantes contre lui. Finalement, on fit comparaître deux hommes qui affirmèrent avoir entendu Jésus dire qu'il était capable de détruire le Temple et de le reconstruire en trois jours.

«Que dis-tu de cela ?» lui demanda Caïphe. Jésus garda le silence. Caïphe lui adressa à nouveau la parole :

« Dis-nous : es-tu le Fils de Dieu ?

— Je le suis», répondit Jésus.

Caïphe se dressa. «Vous n'avez pas besoin d'autres témoignages ! cria-t-il indigné. Il se proclame Fils de Dieu ! C'est insulter Dieu, c'est un blasphème qui est puni de mort !» Quelques gardes se moquèrent de Jésus, le bousculèrent, lui crachèrent au visage et le giflèrent.

Le lendemain matin, ils lièrent Jésus et le menèrent chez Ponce-Pilate, le gouverneur romain de la Judée.

Quand Judas apprit ce qu'il s'était passé, il fut rongé par les remords. Il s'en alla trouver les prêtres avec les trente pièces

DE NOUVEAU LE GRAND PRÊTRE L'INTERROGEAIT ; IL LUI DIT : «ES-TU LE MESSIE, LE FILS DU DIEU BÉNI ?» JÉSUS DIT : «JE LE SUIS.» MARC 14, 61-62

d'argent qu'ils lui avaient données. «Je ne peux pas garder votre argent, car j'ai livré un innocent». dit-il en jetant l'argent dans le Temple. Puis, couvert de honte, il partit se pendre.

Les prêtres ramassèrent les pièces. «Ceci est l'argent du sang : nous ne pouvons pas le verser au trésor du Temple.» S'étant consultés les uns les autres, ils décidèrent de consacrer cette somme à l'achat d'un champ qui appartenait à un potier. On l'utiliserait pour ensevelir les étrangers. On le nomma le Champ du Potier.

CI-DESSUS, UNE BOÎTE EN BRONZE servant à ranger des pièces et des sicles tyriens et juifs, avec lesquels Judas a dû être payé. Trente pièces d'argent - le prix d'un esclave - ne représentait pas une grosse somme au temps de Jésus.

C'EST À UN ARBRE DE JUDÉE que Judas se serait pendu. On ne sait pas pourquoi Judas a trahi Jésus. Certains pensent qu'il avait pris Jésus pour un chef politique qui aurait dû chasser les Romains et prendre le pouvoir au nom du peuple juif. Quand il se serait aperçu de son erreur, il aurait livré Jésus par dépit ou déception.

Judas, couvert de remords pour avoir livré Jésus, s'en va et se pend.

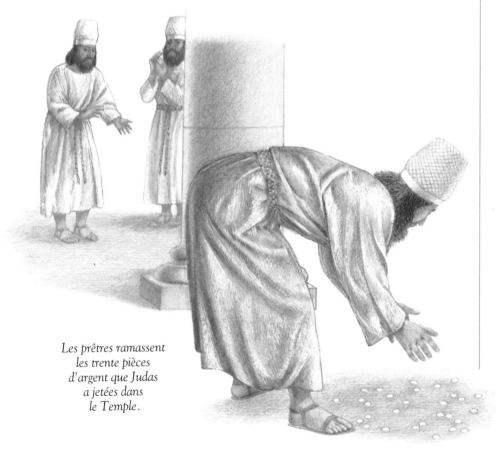

Les prêtres ramassent les trente pièces d'argent que Judas a jetées dans le Temple.

Jésus devant Pilate

JÉSUS FUT AMENÉ DEVANT PILATE, le gouverneur romain de la Judée, qui lui posa de nombreuses questions. «Es-tu le roi des Juifs ? lui demanda-t-il.

— Tu le dis», répondit Jésus.

À toutes les autres questions et accusations, Jésus garda le silence,

DE NOMBREUSES PIÈCES émises par Ponce-Pilate, le gouverneur romain de la Judée, portaient une baguette incurvée, comme celle qui est représentée ci-dessus. C'était le symbole des augures romains, des diseurs de bonne fortune, qui avait remplacé les symboles juifs, des palmes et des épis de blé, que l'on trouvait sur les pièces plus anciennes. C'était une offense faite aux juifs et cela prouve le manque de sensibilité de Pilate à l'égard des sentiments juifs.

Pilate se lave les mains devant le peuple.

Pilate donne l'ordre que Barabbas soit libéré.

Il ordonne que Jésus soit flagellé.

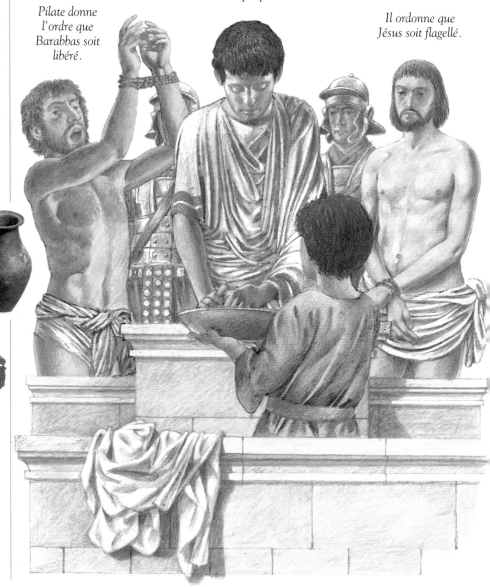

LE BOL ET LE POT que l'on voit ci-dessus ont été trouvés dans une maison de Pompéi en Italie. Ils datent du temps de Jésus. En se lavant les mains devant la foule, Pilate voulait signifier qu'il ne prenait pas part à la condamnation à mort de Jésus.

au plus grand étonnement de Pilate. Il ne trouvait aucune faute chez Jésus et pensait que l'assemblée le lui avait amené sans raison valable.

C'était la coutume, durant la Pâque, qu'un prisonnier, choisi par le peuple, soit libéré. Pilate sortit et demanda à la foule : «Qui voulez-vous que je vous libère ? Barabbas le meurtrier, ou Jésus qu'on appelle Christ ?» Il pensait que le peuple choisirait Jésus.

Mais les grands prêtres et les anciens, décidés à faire mourir Jésus, persuadèrent les foules de demander Barabbas.

«Alors, dit Pilate, que vais-je faire de Jésus que l'on appelle le roi des Juifs ?

— Crucifie-le !

— Pourquoi ? De quel crime est-il coupable ?»

Mais la foule ne faisait que crier : «Crucifie-le !»

Pilate haussa les épaules. Il demanda un bol et de l'eau et publiquement se lava les mains en disant : «Je ne suis pas responsable du sang de cet homme.»

Alors il donna l'ordre de libérer Barabbas, puis il fit flageller Jésus avant de le livrer pour qu'il soit crucifié.

Les soldats conduisirent Jésus au prétoire où ils lui retirèrent ses vêtements, l'habillèrent d'une robe écarlate et lui mirent sur la tête une couronne d'épines. Et, pliant le genou devant lui, ils disaient en se moquant : «Salut, roi des Juifs !» Ils le battirent et lui crachèrent au visage. Quand ils en eurent assez, ils lui remirent ses vêtements et l'emmenèrent pour le crucifier.

LES COURONNES ÉTAIENT LE SYMBOLE DE LA ROYAUTÉ ET DE L'HONNEUR au temps de Jésus. Les soldats romains tressèrent une couronne avec des branches d'épineux et la posèrent sur la tête de Jésus pour se moquer du roi des Juifs.

AVEC DES ÉPINES ILS TRESSÈRENT UNE COURONNE QU'ILS LUI MIRENT SUR LA TÊTE, AINSI QU'UN ROSEAU DANS LA MAIN DROITE ; S'AGENOUILLANT DEVANT LUI, ILS SE MOQUÈRENT DE LUI EN DISANT : «SALUT, ROI DES JUIFS !»
MATTHIEU 27, 29

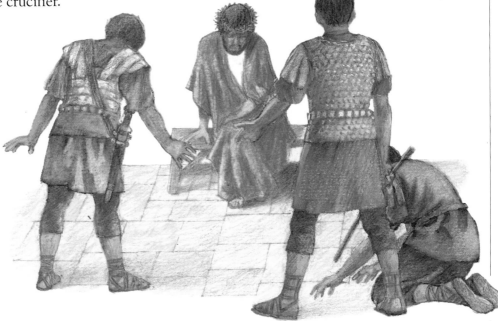

Les soldats se moquent de Jésus et plient le genou devant lui en disant : «Salut, roi des Juifs !»

La Crucifixion

ON PENSE QUE JÉSUS a porté sa croix le long de la *Via dolorosa*, qui signifie "chemin des douleurs". Ci-dessus, une vue actuelle de cette rue. Elle est ponctuée par les quatorze "stations du chemin de croix" qui rappellent la crucifixion de Jésus.

TANDIS QU'ON MENAIT JÉSUS POUR ÊTRE CRUCIFIÉ, Simon de Cyrène croisa son chemin. Immédiatement, les gardes s'emparèrent de Simon et le forcèrent à porter la croix de Jésus. Quand ils atteignirent le Calvaire, un des soldats offrit à boire à Jésus du vin mélangé à de la myrrhe, mais il détourna la tête. Puis ils le fixèrent à la croix et mirent au-dessus de lui l'inscription : "Jésus de Nazareth, roi des Juifs".

Les soldats tirèrent au sort ses vêtements, puis ils s'assirent pour monter la garde. Les gens qui passaient accablaient de sarcasmes l'homme qui pendait à la croix : «Si tu es vraiment le Fils de Dieu, sauve-toi toi-même !»

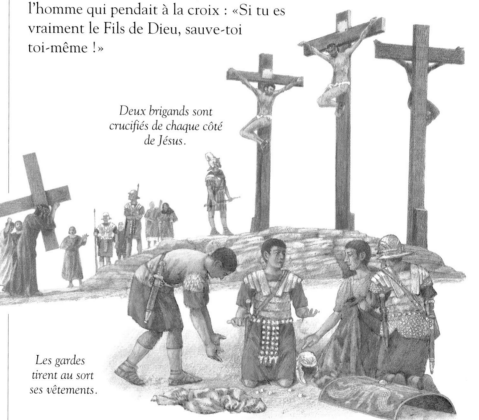

Deux brigands sont crucifiés de chaque côté de Jésus.

Simon de Cyrène aide Jésus à porter sa croix.

Les gardes tirent au sort ses vêtements.

JÉSUS DISAIT : «PÈRE, PARDONNE-LEUR CAR ILS NE SAVENT PAS CE QU'ILS FONT.»
LUC 23, 34

Alors Jésus dit : «Père, pardonne-leur, ils ne savent pas ce qu'ils font.»

Deux malfaiteurs étaient crucifiés avec Jésus, l'un à sa droite, l'autre à sa gauche. L'un des malfaiteurs injuriait Jésus, mais l'autre prenait sa défense. Alors Jésus lui dit : «Aujourd'hui même, tu seras avec moi au Paradis.»

À midi, l'obscurité tomba sur la terre et dura jusqu'à la troisième heure de l'après-midi.

Alors Jésus cria : «Mon Dieu, mon Dieu, pourquoi donc m'as-tu abandonné ?» Puis Jésus s'écria : «Père, entre tes mains je remets mon esprit !» Et sa tête tomba sans vie sur sa poitrine. À ce moment, le voile du Temple se déchira du haut en bas, et un tremblement ébranla les profondeurs de la terre.

Un des centurions qui avaient monté la garde dit : «Vraiment, cet homme était le Fils de Dieu.» Et beaucoup de ceux qui se trouvaient là furent saisis de crainte. À quelque distance se tenaient plusieurs femmes qui étaient venues de Galilée avec Jésus. Parmi elles, il y avait Marie, sa mère, Marie de Magdala et Marie la mère de Jacques. Elles n'avaient pas peur et restaient là à attendre.

Ce soir-là, il vint un homme riche d'Arimathie, du nom de Joseph. Il était membre de l'assemblée juive et était devenu disciple de Jésus. Il alla demander à Pilate la permission de descendre le corps de la croix et de l'ensevelir. Pilate donna sa permission. Joseph, aidé par Nicomède, oignit le corps de Jésus avec de la myrrhe et de l'aloès, et l'enveloppa dans un suaire de lin. Puis ils déposèrent le corps dans un tombeau taillé dans le roc, où personne encore n'avait été placé.

CERTAINS PENSENT QUE CETTE COLLINE ROCHEUSE est le lieu du Calvaire, mot qui signifie "crâne" en hébreu. Le nom vient du rocher qui a la forme d'un crâne humain. La colline fut ensuite connue sous le nom de Calvaire de Gordon, du nom d'un général britannique, Charles Gordon, qui était convaincu que c'était l'endroit où Jésus avait été crucifié.

Le corps de Jésus est déposé dans un tombeau.

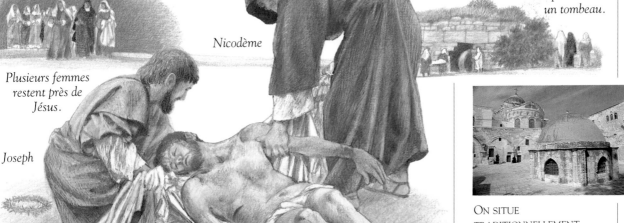

Plusieurs femmes restent près de Jésus.

Nicodème

Joseph

Joseph et Nicodème préparent le corps de Jésus pour l'ensevelir.

ON SITUE TRADITIONNELLEMENT LE CALVAIRE sur la petite colline où se trouve aujourd'hui l'église du Saint-Sépulcre, à l'intérieur des murs de Jérusalem.

La Résurrection

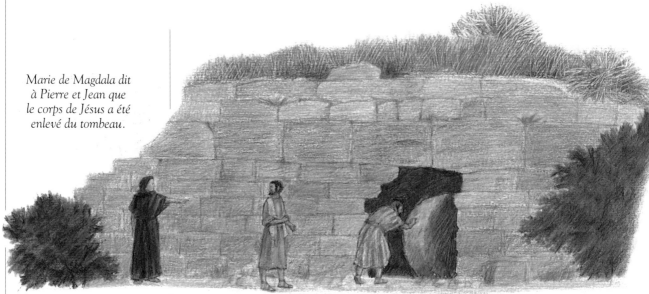

Marie de Magdala dit à Pierre et Jean que le corps de Jésus a été enlevé du tombeau.

Jean hésite à entrer dans le tombeau.

Pierre entre dans le tombeau.

LA BIBLE DIT QUE LE CORPS DE JÉSUS fut déposé dans un tombeau creusé dans le roc et fermé par une lourde pierre. Ce genre de tombeau était courant au temps de Jésus. Le corps de Jésus fut sans doute étendu sur un rebord creusé dans le mur intérieur. La pierre ronde aurait été mise en place grâce à une rainure dans laquelle elle aurait roulé et on l'aurait bloquée sur l'ouverture avec une petite pierre.

ÔT LE MATIN, LE SURLENDEMAIN, ALORS QU'IL FAISAIT ENCORE NOIR, Marie de Magdala arriva au tombeau. À sa grande surprise, elle vit que la pierre avait été roulée. Le corps n'était plus là. Elle courut alors trouver Pierre et Jean, le disciple que Jésus aimait. «On a enlevé le Seigneur !» leur dit-elle.

Les deux hommes se rendirent en hâte au tombeau. Jean courut en avant et arriva le premier, mais il hésita à entrer. Puis Pierre arriva et entra dans le tombeau. Il vit sur le sol les linges qui entouraient Jésus. Jean le rejoignit. Ils se demandèrent alors si le corps de Jésus avait été volé ou bien s'il s'était relevé de la mort.

Pierre et Jean rentrèrent chez eux, mais Marie resta près du tombeau et pleura. Soudain elle leva la tête et vit deux anges assis à l'endroit où avait été déposé le corps de Jésus.

«Pourquoi pleures-tu ? lui demandèrent-ils.

— Parce qu'ils ont enlevé mon Seigneur et je ne sais pas où ils l'ont mis.»

Tout en parlant, elle se retourna et vit un homme qui se tenait derrière elle, dans l'ombre. C'était Jésus, mais elle ne savait pas que c'était lui. «Pourquoi pleures-tu ?» dit-il. Croyant que c'était

le jardinier, elle lui demanda s'il savait où on avait mis le corps.

Alors il appela Marie par son nom :

«Marie !

— Maître !» s'écria-t-elle, reconnaissant Jésus.

Il lui dit : «Va voir mes amis, et dis-leur que tu m'as vu et que bientôt je serai auprès de mon Père.»

Marie courut annoncer la nouvelle aux disciples : «De mes propres yeux j'ai vu le Seigneur !» dit-elle.

AU TEMPS DE JÉSUS, les gens ne cachaient pas leur chagrin. Ils pleuraient, déchiraient leurs vêtements et répandaient de la cendre sur leur tête.

Deux anges sont assis à l'intérieur du tombeau.

Marie se retourne et voit Jésus qui se tient derrière elle.

Sur la route d'Emmaüs

DEUX PROCHES COMPAGNONS DE JÉSUS faisaient route vers le village d'Emmaüs et parlaient des événements terribles qui s'étaient déroulés ces derniers jours. Et tandis qu'ils marchaient, Jésus en personne les rejoignit, mais ils ne le reconnurent pas. «Pourquoi êtes-vous si triste ?» leur demanda-t-il.

L'un d'eux, Cléophas, lui répondit : «D'où viens-tu ? N'as-tu pas appris les nouvelles ?

— Quoi donc ? demanda le voyageur.

— Ce qui s'est passé avec Jésus de Nazareth, un grand prophète. Ils l'ont crucifié. Nous espérions qu'il allait délivrer Israël, mais il est mort il y a trois jours.

— Vous ne comprenez donc pas, dit-il, que le Christ devait d'abord souffrir avant d'entrer dans sa gloire ?» Et il leur expliqua ce que Moïse et tous les prophètes avaient annoncé.

ON NE CONNAÎT PAS L'EMPLACEMENT EXACT D'EMMAÜS, mais certains pensent qu'il s'agirait d'Imwas. Ce lieu, montré ci-dessus, se trouve à 30 kilomètres à l'ouest de Jérusalem. Emmaüs signifie "puits chauds".

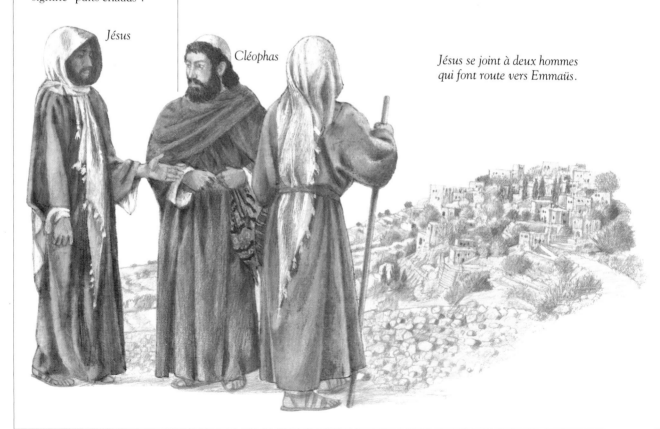

Jésus

Cléophas

Jésus se joint à deux hommes qui font route vers Emmaüs.

Quand les hommes comprennent que l'étranger est Jésus, celui-ci disparaît de leur vue.

Tandis qu'ils approchaient du village, les deux compagnons persuadèrent le voyageur de rester avec eux pour la nuit et de partager leur repas. S'asseyant à table, il rompit le pain, le bénit et le donna à ses compagnons. Alors, soudain leurs yeux s'ouvrirent et ils reconnurent Jésus. Au même moment, il disparut de leur vue. Stupéfaits, ils se demandèrent l'un à l'autre : «Ne ressentions-nous pas quelque chose de merveilleux tandis qu'il marchait à nos côtés sur la route et qu'il nous expliquait les Écritures ?»

Ils se hâtèrent vers Jérusalem pour dire aux onze apôtres qu'ils avaient vu leur Seigneur.

Et tandis qu'ils parlaient, Jésus fut de nouveau au milieu d'eux. «La paix soit avec vous !» dit Jésus. Ils furent saisis de crainte, certains de voir un esprit. «Pourquoi avez-vous peur ? Je ne suis pas un esprit. Touchez-moi. Regardez-moi. Voyez les plaies de mes mains et de mes pieds. Les esprits n'ont ni chair ni os.» Puis il leur demanda de la nourriture : ils lui donnèrent du poisson grillé qu'il mangea devant eux.

L'un des Douze, Thomas, n'était pas là, mais on lui raconta ce qu'il s'était passé. Il ne voulut pas croire que c'était le Seigneur que les disciples avaient vu.

«Si je ne vois pas les blessures de ses mains et de ses pieds, je ne croirai pas», dit-il.

Une semaine plus tard, les disciples étaient assemblés, Thomas avec eux. Les portes étaient verrouillées. Soudain Jésus se tint au milieu d'eux.

«Thomas, dit Jésus, mets tes doigts dans mon côté, touche les plaies de mes mains. Ne doute plus, mais crois !

— Mon Seigneur et mon Dieu !» dit Thomas.

Et Jésus dit : «Tu crois parce que tu as vu de tes yeux, mais heureux ceux qui n'ont pas vu et qui ont cru !»

CE DÉTAIL D'UN MANUSCRIT FRANÇAIS enluminé représente Thomas regardant les plaies de Jésus. Après avoir vu, Thomas crut. Jésus dit que plus heureux sont ceux qui croient sans avoir vu. Le manque de foi de Thomas lui a valu le surnom de "Thomas l'incrédule".

Jésus dit à Thomas de toucher la plaie de son côté et les trous de ses mains.

L'Ascension

Sur l'ordre de Jésus, les disciples lancent leurs filets et les retirent pleins de poissons.

Pierre nage vers le rivage pour voir Jésus.

LE POISSON est un très ancien symbole des chrétiens. On l'a utilisé comme tel, car le mot poisson en grec s'écrit avec la première lettre de chacun des mots suivants : "Jésus Christ, Fils de Dieu, Sauveur".

JÉSUS EST MONTÉ AUX CIEUX, comme le représente cette sculpture, quarante jours après sa résurrection d'entre les morts.

LES DISCIPLES ÉTAIENT REVENUS EN GALILÉE. Une nuit, Pierre repartit pour la pêche. Thomas, Jacques et Jean allèrent avec lui. Cette nuit-là, ils ne prirent rien. Tandis que le jour se levait, Jésus, sans se faire reconnaître, vint sur le rivage tout proche.

«Avez-vous quelque chose à manger, les enfants ? leur dit-il.

— Nous n'avons rien pris, répondirent-ils, l'air fatigué.

— Lancez vos filets du côté droit du bateau», leur dit-il. Alors ils le firent et leurs filets furent tellement remplis de poissons qu'ils eurent du mal à les sortir de l'eau.

Jean dit à Pierre : «C'est le Seigneur.» Immédiatement, Pierre mit

Jésus dit trois fois à Pierre de veiller sur ses disciples.

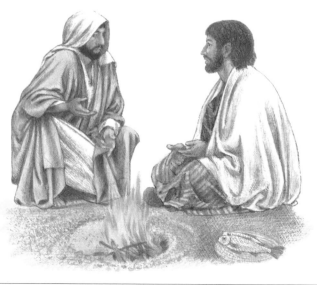

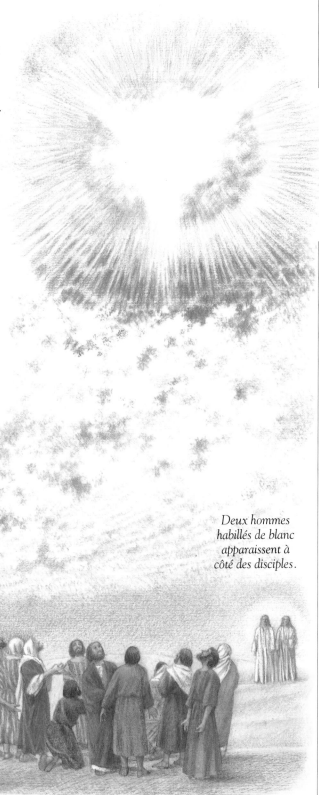

son vêtement, car il était nu, et nagea vers le rivage. Les autres le suivirent en bateau, traînant leurs filets derrière eux.

Une fois à terre, ils virent des poissons qui cuisaient sur le feu. «Venez et mangez», dit Jésus. C'était la troisième fois que le Seigneur apparaissait à ses disciples depuis qu'il était ressuscité d'entre les morts.

Après avoir mangé, Jésus se tourna vers Pierre.

«M'aimes-tu plus que ceux-ci ?

— Oui, Seigneur, répondit Pierre.

— Alors, pais mes agneaux, mes disciples.»

À nouveau Jésus dit : «Pierre, m'aimes-tu ?»

Et Pierre répondit : «Oui, Seigneur, tu sais bien que je t'aime.

— Sois le berger de mes brebis.»

Une troisième fois, Jésus dit : «Pierre, as-tu de l'amour pour moi ?»

Pierre fut peiné que Jésus ne semble pas le croire. «Seigneur, tu sais tout. Tu sais que j'ai de l'amour pour toi.

— Pais mes brebis.»

Plus tard, Jésus parla à tous les disciples, leur disant que, lorsqu'il les quitterait, ils recevraient la force de l'Esprit-Saint et qu'ils seraient ses témoins jusqu'aux extrémités de la terre.

Après avoir parlé, Jésus s'éleva et fut dérobé à leur vue dans une nuée. Et tandis que les disciples restaient à regarder le ciel, deux hommes vêtus de blanc apparurent à côté d'eux. «Jésus, qui a été enlevé pour le ciel, reviendra un jour parmi vous de la même façon.»

Deux hommes habillés de blanc apparaissent à côté des disciples.

Jésus s'élève et disparaît de leur vue dans une nuée.

La première Église

LES ACTES DES APÔTRES nous racontent l'histoire des premières années de l'Église, quand les douze apôtres continuèrent à annoncer le message de Jésus au peuple. Jésus avait choisi douze hommes afin qu'ils soient ses apôtres : c'étaient ses compagnons proches et il leur donna autorité pour enseigner et guérir en son nom.

Le mot "apôtre" signifie quelqu'un que l'on envoie, un messager. Paul est aussi appelé apôtre dans la Bible, bien qu'il ne soit pas l'un des douze premiers hommes choisis par Jésus pour être ses compagnons. Les apôtres jouissaient d'une autorité spéciale dans l'Église dont ils sont les fondateurs.

Les douze premiers disciples de Jésus devinrent ses apôtres ou messagers et répandirent son message parmi un public de plus en plus vaste.

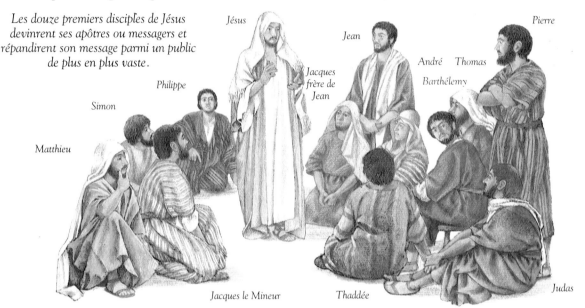

Les Apôtres : les 12 premiers disciples de Jésus

ANDRÉ, un des premiers disciples appelé par Jésus, était un pêcheur de Bethsaïde en Galilée. On dit qu'il est mort sur une croix en forme de X.

PIERRE-SIMON, frère d'André, était aussi pêcheur. Jésus l'appelle "pierre, rocher" à cause de sa foi très solide et de son rôle particulier.

JACQUES, un autre pêcheur. Jésus l'appelait, ainsi que son frère Jean, "fils du tonnerre".

JEAN, frère de Jacques. Probablement "le disciple que Jésus aimait".

PHILIPPE, aussi de Bethsaïde. Il parle à Jésus quand celui-ci nourrit miraculeusement une foule de cinq mille personnes avec cinq pains et deux poissons.

BARTHÉLEMY, parfois appelé Nathanaël.

MATTHIEU, travaillait à Capharnaüm, sur les bords de la mer de Galilée. On le méprisait, car il était collecteur d'impôts pour le compte des Romains.

THOMAS, dans l'évangile de Jean, il est appelé "le jumeau". Il est connu aussi sous le nom de "Thomas l'incrédule" car il ne croit pas tout de suite à la résurrection de Jésus.

JACQUES, appelé "Jacques le mineur", car il était sans doute le plus petit et le plus jeune des douze compagnons de Jésus.

SIMON, surnommé "le zélote", soit parce qu'il étudiait avec zèle la loi juive, soit parce qu'il appartenait à un groupe de Galiléens, les Zélotes, qui se battaient contre les Romains dès qu'ils en avaient l'occasion.

THADDÉE, sans doute à identifier avec Jude de l'évangile et du livre des Actes des Apôtres.

JUDAS, Iscariote, peut-être originaire de Carioth en Judée. Il était le trésorier des disciples. Après qu'il eut livré Jésus et qu'il se fut pendu, Matthias le remplaça dans le groupe des douze apôtres.

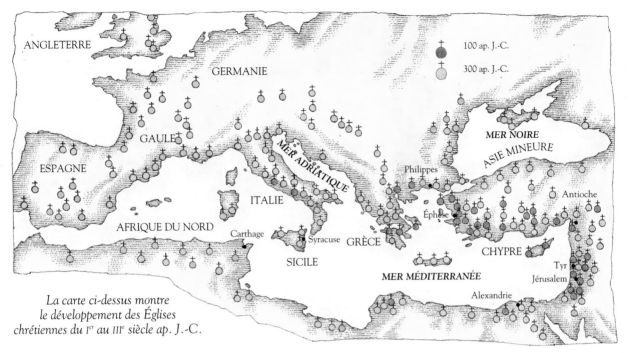

ANGLETERRE

GERMANIE

100 ap. J.-C.

300 ap. J.-C.

GAULE

ESPAGNE

MER ADRIATIQUE

MER NOIRE

ASIE MINEURE

Philippes

ITALIE

Éphèse

Antioche

AFRIQUE DU NORD

Carthage

Syracuse

GRÈCE

CHYPRE

SICILE

MER MÉDITERRANÉE

Tyr

Jérusalem

Alexandrie

La carte ci-dessus montre le développement des Églises chrétiennes du I^{er} au III^e siècle ap. J.-C.

Pentecôte

On dit souvent que le christianisme a débuté à Jérusalem, pendant la fête de la Pentecôte, cinquante jours après la mort de Jésus. Les disciples, qui avaient été très effrayés, parurent maintenant assurés dans leurs croyances et osaient parler de Jésus. Ils disaient que l'Esprit Saint de Dieu leur donnait un courage nouveau. Pierre était alors l'un des principaux chefs. Parce qu'ils proclamaient que Jésus était le Fils de Dieu, les chrétiens entrèrent en conflit avec les dirigeants juifs qui ne le croyaient pas. Le premier martyr tué pour sa foi fut Étienne. Parmi ceux qui le lapidèrent se trouvait Paul, qui devint plus tard un grand apôtre chrétien.

Les premiers chrétiens

Les tout premiers chrétiens étaient tous juifs. Plus tard, les apôtres se mirent à annoncer Jésus aux Gentils, c'est-à-dire à tous ceux qui n'étaient pas juifs. Leur message se répandit rapidement, mais ils se heurtèrent souvent aux autorités romaines. L'empereur Néron, qui régna de 54 à 68 ap. J.-C., accusa les chrétiens d'avoir provoqué l'incendie de Rome en 64 ap. J.-C., et en fit périr un grand nombre. L'idéal des premiers chrétiens était de partager tout ce qu'ils possédaient. Ils s'assemblaient pour célébrer le Christ ressuscité. Ils prenaient des repas en commun au cours desquels

LES ROMAINS ENTRAÎNAIENT DES GLADIATEURS pour combattre les bêtes sauvages, mais ils jetaient aussi des chrétiens aux lions pour se divertir. Ce mur peint du II^e siècle se trouve dans un amphithéâtre romain.

ils renouvelaient le repas pascal (la Cène) avec du pain et du vin. Ils commémoraient ainsi avec action de grâces (sens du mot eucharistie) la mort de Jésus et la vie nouvelle qu'il donne.

La croix devint un signe important pour eux. Ils avaient aussi un autre symbole plus secret, le poisson. Les lettres du mot grec poisson – *ikthus* (ιχθυς) – sont les premières lettres de "Jésus Christ, Fils de Dieu, Sauveur". Pour se reconnaître, les premiers chrétiens dessinaient un poisson, avec un bâton dans la poussière ou le doigt dans la paume de la main.

croix

poisson

283

Les langues de feu

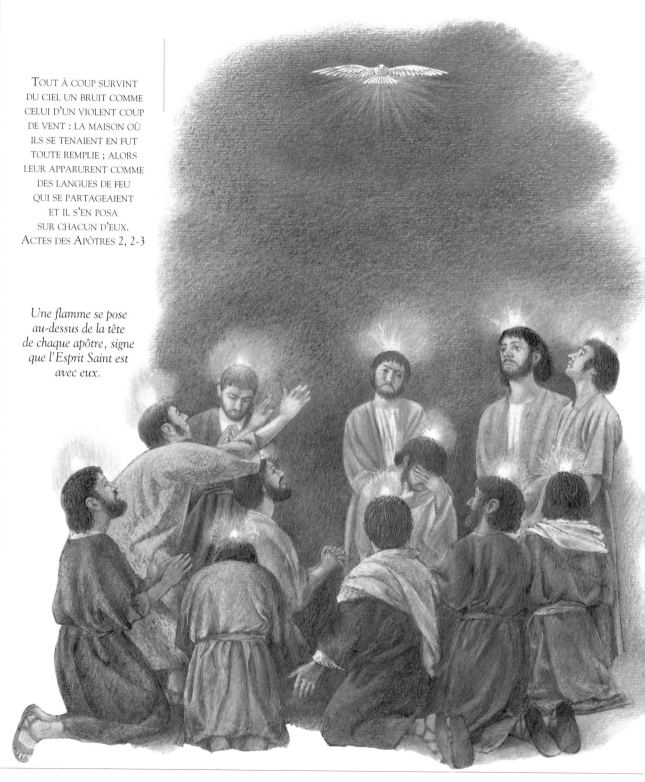

Tout à coup survint
du ciel un bruit comme
celui d'un violent coup
de vent : la maison où
ils se tenaient en fut
toute remplie ; alors
leur apparurent comme
des langues de feu
qui se partageaient
et il s'en posa
sur chacun d'eux.
Actes des Apôtres 2, 2-3

*Une flamme se pose
au-dessus de la tête
de chaque apôtre, signe
que l'Esprit Saint est
avec eux.*

APRÈS LE DÉPART DE JÉSUS, les onze apôtres, des disciples et des femmes se réunissaient dans la chambre haute. Afin de remplacer le traître Judas et de ramener leur nombre à douze, ils proposèrent deux hommes, Joseph et Matthias. Ayant prié Dieu, ils tirèrent au sort et ce fut Matthias qui fut choisi.

Plus tard, cinquante jours après la Pâque, le jour de la fête juive de la moisson – la Pentecôte – ils étaient réunis tous ensemble. Soudain le bruit d'un grand vent se fit entendre à travers la maison et ils virent des langues de feu se poser sur chacun, signe que l'Esprit-Saint était en eux. Frappés d'étonnement, ils découvrirent qu'ils étaient capables de parler en différentes langues.

La nouvelle de leurs dons mystérieux se répandit partout. Des juifs de différentes régions étaient venus à Jérusalem pour la Pentecôte. Ils allèrent trouver les apôtres, et ils furent étonnés car lorsque ceux-ci parlaient, on les comprenait dans toutes les langues de tous les pays du monde.

Finalement, Pierre se mit à parler de Jésus de Nazareth et des miracles qu'il avait accomplis au nom de Dieu, de sa mort sur la croix, de sa résurrection d'entre les morts et de sa montée au Ciel à la droite de son Père.

«Mais que pouvons-nous faire ? demandaient anxieusement les gens aux apôtres.

— Détournez-vous du mal, dit Pierre. Convertissez-vous et faites-vous baptiser au nom de Jésus-Christ et vous recevrez le don de l'Esprit-Saint. La promesse de Dieu vaut pour vous et pour vos enfants.»

Ceux qui accueillaient la parole se faisaient baptiser : près de trois mille personnes devinrent disciples de Jésus ce jour-là.

AU COURS DE LEUR HISTOIRE, bien des juifs ont vécu dans des pays éloignés de la Judée. Ils constituent la "Diaspora", mot grec qui signifie "dispersion". Aux environs du Iᵉʳ siècle ap. J.-C., de nombreux juifs se sont installés dans d'autres pays que le leur, en Italie ou en Égypte, par exemple. Jérusalem était toujours considérée comme le centre religieux de la foi juive. La Bible dit que des juifs venaient de différents pays pour célébrer la fête de la Pentecôte dans la ville sainte.

Pierre parle à la foule.

Pierre guérit un malade

Pierre

Jean

Pierre dit au mendiant de se lever et de marcher.

N APRÈS-MIDI, PIERRE ET JEAN se rendirent au Temple pour prier. À la porte appelée la Belle se trouvait un homme qui depuis sa naissance ne pouvait pas marcher et qui mendiait un peu d'argent auprès des passants. Tandis que les deux apôtres s'approchaient de lui, il leur demanda l'aumône. «Regarde-moi, dit Pierre en le prenant par la main. Je n'ai ni argent ni or, mais ce que j'ai, je te le donne. Au nom de Jésus de Nazareth, lève-toi et marche !»

À l'instant, l'homme se mit sur ses pieds et, sans qu'on le soutienne, entra dans la cour du Temple avec Pierre et Jean. Il était rempli de joie d'avoir été guéri, et chantait à très haute voix des hymnes et des louanges en l'honneur de Dieu.

Les gens étaient stupéfaits de voir le mendiant marcher. Bien vite, une foule s'assembla autour des trois hommes. «Pourquoi vous étonnez-vous ? leur demanda Pierre. Ce n'est pas nous qui avons fait cela. C'est la foi en Jésus qui a rendu à cet homme toute sa santé.» Alors Pierre se mit à parler de Jésus à la foule.

Les prêtres, les sadducéens et le commandant du Temple étaient en colère que les disciples, annonçant la résurrection de Jésus, s'adressent

UNE PARTIE DU MUR OCCIDENTAL, seul vestige du Temple d'Hérode. Les juifs s'y rendent pour prier et pleurer sur la destruction de Jérusalem en 70 ap. J.-C. Ils plient des morceaux de papier sur lesquels sont inscrites des prières et des demandes et les glissent entre les énormes pierres qui constituent le mur.

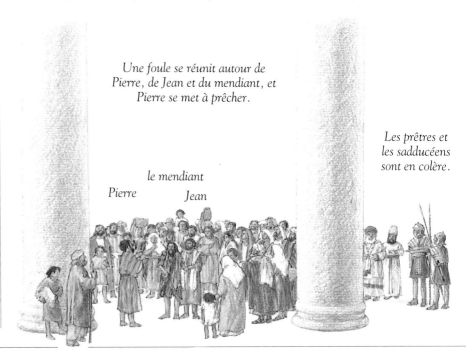

Une foule se réunit autour de Pierre, de Jean et du mendiant, et Pierre se met à prêcher.

Les prêtres et les sadducéens sont en colère.

le mendiant

Pierre

Jean

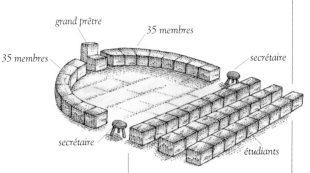

au peuple. Ils arrêtèrent Pierre et Jean et les jetèrent en prison.

Le lendemain, les prisonniers comparurent devant le Sanhédrin, l'assemblée des juifs. «Au nom de qui avez-vous fait cela ?» leur demandèrent les juges.

Inspiré par l'Esprit-Saint, Pierre répondit : «C'est par le nom de Jésus de Nazareth que je parle, et c'est par son nom que ce mendiant se présente à vous guéri.»

LE SANHÉDRIN, OU CONSEIL, était l'assemblée suprême de juifs chargée de rendre la justice, au temps de Jésus. Ses soixante et onze membres siégeaient dans un hémicycle. Le grand prêtre - chef du conseil - se tenait au milieu. Deux secrétaires se tenaient sur des tabourets et prenaient des notes durant les réunions. Le Sanhédrin était dominé par les sadducéens, groupe puissant composé de prêtres et de gens riches. Les autres membres étaient des pharisiens, qui étaient de stricts partisans de la loi juive, et des scribes qui étaient des spécialistes de la loi. Le Sanhédrin avait le pouvoir de juger, de punir et d'emprisonner les juifs, mais seuls les Romains pouvaient prononcer une sentence de mort.

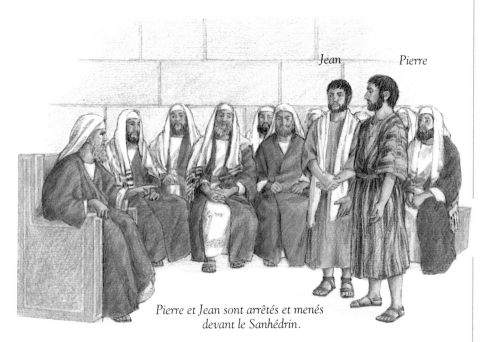

Pierre et Jean sont arrêtés et menés devant le Sanhédrin.

Quand les membres du Sanhédrin virent que les apôtres étaient des hommes simples et sans instruction, ils furent étonnés et constatèrent qu'ils avaient été des compagnons de Jésus. Ils firent sortir Pierre et Jean, et ils discutèrent entre eux de ce qu'ils allaient faire. Ils ne pouvaient pas nier qu'un miracle avait eu lieu, mais ils ne voulaient pas que la nouvelle se répande. Aussi appelèrent-ils les deux apôtres et leur commandèrent de ne plus parler au nom de Jésus. Pierre et Jean répondirent : «Jugez par vous-mêmes s'il est juste de vous obéir plutôt que d'obéir à Dieu. Quant à nous, nous ne pouvons pas ne pas parler de ce que nous avons vu et entendu.» Le Sanhédrin ne voyant pas comment les punir, les relâcha à contrecœur.

ILS LES FIRENT ALORS RAPPELER ET LEUR INTERDIRENT FORMELLEMENT DE PRONONCER OU D'ENSEIGNER LE NOM DE JÉSUS.
ACTES DES APÔTRES 4, 18

La mort d'Étienne

Étienne parle au peuple.

ÉTIENNE, PLEIN DE GRÂCE
ET DE PUISSANCE, OPÉRAIT
DES PRODIGES ET DES
SIGNES REMARQUABLES
PARMI LE PEUPLE.
ACTES DES APÔTRES 6, 8

CETTE PEINTURE
REPRÉSENTE ÉTIENNE,
le premier martyr
chrétien. Martyr
signifie, en grec,
"témoin", mais tant de
premiers chrétiens ont
été tués à cause de leurs
croyances que le mot en
est venu à désigner une
personne qui meurt pour
sa foi.

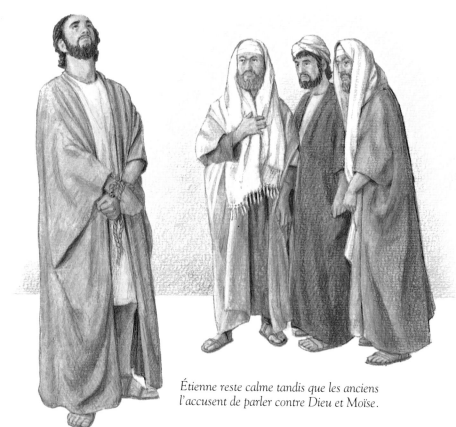

*Étienne reste calme tandis que les anciens
l'accusent de parler contre Dieu et Moïse.*

L A PAROLE DE DIEU SE RÉPANDAIT DE PLUS EN PLUS, et le
nombre des disciples allait croissant. L'un d'eux, Étienne,
opérait des signes et des prodiges et parlait avec conviction.
Certains anciens des juifs étaient en colère contre lui en voyant
l'audience qu'il avait dans le peuple. Ils l'emmenèrent devant le
conseil, où ils firent de faux témoignages, disant qu'il avait parlé
contre la Loi de Moïse et contre le Temple. Mais en entendant leurs
mensonges, Étienne restait calme, le visage semblable à celui d'un
ange.

«Est-ce vrai ?» lui demanda le grand prêtre.

Étienne tenta de leur expliquer que Jésus était l'accomplissement
du dessein de Dieu sur son peuple, mais ils ne voulaient pas accepter
ce qu'il disait.

«La vérité, dit Étienne, c'est que vous avez livré et tué Jésus, le juste.»

Les membres du conseil étaient exaspérés par les propos du disciple et grinçaient des dents de rage. Mais Étienne, levant les yeux au ciel, dit : «Je vois la gloire de Dieu dans les cieux, et Jésus, le Fils de l'Homme, debout à la droite de Dieu.»

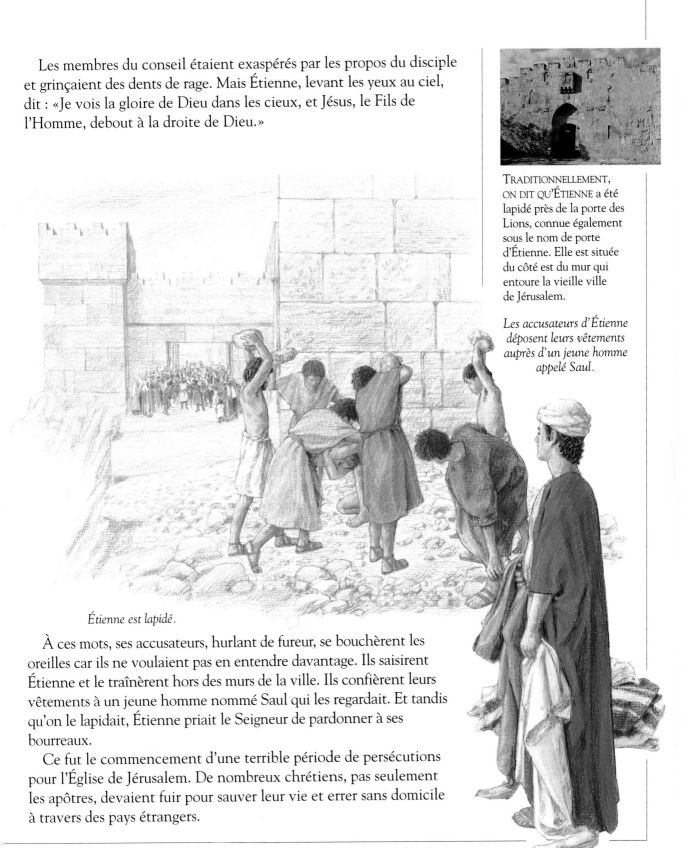

TRADITIONNELLEMENT, ON DIT QU'ÉTIENNE a été lapidé près de la porte des Lions, connue également sous le nom de porte d'Étienne. Elle est située du côté est du mur qui entoure la vieille ville de Jérusalem.

Les accusateurs d'Étienne déposent leurs vêtements auprès d'un jeune homme appelé Saul.

Étienne est lapidé.

À ces mots, ses accusateurs, hurlant de fureur, se bouchèrent les oreilles car ils ne voulaient pas en entendre davantage. Ils saisirent Étienne et le traînèrent hors des murs de la ville. Ils confièrent leurs vêtements à un jeune homme nommé Saul qui les regardait. Et tandis qu'on le lapidait, Étienne priait le Seigneur de pardonner à ses bourreaux.

Ce fut le commencement d'une terrible période de persécutions pour l'Église de Jérusalem. De nombreux chrétiens, pas seulement les apôtres, devaient fuir pour sauver leur vie et errer sans domicile à travers des pays étrangers.

Le voyage de Saul à Damas

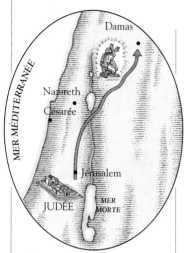

À LA SUITE DU MARTYRE D'ÉTIENNE, de nombreux chrétiens s'enfuirent de Jérusalem et s'installèrent à Damas. Saul quitta Jérusalem afin d'arrêter les fugitifs. Il y a environ 240 kilomètres entre les deux villes. Le voyage de Saul, qu'il fit soit à pied soit à dos d'âne, a dû prendre plusieurs jours.

POURSUIVANT SA ROUTE, IL APPROCHAIT DE DAMAS QUAND, SOUDAIN, UNE LUMIÈRE VENUE DU CIEL L'ENVELOPPA DE SON ÉCLAT. TOMBANT À TERRE, IL ENTENDIT UNE VOIX QUI LUI DISAIT : «SAUL, SAUL, POURQUOI ME PERSÉCUTER ?»
ACTES DES APÔTRES 9, 3-4

SAUL FUT L'UN DES PLUS GRANDS ENNEMIS de la jeune Église chrétienne. Devant quitter Jérusalem pour se rendre à Damas, il alla trouver le grand prêtre et obtint de lui le droit d'arrêter tout homme ou toute femme suspectée d'être un disciple de Jésus.

Mais, tandis qu'il approchait de la ville de Damas, Saul fut soudain enveloppé d'une lumière blanche aveuglante. Il chancela puis tomba à terre. Alors il entendit une voix : «Saul, Saul, pourquoi me persécutes-tu ?»

Saul dit : «Qui es-tu, Seigneur ?» Et la voix reprit : «Je suis Jésus que tu persécutes. Relève-toi et va dans la ville, et là on te dira ce que tu dois faire.»

Saul se remit debout. Quand il ouvrit les yeux, il s'aperçut qu'il ne voyait pas. Ses compagnons le conduisirent dans la ville. Il resta trois jours aveugle, refusant de boire et de manger.

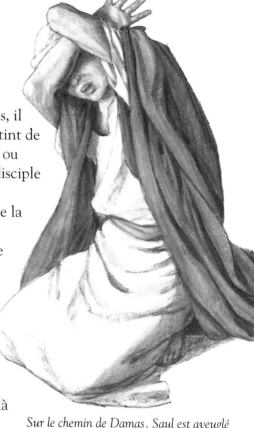

Sur le chemin de Damas, Saul est aveuglé par une lumière blanche et terrassé au sol.

Ananie rend la vue à Saul.

À Damas vivait un disciple de Jésus nommé Ananie. Le Seigneur lui parla dans une vision : «Va dans la maison de Judas, dans la rue Droite, et demande Saul de Tarse. Tu étendras les mains sur lui et tu lui rendras la vue. Car je l'ai choisi pour faire connaître mon nom devant les nations païennes, les rois et les Israélites.»

Ananie fit comme on lui avait dit, et se rendit à la maison de Judas. Il imposa les mains sur Saul et lui dit : «Frère, le Seigneur m'a envoyé pour que tu recouvres la vue et que tu sois rempli de l'Esprit Saint.» Immédiatement Saul retrouva la vue et fut baptisé. Il demeura quelques jours à Damas pour prêcher dans les synagogues et répandre la Parole de Dieu. Tous ceux qui l'entendaient étaient étonnés d'une telle transformation : «N'est-ce pas lui qui persécutait cruellement les disciples de Jésus ?»

Des juifs se concertèrent pour le faire périr. Saul eut connaissance de leur complot et, avec l'aide de ses disciples, il se sauva de nuit. On le descendit le long des murs de la ville dans une corbeille. Alors il se dirigea vers Jérusalem. D'abord, les disciples eurent peur de lui et refusèrent qu'il se joigne à leur groupe. Mais l'un d'eux, Barnabé, eut confiance en lui, l'introduisit auprès des apôtres et leur raconta ce qui s'était passé sur le chemin de Damas. À partir de ce moment, Saul fut accueilli comme un vrai disciple de Jésus.

Une nuit, Saul quitte Damas en franchissant les murs dans une corbeille.

CI-DESSUS, LA RUE DROITE À DAMAS, où Saul a retrouvé la vue. C'était l'une des routes principales qui traversaient Damas, grand centre commercial. Elle est appelée "droite" car elle traverse la ville en ligne droite.

APRÈS SA CONVERSION, Saul fut appelé par son nom romain, Paul. Cette mosaïque le représente. Il fut un grand orateur et un grand écrivain. Il joua un rôle capital dans la propagation de la Parole de Dieu.

Pierre et Corneille

Corneille est un homme juste et généreux.

Il y avait à Césarée un centurion nommé Corneille. C'était un homme juste : il adorait Dieu et se montrait généreux à l'égard du peuple juif. Un jour, un ange lui apparut et lui dit : «Envoie des hommes à Joppé et fais venir Pierre. Il loge chez Simon, un tanneur, dans une maison au bord de la mer.»

Quand l'ange eut disparu, Corneille appela deux de ses serviteurs et un soldat en qui il avait confiance, et les envoya à Joppé.

Le lendemain vers midi, tandis que les hommes de Corneille approchaient de la ville, Pierre monta sur le toit de la maison pour prier. Il eut faim et, pendant qu'on lui préparait de quoi manger, il tomba en extase. Il vit le ciel ouvert au-dessus de lui et une grande nappe descendant vers la terre et renfermant toutes sortes d'animaux et d'oiseaux. Une voix disait : «Mange, Pierre, mange.

— Certainement pas, Seigneur, car je n'ai jamais rien mangé d'impur, répondit Pierre.

— Rien n'est impur de ce que Dieu a purifié», dit la voix. Deux fois encore, il eut cette vision et la nappe retourna au ciel.

LE TANNEUR TRAVAILLAIT LES PEAUX des animaux pour en faire du cuir. Il retirait les poils et la graisse avec des outils en os, comme ceux-ci. Puis il trempait les peaux dans de l'alun et dans des extraits de différentes plantes afin de les assouplir. Les mauvaises odeurs que ces procédés dégageaient obligeaient les tanneurs à vivre en dehors des villes.

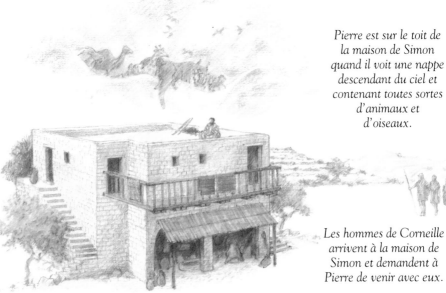

Pierre est sur le toit de la maison de Simon quand il voit une nappe descendant du ciel et contenant toutes sortes d'animaux et d'oiseaux.

Les hommes de Corneille arrivent à la maison de Simon et demandent à Pierre de venir avec eux.

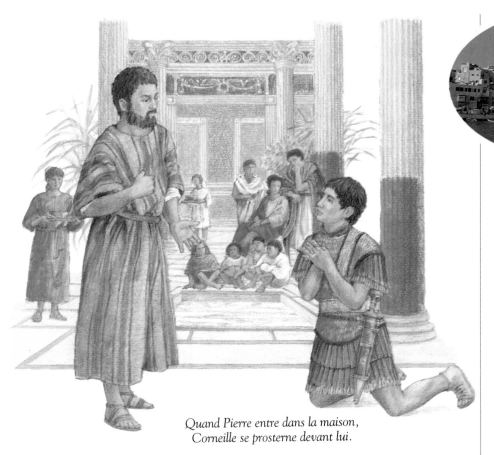

Quand Pierre entre dans la maison,
Corneille se prosterne devant lui.

LA VILLE DE JOPPÉ - de nos jours Jaffa - est construite au bord de la Méditerranée. C'est l'un des plus anciens ports de mer du monde. On en parle dans l'Ancien et le Nouveau Testament. Cette charmante ville, dont le nom signifie "la belle", est construite sur une colline rocheuse qui surplombe la mer de 35 mètres. Située à 56 kilomètres de Jérusalem, c'était autrefois son port principal. Maintenant, il n'est plus fréquenté que par des petits bateaux de pêche.

Pierre s'interrogeait avec perplexité sur la signification de cette vision quand les trois hommes, envoyés par Corneille, arrivèrent à la maison de Simon. Il leur offrit l'hospitalité.

Le lendemain, comprenant que c'était le désir de Dieu, Pierre partit pour Césarée avec eux. Corneille, entouré de sa famille et de ses amis, l'attendait. Quand Pierre fut dans sa maison, il se prosterna devant lui. «Relève-toi, lui dit-il, je ne suis qu'un homme comme toi.»

Alors Pierre parla à tous ceux qui étaient réunis là. «Dieu m'a montré que tous les hommes, les juifs comme les non-juifs, sont égaux à ses yeux, qu'aucun ne doit être considéré comme inférieur ou impur.»

Pierre retourna à Jérusalem. On le blâma de fréquenter des gens qui n'étaient pas juifs. Alors Pierre leur parla de son extase et de la venue de l'Esprit Saint sur le païen Corneille et sur tous les siens.

Tous furent saisis par l'Esprit Saint puis baptisés.

AU MOMENT OÙ PIERRE ARRIVA, CORNEILLE VINT À SA RENCONTRE ET IL TOMBA À SES PIEDS POUR LUI RENDRE HOMMAGE. «LÈVE-TOI !» LUI DIT PIERRE ET IL L'AIDA À SE RELEVER. «MOI AUSSI, JE NE SUIS QU'UN HOMME.» ACTES DES APÔTRES 10, 25-26

Pierre en prison

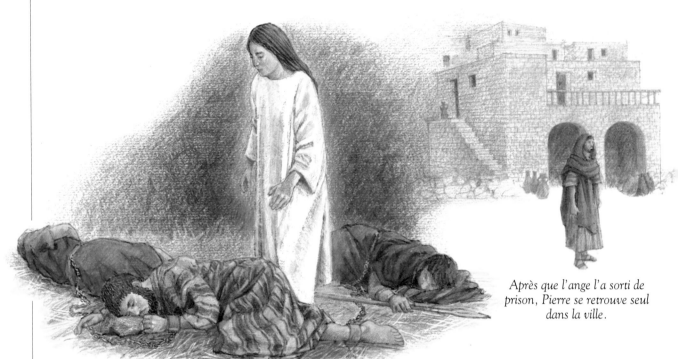

Après que l'ange l'a sorti de prison, Pierre se retrouve seul dans la ville.

Pierre dort dans la prison, enchaîné à deux soldats.

Un ange apparaît à Pierre et lui dit de se lever rapidement.

MAIS, TOUT À COUP, L'ANGE DU SEIGNEUR SURGIT ET LE LOCAL FUT INONDÉ DE LUMIÈRE. L'ANGE RÉVEILLA PIERRE EN LUI FRAPPANT LE CÔTÉ : «LÈVE-TOI VITE !» LUI DIT-IL. LES CHAÎNES SE DÉTACHÈRENT DES MAINS DE PIERRE.
ACTES DES APÔTRES 12, 7

 E ROI HÉRODE-AGRIPPA était un ennemi juré de l'Église en train de se former. Il avait déjà fait exécuter plusieurs chrétiens, quand il donna l'ordre d'arrêter Pierre et de le jeter en prison. C'était durant la Pâque. Il le fit garder de près, jour et nuit, par quatre escouades de quatre soldats.

La nuit qui précéda son procès, Pierre dormit enchaîné entre deux soldats, la porte de la prison étant gardée par deux sentinelles. Soudain un ange apparut dans un éclair de lumière et réveilla Pierre. «Lève-toi vite, lui dit-il. Mets ta ceinture et tes sandales et suis-moi.» Les chaînes tombèrent. Comme dans un songe, Pierre suivit l'ange et ils sortirent de la prison. Ils passèrent devant les gardes. Les portes s'ouvrirent d'elles-mêmes devant eux.

Une fois dans la rue, l'ange disparut et Pierre se retrouva seul. Alors il comprit que Dieu l'avait sauvé de la prison et des plans du roi Hérode.

Pierre se rendit dans la maison de Marie, mère de Marc, où des gens

s'étaient assemblés afin de prier pour lui. Une servante, nommée Rhodé, l'entendit frapper à la porte. Quand elle reconnut la voix de Pierre, elle fut tellement remplie de joie qu'au lieu de lui ouvrir, elle se précipita à l'intérieur de la maison pour dire à l'assemblée que Pierre était là. «Tu es folle ! s'exclamèrent-ils tous. Il est en prison, ce n'est pas lui !»

Mais Rhodé affirmait que c'était bien Pierre qui se tenait à la porte et ils pensèrent qu'il s'agissait peut-être d'un ange. Pierre frappant avec insistance, on vint finalement lui ouvrir. C'était bien lui. Ils furent frappés d'étonnement.

Le lendemain matin, un grand émoi parcourut la prison quand on découvrit que Pierre n'était plus là. Hérode était hors de lui et ordonna qu'on le recherche partout, mais on ne le trouva pas. Personne ne comprenait ce qui s'était passé et, dans sa fureur, Hérode commanda que tous les gardes de Pierre soient exécutés.

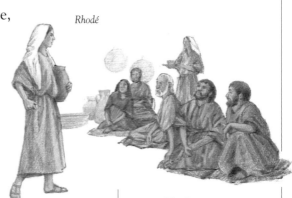

Rhodé

Rhodé, une jeune servante, reconnaît la voix de Pierre à la porte et se hâte d'en avertir l'assemblée.

DANS LA BIBLE, LES ANGES SONT DES CRÉATURES SPIRITUELLES proches de Dieu et immortelles. Depuis le Moyen Âge, ils étaient représentés avec des ailes, comme celui du vitrail ci-dessus. Ils remplissent de nombreux rôles. Ils sont les messagers de Dieu et apportent les bonnes nouvelles. Ils guident, instruisent et avertissent les hommes. Ils protègent les gens en cas de besoin. Et ils accomplissent le Jugement de Dieu. Ils louent le Seigneur et lui obéissent à tous moments.

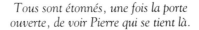

Tous sont étonnés, une fois la porte ouverte, de voir Pierre qui se tient là.

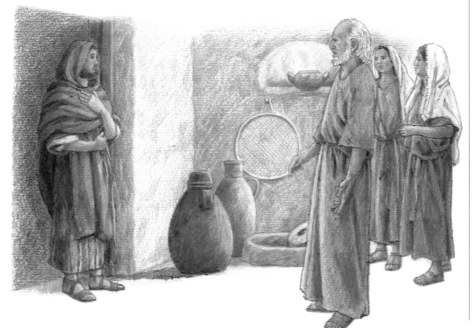

Les voyages de Paul

Paul voyageait pour rencontrer les nouveaux groupes de chrétiens.

APRÈS SON BAPTÊME, Paul entreprit de grands voyages afin de répandre la parole de Jésus. Il emprunta le réseau routier que les Romains avaient construit à travers tout leur empire. Paul était citoyen romain, ce qui lui garantissait une certaine sécurité au cours de ses voyages. La façon la plus rapide de voyager était de se déplacer à cheval ou en bateau : c'est ainsi que l'on envoyait des lettres d'un endroit à un autre. Quand Paul ne pouvait pas être présent au milieu d'un nouveau groupe de chrétiens, il leur écrivait pour leur parler des enseignements de Jésus.

Le premier voyage de Paul

Paul parcourut tout l'est du bassin méditerranéen, afin d'y répandre le message du christianisme. Au cours de son premier voyage, il se rendit à Chypre, la patrie de son compagnon de route Barnabé.

Ils enseignaient dans les synagogues de Salamine et en d'autres lieux de l'île. Quand ils regagnèrent le continent, ils furent les bienvenus dans certaines villes, mais dans d'autres, comme Iconium et Lystres, on refusa d'écouter leur message.

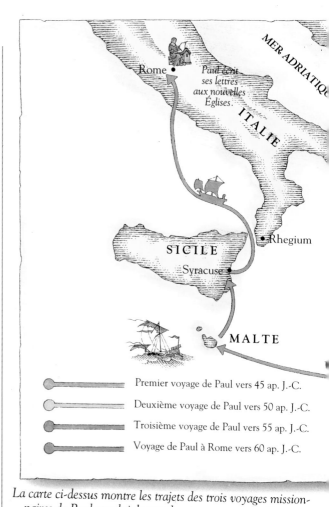

La carte ci-dessus montre les trajets des trois voyages missionnaires de Paul et celui de son dernier voyage pour Rome.

Premier voyage de Paul vers 45 ap. J.-C.

Deuxième voyage de Paul vers 50 ap. J.-C.

Troisième voyage de Paul vers 55 ap. J.-C.

Voyage de Paul à Rome vers 60 ap. J.-C.

AU COURS DE SON PREMIER VOYAGE, Paul se rendit à Chypre, une belle île de la Méditerranée aux côtes rocheuses. Une communauté juive y existait depuis le IVe siècle av. J.-C. et avant l'arrivée de Paul, il y avait déjà là quelques chrétiens. Le but des voyages de Paul était de convertir au christianisme le plus de monde possible, ainsi que d'aider et d'encourager ceux qui étaient déjà disciples de Jésus.

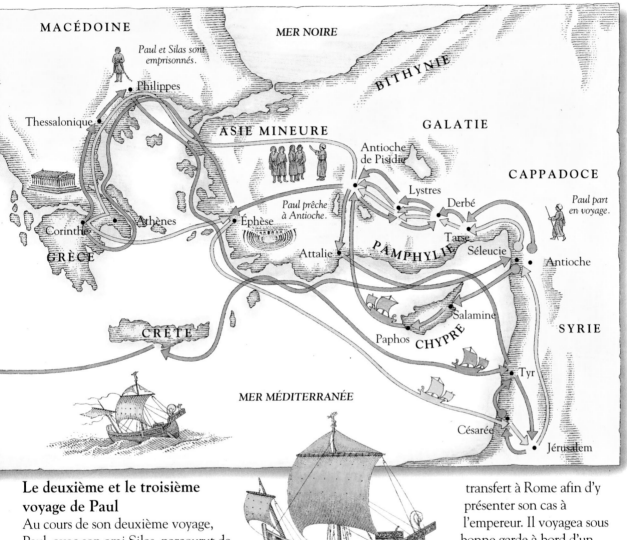

MACÉDOINE

MER NOIRE

Paul et Silas sont emprisonnés.

Philippes

Thessalonique

BITHYNIE

ASIE MINEURE

GALATIE

Antioche de Pisidie

CAPPADOCE

Lystres

Derbé

Paul part en voyage.

Athènes

Éphèse

Paul prêche à Antioche.

Tarse

Corinthe

GRÈCE

Attalie

PAMPHYLIE

Séleucie

Antioche

SYRIE

Salamine

CRÈTE

Paphos

CHYPRE

Tyr

MER MÉDITERRANÉE

Césarée

Jérusalem

Navire de commerce.

Le deuxième et le troisième voyage de Paul

Au cours de son deuxième voyage, Paul, avec son ami Silas, parcourut de grandes distances. Il prêcha dans les villes de Philippes et d'Éphèse, puis d'Athènes et de Corinthe en Grèce. Durant son troisième voyage, Paul resta un certain temps à Éphèse où les voyageurs venant de l'Orient et de l'Occident affluaient de tous côtés. Dans son célèbre théâtre, les foules se dressèrent contre Paul qui combattait le culte de la déesse Artémis, appelée Diane par les Romains.

Le dernier voyage de Paul

Paul fut arrêté quand il revint à Jérusalem pour porter secours aux chrétiens de cette ville. Ce fut alors son dernier long voyage, car il demanda son transfert à Rome afin d'y présenter son cas à l'empereur. Il voyagea sous bonne garde à bord d'un bateau transportant du blé, qui fit naufrage sur les côtes de l'île de Malte. Quand enfin il atteignit Rome, Paul fut mis en état d'arrestation. Durant cette période, il écrivit de nombreuses lettres aux Églises qu'il avait fondées.

Nous ne savons ni quand ni comment il mourut, mais il dut être décapité sur les ordres de l'empereur Néron, en 64 ap. J.-C. Durant les trente années qui séparent sa conversion de sa mort, Paul fonda des Églises chrétiennes dans vingt villes de l'Empire romain.

L'empereur Néron régna de 54 à 68 ap. J.-C.

Les miracles de Paul

S AUL, APPELÉ MAINTENANT PAUL, de son nom romain, prêchait à Antioche avec son compagnon Barnabé. L'Esprit-Saint les avertit qu'ils devaient partir au loin afin de répandre la Parole de Dieu. Ils partirent donc en mission pour Séleucie, Chypre et la Pamphylie.

Ils allèrent à Lystres : au milieu de la foule se trouvait un homme qui, depuis sa naissance, était incapable de marcher. Paul, voyant que cet homme avait la foi, lui dit : «Lève-toi et tiens-toi droit sur tes pieds.» Immédiatement, l'homme se dressa et marcha. Quand le peuple vit ces choses, il fut étonné. Les gens pensaient que des dieux étaient parmi eux, habillés comme de simples hommes. Ils appelèrent donc Barnabé "Zeus", et Paul "Hermès".

Le prêtre du temple de Zeus-hors-les-murs, entendit parler du miracle. Il apporta en hâte des taureaux et des guirlandes de fleurs afin d'offrir des sacrifices à Paul et Barnabé.

Quand les deux hommes surent ce qui se passait, ils furent

Un homme qui ne pouvait pas marcher depuis sa naissance est guéri par Paul.

CETTE BROCHE D'ARGENT représente Zeus, le dieu grec le plus important, que les Romains appellent Jupiter. C'était le dieu suprême qui commandait au tonnerre. La foule appela Barnabé Zeus, et Paul Hermès ou Mercure, le messager des dieux.

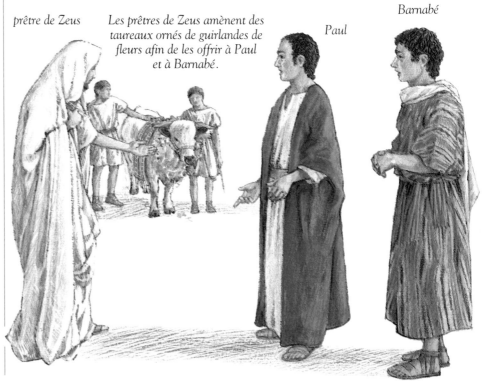

prêtre de Zeus

Les prêtres de Zeus amènent des taureaux ornés de guirlandes de fleurs afin de les offrir à Paul et à Barnabé.

Paul

Barnabé

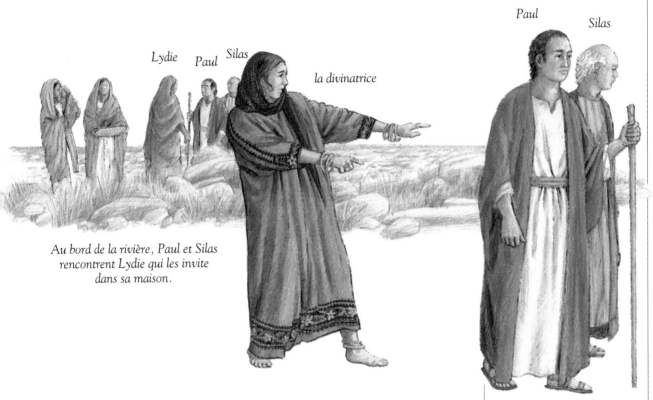

Au bord de la rivière, Paul et Silas rencontrent Lydie qui les invite dans sa maison.

Une divinatrice, possédée par un esprit mauvais, suit Paul et Silas.

consternés. Ils déchirèrent leurs vêtements et se précipitèrent vers la foule. «Nous sommes des hommes ordinaires, comme vous, disaient-ils. Nous vous supplions de renoncer à ces folies et d'adorer le Dieu vivant!»

Plus tard, Paul se mit en route pour Philippes, en Macédoine, avec son compagnon. Le jour du sabbat, ils se rendirent au bord de la rivière. Là, ils parlèrent aux femmes qui y étaient réunies. L'une d'entre elles, Lydie, qui était négociante en pourpre, demanda à être baptisée. Après quoi, elle invita chez elle Paul, Silas et les autres disciples.

Paul et Silas retournaient régulièrement au bord de la rivière pour y prier. Un jour, ils rencontrèrent une jeune esclave dont les maîtres exploitaient pour de l'argent ses dons de divination. Elle suivit les deux hommes en criant qu'ils étaient les messagers du salut. Paul vit qu'elle était possédée par un esprit mauvais, alors il commanda à l'esprit, au nom de Jésus, de quitter la jeune femme. À l'instant, elle se calma. Mais quand l'esprit mauvais la quitta, elle perdit en même temps ses dons. Cela mit ses maîtres en colère, car ils ne pouvaient plus gagner d'argent grâce à elle.

Ils traînèrent Paul et Silas sur la place du marché devant les magistrats, pour avoir semé le trouble dans la ville.

LORSQU'ELLE EUT REÇU LE BAPTÊME, ELLE ET SA MAISON, ELLE NOUS INVITA EN CES TERMES : «PUISQUE VOUS ESTIMEZ QUE JE CROIS AU SEIGNEUR, VENEZ LOGER CHEZ MOI.» ET ELLE NOUS A FORCÉS D'ACCEPTER.
ACTES DES APÔTRES
16, 15

CETTE STATUE DE LA DÉESSE GRECQUE ARTÉMIS, appelée Diane par les Romains, se trouve à Éphèse en Turquie. Artémis était la déesse de la fécondité, de la chasse et de la lune. Les Éphésiens construirent un magnifique temple en son honneur, et des milliers de personnes s'y pressaient chaque année pour adorer la déesse. Beaucoup de visiteurs offraient des petits temples d'argent à Artémis, ce qui faisait vivre les orfèvres.

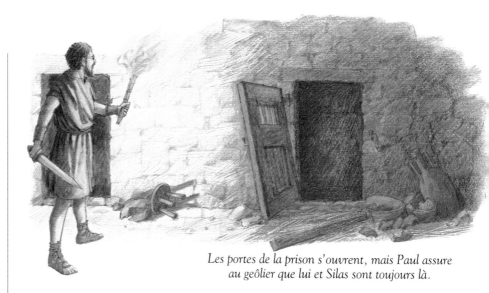

Les portes de la prison s'ouvrent, mais Paul assure au geôlier que lui et Silas sont toujours là.

Les magistrats, ayant fait arracher les vêtements des disciples, ordonnèrent qu'ils soient battus de verges et jetés en prison, où on leur fixa les pieds dans des fers.

Au milieu de la nuit, alors que Paul et Silas priaient et louaient Dieu, la prison fut secouée jusque dans ses fondations par un fort tremblement de terre. Toutes les portes s'ouvrirent et les chaînes des prisonniers se détachèrent. Le geôlier s'éveilla en sursaut. Voyant que tout était ouvert, il supposa que les prisonniers s'étaient sauvés. Sachant quel serait son châtiment, il tira son épée et se serait donné la mort lui-même si Paul n'avait pas crié : «Rentre ton épée ! Nous sommes là !»

Le geôlier fit allumer les torches, se rua vers les cellules et se prosterna devant les disciples : «Que dois-je faire pour être sauvé ? demanda-t-il.

— Crois au Seigneur Jésus et tu seras sauvé», lui dirent-ils. Le geôlier lava leurs plaies, leur donna des vêtements et les emmena chez lui afin de leur offrir un repas. Puis lui et toute sa famille se firent baptiser.

Le lendemain matin, les magistrats ordonnèrent qu'on libère les deux prisonniers. Alors Paul et Silas s'en retournèrent chez Lydie.

L'orfèvre Démétrius dit à ses compagnons que Paul menace leur gagne-pain.

Peu après, Paul se mit en route pour Éphèse afin d'y prêcher. Dans la ville vivait un orfèvre appelé Démétrius qui gagnait sa vie en fabriquant de petits temples d'Artémis en argent. Démétrius craignait que Paul ne détourne le peuple du culte d'Artémis, car alors plus personne n'achèterait ses productions. «Ce n'est pas seulement notre gagne-pain qui est en danger, dit-il aux ouvriers de son métier, mais ce prédicateur est en train de détruire la foi du peuple en notre grande déesse !»

Bien vite, une foule en colère se réunit dans le théâtre de la ville. Paul voulait lui parler, mais les disciples l'empêchèrent d'entrer pour sa sécurité. «Grande est notre déesse, l'Artémis des Éphésiens !» scandait la foule d'un ton provocant.

Le tumulte ayant pris fin, Paul ne tarda pas à quitter Éphèse pour se rendre à Troas, en Macédoine.

Paul et les disciples se réunirent dans la chambre haute d'une maison pour célébrer l'eucharistie. Il parla jusqu'au milieu de la nuit, car il devait partir le jour suivant. Parmi l'assemblée se trouvait un jeune homme du nom d'Eutyque. Assis sur le bord de la fenêtre, il s'endormit. Soudain il perdit l'équilibre, tomba en bas du troisième étage et se tua. Paul se précipita dans la rue, et prenant le jeune homme dans ses bras, il dit à ses amis : «Ne craignez rien : il est vivant.»

Rassurés, ils regagnèrent tous la maison en compagnie d'Eutyque, et Paul parla jusqu'au point du jour.

Les disciples interdisent à Paul l'entrée du théâtre.

Tandis que Paul prêche, un jeune homme nommé Eutyque s'endort sur le bord d'une fenêtre.

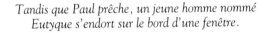

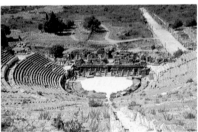

AUTREFOIS, LE RICHE PORT D'ÉPHÈSE était un important centre commercial. Son impressionnant théâtre mesurait 151 mètres de large, et 25 000 spectateurs pouvaient s'installer sur ses gradins de marbre. Une large avenue, bordée des deux côtés par des colonnes, menait du théâtre au port naturel de la ville.

UN JEUNE HOMME, NOMMÉ EUTYQUE, QUI S'ÉTAIT ASSIS SUR LE REBORD DE LA FENÊTRE, FUT PRIS D'UN SOMMEIL PROFOND, TANDIS QUE PAUL N'EN FINISSAIT PAS DE PARLER.
ACTES DES APÔTRES 20, 9

Paul est arrêté

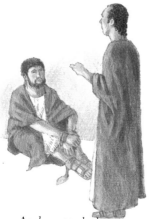

*Agabus attache la ceinture
de Paul autour de ses
mains et de ses pieds.*

P AUL ET SES COMPAGNONS arrivèrent à Césarée et s'installèrent dans la maison de Philippe. Là ils reçurent la visite d'Agabus, homme doté du don de prophétie, qui, pour montrer les dangers qu'allait encourir Paul, lui prit sa ceinture et se lia les mains et les pieds. «Si tu vas à Jérusalem, c'est ainsi que tu seras traité par les juifs. Ils s'empareront de toi et t'emmèneront devant les Romains.»

Mais Paul n'eut pas peur. «Je suis prêt non seulement à aller en prison, mais aussi à mourir pour le nom de Jésus.»

Peu après, ses amis et lui prirent le chemin de Jérusalem. Paul se rendit au Temple, où il fut reconnu par un groupe de juifs. «Voici

LA VILLE DE CÉSARÉE, sur
la côte méditerranéenne,
était le plus grand port
de Judée et un centre
administratif romain.
Construite par Hérode
le Grand, la ville doit
son nom à l'empereur
romain César Auguste.
Son caractère le plus
impressionnant était
son port abrité par
de longues digues qui
protégeaient les bateaux
et l'empêchaient de
s'ensabler.

*Paul fait face à la foule devant
la forteresse et lui dit comment
il est devenu chrétien.*

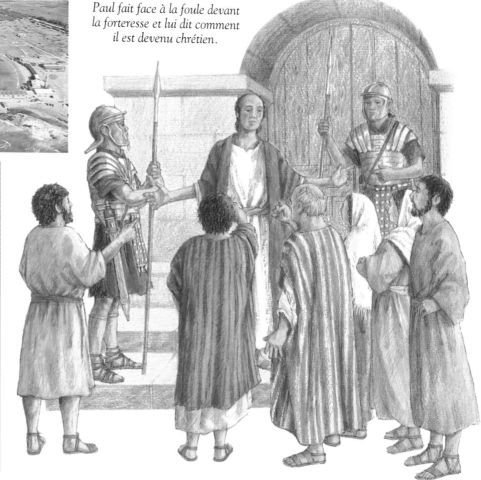

l'homme qui a parlé contre nous, contre la Loi et contre le Temple!», s'écrièrent-ils. Et s'emparant de Paul, ils le traînèrent hors du Temple. Le tumulte était si grand que le commandant de la garnison romaine dut intervenir. Accompagné de son centurion, il se fraya un chemin dans la foule afin de soustraire Paul à ses attaquants et de le mener à la forteresse. Sur le seuil de la forteresse, Paul se retourna et, faisant face à la foule, il dit : «Moi, un juif, j'ai persécuté de nombreux chrétiens par le passé. Mais un jour, alors que je faisais route vers Damas, j'ai entendu la voix de Jésus. Alors je me suis fait baptiser et Dieu m'a envoyé au loin, vers les nations païennes, annoncer Jésus.»

À ces mots, la foule cria encore plus fort : «À mort ! À mort !» Le commandant donna l'ordre que le prisonnier soit amené à l'intérieur de la forteresse et fouetté. Mais tandis qu'un soldat l'attachait, Paul demanda : «Est-il légal que vous me fouettiez, moi qui suis citoyen romain et accusé d'aucun crime ?» Le commandant se sentit embarrassé, car il savait qu'il n'avait pas le droit de traiter un citoyen romain de cette manière. Il ordonna donc qu'on délie Paul.

Mais cela ne fit pas l'affaire de certains juifs, qui jurèrent qu'ils ne mangeraient ni ne boiraient tant que Paul ne serait pas mis à mort. Ils demandèrent que celui-ci leur soit remis afin que leur conseil l'interroge, pensant pouvoir le tuer pendant son transfert à la cour. Un neveu de Paul eut vent du complot et l'avertit du danger. «Il faut que tu en parles au commandant», dit Paul.

Le jeune homme en informa le commandant qui lui demanda de ne dire à personne qu'il lui avait dévoilé le guet-apens. Il donna donc l'ordre que son prisonnier soit conduit à Césarée pendant la nuit et sous bonne garde de cavaliers et de fantassins armés.

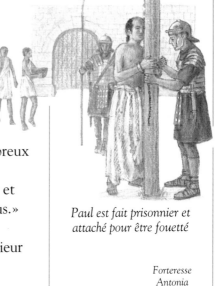

Paul est fait prisonnier et attaché pour être fouetté

Forteresse Antonia

Temple d'Hérode

LA FORTERESSE ANTONIA, où Paul a sans doute été mené pour être fouetté, se dressait à côté du Temple d'Hérode, à Jérusalem. Elle rappelait au peuple l'occupation romaine en Palestine.

Paul est conduit à Césarée de nuit et sous bonne escorte de cavaliers et de fantassins armés.

Paul

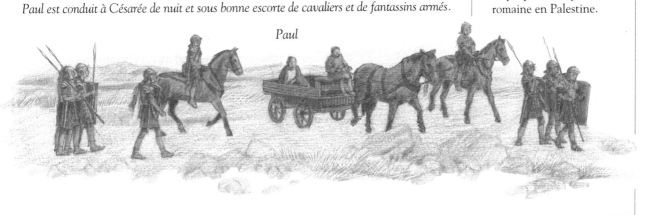

Le voyage de Paul à Rome

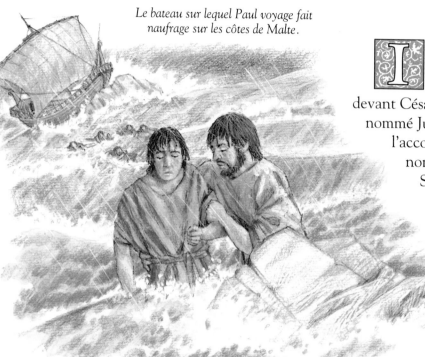

Le bateau sur lequel Paul voyage fait naufrage sur les côtes de Malte.

I L FUT ENFIN DÉCIDÉ QUE PAUL SERAIT TRANSFÉRÉ À ROME et que son procès se tiendrait devant César lui-même. Un centurion, nommé Julius, fut chargé de l'accompagner avec un certain nombre de prisonniers.

Sous sa surveillance, tous embarquèrent sur un vaisseau d'Adramyttium.

À l'approche de l'île de Crète, un vent fort se mit à souffler et ils furent pris dans un orage. Au péril de leurs vies, les marins affalèrent les voiles, assurèrent les flancs du vaisseau avec des cordes et jetèrent par-dessus bord tout ce qu'ils pouvaient saisir. Pendant trois jours et trois nuits, la tempête se déchaîna et la mort rôda. Et pendant quatre jours le bateau fila à la dérive.

NI LE SOLEIL NI LES ÉTOILES NE SE MONTRAIENT DEPUIS PLUSIEURS JOURS ; LA TEMPÊTE, D'UNE VIOLENCE PEU COMMUNE, DEMEURAIT DANGEREUSE : TOUT ESPOIR D'ÊTRE SAUVÉS NOUS ÉCHAPPAIT DÉSORMAIS.
ACTES DES APÔTRES 27, 20

Paul, cependant, apaisait ses compagnons : «Dieu m'a dit que le navire ferait naufrage mais qu'aucun de vous ne mourrait.»

Finalement la vigie annonça que le navire se dirigeait vers des hauts-fonds. Paul répéta qu'il ne fallait pas avoir peur, qu'aucun mal ne leur arriverait. Il leur dit : «Maintenant il faut que vous mangiez, pour garder vos forces et votre courage. Souvenez-vous de ce que je vous ai dit : pas un seul d'entre vous ne périra.» Alors Paul prit du pain, le rompit en deux morceaux et rendit grâces à Dieu. Retrouvant leur courage, tous se mirent à manger.

Paul est mordu par une vipère, mais n'en ressent aucun mal.

Quand le jour revint, ils s'aperçurent qu'ils avaient dérivé vers le rivage. Hissant la voile d'artimon, ils conduisirent le navire sur une plage où il s'échoua avant de se briser dans une eau agitée. Les soldats voulurent tuer les prisonniers,

craignant que, dans la confusion, ils tentent de s'échapper. Julius, cependant, qui voulait sauver Paul, les persuada de renoncer à leur dessein. Il donna l'ordre à ceux qui savaient nager de se jeter à l'eau ; quant aux autres, ils n'auraient qu'à s'accrocher à des planches qui flottaient ou à des épaves du navire. C'est ainsi qu'ils atteignirent tous la terre.

L'île sur laquelle ils se réfugièrent était Malte. Les habitants accueillirent les rescapés et allumèrent un feu pour les réchauffer, car il pleuvait et il faisait assez froid. Paul, qui avait ramassé du bois pour le feu, fut mordu à la main par une vipère dont le venin est mortel.

Paul guérit le père de Publius.

Mais, nullement affecté, il secoua la bête dans le feu. Les gens étaient très étonnés. «Cet homme doit être un dieu», se disaient-ils.

Le gouverneur de l'île, nommé Publius, les hébergea tous. Or, le père de Publius, pris de fièvre, était très malade. Paul étendit les mains sur lui et le guérit. Après quoi, beaucoup vinrent à lui pour être guéris, et Paul fut traité avec honneur et respect.

Enfin ils quittèrent Malte et firent voile vers Rome, où Paul et les autres prisonniers furent remis au capitaine de la garde. Paul fut traité avec plus d'égards que ses compagnons, et on lui permit de s'installer confortablement dans une maison. Mais il ne pouvait pas sortir, et une sentinelle veillait sur lui nuit et jour. Beaucoup se déplaçaient pour l'entendre et, durant deux ans, Paul accueillit tous ceux qui venaient le voir, leur expliquant l'enseignement de Jésus et répandant la Parole de Dieu.

LA BAIE DE SAINT-PAUL, dans l'île de Malte, où on dit que Paul a fait naufrage. Le voyage de Paul s'est déroulé en hiver, époque de l'année où les orages sont les plus fréquents en Méditerranée. Dans les Actes, on lit qu'en approchant de Malte, le bateau heurta un banc de sable. Ce détail évoque effectivement la baie de Saint-Paul où l'on observe une langue de sable qui s'avance dans la mer.

Paul quitte Malte et fait voile vers Rome.

Les Lettres de Paul

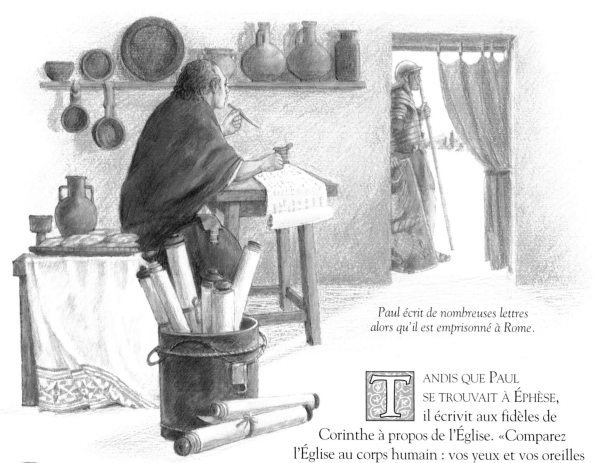

Paul écrit de nombreuses lettres alors qu'il est emprisonné à Rome.

POUR ÉCRIRE SES LETTRES, Paul devait utiliser un bâtonnet de roseau et de l'encre noire, faite de suie mélangée à de l'eau, de la gomme et de l'huile. On mettait l'encre dans des petits récipients, semblable à celui-ci qui est en bronze.

TANDIS QUE PAUL SE TROUVAIT À ÉPHÈSE, il écrivit aux fidèles de Corinthe à propos de l'Église. «Comparez l'Église au corps humain : vos yeux et vos oreilles ont des fonctions différentes, mais ils sont également importants. Le corps est constitué de différentes parties, comme les yeux, les mains et les oreilles ; chaque partie est différente, mais chacune d'elles est également importante pour le corps tout entier. Dans l'Église, il y a toutes sortes de gens, qui jouent tous un rôle important dans la vie de l'Église tout entière. Que nous soyons juifs ou gentils, nous sommes tous baptisés dans un même Esprit.

«Avant tout, souvenez-vous que sans amour vous n'êtes rien. Que vous soyez forts, ambitieux ou instruits, si vous n'avez pas l'amour vous n'êtes rien. L'amour est patient, il pardonne et il ne s'irrite pas. L'amour est courageux et vrai. La foi, l'espérance et l'amour dureront toujours, mais c'est l'amour qui de loin est le plus grand.

«Le Christ est ressuscité d'entre les morts. Ceux qui se disent chrétiens doivent le croire. Le Christ est mort pour nous sauver

de nos péchés. Il est revenu de la mort, ainsi nous aussi nous nous lèverons pour une nouvelle vie. Quand la dernière trompette retentira, la mort disparaîtra. Notre corps tombera en poussière, mais il ressuscitera et vivra dans la gloire pour toujours. Quand ce jour arrivera, la mort elle-même, le dernier ennemi, sera vaincue. Il n'y aura plus de mort.»

Paul savait combien il était important de persuader les hommes de suivre l'enseignement de Jésus. «Si vous suivez Jésus, vous verrez que vous serez capables de surmonter vos pires instincts. Faites comme Jésus vous a dit, et au lieu de laisser libre cours à l'envie, à la colère, à la jalousie, à l'égoïsme et à la cupidité, vous serez remplis d'amour et de pardon. Vous serez patients, confiants et aimants. Il n'y a pas de loi sur la terre pour vous transformer en quelqu'un de bon, mais si vous suivez les lois de Jésus, vous ne ferez pas seulement ce qui est bien, mais également vous trouverez le bonheur et la paix.»

Paul écrivit de nombreuses lettres durant ses années de captivité à Rome. Il en adressa une aux Éphésiens. «Soyez forts dans le Seigneur. Revêtez l'armure de Dieu pour vous battre contre le mal. Ayez la vérité pour ceinture, la justice pour cuirasse. Recevez le casque du salut et le glaive de l'Esprit, c'est-à-dire la Parole de Dieu. Avec cela, vous pourrez éteindre les flèches enflammées du Mauvais.»

Aux Philippiens, Paul écrivit : «N'accordez rien à la vanité et à la suffisance. Mais regardez autrui comme meilleur que vous. Souvenez-vous que le Christ est venu parmi vous comme un homme ordinaire, qu'il a vécu simplement et qu'il a obéi en tout à son Père. Comme lui, accomplissez votre devoir sans vous plaindre. Ne soyez pas rancuniers, mais resplendissez de bonté comme une étoile dans la nuit noire.»

À son ami Philémon, Paul écrivit : «Je te recommande Onésime. Il vous a quittés, mais maintenant je vous le renvoie même si j'aimerais tant le garder auprès de moi. Bien qu'il soit esclave, je te demande de le considérer comme un frère, car il m'est très cher. Traite-le comme tu me traiterais, car nous sommes tous frères aux yeux du Christ.»

L'une des dernières lettres de Paul était adressée à son vieil ami Timothée. «En bon soldat du Christ, sois fort et prends ta part de souffrance. Souviens-toi de l'exemple de Jésus. Ne t'éloigne pas de ce que tu sais être bien, mais fais confiance à la justice, à l'honnêteté, à la paix et à l'amour. Avec de telles règles, tu garderas un cœur pur.»

CETTE ANCIENNE MAISON se trouve à Rome, en Italie. Paul écrivit beaucoup de ses lettres dans une maison louée à Rome où il vécut durant deux ans, sous la surveillance de gardes romains.

pavés

fossé de drainage

pierres concassées

dalles enchâssées dans du mortier

sable

PAUL ENVOYAIT SES LETTRES par des messagers à ses disciples, dispersés à travers tout l'Empire romain. Les messagers empruntaient les routes romaines, larges et droites, qui reliaient les provinces à Rome. Ces routes étaient faites de plusieurs couches de matériaux superposés.

L'Apocalypse

Jean écoute une voix belle et profonde qui lui parle.

A LORS QU'IL ÉTAIT EXILÉ SUR L'ÎLE DE PATMOS, l'apôtre Jean entendit une voix profonde et belle qui lui parlait.

«Je suis le Premier et le Dernier. Ce que je te dis, écris-le dans un livre, et envoie le livre aux sept Églises de sept villes différentes.»

Effrayé, Jean leva les yeux, et dans le ciel au-dessus de lui il vit sept candélabres d'or, et au milieu d'eux se tenait, calme et radieux, le Fils de l'Homme. Pris de terreur, Jean tomba à ses pieds, comme mort. «Ne crains pas, dit Jésus en étendant la main. Je suis celui qui fut mort, et me voici vivant pour toujours.» Alors Jean vit une porte qui s'ouvrait sur le Ciel. Il vit Dieu, assis sur un trône fait de pierres précieuses et entouré d'un arc-en-ciel d'émeraudes. Autour du trône se tenaient vingt-quatre vieillards vêtus de blanc avec des couronnes d'or sur la tête. À côté du trône se trouvaient des torches enflammées, et devant, une mer transparente comme du cristal. Aux quatre coins se tenaient d'étranges bêtes, portant chacune six ailes et constellées d'yeux tout autour et dedans : la première avait une tête de lion, la seconde celle d'un jeune taureau, la troisième avait un visage d'homme et la quatrième était comme un aigle en plein vol. Les créatures chantaient sans cesse : «Saint, saint, saint, Seigneur Dieu Maître de tout, qui était, qui est et qui vient !»

Dans sa main droite, Dieu tenait un livre roulé, scellé de sept sceaux. Un ange demandait d'une voix forte : «Qui est digne de briser les sceaux et d'ouvrir le livre ?» Et Jean pleurait, car il n'y avait personne ni dans le ciel ni sur la terre digne de briser les sceaux. Mais alors, au centre même du cercle des hommes et des bêtes, au pied du trône, il vit un Agneau à sept cornes qui semblait égorgé. L'Agneau prit le livre de la main de Dieu. Sur ce, les bêtes et les vieillards se prosternèrent devant l'Agneau, qui était le Fils de Dieu. Ils chantaient des chants de gloire et des louanges. Et tandis que leurs voix montaient dans les hauteurs du ciel, elles furent rejointes par les voix de milliers et de milliers d'anges, qui eux aussi louaient et acclamaient Dieu.

JE SUIS L'ALPHA ET L'OMÉGA, DIT LE SEIGNEUR DIEU, CELUI QUI EST, QUI ÉTAIT ET QUI VIENT, LE TOUT-PUISSANT.
APOCALYPSE 1, 8

Quatre bêtes se tiennent autour du trône de Dieu.

La première a une tête de lion.

La deuxième a une tête de jeune taureau.

La troisième a un visage d'homme.

La quatrième est tel un aigle en vol.

Dans un bruit de tonnerre, l'Agneau brisa les sceaux un par un, et il ouvrit le livre pour annoncer la fin des temps. Satan et son armée erreront sur la terre, soumettant à la tentation de la perversité les âmes des faibles. Mais à la fin des temps, Dieu enverra le feu du ciel, et le diable et ses disciples seront plongés dans un lac de soufre enflammé, où ils brûleront pour toujours.

Le jour du Jugement, les morts se tiendront devant le trône, et Dieu lira le Livre de la Vie. Ceux dont les noms sont inscrits dans le livre seront sauvés, mais ceux dont les noms ne sont pas inscrits seront condamnés à brûler avec Satan dans le lac ardent.

Alors Jean vit un ciel nouveau et une terre nouvelle. Il entendit une voix qui proclamait : «Je suis le commencement et la fin. Je ferai toutes choses nouvelles. Ainsi Dieu et son peuple vivront ensemble. Il n'y aura plus de souffrance, plus de peine, plus de mort, car toutes ces choses auront passé.» Puis un ange transporta Jean au sommet d'une haute montagne, et lui montra la Cité sainte, la Jérusalem nouvelle, dont les murs étaient de jaspe cristallin et les rues pavées d'or. La Cité était traversée par le Fleuve de Vie, dont les eaux étaient aussi pures que le cristal. Là il n'était pas besoin de soleil le jour, ou de lune la nuit, car dans la Cité demeuraient Dieu et son Fils, et tous ceux qui venaient marchaient dans la lumière de leur gloire.

L'Agneau prend le rouleau des mains de Dieu.

Un ange transporte Jean au sommet d'une haute montagne et lui montre la Cité sainte.

Les murs de la nouvelle Jérusalem sont faits de jaspe et les rues sont pavées d'or.

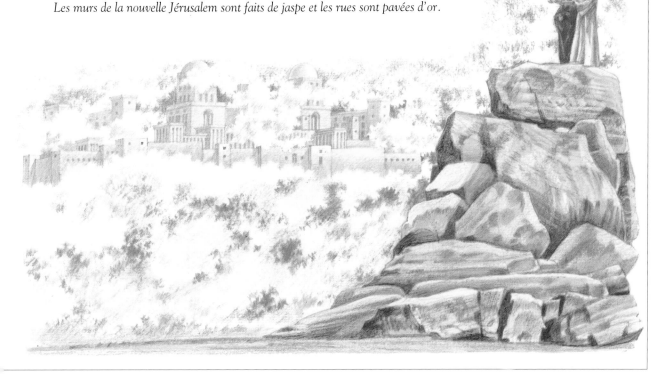

Les personnages de la Bible

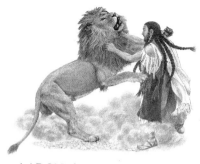

Index

myrrhe, 57, 197, 237

N

Naamân, 150-151
Nabal, 124-125
Nabot, 144-145
Nabu, 152
Nabuchodonosor, 152, 159, 161-164
Nahor, 44
nard, 260, 261
Nathan, 131
Nathanaël, voir Barthélemy
Nazareth, 180, 186, 198, 206
Nazir, 100 101
Nebo (mont), 15
Néguev (désert du), 15, 42, 198
Néhémie, 172-173
Nephtali, 30, 89
Néron (empereur), 283, 297
nevel, 120
Nicodème, 275
Nil, 15, 60, 62, 66, 74
Ninive, 15, 152, 155, 174, 175
Ninurta, 152
Nod, 23
Noé, 24-27
Noémi, 106-107
nomades, 33
nourriture, 202 ; voir aussi festins, hospitalité, repas
Nouveau Testament, 8, 10, 180 ; carte, 180-181 ; vie durant, 208-209

O

offrandes, 22, 23
olivier, 266 ; mont des, 183, 256, 266
onction, 112, 117, 260, 275
Onésime, 307
or, 197
orge, 209, 228
oued, 125
outre, 40, 44
ouvriers, 243

P

pain, 228, 264 ; fabrication, 236

Palestine, 14, 182
palmes, 257
Pamphylie, 298
paniers, 68
papyrus, 10, 189
Pâque, 76, 200, 209, 262
paraboles, 208 ; le bon Samaritain, 232-233 ; Lazare et le riche, 244 ; la pièce perdue, 239 ; la brebis perdue, 238 ; le Pharisien et le collecteur d'impôts, 245 ; le fils prodigue, 240-241 ; le semeur, 224-225 ; les talents, 254-255 ; le serviteur sans pitié, 242-243 ; le festin de noces, 251 ; les demoiselles d'honneur (les vierges sages et les vierges folles), 252-253 ; les ouvriers de la vigne, 250
parchemin, 8
parfum, 168
Patriarches, 30-31
Paul, 282, 283, 289, 290-291, 296-303, 304-305, 306-307 ; voir aussi Saul
pêche, 210
pêcheurs d'hommes, 210
pectoral, 108
Peninna, 108
Pentateuque, 8
Pentecôte, 209, 283
Pérée, 181
Perse, 153, 165, 166, 168,
peuple juif, 153, 245, 285
peuples de la mer, 119
Pharaon, 67, 73 ; trône, 60 ; songes, 60-61 ; enfants d'Israël, 68-69 ; Moïse, 72-73 ; plaies, 74-77 ; traversée de la mer Rouge, 78-79
pharisiens, 211, 217, 238, 245, 287
Philémon, 307
Philippe, fils d'Hérode, 182
Philippes, 211, 282, 302
Philippiens (lettres de Paul aux), 307

Philistins, 89 ; Samson, 100-105 ; Arche de l'Alliance, 110-111 ; Saül, 115, 118-119, 126-127
phylactères, 182, 245
pièces de monnaie, 255, 272 ; voir aussi argent
Pierre, 211, 222, 231, 234, 242, 262, 263, 265, 266, 267, 268-269, 282, 283, 285, 286, 287 ; Résurrection, 276 ; Ascension, 280-281 ; Cornélius, 292-293 ; en prison, 294-295
pipeau, 213, 223
Pisga (mont), 91
plaies d'Égypte, 74-77
plat de lentilles, 47
poisson (symbole des chrétiens), 280, 283
Ponce-Pilate, 180, 182, 270, 272-273, 275
porte des Lions, 289
Potiphar, 58-59 ; femme de, 58
potier, 158, 159
Pourim (fête des), 171
prière, 245
prophétesse, 156-195
Proverbes (livre des), 135
Psaumes, 17, 176 ; livre des, 176-177
Publius, 305
puits, 44

Q-R

Qumrân, 9
rabbi, 8, 108
Rachel, 30, 50-53, 56
Rahab, 93, 95
raisins, 90
Ramsès II, 93
Ramsès, 15
Rébecca, 30, 44-45, 46-48
récoltes, 22
repas, 36, 47 ; voir aussi dernier repas, festin
Rhodes, 295
Roboam, 89, 140
Romains, 182, 219, 283, 287,

Crédits photographiques